网络与新媒体专业系列丛书

自媒体创作与艺术实践

微课视频版

刘韬 孙瑜 郑海昊 主编

清华大学出版社

北京

内 容 简 介

本书在全面介绍媒体的概念、媒介传播理论等基本知识的基础上，着重介绍自媒体的概念与传播特性，20世纪与21世纪的媒介技术与艺术发展史，基于自媒体的数字图像、音频、短视频与动画的具体创作流程与经典案例赏析。

全书共7章。第1章着重介绍自媒体与传播学相关理论，包括自媒体的概念与传播特性等；第2章着重讨论20世纪与21世纪的媒介技术与艺术发展史，强调媒介技术在艺术发展与演变过程中扮演的重要角色；第3～7基于自媒体的应用软件进行作品创作实践，介绍自媒体作品的创作流程，以及数字图像艺术、数字音频艺术、数字短视频艺术和数字动画艺术的具体创作与经典案例赏析。全书提供了大量创作实例，每章后均附有案例资源。

本书适合作为高等院校培养艺术审美与人文素养的实践教育类教材使用，也可作为数字媒体艺术、广播电视编导等艺术类专业的本科生、研究生的教材，还可供对自媒体感兴趣的广大读者和网友参考。

本书封面贴有清华大学出版社防伪标签，无标签者不得销售。
版权所有，侵权必究。举报：010-62782989，beiqinquan@tup.tsinghua.edu.cn。

图书在版编目(CIP)数据

自媒体创作与艺术实践：微课视频版 / 刘韬，孙瑜，郑海昊主编．—北京：清华大学出版社，2024.4
（网络与新媒体专业系列丛书）
ISBN 978-7-302-66082-8

Ⅰ.①自⋯ Ⅱ.①刘⋯ ②孙⋯ ③郑⋯ Ⅲ.①媒体－应用－艺术创作－研究 Ⅳ.① J04

中国国家版本馆 CIP 数据核字 (2024) 第 072563 号

责任编辑：黄　芝　薛　阳
封面设计：刘　键
版式设计：方加青
责任校对：郝美丽
责任印制：刘　菲

出版发行：清华大学出版社
　　　　　网　　址：https://www.tup.com.cn，https://www.wqxuetang.com
　　　　　地　　址：北京清华大学学研大厦A座　　邮　编：100084
　　　　　社 总 机：010-83470000　　邮　购：010-62786544
　　　　　投稿与读者服务：010-62776969，c-service@tup.tsinghua.edu.cn
　　　　　质 量 反 馈：010-62772015，zhiliang@tup.tsinghua.edu.cn
印 装 者：三河市铭诚印务有限公司
经　　销：全国新华书店
开　　本：185mm×260mm　　印　张：15.5　　字　数：349千字
版　　次：2024年6月第1版　　印　次：2024年6月第1次印刷
印　　数：1～2000
定　　价：69.80元

产品编号：101956-01

前言

《自媒体创作与艺术实践（微课视频版）》是一本培养高校学生艺术审美与人文素养的实践教育类教材。本书通过对自媒体作品创作中人文影像的呈现与剖析，帮助学生认识和了解创作自媒体作品所具备的审美素养、创作素养与传播素养，强化学生对"讲好中国故事"的价值理解和认同，坚定学生开拓创新思维，并树立通过数字时代新兴技术与新兴媒介形式实践自媒体表达的信心。本着循序渐进、理论结合实践的原则，本教材内容以适量、实用为度，采用理论教学与实践探索相结合的方式，通过演示教学和实例点拨来呈现教学内容并实施教学环节，学生在掌握自媒体创作理论的同时，能够运用数字化手段对媒体素材进行艺术化处理与创作，从而有助于提升学生的媒介文化素养。对于自媒体作品的创作，做到步骤清楚，价值引领，在案例的选择上更接近实际应用并具有典型性，是一本体系创新、深浅适度、重在应用、着重艺术实践能力培养的应用型本科教材。

本书共7章，主要内容有自媒体概述、媒介技术与艺术发展史、自媒体创作流程、自媒体艺术创作点拨——数字图像艺术、自媒体艺术创作点拨——数字音频艺术、自媒体艺术创作点拨——数字短视频艺术、自媒体艺术创作点拨——数字动画艺术等。

本书适合作为高等院校培养艺术审美与人文素养的实践教育类教材使用，也可作为数字媒体艺术、广播电视编导、网络与新媒体等专业的教材，还可供对自媒体感兴趣的广大读者和网友参考。

本书第1章、第2章由刘韬编写，第3章由孙瑜编写，第4～7章由郑海昊编写。刘韬完成全书的修改及统稿。在本书的编写过程中得到王雨馨、韩林兵、樊晓冰、端木佳睿等的大力支持，在此表示衷心的感谢。

由于编者水平有限，书中不足之处在所难免，欢迎广大同行和读者批评指正。书中提到的相关案例素材，可在配套PPT中找到相应网址。

刘 韬
2024年2月

目录

第 1 章　自媒体概述 / 1

1.1　媒体的定义与分类 / 2
1.1.1　媒体的定义 / 2
1.1.2　媒体的分类 / 3
1.1.3　媒体的特性 / 8

1.2　媒介传播理论 / 10
1.2.1　媒介传播概述 / 10
1.2.2　媒介传播学理论研究 / 16

1.3　自媒体的概念与传播特性 / 27
1.3.1　自媒体的概念 / 27
1.3.2　自媒体传播定律 / 27
1.3.3　自媒体传播特性 / 30

第 2 章　媒介技术与艺术发展史 / 35

2.1　20 世纪媒介技术与艺术发展概述 / 36
2.1.1　摄影术中的新世界 / 36
2.1.2　影像中的新世界 / 43

2.2　21 世纪媒介技术与艺术发展概述 / 46
2.2.1　网络艺术和虚拟现实时期 / 46
2.2.2　社交文化与网络社交媒体时期 / 49
2.2.3　数字影像艺术与移动 App 应用时期 / 50
2.2.4　指令艺术与人工智能时期 / 52

第 3 章　自媒体创作流程 / 57

3.1　自媒体创作思维 / 58

3.1.1 用户思维 / 58
3.1.2 目标思维 / 59
3.1.3 流程思维 / 61
3.1.4 矩阵思维 / 61
3.1.5 长期思维 / 63

3.2 自媒体作品的题材选择 / 64

3.2.1 才艺展示 / 64
3.2.2 情景短剧 / 65
3.2.3 技能分享 / 67
3.2.4 特效融合 / 68
3.2.5 访谈对话 / 70
3.2.6 商品测评 / 71
3.2.7 拍摄 Vlog / 72
3.2.8 提供攻略 / 74

3.3 自媒体作品的内容设计 / 75

3.3.1 自媒体的形象设计 / 75
3.3.2 自媒体的文案设计 / 77
3.3.3 自媒体的视听设计 / 78

3.4 自媒体创作的情感设计 / 87

3.4.1 自媒体创作的情感路径 / 87
3.4.2 自媒体创作的身份认同路径 / 91

第 4 章 自媒体艺术创作点拨——数字图像艺术 / 94

4.1 数字图像艺术的发展与特点 / 95

4.1.1 数字图像和数字图像艺术的定义 / 95
4.1.2 数字图像艺术的发展 / 97
4.1.3 数字图像艺术的特点 / 102

4.2 数字图像艺术的创作 / 103

4.2.1 创意实践能力 / 104
4.2.2 审美感知能力 / 106
4.2.3 艺术体验能力 / 112

4.3 雅俗共赏：经典数字图像艺术案例分析 / 119

4.3.1 艺术的复制与再生产 / 119
4.3.2 艺术的极致与逼真 / 121
4.3.3 艺术的质感与技术性 / 122

4.4　小试牛刀：个人艺术创作 / 124

　　4.4.1　数字图像艺术创作流程 / 124

　　4.4.2　主题创作 / 124

第 5 章　自媒体艺术创作点拨——数字音频艺术 / 129

5.1　数字音频艺术的发展与特点 / 130

　　5.1.1　数字音频艺术的发展 / 130

　　5.1.2　数字音频新形态——播客 / 136

5.2　数字音频艺术的创作 / 145

　　5.2.1　数字音频时代的媒介研究 / 145

　　5.2.2　数字音频创作 / 157

5.3　雅俗共赏：优秀数字音频艺术案例分析 / 166

　　5.3.1　听觉美学的呈现 / 166

　　5.3.2　数字环绕立体声增强影视作品的听觉美学感受 / 169

5.4　小试牛刀：个人艺术创作 / 171

　　5.4.1　创作第一步——确定播客主题和内容 / 171

　　5.4.2　创作第二步——录制播客 / 172

　　5.4.3　创作第三步——后期制作 / 173

第 6 章　自媒体艺术创作点拨——数字短视频艺术 / 175

6.1　数字短视频艺术的发展与特点 / 176

　　6.1.1　数字短视频艺术的发展 / 176

　　6.1.2　数字短视频艺术的特点 / 180

　　6.1.3　数字短视频艺术的未来趋势 / 183

6.2　数字短视频艺术的创作 / 184

　　6.2.1　确定创作主题 / 184

　　6.2.2　编写脚本 / 184

　　6.2.3　拍摄与录制 / 185

　　6.2.4　剪辑与后期制作 / 185

　　6.2.5　发布与推广 / 186

　　6.2.6　互动与反馈 / 186

　　6.2.7　持续优化 / 186

6.3　雅俗共赏：经典数字短视频艺术案例分析 / 187

　　6.3.1　分屏创意短视频 / 187

　　6.3.2　特殊叙事视角短视频 / 189

6.3.3　混剪短视频 / 191
　　6.3.4　纪实性娱乐短视频 / 194
　　6.3.5　宣传类短视频 / 197
　　6.3.6　微电影类短视频 / 200
　　6.3.7　广告类短视频 / 203
6.4　小试牛刀：个人艺术创作 / 205
　　6.4.1　确定创作主题 / 205
　　6.4.2　编写脚本 / 205
　　6.4.3　拍摄与录制 / 206
　　6.4.4　剪辑与后期制作 / 206

第 7 章　自媒体艺术创作点拨——数字动画艺术 / 211

7.1　数字动画艺术的发展与特点 / 212
　　7.1.1　数字动画艺术的定义 / 212
　　7.1.2　数字动画的种类 / 212
　　7.1.3　数字动画艺术的发展 / 216
　　7.1.4　数字动画艺术的特性 / 220
7.2　数字动画艺术的创作 / 227
　　7.2.1　寻找创作灵感 / 227
　　7.2.2　前期制作 / 228
　　7.2.3　动画制作 / 229
　　7.2.4　音效制作 / 229
　　7.2.5　后期合成 / 230
　　7.2.6　发布与推广 / 231
7.3　雅俗共赏：经典数字动画艺术案例分析 / 232
　　7.3.1　自媒体时代数字动画作品的艺术性 / 232
　　7.3.2　自媒体时代数字动画作品的特点 / 232
　　7.3.3　自媒体时代数字动画作品的价值表现 / 233
　　7.3.4　自媒体时代数字动画创作的借鉴与探索 / 234
　　7.3.5　案例分享 / 234
7.4　小试牛刀：个人艺术创作 / 235
　　7.4.1　剧本撰写 / 235
　　7.4.2　改写分镜头脚本 / 236
　　7.4.3　拍摄前准备 / 236
　　7.4.4　摆拍 / 237
　　7.4.5　剪辑 / 237

第 1 章　自媒体概述

　　自媒体是指个人或团体通过互联网、社交媒体等渠道，自发地创建、编辑、发布、传播、管理内容，从而形成自己的媒体品牌的行为。自媒体具有信息自由、传播快速、内容多样、互动性强等特点，是一种非传统的媒体形式。

　　目前，自媒体已经成为行业内拓展传播渠道、增加营销效果的重要方式之一。自媒体的应用现状主要体现在微博、微信公众号、知乎等平台上。其中，微信公众号是自媒体应用最为广泛的平台之一。很多企业和机构都会在微信公众号上建立自己的账号，以此来发布品牌信息、推送活动资讯和内容营销等。

　　自媒体有广泛的应用场景，主要包括品牌推广、内容营销、知识分享、娱乐文化、舆情监测等。对于品牌推广和内容营销而言，自媒体具有更为直观、简便的优势，让企业更加便捷地将产品或服务传达给目标用户。如今很多自媒体大V或知名网红，都以自媒体成就了自己的事业，成为当下网民心目中的明星。

　　自媒体对于社会的影响非常大。一方面，它带来了信息的开放、自由和多元化的态势，是优化社会信息生态的重要推手；另一方面，它也引起了信息虚假和失实的担忧，并为一些非法行为的存在埋下了风险，需要加强相关法律法规的监管。总体而言，自媒体是现代社会媒体发展的一个重要方向，将在未来继续发挥重要作用。

1.1 媒体的定义与分类

1.1.1 媒体的定义

媒体的英文单词是 Medium，源自拉丁文的 Medius，其基本含义是中介、中间的意思，常用作复数形式 Media；汉语言中，"媒"为形声字，从"女"旁，源"某"声，本义为婚姻介绍的中介人、媒人。现如今的媒体主要指信息交流和传播的载体、传播信息的媒介，通俗地说就是宣传的载体或平台，能够为信息的传播提供平台的即可称之为媒体。

英文中，Medium 和 Media 是一对单复数名词。前者翻译为媒介，即传播信息的具体形式或途径，是一个单数的概念。例如，报纸、广播、电视等信息传播形式均属于大众传播时代的媒介种类。而 Media 则被翻译为"媒介聚合物"，即为所有传统与现代媒介、社会生活与经济活动、文化艺术与科学技术汇集为一体的综合性媒体，例如，万维网、移动互联网、多媒体工作平台等都具有将多种媒体聚合为一体的综合属性。对于媒体与媒介的区分，有助于人们理解和探索自媒体艺术的表现形式与发展方向，是自媒体艺术这个交叉领域中十分基础又切实重要的基本概念之一。

整体而言，对于媒体的理解可以从以下三个角度进行定义。

一是指存储信息的载体，如磁带（图 1-1）、磁盘（图 1-2）、光盘（图 1-3）和半导体存储器（图 1-4）等介质。因此，载体即为实物载体，由人类发明创造的承载信息的实体，也称物理媒体。

图 1-1　磁带

图 1-2　磁盘

图 1-3　光盘

图 1-4　半导体存储器

二是指信息的表示形式，如文字（Text）、声音（Audio，即音频）、图形（Graphics）、图像（Image）、动画（Animation）和视频（Video，即活动图像）等由人类发明创造的记录和

表述信息的抽象载体,也称为逻辑载体。本书中所说的媒体为后者,即信息的表示形式。

三是指传递信息、观点、意见和思想的工具和渠道。它涵盖了各种形式的媒介,包括广播、电视、报纸、杂志、互联网、社交媒体和其他数字媒体平台等。

媒体以其独特的功能和作用而备受社会关注。首先,媒体是一种传媒工具,可以传递大众感兴趣的信息和新闻。其次,媒体可以帮助公众了解当今社会的主流观点和流行趋势,促进知识普及和文化交流。此外,媒体还可以培养社会的公共意识和社会责任感,揭示社会问题和不公,引导和监督舆论。

总之,媒体在现代社会中扮演着重要的角色。它的价值和作用不仅表现在信息的传递和传播,更体现在影响和塑造公众的思维方式和价值观念,引领公众的审美趣味和文化消费,以及反对错误观念、防止谣言的传播等方面。

1.1.2 媒体的分类

1. 技术角度

国际电信联盟(International Telecommunication Union,ITU)在技术角度上将媒介划分为 5 种类型:感觉媒体、表述媒体、表现媒体、存储媒体和传输媒体。这 5 种媒介既相互独立,也彼此依存。

1)感觉媒体

感觉媒体是指直接影响人的感觉器官,可以让人产生直接感觉体验的媒介。感觉媒体包括文字、音乐、语言、绘画、符号、数据、图形和图像等形式,常通过视觉、听觉等作用于人处理感知信息的能力。

2)表述媒体

表述媒体是制定信息编码的一种媒介。通过给感觉媒体进行编码,可以实现信息的收集、加工处理和传输。不同类型的表述媒体,可以采取不同的编码形式,例如,语音编码、图像压缩等。文本常采用编码方式,如 ASCII、GB2312 编码等。

3)表现媒体

表现媒体是用于为信息输出和输入的设备。例如,键盘和鼠标(图 1-5)是计算机系统中的输入媒体;而显示器、打印机等则可以作为输出媒体。

4)存储媒体

存储媒体是指为信息物理介质存储的设备。这些媒体可以是硬盘、光盘、U 盘等相关物理介质。

图 1-5 键盘和鼠标

5)传输媒体

传输媒体是媒介所使用的物理介质或载体,旨在将数据信息在不同时空传输。传输媒

图1-6 光缆

体通常可以支持多种传输协议和多种网络技术，例如，双绞线、光缆（图1-6）、调制解调器以及卫星等均可作为传输媒体。

2. 传播角度

媒体是现代社会不可或缺的一部分，它们通过不同的传播方式，传递各种形式的信息，并对人们的思想、文化和价值观念产生深远的影响。根据传播方式、传播内容和覆盖地域等的不同特征，媒体可以进行不同的分类。

1）按传播方式分类

（1）广播媒体。

广播是指通过无线电波传播音频节目的媒体，包括 AM、FM（图1-7）、短波和卫星广播等。广播媒体以其广泛的覆盖范围、即时性和便捷性，成为人们获取实时信息和新闻的重要方式。广播节目形式多样，包括新闻报道、访谈、音乐、体育和广告等。

（2）电视媒体。

电视是利用电子技术传播视频节目的一种媒体形式。电视媒体（图1-8）以其强大的视觉效果和听觉效果，成为人们最喜欢的媒体之一。电视节目形式包括电视剧、综艺节目、新闻报道、体育赛事等。

图1-7 FM 调频

图1-8 电视媒体

（3）纸质媒体。

纸质媒体是指通过纸张印刷传播文字信息的媒体形式。其中，报纸媒体以其丰富的新闻报道和独特的社论评论，成为人们获取深度和广度信息的重要途径。报纸（图1-9）以新闻报道为主，同时也包括其他内容，如时事评论、文化艺术、体育等。而杂志媒体是一种定期出版的期刊，以专题报道和专栏评论为主要内容。杂志媒体以其深度、专业性和精致的呈现方式，成为人们获取特定领域信息和深入分析的首选纸质媒体之一。杂志节目形式包括时尚、科技、文化、财经等。

（4）互联网媒体。

互联网媒体是利用计算机技术进行传播的一种媒体形式，包括搜索引擎（图1-10）、网站、电子邮件、博客、微信、微博等。互联网媒体以其快速、互动和海量的信息资源，成为人们获取信息与交流的常用媒体形式。互联网媒体节目形式包括新闻报道、网络娱

乐、网民评论等。

图 1-9　报纸　　　　　　　图 1-10　搜索引擎

（5）社交媒体。

社交媒体是指利用互联网技术进行社交的一种媒体形式，包括社交网络、社区、博客等。社交媒体以其开放性、互动性和分享性，成为人们获取社交资讯、交流思想和体验文化的新兴媒体形式。社交媒体节目形式包括博主讨论、话题讨论、娱乐分享，以及营销等。

2）按传播内容分类

（1）新闻媒体。

新闻媒体是指专门传递时事新闻和事件报道的媒体形式。新闻媒体以其报道新闻的及时性和公正公平的态度，成为人们获取最新信息的首要途径。新闻媒体的种类繁多，包括电视新闻、报纸新闻、互联网新闻等。

（2）娱乐媒体。

娱乐媒体是指专门传递各种娱乐活动和文艺事件的媒体形式。娱乐媒体以其轻松愉快的特点，为人们提供休闲娱乐和放松身心的契机。娱乐媒体的种类包括电视节目、电影、音乐、演出等。

（3）文化媒体。

文化媒体是指专门传递各种文化活动和文化事件的媒体形式。文化媒体以其传递信息的深度和广度，为人们提供文化知识和体验的机会。文化媒体的种类繁多，包括文化教育节目、文艺评论、艺术展览、博物馆等。

（4）学术媒体。

学术媒体是指专门传递学术成果和研究成果的媒体形式。学术媒体以其学术性和专业性，为学者和专业人士提供认识问题和解决问题的视角和方法。学术媒体的种类包括学术期刊、会议论文、学术博客等。

3）按覆盖地域分类

（1）本地媒体。

本地媒体是指覆盖某一地区或城市的媒体形式。本地媒体以其定位和专注于地方性新闻和事件报道，为当地居民提供了解当地最新情况和参与地方事务的渠道。

（2）国内媒体。

国内媒体是指覆盖全国或多个省市地区的媒体形式。国内媒体以其系统性和全面性，

为社会公众提供了解国家发展和重大事件的重要途径。

（3）国际媒体。

国际媒体是指覆盖跨国的多种媒体，包括国际电视台、国际新闻组织、国际杂志等。国际媒体以其海外视野和多元文化的背景，为全球公众提供更广阔的视野和信息来源。

3. 感官角度

由于媒体主要通过作用于人的感官来进行信息的传达，因此这里主要将媒体分为视觉类媒体、听觉类媒体和触觉类媒体三类。

1）视觉类媒体

视觉类媒体是指主要利用人类视觉感知能力传递信息、观点、思想等的媒体。常见的视觉类媒体包括电视、电影、网络视频等。视觉类媒体由于其直观、生动、形象的特点，具有强烈的视觉冲击力和广阔的传播范围。观众可以通过视觉媒体了解到丰富的图像资讯，可以感受到色彩、声音、光影等多种信息，获得极大的视觉享受和情感体验。

电视和电影是视觉类媒体的代表。在以前，人们更习惯通过电视看新闻、学知识、观看电影剧情等；而如今随着数字化时代的到来，网络视频也成为视觉类媒体的主要方式之一。以腾讯视频为例，它推出了众多热门的综艺节目、电视剧、电影等，满足了观众的各种需求，成为国内最受欢迎的视频播放平台之一。另外，短视频和直播（图1-11）也成为视觉类媒体的主要方式。例如，抖音和快手的短视频平台和直播平台，让大众可以随时随地通过手机端获取视觉娱乐。

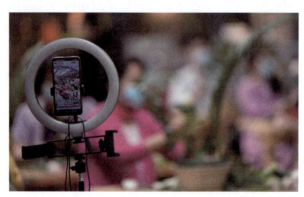

图1-11 直播

2）听觉类媒体

听觉类媒体是指主要利用人类听觉感知能力传递信息、观点、思想等的媒体。常见的听觉类媒体包括广播、电话、网络音乐平台等。它利用声波的传播传递信息、故事和思想，具有情感化、亲近性强的特点。人们通过听觉媒体可以接收广泛的音频信息，从而感受到声音所带来的趣味和熏陶。

广播是听觉类媒体的代表。在20世纪以前，广播是社交媒体的主要形式之一。如今，在数字化时代，广播媒体仍然充满活力和魅力。例如，中国中央人民广播电台（CRI）是

中国最权威的国际音频媒体，通过多种语言播出，让海外观众了解中国的文化和社会环境，促进世界各国之间的沟通和了解。

网络音乐平台是另一种听觉类媒体。它可以通过音乐内容激起人们的情感，带来心灵的愉悦和共鸣。例如，Spotify（图1-12）作为全球领先的流媒体音乐平台，它免费提供通道供用户分享、添加自己所喜欢的歌曲、制作自己的音乐列表，帮助用户发现新歌手和新曲目，提供更多的音乐欣赏和享受。

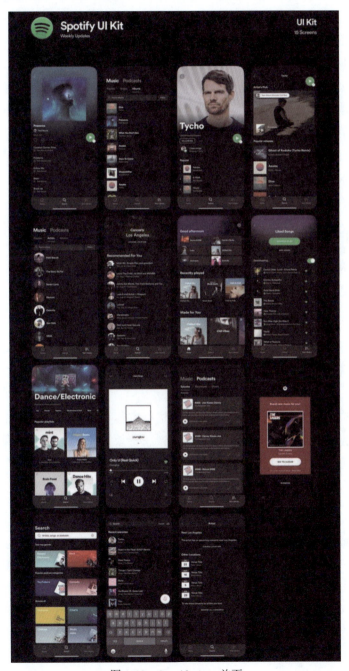

图1-12　Spotify App 首页

3）触觉类媒体

触觉类媒体是指主要通过触觉传递和展现信息与体验。触觉媒体的特点是可以更加真实地感受物体的纹理、形状、高低等属性。触觉类媒体主要包括印刷媒体、实物触摸等。触摸媒体与视觉媒体和听觉媒体的不同之处在于，触摸媒体的传播不是通过音视频信息，而是通过物理接触或其他的触觉体验。

报纸是印刷媒体的代表。报纸通过印刷技术打印而成，读者可以通过看、摸、翻阅等多种方式来获取信息。例如华尔街日报，它以高品质的新闻报道和考古学性的调查报道而出名。这家报纸不仅在纸媒体上发行，还提供了一个多平台的数字新闻产品，包括电子邮件新闻通讯、专业新闻网站、移动应用程序以及社交媒体账户。

另一种触觉类媒体是实物触摸体验。这是通过物理互动来传输信息和体验。例如云南过桥米线，它让消费者真正体验到云南美食的风味和特色，通过独特的餐桌、用料、质量控制等技术，让消费者具有更为深入、直接的感受。

总之，随着时间的推移，人类传播的方式不断地演化和改变，每次革命都以新的方式和形式，推动着人类社会的不断发展和变化。我们相信，传播史的革命与变迁，将会继续推动知识和文化的不断发展和进步。

1.1.3 媒体的特性

媒体是一种传递信息、观点、意见和思想的工具与渠道。无论是传统媒体还是新媒体，都具有一些共同的特性，如可视性、传播性、互动性和多样性、共享性和集成性。

1. 可视性

可视性是指媒体具有视觉效果，能够呈现出丰富多彩的图像和视频，吸引人们的注意力。作为一种视觉传播工具，媒体在很大程度上依赖于图像和视觉效果来传递信息和引发思考。

例如，电视广告就是一种利用画面和图像进行宣传和推销的典型媒体形式。在电视广告中，通常会使用各种颜色、形状、音乐、语音和特效等元素，来吸引观众的眼球，引起他们的共鸣和兴趣。这种可视性的特征不仅能够提高广告的曝光率和关注度，还能够使广告形象更加深入人心，让广告的宣传效果更加明显和有效。

2. 传播性

传播性是指媒体具有传播和扩散效应，可以将信息覆盖到更广泛的读者和观众群体中。今天，媒体已经成为社会中信息获取和传播的主要手段。无论是大规模的媒体联播还是小范围的点对点消息传递，媒体都在不断扩大着它的传播范围和影响力。

例如，互联网就是一种极具传播性的媒体形式。通过互联网，人们可以分享各种形式的信息，包括文本、图像、音频和视频等。这不仅让信息传播变得更加便捷和高效，还使得信息的传播范围无限扩大，受众群体也变得更加广泛和多样化。

3. 互动性和多样性

互动性和多样性是指媒体具有交流和互动的能力，可以满足不同读者和观众的需求和利益。媒体的互动和多样性特征，可以增加读者和观众的参与度，使得媒体的影响更加耐久和稳定。

例如，社交媒体就是一种典型的具有互动性和多样性特征的媒体形式。通过社交媒体，人们可以与其他用户实时互动、交流和分享信息。这不仅能够增加媒体的互动性，并且能够满足不同用户的多样化需求和利益。例如，在微信朋友圈中，用户可以通过发表朋友圈文本、图片和视频等多种形式的内容，与朋友进行互动和交流，分享自己的生活、工作和思考等。

4. 共享性

共享性是指媒体具有信息的公共性和共享性，可以让读者和观众在信息获取和传播中形成一种社群和集体。媒体的共享性特征，使得信息获取和传播变得更加普及、公开和开放，促进了社会的大众化。

例如，百度百科（图1-13）就是一种典型的具有共享性的媒体形式。通过百度百科，人们可以获取各个领域的知识和信息，涵盖了人文、自然、技术和商业等各方面。这不仅让知识和信息得到更加广泛的传播和共享，还使得百度百科成为社会知识和文化的重要汇聚地。

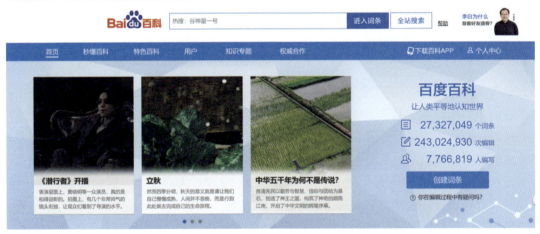

图1-13 百度百科首页

5. 集成性

集成性是指媒体具有信息集成和整合的能力，可以将不同形式的信息统一管理和发布。媒体的集成性特征，使得信息获取和传播更加高效和便捷，提高了信息质量和价值。

例如，百度信息平台就是一种典型的具有集成性的媒体形式。通过百度信息平台，用户可以利用搜索引擎快速找到各种类别的信息，包括新闻、商业、科技、社交和体育等各个领域。这不仅让信息的集成和整合变得更加快速和高效，还能够提高用户获取和使用信

息的便捷性和质量。

总之，媒体具有可视性、传播性、互动性和多样性、共享性和集成性等重要特性，这些特性对于媒体的影响和作用是不可忽视的。在今天这个信息泛滥的时代，媒体的作用和价值更加重要。具体来说，媒体在宣传、推销、文化传承和社会服务等方面都发挥着重要的作用，并已经成为人们获取和传递信息的主要渠道。与此同时，媒体自身也必须不断进步，以满足人们不断变化的需求，不断做好反馈与沟通，才能成为更好的知识传承和展示的平台。

1.2 媒介传播理论

1.2.1 媒介传播概述

1. 媒介传播的定义

传播是指信息、思想、观点、情感等内容通过媒介或人与人之间的交流过程，从一个个体传输到另一个个体的过程。同样的信息在传递过程中，也可能发生变化，产生另一种新的信息。传播是人类社会交流和信息传递的重要手段，它涵盖了从人与人之间的朴素交流，到媒体传播，再到互联网的各种文化活动等多种不同形式。

传播的定义有许多不同的出处，从广泛的角度来看，传播可以被定义为人类社会中信息和观点传递的过程、事实和观点在各种媒体载体中传播的过程；从社会学和心理学角度来看，传播还可以被定义为个体间的知识、态度、价值观和行为的交流和互动过程。

在传播的过程中，有几个重要的组成要素。首先，信息源就是传播的起点，是指传递内容的个体或组织。其次，媒介是信息传递的载体，包括各种形式的媒体，如电视、广播、报纸、杂志、互联网、社交媒体等。此外，传播的接受者是传递内容的接收方，是信息传递的终点。传播的过程是指信息从信息源到接受者的传递和加工的过程。最后，传播效果是指传播过程中在受传者身上引起的心理、态度和行为的变化。例如，报刊、广播、电视等大众传播媒介的活动对受传者和社会所产生的一切影响和结果的总和都可以称为传播效果。

例如，自媒体人"何同学"（图1-14）通过多种媒介和方式，将自己的思考和经验传递给更多的受众，同时也赢得了广大粉丝的喜爱和认可。其成功之处在于将自身的经历和专业知识进行有机融合，以情感化和个性化的方式，为受众提供有价值的信息和服务。媒介方面，何同学主要利用微信公众号、抖音、B站等社交媒体平台进行传播，其中，作为其主要媒介。通过在B站上发布短文、图片、音频、视频等多种形式的内容，何同学可以有效地将信息传递给更多的受众。信息方面，何同学的主要内容包括生活技巧分享、测评心得体验、职场经验分享等。这些内容通常是针对大众生活中的实际问题，通过自己的

亲身经历和思考，给受众提供一些有启发性的思考和行动方案。受众方面，何同学的主要受众群体以年轻人为主，包括学生、职场新人、自由职业者等。这些人群通常对于信息和经验的获取具有强烈的需求，同时也比较注重情感化和个性化的传播方式。传播者方面，何同学是一位热爱生活、善于思考、有情感、有审美的年轻人，他的创作思路和风格主要来源于个人经验和专业的知识。因此，何同学的传播方式具有强烈的个人色彩，同时也具有较强的专业性和品牌性。

图 1-14　何同学专访苹果公司 CEO 蒂姆·库克

2. 媒介传播的类型

媒介传播的不同类型可以根据传播媒介、传播目的、传播方式以及传播对象等不同特征进行分类。

1）根据传播媒介分类

人类传播史根据媒介的不同可以划分为 5 次革命，每一次革命都对传播产生了深远的影响，进一步推动着人类社会的发展。下面从时间维度出发，对每次革命进行详细的分析。

（1）第一次革命：口头传播（公元前 2500 年）。

公元前 2500 年左右，人类开始使用符号语言进行交流，从而开启了口头传播的历史。在这个时期，人们依然依赖一定的记忆能力，通过口头表述的方式来保留、传递信息。由于无法像现代一样进行写作体系的记录和保存，口头传播（图 1-15）只能通过口耳相传的方式进行。这种方式的传播效率非常低下，有时因为记忆出错、失误而产生许多歧义。

图 1-15　口头传播

（2）第二次革命：文字传播（约公元前 500 年）。

书写的发明使得传播方式产生了巨大的变化。此时，人类已经学会了获取和记录信息的能力。通过书写，人类记录下自己的历史，记录下过去的事件及记忆，同时也创造了新的文化和知识。在中国，公元前 1050 年左右，甲骨文（图 1-16）被用于记录或预测自然、

纪念事件等，书写方式的出现使得传播突破了时间和空间的限制，从而使信息的传播成为可能。人们通过书写来保存、传播和传承人类的文化和知识，这种传播方式在不断发展和完善的基础上，奠定了现代传播的基础。

（3）第三次革命：印刷传播（约公元1450年）。

印刷术的发明使得书写的速度和效率大幅提高。印刷使得文化和知识的传播大幅加速，信息变得更加广泛、精确、便捷，如书籍、印刷品等都成为人们获取知识的主要途径。印刷术（图1-17）的出现使得文化和知识真正被发掘和传播，为当时知识传播的快速发展提供了极大的便利。

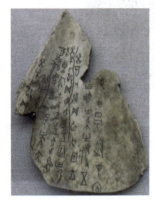

图1-16　甲骨文

图1-17　印刷术

（4）第四次革命：电子传播（约公元1800—1920年）。

19世纪末到20世纪初，电信技术和广播电视产生了革命性的变化，给人类传播史带来了深远的影响。电信技术通过电报、电话（图1-18）等方式，将信息传递速度进一步提高，从而使得人们更快地把信息传递给各个地区。广播电视技术的出现更是给人们传播的距离和传播范围带来了质的飞跃，人们可以在电台、电视台上得到更丰富、更快速的信息，这样的传播方式对于推动文化和知识的发展具有深远的作用。在传统教育中，如在教室里上课，学生和教师之间以及学生之间的互动都是十分有限的。而在广播电视的时代，厂商可以把知识广播到全世界任何地方，而教师仅需教授一遍，并且丰富了互动形式。

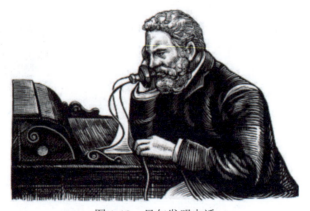

图1-18　贝尔发明电话

(5) 第五次革命：数字化传播（公元 20 世纪 90 年代至今）。

随着信息工业的不断发展和数字化技术的不断进步，信息的传播方式也发生了彻底的改变。现代社会，无论是信息传递的速度还是传播范围都与以往大为不同。互联网的出现，使人们可以在多种形式的媒体平台上获取信息，例如，新闻、博客、论坛、社交媒体等，通过这些平台，人们的表达和传播得以自由和丰富。同时，互联网和数字化技术让内容生产和传播的门槛大幅度降低，使得每个人都有机会参与到自己感兴趣的内容生产和传播中，从而更好地推进了知识的传播和发展。例如，亚马逊公司推出基于数字化技术的移动设备——Kindle，存储了大量传统图书的内容，摆脱了书本笨重的性质。这种革命性的技术让信息的传播变得更加广泛和快速，这也使得人们对信息的获取更加便捷。

2）根据传播目的分类

（1）信息传播。

信息传播是指传达各种有关信息的行为，其目的在于传递信息，让接收者了解到相关的信息。例如，新闻报道、科技文章、学术论文等都是信息传播的范畴。

（2）娱乐传播。

娱乐传播是指通过某些娱乐形式来进行信息的传播，以达到娱乐的目的。例如，电影、电视节目、音乐会、游戏等都属于娱乐传播的范畴。

（3）教育传播。

教育传播是指通过某种教育形式来进行信息的传播或者说知识的传达，以达到教育和启发的目的。例如，学校、培训机构、各种教育类节目等都属于教育传播的范畴。

3）根据传播方式分类

（1）一对一传播。

一对一传播是指传播者和接受者之间只有一个人，通常是通过面对面的方式来进行交流。例如，朋友间的私人通信、商家和顾客的个人沟通、个别咨询服务等都属于一对一的传播方式。

（2）一对多传播。

一对多传播（图 1-19）是指传播者向多个接受者或观众传达信息的方式。例如，电视节目、广播节目、演讲、宣传广告等都属于一对多的传播方式。

图 1-19　一对多传播

(3) 多对多传播。

多对多传播（图1-20）是指多个传播者和接受者之间相互交流的传播方式。这种传播方式通常是通过网络等渠道进行的。例如，社交媒体上的互动、网上群聊、论坛等都属于多对多的传播方式。

图1-20 多对多传播

4）根据传播对象分类

（1）人际传播。

人际传播是指个人之间交流、传递信息和情感的过程，通常包括面对面交谈、电话沟通、信件邮寄、电子邮件、短信等方式。它具有以下特点。

双向性：人际传播是一种互动过程，涉及发件人和收件人之间的相互作用。

个性化：人际传播往往是针对个别人的个性和需求而设计的。

灵活性：人际传播可以根据情况和需要进行调整和修改。

复杂性：人际传播涉及语言、非语言、文化和社会因素等多种因素。

在现代生活中，人际传播被广泛地应用于个人和组织之间的交流、家庭和朋友之间的沟通、商业和市场营销等方面。例如，企业可以利用人际传播的力量来推广产品和服务、建立品牌形象、促进内部沟通和团队合作。在社交领域，人际传播可以加强人与人之间的联系，维护社交网络，促进社会交往和文化交流。

（2）组织传播。

组织传播是指组织内部和组织间传递信息和理念的过程。它具有以下特点。

层次性：组织传播涉及各个层级和部门之间的传递和交流。

正式性：组织传播往往是基于组织结构和权力关系的正式交流。

目的性：组织传播的目的是实现组织内部的协调、合作和共同目标。

多元性：组织传播涉及不同的渠道、方式和媒介，包括口头、书面、电子等。

在现代组织中，组织传播被广泛地应用于内部管理、员工培训、营销和宣传等方面。例如，政府发布的官方报道、商家发放的宣传资料、企业宣传片等都属于组织传播。同时，组织传播也成为现代组织中领导和管理者必备的技能和素质之一。

(3) 大众传播。

大众传播是指通过大众媒体进行的广泛传播行为，其目的在于促进社会进步和文化传承。例如，新闻媒体、广告传媒、电视节目等都属于大众传播。

① 大众传播的特点。

大众传播具有组织性、广泛性、公开性和单向性等特点。

首先，大众传播具有组织性，这是因为媒体机构和传播者通常会有一定的选择和设计，以满足特定的传播目的和组织需求。例如，新闻媒体会根据国内外形势、社会事件和利益诉求等因素来选择和决定所报道的内容和角度，以满足媒体机构的立场和传播目的。此外，广告、宣传和推销也是大众传播中常见的组织化传播形式，它们通过精心的设计和广泛的宣传来传播特定的产品、服务和品牌，以达到商业目的。

其次，大众传播具有广泛性，这是因为传播的信息和内容涵盖了广泛的领域和群体，涵盖了社会各方面的内容和活动。例如，新闻媒体可以报道国内外各种事件和新闻，以满足广大公众对于时事的关注和了解。电视、电影和互联网等娱乐媒体也吸引了众多观众和用户，成为人们休闲娱乐的重要方式。此外，教育、文化和学术媒体也是大众传播的重要组成部分，通过传播不同领域的知识和技能来提高公众的文化修养和素质。

再次，大众传播具有公开性。传播的内容和信息通常是公开、透明和容易访问的，而且多数情况下没有交换条件和费用要求。例如，新闻媒体以公开、非歧视的形式报道新闻，而广告和推销也大多在公开的媒体和平台上进行。另外，许多社交媒体也是免费开放的，任何人都可以在其上发布信息和内容。此外，政府、企业和非政府组织等也会通过公开的网站和报告等方式来传播信息，以提高透明度和公信力。

最后，大众传播具有单向性。这是因为传播的信息和内容通常是从发信人到接收者的单向流动。例如，新闻媒体通过报道和发布新闻、信息等内容，向公众传递相关内容。广告和推销也是从广告主或销售方向消费者单向传递信息和产品。这意味着公众对于传播的信息和内容不能够直接参与或改变，乃至没有信息的返回和交流。

② 大众传播的功能。

拉斯韦尔（Harold Dwight Lasswell，图1-21），美国政治学家、社会学家、传播学家，被视为现代传播学的创始人之一。根据拉斯韦尔的"三功能说"，将大众传播的功能划分为信息功能、社会互动功能和娱乐功能。信息功能是指大众传播媒介传播信息的能力。媒体可以通过新闻、报道、分析和解释等方式传递各种信息，帮助公众获得丰富的知识和信息，提高文化素养。通过媒体的信息功能，

图1-21 拉斯韦尔

公众可以更好地了解社会现象和事件，从而更好地应对现实生活中的各种问题。社会互动功能是指大众传播媒介作为社会交往的桥梁作用。媒体可以为人们提供交流的平台，促进社会沟通和交流。通过媒体的社会互动功能，人们可以分享意见、展示自己的观点并建立社区，从而促进社会发展和提高社交能力。娱乐功能是指大众传播媒介提供娱乐和休闲的

作用。媒体可以提供各种娱乐内容，如电影、音乐、游戏等，帮助公众释放压力和放松身心。此外，娱乐内容也可以扮演社交媒介的角色，增强社交能力。

根据赖特提出的"四功能说"，大众传播的功能包括传递信息、社会整合、文化展示和娱乐需求的功能。传递信息是大众传播最基本的功能。媒体可以快速、广泛地传播各种信息，帮助公众了解世界上发生的各种事件和变化。通过信息传递，大众传播媒介不仅可以为公众提供各种有用的信息，还可以判断和分析信息的真实性和价值。社会整合是大众传播的另一个重要功能。媒体通过传递各种重要的信息，引领公众思考和探讨当前的社会问题和现象。在这个过程中，媒体可以起到整合社会的作用，促进不同群体之间的交流和沟通，并缩小社会差距。文化展示功能是大众传播的一个独特功能。媒体可以通过展示各种文化（包括民俗文化、流行文化、艺术等）来传递文化知识和意识形态。通过文化展示，媒体可以推动文化的多元化发展，并加强不同文化之间的交流和理解。娱乐需求是大众传播的另一重要功能。媒体通过提供各种娱乐内容，以满足公众的娱乐和休闲需求。同时，娱乐内容也可以促进社会交往和互动，并提高公众的娱乐水平和品位。

图 1-22　约瑟夫·施拉姆

约瑟夫·施拉姆（Joseph Schumpeter，图 1-22）是一位奥地利经济学家和社会学家。他认为，大众传播的社会功能是通过传播信息、内容和观点来维护社会秩序和稳定。他认为媒体在社会中是一个重要的角色，可以促进公众意见的形成和交流，有助于维持社会价值观、规范行为和减少冲突。此外，他还强调了媒体在培养公民素质、增强民主意识和提高人的思想觉悟方面的作用。

分众化也是大众传播的一种形式。它是指将信息分散发送给目标受众，每个人都会在自己的小范围内接收到这类信息。在广播电视行业里，分众传播也指对受众的细分，目的是最大限度地扩大广告效果，增加广告投放的针对性和实效性，避免广告浪费。自媒体就属于分众化传播中的一种新形式。

综上所述，媒介传播的类型很多，而且随着社会的不断发展，新的传播方式和类型会不断涌现，如今已经出现了短视频、直播、PUGC、小程序等新的传播方式和类型。对于自媒体的传播者而言，必须了解这些不同类型的传播方式和特点，才能更好地控制信息的传播。

1.2.2　媒介传播学理论研究

1. 媒介传播学术语

1）传播者

传播者，也被称为"信源"，是媒介传播学中的一个重要概念，指向受众传递信息的

人或机构。传播者需要具备一定的权威性和可信度，以有效地传递信息，并得到受众的认可和接受。传播者不仅需要考虑信息本身的内容和传播方式，还需要考虑受众的需求和期待，针对不同的受众提供相应的信息和服务，以提升受众的信任度和忠诚度。

"传播者"一词最早的出处可以追溯到英国传播学家拉末菲尔德的《传播学的语言、艺术和科学》一书中。在这本书中，拉末菲尔德将传播者定义为传递信息的人或机构，并将其作为媒介传播学研究的重要对象之一。此后，随着传媒技术的不断发展和媒介传播研究的不断深入，传播者的概念在传播学研究中逐渐得到了广泛应用。

拉末菲尔德（David Laing Latimer Field）是英国传播学家，生于1933年，逝世于2013年。他曾担任英国萨里大学的大众传媒研究中心主任，是国际传播学界的重要学者之一。拉末菲尔德的研究领域主要涉及大众传媒、知识的传播和媒介效应等方面，对于大众传媒的发展与变革、媒介对观众的影响、信息传播的传染性等问题有着独到的见解。他曾提出"媒介文化研究"的概念，探讨了媒介文化如何影响人们的生活和思维方式。拉末菲尔德也致力于将传播学理论与实践相结合，深入研究大众传媒对现代社会的影响和作用，为传播学的发展和应用做出了重要贡献。

在自媒体领域，传播者的身份可以是博主、微信公众号运营者、抖音达人等。这些传播者在自媒体平台上通过个人专栏、内容输出、评论互动等方式，向受众传递自己的观点、经验和知识等信息。例如，著名自媒体人罗振宇通过自己的公众号向读者分享商业、科技、哲学等领域的精彩思考和观点，成为备受关注的传播者。他不仅在自己的平台上维持着高质量的内容输出，同时在互动交流中也始终保持严谨和专业，得到了用户的广泛认可和信任。

传播者在媒介传播学研究中具有不可替代的作用。在自媒体领域，传播者需要具备权威、可信和专业等特点，不断提升自身的影响力和认知度，带动自媒体传播的持续发展和壮大。

2）受传者

受传者（Receiver），也被称为"信宿"，指的是接受信息的个体或群体。在传统媒介时代，受传者通常是被动接受信息的对象，通过电视、广播等传统媒介获取信息。而在当今信息时代，随着自媒体的兴起，受传者的角色也发生了很大的变化。

以微博平台为例，微博用户既可以扮演信息发布者的角色，也可以扮演信息接受者的角色。在自媒体时代，微博用户作为受传者通过关注、转发、评论等方式获取信息，同时也可以通过发布内容和与粉丝互动等方式进行信息的再传递和传播。通过受传者的个性化关注、转发和评论，微博用户不仅可以获得有价值的信息，同时也有机会在社交网络中传播自己的观点。

在自媒体时代中，受传者的角色不再仅仅是被动接受信息的对象，而是具有更加积极的主体性和自由性。受传者可以通过自主选择的方式获取、处理和传递信息，同时也面临着更加复杂的信息环境和挑战。

3）信息

信息（Message）是媒介传播学中的重要术语之一，是指从一个人、组织或媒介向另一个人、组织或媒介传递的内容或消息。随着信息技术的发展和普及，信息传播的方式和手段变得越来越多元化，例如，通过传统媒介如电视、报纸和广播，或者通过新兴媒介如社交媒体、微信公众号等。

信息在媒介传播学中具有独特的属性，其中最主要的是可传递性、可重复性、可处理性和可存储性。首先，信息是可传递的，它可以通过媒介传递到另一个人、组织或媒介中。这种传递可以是单向的，也可以是双向的，例如，在社交媒体上的互动和评论。自媒体平台如微信公众号，通过互联网可以传递信息，使得信息传播的速度和范围得到了大幅提升。其次，信息是可重复的，也就是说，一个信息可以被多次传递和复制。例如，通过微博、微信、头条等互联网平台共享的信息，可以通过网络的重复传递和复制，让更多的人看到同样的内容。再次，信息是可处理的，也就是说，一条信息可以被处理、编辑、修剪、加工等。例如，微信公众号发布的文章，其编辑和排版是必需的，这些处理可以通过不同的方式来达到更好的阅读体验和更好的传播效果。最后，信息是可存储的，也就是说，一条信息可以保存下来，以备之后使用。例如，微信公众号的历史文章会收集在公众号的"历史消息"栏目中，方便用户查找之前的内容。总之，信息在媒介传播学中具有独特的属性，这些属性对于自媒体平台的发展具有重要意义，例如，提高信息传播的速度和范围，促进信息传递的重复和复制，实现更好的信息处理和编辑，以及提高信息的存储效率和查找方便性。

以微信公众号为例，微信公众号作为一种新兴的移动互联网信息传播方式，已经取得了广泛应用，是自媒体发展的重要类型。微信公众号支持文章、图文、语音、视频等多种形式的信息传播，使得信息的传递更加多元化和灵活。在微信公众号中，许多自媒体平台都在传递信息和观点，有的以科技类、财经类、生活类和娱乐类为主，也有的以搞笑、段子、短视频为主。内容涵盖面广泛，外部信息的引入也成为越来越多自媒体平台的传播方式之一。

4）通道

通道（Channel）是指信息从发送者到接收者的传递途径。通道不仅包括传统媒介，如电视、广播、报纸和杂志等，还包括新兴媒介，如互联网、社交媒体和移动设备。

自媒体平台是一种新兴的媒介通道，它为个人和组织提供了创作和传播信息的机会，使得信息传递更加便捷和灵活。以微博为例，它是一个社交媒体平台，也是传播的通道。用户可以通过微博发布文字、图片、视频等各种形式的信息。微博具有传播速度快、覆盖范围广、互动性强等特点，成为许多公共事件的重要传播途径。

自媒体平台的兴起也给传统媒介带来了巨大的冲击。例如，电视是传统媒介中最重要的通道之一，但随着互联网技术的发展和普及，越来越多的人选择通过自媒体平台来观看和分享视频内容。这就要求传统媒介需要不断地创新和改变自己，以适应不断变化的市场需求。

综上所述,通道是媒介传播学中非常重要的术语,自媒体平台则成为信息传播的新兴通道,具有传播速度快、传播效果好、互动性强等特点。传统媒介需要不断地创新和转型,以适应新时代的市场需求。

5)编码与译码

编码和译码(Coding & Decoding)在媒介传播学中是非常重要的概念,它们是指信息发送者将信息转换成符号形式、所选技术和传达目的以及专业背景等的符码,以及接收者将符码转换为可识别的、有意义的内容的过程。编码和译码的不同技术和方法会影响信息传播的效果和理解。

自媒体平台的崛起为信息编码和译码带来了新的难点和挑战。例如短视频,它是自媒体传播的重要形式之一,它需要进行编码和译码,才能实现信息的传递和交流。首先是编码,短视频的编码需要考虑多方面因素。一方面,要考虑观众的兴趣和需求,从人文、科技、社会、娱乐等不同维度入手,进而制作短视频内容;另一方面,要注重视频的制作技术和视听效果,例如,画面的美感、色彩的搭配、音乐的选取等。通过巧妙的编码,将信息转换成优美的符号形式,使观众容易接受和识别。其次是译码,短视频的译码需要考虑观众的文化背景和认知水平。观众的文化背景和认知水平不同,会影响其对视觉符号的理解和诠释。因此,短视频的发布者需要在编码之前先进行观众背景和需求的调研,从而预估其对视频的理解和接受程度。对于观众来说,需要进行正确的译码,将视觉符号转换成有意义的形式,才能准确地理解信息的含义,从而增加与作者的互动和交流。所以,短视频作为一种新形式,要实现信息传递和交流,需要进行编码和译码。只有编码和译码相得益彰,才能实现短视频的传播效果。

再以微信公众号为例,作为一种信息发布平台,微信公众号必须在信息编码和译码方面考虑多方面因素。例如,作为平台的发布者,应从不同视角编排信息,注重信息的时效性、吸引力和共鸣性,以尽可能提高信息的传播效果。而作为一个接受信息的读者,应进行正确的译码,根据自身的背景知识和经验进行意义的理解和解释。

总之,编码和译码是媒介传播学中的重要概念,影响着信息传递的效果和理解。自媒体平台的崛起对媒介编码和译码带来新的挑战,需要在技术和方法上不断创新和完善。

6)噪声

媒介传播学中,"噪声"这一概念最早由传播学者拉斯威尔在他的《传播的偏向》一书中提出。他认为,在大众传播过程中,由于受众的个人需求、兴趣、价值观等因素的影响,会导致信息的失真和偏差,从而产生"噪声"对信息传播的干扰。随着传播学研究的深入,越来越多的传播学者开始关注"噪声"对传播效果的影响。哈罗德·拉斯威尔和安东尼·雷默在《舆论》一书中,通过对大量的传播实践和研究数据的分析,指出了"噪声"对信息传播的负面影响,并提出了"隐藏操作性定理",即"噪声"。

在自媒体时代,噪声的影响更为明显。由于信息的爆炸和传播渠道的多样化,受众面临着更多的选择和干扰。具体来说,自媒体时代的噪声主要表现在以下几方面:第一,信

息的碎片化。自媒体时代的信息流动速度非常快，信息碎片化现象十分普遍。这导致受众难以将注意力集中在一个具体的信息上，从而增加了信息选择的难度。第二，信息的过载。由于信息量过大，受众往往难以全面了解一个事件或观点。这时，噪声就会乘虚而入，导致受众对信息的误解和偏差。第三，信息的误导性。在自媒体时代，由于信息的过载和碎片化，一些不负责任的自媒体或个人可能会发布虚假信息或误导性信息，从而对受众产生负面影响。第四，信息的屏蔽性。在自媒体时代，由于信息传播的环境较为复杂，一些受众可能会选择屏蔽某些信息或人物，从而对其产生负面影响。

针对自媒体时代传播中所产生的噪声，受众可以采取以下应对策略减少相应的噪声：第一，提高信息质量。自媒体时代的信息质量参差不齐，受众应该提高自己的信息鉴别能力，选择高质量的信息进行关注。第二，控制信息流量。自媒体时代的信息流量过大，受众应该控制自己的关注时间，合理规划自己的阅读时间。第三，筛选信息来源。受众应该筛选信息来源，选择可信赖的自媒体或个人进行关注。

7）反馈

媒介传播学中，反馈指传播过程中受传者对收到的信息所做出的反应。获得反馈信息是传播者的意图和目的，发出反馈信息是受传者的能动性和参与性的体现。传播者可以根据反馈信息来调整和改进传播内容和方法，提高传播效果。反馈信息可以通过各种渠道传递给传播者，如受众来信、来电、口头反映等。"反馈"这一概念是由英国学者德怀尔在他的"倒卷偏误"模型中提出的。他认为，受众对传播内容的接受程度会受到传播内容本身、受众自身因素以及受众与传播内容之间互动等多种因素的影响，而其中受众与传播内容之间的互动是最重要的因素之一。德怀尔通过对传播效果的实证研究发现，受众对传播内容的反馈会对传播效果产生积极的影响，它可以使传播内容更加符合受众需求，提高传播效果；同时，反馈也会对传播者产生反作用，使传播者更加了解受众需求，提高传播效果。

在自媒体时代，"反馈"概念也变得更加重要和普及。以下以微信公众号为例进行分析。从粉丝互动的角度来看，微信公众号的互动功能使得粉丝之间可以进行实时的互动和反馈。例如，公众号可以通过推送语音、图片、文字等形式与粉丝互动，收集粉丝的意见和建议，并根据这些反馈调整自己的传播内容，以满足粉丝的需求。从粉丝评论的角度来看，微信公众号经常会开设留言区，让粉丝对发布的内容进行评论。这些评论不仅可以让公众号了解粉丝的需求和反馈，还可以帮助公众号更好地了解自己的传播效果，从而对自己的传播策略进行调整。从数据分析的角度来看，微信公众号经常会通过数据分析工具对粉丝的行为和反馈进行分析，从而了解自己传播的全过程，并根据数据分析对自己的传播进程实施调整。这些数据分析结果可以帮助公众号更好地了解自己的受众需求和反馈，从而制定更加符合受众需求的传播策略。

通过以上案例可以看出，"反馈"在自媒体时代变得越来越重要和普及，公众号需要通过与粉丝互动、收集粉丝反馈等方式来了解自己的传播效果，并根据分析结果对自己的传播策略进行调整，这样才能提高自己的影响力和传播效果。

8)传播效果

媒介传播学中对"传播效果"概念的阐述最早可以追溯到威尔伯·施拉姆（Wilbur Schramm）在1948年发表的《传播学概论》一书中。在施拉姆的模型中，传播效果是由传播行为、受传者、媒介以及情境因素共同作用而产生的。他认为，有效的传播行为需要考虑到受众、信息和行为三方面。一般而言，传播效果是指信息传播后所产生的影响和效果，包括社会影响、个人影响、心理影响等多方面。在媒介传播学中，传播效果是评估传播活动成效的重要指标之一，同时也是研究媒介如何实现预设目标的重要方面。

传播效果的特点主要包括累积性（即信息传播后所产生的影响和效果不是一次性的，而是会不断累积，形成持续的影响）、相对性（即传播效果是相对的，不同的人、不同的社会背景、不同的文化背景等都会对传播效果产生不同的影响）、多样性（即传播效果不仅包括正面的影响，也包括负面的影响，因此要综合考虑传播效果）、不可预测性（即信息传播后所产生的影响和效果具有很大的不确定性，难以准确预测）。

在自媒体时代，为了提升传播效果，自媒体人第一要制定明确的传播目标（即明确传播活动的目标，有助于提高传播效果）；第二，要选择合适的媒介（即根据受众特点、信息内容等因素选择合适的媒介，有助于提高传播效果）；第三，要提高信息质量（即保证信息的真实性、准确性、及时性等方面，有助于提高传播效果）；第四，要制定有效的传播策略（即根据传播目标和受众特点等因素，制定有效的传播策略，有助于提高传播效果）；第五，要建立良好的关系网络（即与受众建立良好的关系网络，增加受众对媒介的信任度和满意度，有助于提高传播效果）。

总之，传播效果是媒介传播学中非常重要的概念，它考虑到了传播行为、受众、媒介和情境因素等多方面因素对于传播效果的影响。随着自媒体时代的到来，自媒体平台成为信息传播的重要渠道，这也使得传播效果模型在实践中得到了更加广泛的应用。

2. 传播模式

1）线性传播模式

（1）拉斯韦尔的5W模式。

传播学家哈罗德·拉斯韦尔（Harold Dwight Lasswell）是美国著名的政治学家和传播学家，被誉为传播学的四大奠基人之一。拉斯韦尔的5W模式（图1-23）最早是在他的著作《传播学概论》中提出的。该模式将传播活动的效果分为5方面：谁说（Who）、说什么（What）、通过何渠道（Which channel）、对谁说（To whom）、取得何效果（What effect）。

Who（谁说）：指信息的接收者，也就是受众。在大众媒介中，受众通常是广大的社会成员。

What（说什么）：指信息的内容，也就是信息所传达的主要信息。

Which channel（通过何渠道）：指信息传播的渠道和场所，也就是信息传播的媒介。

To whom（对谁说）：指信息传播的对象，也就是受众。

What effect（取得何效果）：指信息传播的效果，也就是信息传播的目的。在大众媒介中，信息传播的目的通常是推销产品或服务、提高品牌知名度等，而在自媒体中，信息传播则更多的是为了表达个人观点、传递情感等。

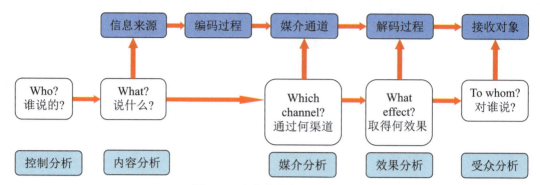

图 1-23　拉斯韦尔的 5W 模式

以直播为例，下面来详细地分析 5W 模式在直播中的应用。首先，5W 模式中的 Who（谁）是指直播过程中的主持人、演讲者、观众等参与者。在直播过程中，不同的参与者有不同的角色和职责，主持人需要掌握整个直播节目的节奏和进度，演讲者需要准备好内容并确保演讲效果，观众即 5W 模式中的 To whom（对谁说）需要积极参与互动并提出问题或意见。因此，对于每一位参与者，都需要深入分析他们的特点和需求，以便更好地制定传播策略和内容。其次，5W 模式中的 What（说什么）是指直播过程中主持人、演讲者、观众等参与者所传递的信息内容。在直播过程中，主持人需要确保节目的流畅性和节奏感，演讲者需要准备好内容并确保演讲效果，激发观众的积极性并及时提出问题或意见。因此，在直播过程中，需要注重信息的真实性、准确性和时效性，确保信息的可靠性和权威性。接下来，5W 模式中的 Which channel（通过何渠道）是指直播过程中参与者所处的空间和环境。在直播过程中，不同的参与者所处的空间和环境也有所不同，主持人可能在演讲室中进行直播，演讲者可能在大型会议厅中进行演讲，观众可能在电视机前或移动设备上观看直播。因此，在直播过程中，需要根据参与者所处的空间和环境来选择合适的传播渠道和内容形式。最后，5W 模式中的 What effect（取得何效果）是指直播过程中参与者制作信息的目的和意义。在直播过程中，不同的参与者制作信息的目的和意义也有所不同。主持人制作信息的目的可能是为了提高观众的互动性和参与度，而演讲者制作信息的目的可能只是为了提供有价值的信息或见解。因此，在直播过程中，需要根据参与者制作信息的目的和意义来选择合适的传播策略和内容形式。

综上，5W 模式在自媒体的传播中的应用非常广泛，不同的参与者需要深入分析他们所面对的受众群体、传播渠道和内容形式等因素，注重信息的真实性、准确性、时效性和受众关注度等方面，以达到最佳的传播效果。

（2）香农 - 韦弗模式。

香农 - 韦弗模式（图 1-24）是信息传播学领域中的经典模型，该模型来源于通信工程方法论中的信源—编码—信道—译码—信宿（信息源—编码—信道—译码—信息宿）模

型。该模型认为，信息的传播需要通过信源将信息编码后经过信道传输，最终由信宿进行解码，从而实现信息的传递和理解。通俗地说，香农-韦弗模式是一个基于发送信息和接收信息的过程，通过符号转换和传输实现信息传递的模型。

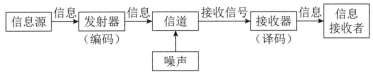

图1-24　香农-韦弗模式

在现代社会中，互联网技术的不断发展，自媒体平台的兴起使得香农-韦弗模式得以广泛应用。例如，在微信公众号平台上，作者通过编写文章将信息转换成符号形式，平台通过传输将信息传递给读者，读者则通过译码将符号转换为意义并理解文章内容。在这个过程中，信息源就是文章作者，编码就是将文章内容转换为符号形式，信道是微信公众号平台进行数据传输，译码就是读者将符号转换为意义，信息宿就是读者自己。

再例如，短视频制作和传播也是一个典型的香农-韦弗模式应用场景。在这个过程中，制作者通过编码将信息转换成符号形式，例如，将视频中的画面和声音，通过平台进行传输，最终由观众进行解码。观众需要进行正确的译码，才能准确地理解信息的含义，并与作者进行交流和互动。

此外，在一个完整的信息传递过程中，还需要考虑噪声和干扰等因素。例如，一个视频可能在传输过程中出现画面卡顿，或者是受到一些无关信息的干扰。这些因素会对信息的译码产生影响，进而影响信息的传递和交流效果。

（3）格博纳传播总模式。

格博纳传播总模式是传播学中的一个重要理论，它的来源可以追溯到布尔迪厄的社会学理论。布尔迪厄在《区分》一书中提出了"场域"（场）的概念，认为社会是由各种不同的"场"所构成的，每个"场"都有自己的规则和秩序。在传播领域中，这些"场"可以被看作不同的社会关系和权力结构，它们对传播行为和传播效果产生着不同的影响。

传播总模式（图1-25）的核心概念是"网络结构"，即个体在社会网络中的位置和联系方式。在格博纳传播总模式中，网络结构被视为一种"权力结构"，不同的网络结构对应着不同的传播权力和影响力。这些权力和影响力在传播过程中发挥着重要的作用，影响着信息的流动和接受者的态度和行为。具体来说，该模型可以分为4部分：传播媒介、传播文本、受众群众和社会制度。其中，传播媒介指信息传播所使用的工具和媒介，传播文本指信息的内容和形式，受众群众则包括接受信息的人群和他们的文化背景、认知水平等，社会制度则是指社会制度的背景和相关法律。

格博纳传播总模式在传播学领域中具有广泛的应用和影响。它可以用于解释传播行为的本质和过程，探讨传播效果的形成机制，并且可以用于设计和优化传播策略和传播系统。

例如，格博纳传播总模式在"媒介拟态环境"这一概念中得到了具体体现。媒介拟

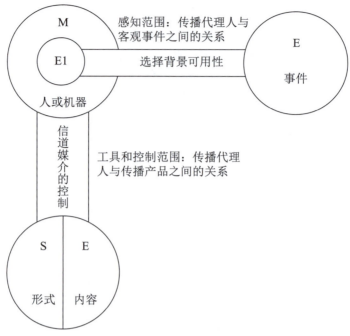

图 1-25　传播总模式

态环境是指媒介技术所创造的虚拟环境,这个环境模拟了现实世界中的各种情境和社会关系,并通过媒介技术将这些情境和关系呈现给受众。在这个环境中,不同的媒介技术所创造的拟态环境也存在着不同的权力结构和影响力。正如电视媒介所创造的拟态环境是一个典型的"媒介拟态环境"。电视节目制作方可以通过剪辑、编辑等技术手段来制造不同的情境和社会关系,从而影响观众的态度和行为。在这个过程中,电视媒介所拥有的权力和影响力也随之变化。

与此同时,格博纳传播总模式在"把关人"这一概念中得到了具体体现。把关人是指在信息传播过程中扮演着重要角色的个体或组织,他们对信息进行选择、过滤、控制和传递。在格博纳传播总模式中,把关人被视为一种"权力结构",他们可以通过掌握信息资源、控制媒介渠道、影响受众态度等方式来影响信息的流动和接受者的行为。例如,电视台的新闻主持人、编辑、制片人等人员在信息传播过程中扮演着重要的角色。他们可以根据自己的观点、价值观和利益等因素来选择、过滤、控制和传递信息,影响受众对新闻事件的看法。

2)双向循环传播模式

(1)奥斯古德 - 施拉姆模式。

传播学中的奥斯古德 - 施拉姆模式基于一种社会科学理论,该模式源于德国社会学家奥斯古德和美国传播学者施拉姆(Joseph F. Schramm)的著作《宣传:媒介接触与文化形成》(*Propaganda: The Control of Communication*)。这个模式将大众传播视为一种社会过程,强调个体在社会网络中的互动与联系,并探讨了大众传播的本质、过程和效果,如图 1-26 所示。

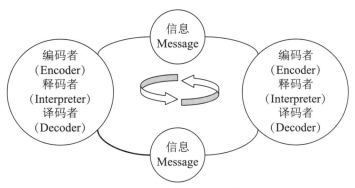

图 1-26　奥斯古德 - 施拉姆模式图

以电视广告为例，广告的制作者是信息源，他们通过创意和技术手段将产品信息转换成符号形式，以便在电视广告中传播。广告通道是广告播出的媒介，如电视或互联网等。信息受众是广告观众，他们需要进行对广告的观看和译码，从而理解广告传递的信息。广告制作者通过奥斯古德 - 施拉姆模式来确保广告传递所需的信息。他们尽可能地使广告的符号形式易于理解和接受，以便广告观众能够通过译码正确理解产品信息。此外，广告制作者还会考虑与信息受众相关的社会和文化因素，以确保广告内容符合受众的需求。

（2）施拉姆的大众传播模式。

施拉姆（Joseph F. Schramm）是美国著名的社会学家、政治传播学创始人，被视为"社会学之父"，其对政治传播学的贡献被称为"施拉姆传播理论"（Schramm's Communication Model）。施拉姆在 1948 年出版的《宣传：媒介接触与文化形成》一书中，提出了"施拉姆大众传播模式"，成为传播学领域的经典理论之一。

大众传播过程模式充分并集中地展现了大众传播的特点。在这个模式中，大众传媒与受众构成了传播过程的核心要素，它们之间存在着复杂的传达与反馈关系。作为传播者的大众媒体不仅与特定的信息来源紧密相连，还通过大量复制的信息与作为传播对象的受众建立起了深厚的联系，如图 1-27 所示。

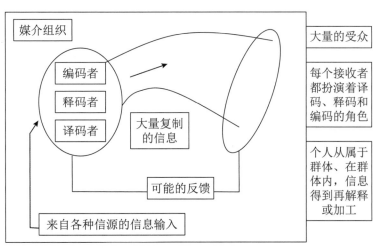

图 1-27　施拉姆大众传播模式图

受众可以看作个人集合的群体,而这个群体中的每个个人又分别属于各自的社会群体。在这个背景下,个人与个人、个人与群体之间都存在着特定的传播关系。这些关系如同一张无形的网络,将大众传媒与受众紧密地连接在一起,形成了大众传播过程的独特结构。因此,政府或其他组织可以通过控制传播渠道来影响公众的意见和行为。

以新闻报道为例,新闻报道的编写者是信息的传播者,他们负责收集、编辑和处理新闻事件,并将其转换为新闻故事。报纸和电视台是传播的媒介,它们向公众传递这些新闻故事。最后,读者和观众是信息的受众,他们阅读或观看新闻故事,并将其解释、理解和建立意义。

(3)德弗勒双向环形模式。

德弗勒双向环形模式(De Vries Double-loop Model)是传播学中一种探索传播过程中受众和传播者两个方向相互作用的经典模型,它源于著名的传播学者和学者扬·德弗勒(Jan De Vries)。德弗勒在其著作《传播的偏向》(*The Bias of Communication*)中提出了这一模式,该模式是对传播过程中信息流动的一种简化模型,强调了信息从发送者向接收者双向流动的重要性,认为这是传播效果的决定性因素。

德弗勒双向环形模式(图1-28)的核心概念是"环形假设"(Circular Assumption),即信息在传播过程中会沿着一个闭合的环路流动,从发送者到接收者,不断反馈和重复。这个环路模型是德弗勒通过对实验数据的分析和推理而得出的,是基于人类信息交流的自然模式而提出的。德弗勒双向环形模式是一种探索传播过程中受众和传播者两个方向相互作用的经典模型。

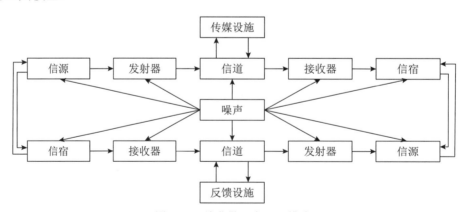

图1-28 德弗勒双向环形模式

这种双向环形模式分为4个环节:媒介、传播者、受众和媒介反馈。传播者通过媒介向受众传达信息,而受众则通过媒介反馈给传播者。这种双向交互的模型将传播过程定位于一种动态的、不断修改和调整的过程。

以社交媒体为例,社交媒体平台是媒介,用户是传播者和受众。在社交媒体平台上,用户可以发布信息、互相评论和分享内容。它们与其他与之互动的用户形成相互作用的关系。当用户发布内容时,其他用户可以通过互相评论和分享来反馈内容,进而调整传播者对其信息的理解和传播策略。在这个过程中,传播者可以利用双向环形模式来缩小与受众

之间的距离，以便与受众建立更深入的互动关系。传播者可以根据用户反馈来研究、评估和改善传播策略，以达到更好的教育和信息传递效果。

1.3 自媒体的概念与传播特性

观看视频

1.3.1 自媒体的概念

美国新闻学会媒体中心于2003年出版了关于自媒体的研究报告，其中对自媒体给予了较为严谨的定义：自媒体（We Media）是普通大众经过数字科技不断强化和全球知识体系之间建立联系以后，一种关于普通大众如何对自身的事实事件及新闻要素进行分享与提供的途径。伴随着数字技术的迅速发展，自媒体呈现出开放、互动、平等等传播特性，形成了特有的传播情境。微博、微信、抖音、快手等网络社交平台都成为用户抒发情感、精神共振的平台。因此，以自媒体为平台，以视觉影像为主要表现内容，以网络虚拟时空为互动通道的媒介隐喻空间即为"自媒体情境"。

基于互联网传播的影像被放到自媒体的"说服语境"中，更具有"在场"的感觉，因此具有较强的情感说服力。自媒体情境具有鲜明的交互性与自主性，使用户在互动中形成"能动"，具体表现为用户主动参与网络社交的情感流动。用户作为网络社交的行动者，应自媒体情境的要求，在互联网的虚拟时空中进行着实时性的、瞬间性、互动性的际遇，意识与情感就在际遇的链条上实现传递。而影像就是为互动赋能的原动力。无论是短视频，抑或是直播，影像逐步将用户带入自媒体情境中。用户则通过关注、弹幕、点赞、转发、评论、留言、打赏等行为给予回应。这种情感随着碎片化的信息植入（对于短视频而言）、时间的流逝（对于直播而言）会不断衰减。但相较于其他类型的媒介，影像所激发出的情感会发酵延续至下一个际遇（新的影像），而积累为情感能量——即共鸣。

1.3.2 自媒体传播定律

1. 摩尔定律

摩尔定律最早由英特尔公司创始人之一戈登·摩尔在1965年提出，他通过对当时的集成电路技术的发展趋势进行分析，指出芯片的集成度每18～24个月将增加一倍，而成本不变。也就是说，每18～24个月，芯片上可容纳的晶体管数量将翻倍，而成本将保持不变。这一定律的提出是基于集成电路技术的发展趋势得出的。

摩尔定律的发现对于全球集成电路技术的发展以及整个信息技术行业都产生了重要影响。目前，摩尔定律已经成为整个电子行业的一个重要核心理念，并被广泛应用于现代科技领域。这个定律也适用于自媒体平台的发展，例如，通过不断地改进算法和工具，提高内容推荐和流量的效率。当自媒体行业还处于起步阶段时，一些平台可能只有几个功能，

而今天，一些主流的自媒体平台已经包含数十个功能。这些功能包括发布文章、图片、视频、直播、问答、小程序等多种形式，以及新的技术，如虚拟现实和增强现实等提高内容表现能力和互动性的新兴数字技术。这些功能的丰富性和多样性为自媒体创作者提供了更多的机会，使他们能够更好地发挥自己的才华和创意。随着时间的推移，自媒体平台将不断更新其功能和技术，以不断提高创作者的竞争力和内容质量。

2. 梅特卡夫定律

梅特卡夫定律（图1-29）是指在一个系统中，计算能力每翻倍时，系统中可利用的技术和服务数量也将以指数方式增长。这一定律的提出是基于信息技术的发展趋势得出的。梅特卡夫定律最早由加州大学伯克利分校教授、计算机网络先驱鲍勃·梅特卡夫在2006年提出。随着计算能力的提高，不断更新的技术和服务对于信息技术的发展和应用变得越来越重要。例如，在云计算、人工智能等领域中，梅特卡夫定律的应用也得到了广泛的关注。

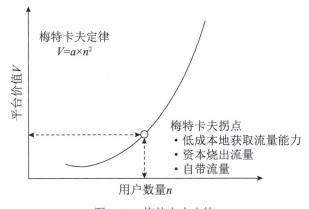

图1-29　梅特卡夫定律

云计算服务的发展即符合梅特卡夫定律。随着计算能力的不断提高，云计算服务的数量不断增长，用户可以利用云计算平台进行更多的操作和处理，同时还可以享受到更加高效、便捷、安全的服务。例如，自媒体平台或App中，人工智能的快速发展就离不开云计算平台的支持，因为人工智能需要大量的计算资源和数据存储资源来进行训练和优化，而云计算服务正是为这些需要提供支持的。

3. 长尾理论

长尾理论（The Long Tail）是一种用来描述互联网普及趋势的概念。该理论由英国著名社会学家纳瓦兹·卡纳万提出，时间大约是在2006年。长尾理论认为，互联网时代的信息和娱乐市场不再只限于主流热门内容和形式，而是拓展到了更广泛的范围。这些非主流内容和形式被称为"长尾"，因为它们的受众比较小众，但是数量却非常庞大（图1-30）。这个趋势促使了新型的商业模式的出现，例如，依托于互联网技术的众包、拼贴、分享等方式。

图 1-30 自媒体传播中的"长尾理论"

长尾理论最早的案例可以追溯到 1991 年的 *Blue Ocean Strategy* 一书,该书作者提出了"聚焦核心、覆盖广泛"的营销策略,与长尾理论有着相似之处。此外,在 21 世纪初期,亚马逊公司的崛起也体现了长尾理论的特点,该公司利用网络销售平台,将过去只有大型书店才有的非主流商品(例如小众作家的书籍、独立出版物、二手书等)摆放在了消费者面前,形成了一个庞大的市场。由此可见,长尾理论是一个描述互联网时代变化的趋势和新型商业模式的概念。它预示着非主流商品和服务的广泛市场和潜力,并且提供了新的机会和挑战,对于市场营销、商业模式创新等方面产生了深远的影响。

例如,在自媒体中,电子商务服务领域通过利用直播或短视频的方式进行分销的自媒体人或企业用户,不仅可以销售热门产品,也可以销售中小众商品,从而形成更垂直的市场,为消费者提供更多样化、个性化的选择。因此,长尾理论应用于内容产业、社交媒体、物联网等领域,对于开展商业活动、推广产品等方面都具有重要的指导意义。

4. 媒介演化的人性化趋势理论

媒介演化的人性化趋势(Anthropotropic)理论是指随着媒介技术的发展,人们对于媒介的使用和接受会越来越符合人类的基本需求和习惯,从而形成一种趋势。这一理论的提出是基于媒介技术和人类需求的演变趋势得出的。

人性化趋势理论最早由媒介学者马歇尔·麦克卢汉在 20 世纪 60 年代提出。麦克卢汉认为,在媒介技术的演化中,越来越多的媒介工具被开发出来并被广泛使用,而这些媒介技术往往会逐渐与人类的基本需求和习惯相适应,例如,书籍的出现满足了人们的阅读需求,而电视的普及则满足了人们对于视觉传达的需求。

人性化趋势理论对于媒介技术的设计和应用具有重要意义。例如,在移动互联网和智能手机领域,人性化需求已经成为产品设计的重要部分,如简化操作、个性化推荐等功能都是针对人类习惯和需求的响应。此外,该理论还可以应用于数字化教育、社交媒体、虚拟现实等领域,对于提升用户体验、满足人类需求等方面都有指导意义。

5. 倒金字塔传播模式

倒金字塔传播模式最早由传媒学者丹尼尔·马利克总结归纳于 2008 年。他通过对社交网络和病毒式传播的研究,发现流行文化和信息在传播过程中往往最初只有一小部分人

接触和传播，但随着时间的推移，逐渐涌现出越来越多的人加入传播，形成一种倒金字塔状的传播现象。这一模式的提出是基于传媒学和社会学的研究得出的。

倒金字塔传播模式对于社交网络和数字社会的发展具有重要意义。例如，在社交媒体营销领域，企业可以利用这一模式针对不同人群开展差异化的营销策略，先针对"领头羊"进行宣传和推广，再逐渐发展到大众市场。此外，倒金字塔传播模式还可以应用于用户生成内容、在线社区、虚拟经济等领域，对于理解数字社会的发展规律和模式具有指导意义。

传播学中的金字塔传播模式（图1-31）是指信息在传播中逐渐减少，只有少数人拥有全部信息，这些人是信息的掌控者和传播者；而倒金字塔传播模式则是指信息在传播中逐渐扩散，越来越多的人成为信息的传播者。

图1-31　传播学中的金字塔传播模式

在历史上，新闻传媒领域是金字塔传播模式的典型代表。那时，新闻报道和信息传递完全受掌控于垄断新闻机构，只有少数新闻编辑和记者拥有真正的新闻资料，并且通过报纸和电视广播等媒体进行传递。所以，一般大众只能接收到精简过的信息。我们现在所处的互联网时代，特别是社交媒体的兴起，则是倒金字塔传播模式的代表。社交媒体使传播多样化，用户不仅限于成为信息接收方，同时也可以成为信息发布者和传播者。通过分享、转发等功能，信息可以快速地扩散到更多的人，并激发更多人对于信息的讨论和传播。

1.3.3　自媒体传播特性

1. "艺术 + 科技"双维传播特性

随着互联网、智能手机、移动应用程序和社交媒体等科技的快速发展，人们的信息获取、传递和消费方式也发生了巨大的变化。自媒体作为一种新兴的媒体形式，已经成为现代社会中不可或缺的一部分。自媒体平台的个人化、自由化和多元化的特点，为传统媒体无法涉及、较难表现和传递的内容和观点提供了展示和传播的平台，促进了人类社会的文化发展和精神交流。在这一背景下，艺术和科技成为自媒体的两个重要维度，对其发展有着重大作用和影响。

1）艺术维度

首先，艺术维度是自媒体的灵魂与核心。自媒体作为一种高度自主和创意的媒体形式，带有独特的表达方式和审美价值，并且具有广泛的应用空间。艺术家、文化人等在自媒体平台上可以借助自己的创意和表达方式，传达自己的观点和理念，提升知名度和影响力。艺术家们可以通过自媒体平台进行创作、呈现和推广艺术作品，与受众进行直接的互动和沟通，为观众带来视觉、听觉、情感等多个维度的体验。著名导演冯小刚、著名作家韩寒等人都在自媒体上创造了自己的话题和影响力。相比传统媒体而言，自媒体平台可以更加自由地展示和表达个人的风格、个性和态度，从而更好地满足特定受众的需求，提高用户体验和互动性。

艺术维度不仅可以表现在自媒体的内容上，还涉及自媒体的设计、界面和用户体验等方面。在不断演化的互联网时代，界面设计不仅是考虑美观和易用性，更需要符合人性化原则，提供个性化服务和交互体验。美国科技巨头苹果公司一直注重产品的设计和用户体验，以此推动产品的创新和升级。同样地，自媒体平台也需加强艺术维度的支持，不断借鉴和融入最新的设计潮流和艺术技巧，以更得体的视觉和听觉效果吸引受众的注意，提高受众的互动参与度和留存率。

2）科技维度

其次，科技维度是自媒体发展的基石和支撑。自媒体平台的普及和智能化离不开先进的科技支持。自媒体平台需要具有强大的数据处理和算法优化能力，以便于数据挖掘、分析和利用，为用户提供个性化的推荐和服务。当今互联网时代，人工智能技术应用越来越广泛，自媒体平台也需要加强数据利用和人工智能技术的应用，提高互动和服务效率。在自媒体平台上，人工智能技术可以实现自然语言处理、语音识别、图像识别、情感分析等功能，为平台内容的精准化推荐和分发提供基础支撑。例如，知乎等平台利用人工智能算法分析用户关注的话题、问题、标签等信息，为用户精准推荐内容，提高了用户的使用体验和互动度。

在自媒体平台的应用方面，科技维度展现为多样化、移动化等特点。随着智能手机和移动应用的普及，人们可以随时随地通过自媒体平台获取和传递信息，丰富人类社会的信息资源和文化价值。自媒体平台与传统媒体不同的地方在于，它可以实现新闻、发布、娱乐等多种元素在一个平台内共同存在，这大大丰富了人们的信息享受的方式和渠道，例如，短视频、音频、公开课、拍客等。移动终端的快速普及，更为自媒体平台推广和定制内容提供了社交化方式，加强与传统媒体的互动和竞争，拓宽了信息的融入范围，更多地服务于人类"千篇一律"的需求。

综合来说，艺术和科技是自媒体的两个重要维度，它们的结合与协调是自媒体成功推广和发展的关键因素。艺术和科技相辅相成，丰富了自媒体平台的内容形式和交互体验，补充了传统媒体的不足之处，推动了媒体市场的多元化和个性化。人们应该进一步加强对这两个维度的重视和应用，以强有力的技术与美学综合实力全面推动自媒体的发展。

2. "个人+共享"双向传播特性

自媒体作为一种新型媒介传播形式，具有个性化和共享性的特点。

1）个性化

首先，自媒体具有较高的个性化特点，即自媒体内容的制作和传播主要针对个体的兴趣、需求和价值观。由于自媒体没有传统媒体的限制和约束，因此自媒体内容可以根据自身的思路和主张进行设计和制作，较为自由灵活。同时，自媒体内容相对于传统媒体也更加细节化和具体化，符合个体的消费理念和需求。

例如一个典型的自媒体案例：美妆博主Pony。Pony的自媒体品牌是女性美容、时尚、生活领域的代表之一，其微博和博客的粉丝数均超过百万。Pony对于美妆领域的深入研究帮助她有了专业的判断和举足轻重的影响力，她的观众群体具有强烈的认知偏好，她们有非常高的黏性和忠实度。因此，在个性化流量承载的大环境下，优质内容生产者的个性化价值被不断分化和提升，从而促使自媒体的价值声誉得到提升。

2）共享性

其次，自媒体同时具有较高的共享性，即自媒体内容可以方便、快捷地被多个渠道和平台共享、传播。其内容可以被其他媒体或个体转载、引用、转发等，以便于推动内容的二次传播和传播效果的不断放大和深化。例如，"蛋黄派"公众号。蛋黄派是一家致力于探讨生命科学的自媒体机构，其提供有关科学、健康、生活、清单、口述等多类文章，内容质量较高，阅读量也很大。蛋黄派曾在2019年提出一种新型营销方式，即"报纸头条+电视新闻"的嵌入模式，成功地打造了广州生物岛品牌。蛋黄派使用微信公众号和官网、App、微博和短视频等多个平台和渠道的共同传播，最终达到了比单一渠道传播好得多的效果。蛋黄派成功地将自媒体的共享性充分发挥出来，推动了广告的传播与营销。

综上所述，自媒体具有个性化和共享性两个特点，这对自媒体的用户和内容生产者都有很深刻的影响。现代自媒体在经过了初期的水土不服期后，依然是一种全新、具有很多实际意义和价值的媒介形式，人们或许需要在其中再思考自适应的内容塑造，并在资本层面上寻求更多合理、有效的市场营销手段。所以，只要用户对自媒体形式和传播趋势有一个更为深入的理解，利用好其个性化和共享性特点，必将为现代媒介传播打开新的大门。

3. "交互+扩散"双层传播特性

自媒体在传播的过程中具有交互性与扩散性两个层面的特点。

1）交互性

交互性是指自媒体传播中的信息交流和互动过程。相较于传统媒体，自媒体传播具有以下交互性特点。

（1）双向性：自媒体传播的信息交流是双向的，读者可以通过评论、点赞、转发等方式参与进来，与作者进行互动。

（2）个体性：自媒体传播可以根据读者的需求和反馈，提供更加个性化的内容和服务。

（3）即时性：自媒体传播的交互速度更快，作者可以通过及时回复读者的留言，实现即时互动。

例如，《人民日报》微博（图1-32）。《人民日报》是中国的一家主流媒体，在微博平台中拥有数百万的粉丝。其微博账号定期发布全国各地的新闻和官方声明，同时也会发布社会热点和民生相关的话题。在传播的交互性方面，该微博账号具有以下特点：从双向交流的角度来看，《人民日报》微博经常会邀请网友提出自己的看法和意见，并在评论区积极回复网友的

图1-32 《人民日报》微博

问题和疑虑。从个性化服务的角度来看，该账号会根据网友的意见和反馈，调整发布的新闻内容和形式。例如，一些网友希望看到更多的视频内容，该账号便增加了视频报道。从即时互动的角度来看，该账号会在热点新闻发生后第一时间发布信息，并在评论区进行即时回答。以上特点使得《人民日报》微博账号拥有广泛的受众群体和高度参与度，成功传达了官方声音和社会热点。

再例如，知名自媒体"罗辑思维"。"罗辑思维"是一家面向年轻人的文化思想自媒体，涉及的主题包括历史、科学、人文等。其微博账号拥有超过2000万的粉丝，而其个人微信公众号也有着广泛的受众。在交互性方面，该自媒体账号具有以下特点：从双向交流的角度来看，"罗辑思维"在微博和公众号中定期发布文章，并鼓励读者参与讨论。在评论区中，读者可以提出问题、质疑观点、分享自己的经验和思考。从个性化服务的角度来看，"罗辑思维"根据读者的需求和反馈，提供不同形式和内容的节目和文章。例如，读者反映想要听一些心理学领域的话题，该自媒体便录制了相关节目。从即时互动的角度来看，"罗辑思维"会在每一期节目上线后，开设在线直播的环节，与读者进行互动交流。同时，读者的评论和私信也得到了及时回应。

2）扩散性

扩散性是指自媒体传播中信息的传播和扩散效果。相较于传统媒体，自媒体传播具有以下扩散性特点。

（1）范围广。自媒体传播不受时间和地域限制，能够迅速传播到全球各地。相较于传统媒体的局限性，自媒体传播更具有广泛的传播范围和影响力，能够更好地满足读者的需求和期待。

（2）速度快。自媒体传播能够更加迅速地传播信息，并在短时间内达到大量的受众。通过持续更新、优质内容推送和互动交流等方式，自媒体作者可以更好地提升信息传播的速度和效率，吸引更多的读者关注和参与。

（3）类型多。自媒体传播的平台和媒介多样化，包括博客、微信公众号、微博、抖音、快手等。自媒体作者可以选择适合自己的媒介进行信息传播，提升传播效果和扩散力度。例如，在2020年湖北省新冠感染疫情期间，湖北省卫健委微信公众号成为报道疫情的主要自媒体平台之一。其通过发布疫情防控措施、医疗支援情况、患者救治进展等相关信息，成为广大读者了解疫情的重要渠道。湖北省卫健委微信公众号在传播中充分利用了其扩散性的传播特性，主要包括以下几点：从覆盖广泛的角度来看，湖北省卫健委微信公众号作为权威的疫情信息发布平台，其覆盖范围广泛，不仅包括湖北本地读者，还吸引了全国各地的读者关注和关心。同时，这些读者又可以将自己获取的信息转发到自己的社交媒体上，从而实现信息的进一步传播和扩散。从及时准确的角度来看，湖北省卫健委微信公众号在疫情期间及时发布最新的疫情数据、防控措施和医疗支援进展等信息，保障了信息的及时性和准确性。读者也可以通过该微信公众号了解到权威机构的意见和建议，避免受到谣言和不实消息的影响。从互动参与的角度来看，湖北省卫健委微信公众号在传播过程中也充分利用了互动性的特点，与读者进行双向沟通和交流。读者可以通过留言、评论等方式，对所发布的信息提出疑问或建议。湖北省卫健委微信公众号也会及时回应读者的问题，增加了读者的参与感和信任度。由此可见，湖北省卫健委微信公众号作为一种自媒体，充分利用了其扩散性的传播特性，在疫情期间为广大读者提供了及时、准确和全面的信息，同时通过互动参与的形式增强了读者的参与感和信任度，从而实现了良好的传播效果。

第 2 章　媒介技术与艺术发展史

　　媒介艺术起源于 20 世纪 60 年代中后期，它根植于传统艺术并以数字技术为主要的创作和展示手段。媒介艺术在数字媒体技术的不断创新和发展中不断演化和扩展，成为当下最具实验性和前沿性的艺术形式之一。

　　传统艺术的发展和媒介艺术的产生是相互影响的。传统艺术为媒介艺术提供了基础和灵感，也为媒介艺术的发展提供了动力和源头。同时，媒介艺术的出现也对传统艺术产生了重大的影响。媒介艺术的数字技术手段和跨学科合作方式不断推动着传统艺术的创新和变革。传统艺术的发展和媒介的演化交织在一起，共同推动了艺术创作的进程。

2.1　20世纪媒介技术与艺术发展概述

2.1.1　摄影术中的新世界

1. 科学与艺术的融合初探

19世纪的浪漫主义思潮和摄影技术的迅猛发展，使得视觉艺术在摄影方面的成就尤为显著。当时最为流行的两种摄影派别——记录摄影和绘画风格摄影中的创作者大量产生于职业和业余摄影者之间。作为较专业的记录摄影，在19世纪80年代早期，就已经向人们呈现出对动态事物的科学观察。例如，摄影家埃德维尔德·迈布里奇（Eadweard Muybridge）。艾德韦尔德·迈布里奇是一位摄影家和视觉艺术家，他的作品展示了摄影术在媒介艺术中的发展和变革。他的作品通常具有强烈的表现力和情感感染力，并结合了各种不同的技术手段和媒介。他创作的作品《动态的科学观察》（图2-1）展示了运动过程中的人类和动物的细节，将摄影从一种简单的记录工具变成了一种可以呈现自然规律和现象的媒介。

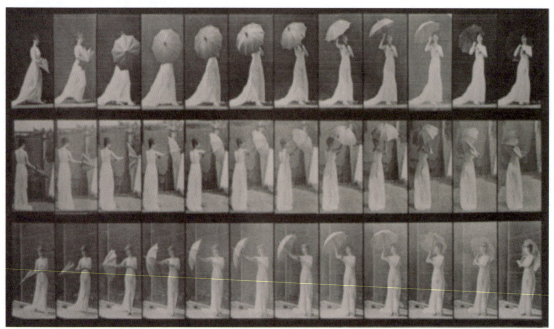

图2-1　艾德韦尔德·迈布里奇，《动态的科学观察》（1885年　碘化银纸照片　宾夕法尼亚费城艺术博物馆）

《动态的科学观察》被视为摄影史上的里程碑。该作品通过多幅碘化银纸照片组成的序列来展示一个人或动物运动的过程，记录下了肉眼无法观察到的运动细节。迈布里奇用他自己设计的相机拍摄每个瞬间的画面，然后将每张照片拼接在一起，构成一个完整的运动序列。这种创作方式不仅让人们对运动过程有了更深入的理解，也将摄影从传统的艺术

媒介中解放出来，成为科学和艺术的结合。

此外，在这一时期，摄影艺术家也意识到传统绘画中表现运动场景的方式有很多不准确的地方。例如，在画马时，传统绘画常常采用"伸出四条腿"的方式来表现马的奔跑，但这在现实中是不存在的。迈布里奇的作品为这一问题提供了答案。他展示了真实且细致地记录下来马的奔跑过程，证明了这种"伸出四条腿"的画面在实际观察中从未发生过。这种观念的改变，也成为动画原理理论最早的证据之一。

2. 科学与艺术的融合试炼

20世纪90年代，伴随着计算机与数字相机等数字设备与技术的发展，电子高分辨拍照从传统的摄影术领域脱颖而出。传统的摄影技术，受限于感光材料和光学器材的性能，无法充分展现微小的细节和精确的颜色。而电子高分辨拍照，通过使用先进的光学系统、高质量的图像传感器，以及精密的数字处理技术，不仅将图像的细节展现无遗，更在色彩还原度和对比度上有了极大的提升。这使得摄影作品更生动、更真实，进一步提升了摄影作为艺术表达手段的潜力。

最早开始创作电子高分辨拍照作品的是德国摄影师Hasso Plattner。Plattner是一位商业设计师和摄影师，他开发了一种使用高分辨率数字相机和计算机图像处理软件的技术，可以生成高度逼真的三维图像，如作品《桌面》（*Desktop*）和《数据空间》（*Data Space*）等。

随着技术的不断发展，电子高分辨拍照技术得到了广泛应用，也得到了艺术家和科学家们的认可。艺术家们不断突破自身在技术上的阻碍，不断探索着艺术的科学化表达。例如，苏格兰摄影师Rankin拍摄的照片《基因指纹》，这张照片用电子高分辨拍照技术呈现了一个经过处理的指纹，揭示了人类的基因指纹。电子高分辨拍照的技术优势在科学研究领域得到了充分展现。科学家们将电子高分辨拍照技术应用在各个领域中。例如，在微距摄影中，高分辨率的技术使得摄影师能够捕捉到肉眼难以看到的细节，如昆虫的微小结构、树叶的纹理等。在星空摄影中，高分辨率的技术帮助摄影师捕捉到星空的丰富细节，展现出宇宙的壮丽景象，如《阿波罗16号宇航员登上月球》（*Apollo 16 Astronauts on the Moon*）。这张照片是由美国国家航空航天局（NASA）于1972年采用电子高分辨拍照技术所拍摄的，显示了阿波罗16号任务的宇航员登上月球时的情景。此外，在高动态范围场景中，高分辨率的技术能够保留更多的明暗细节，展现出更丰富的画面层次感。

当然，还有不少艺术家与科学家合作完成的电子高分辨拍照作品。例如，美国生物学家和摄影师史蒂芬-克施迈斯内尔（Steve Gschmeissner）拍摄的作品《藻类微生物》系列（图2-2和图2-3）。在这个作品中，突破了人眼的观察极限，将植物细胞的结构和功能极为细致地显示了出来。这种将微小的事物无限放大的表现形式既带有艺术审美的效果，又为科学研究和艺术创作提供了更广阔的创作空间。

图 2-2　硅藻

图 2-3　微藻

科学与艺术的融合，在电子高分辨拍照中得到了完美的体现。技术的发展为摄影师提供了更强大的工具，使他们能够更深入地观察世界，更准确地记录现实，同时也为他们的艺术表达提供了更丰富的方式。摄影不仅是技术，更是艺术。电子高分辨拍照虽然提升了图像的清晰度和细节，但并未剥夺摄影师通过个人审美和创意来表达个人情感和主题的权利。相反，它为摄影师提供了更广阔的创作空间，使得他们可以通过更丰富的、更细致的图像来表达他们的思想和情感。电子高分辨拍照，不仅是技术的进步，更是艺术的表现，是科学与艺术的融合试炼。

3. 科学与艺术的融合创新

摄影艺术作为一门交叉性极强的艺术形式，在数字时代更是呈现出兼容并蓄、博采众长的特点，而与绘画艺术的融合创新则尤为精彩。数字摄影能够将历史悠久、流派繁杂的绘画艺术作为灵感来源，以数字的方式"技术再现"，拓展艺术领域，重塑艺术审美方式。在表现手法上，摄影长久以来一直摸索绘画在创作过程中运用的元素，如色彩、光影、构图，以及角度等。同时，绘画的种类与形式也将摄影带入一片广阔绚丽的空间。国外的油画、水彩画，国内的版画、水墨画，都无一例外地成为摄影创作的母源。其中具有代表性的摄影家有朗静山、杨泳梁、李小镜等人，他们在摄影中将"意境"虚实相生，既精雕细琢又不失磅礴之气。

早在 20 世纪 40 年代，摄影大师朗静山就尝试将现代科学摄影技术与中国传统绘画中的"六法理论"相结合，以一种"善"意的理念、实用的价值创造出具有"美感"的作品（图 2-4）。朗静山在创作中，既追求山水画的外观，亦捕捉水墨内涵与意境，可谓是最早使用技术手段将两种艺术形式交融的艺术大师。

20 世纪 70—80 年代，当代著名艺术家李小镜开启了通过数字软件创作极具中国传统意象风格的数字影像作品之路。李小镜是中国最早使用 Photoshop 软件来从事数字影像（Digital Imaging）创作的艺术家中的一员。在比特世界里，数字影像具有弹性的特质，可以将摄影从传统的角色和框架之中解放出来。传统摄影中很难实现的技巧，在数字空间里却是一件轻而易举的事。数字影像使艺术家不再拘泥于环境的控制，将绝对的主动权交还给艺术家，允许其以近乎绘画的方式来处理图像，使影像成为一种充满可塑性的自由媒材。

图 2-4 朗静山系列作品

通过长时间的摸索，李小镜在传统摄影的基础上添加数字技术，创作了 1993 年的《十二生肖》系列（Manimals）（图 2-5）、1994 年的《审判》系列（Judgement）（图 2-6）、1995 年的《源》系列（Fate）（图 2-7）、1996 年的《108 众生相》系列（108 Windows）（图 2-8），以及 2002 年的《夜生活》（图 2-9）和 2008 年的 DREAM 系列（图 2-10）。

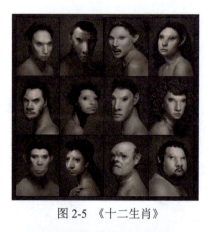

图 2-5 《十二生肖》

图 2-6 《审判》

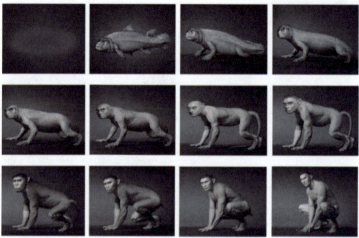

图 2-7 《源》

图 2-8 《108 众生相》

图 2-9 《夜生活》

图 2-10 DREAM 系列

李小镜的作品以摄影为基础,结合数码特技以及绘画技法创作出了一系列独特的影像,早期的《源》《十二生肖》等系列作品备受国际艺术界的赞誉。从他的作品中,人们切实地看到摄影可以脱离"机械的复制"而具有独特的创造力,摄影创作可以与其他艺术门类进行深层次的融合。这种借鉴或者说融合不仅体现在形式上,更将个性、意识、情感等深层次、不可见的内心世界展现于作品之中,真正实现了融合创新。

21 世纪,城市化建设使得家乡不再是原来的模样。青年艺术家杨泳梁借助中国传统山水画的形式,结合计算机绘画的高超技术,将现代的物质元素重组,再现心中的家乡。他的新型山水画,将东方古典审美与现代技术相结合,城市楼宇变万卷山水,创作出"画似照片""照片似画"的影像作品。2006 年,杨泳梁首次以高楼大厦、吊机与钢筋为元素创作第一幅"山水"作品《蜃市山水》系列(图 2-11~图 2-13)。随后,又创作了《大型烟灰立体拼贴》系列(图 2-14)作品。2019 年,杨泳梁用 70m 的影像长卷描绘了一个超现实主义的山地城市夜景,创作出"山水"作品《夜游记二》(图 2-15)。

图 2-11 《蜃市山水》系列之三联

图 2-12 《蜃市山水》系列之庐山高瀑图

图 2-13 《蜃市山水》之股城风云

图 2-14 《大型烟灰立体拼贴》作品

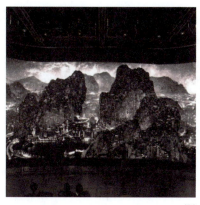
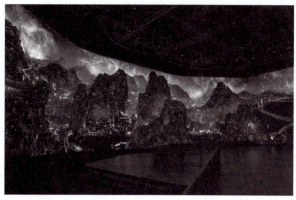

图 2-15 《夜游记二》系列

2.1.2 影像中的新世界

1. 电视、录像和电子音乐时期

这个时期的媒介艺术主要通过电视、录像和电子音乐进行创作并展示。这些媒介让艺术家有了更多的空间和可能性进行实验与探究,也启发着艺术家挑战既有传统媒介和展示形式的传统想法。

白南准(Nam June Paik)是韩国著名的录像艺术家,也是新媒体艺术领域的探索者和拓荒者,他以其独特的视角和创新的表现手法著称。白南准于1932年出生于韩国全罗南道莞岛郡。他的父亲是一名渔夫,家境贫困,但他的母亲坚持要他接受教育。在母亲的鼓励下,他参加了政府的美术教育计划,开始接触艺术。20世纪50年代,他移民到德国,并在那里遇见了约瑟夫·博伊斯等艺术家,开始受到他们的艺术理念和风格的影响。他在20世纪60年代末期至20世纪70年代初期创立了"亚洲艺术公社",致力于推广亚洲文化和艺术。《电视大提琴》(图2-16)和《电视钟》(图2-17)是白南准最著名的两部作品,也是新媒体艺术领域的代表作品。这两个作品都充分地体现了白南准对艺术和科技的融合,以及对当代文化的批判和反思。

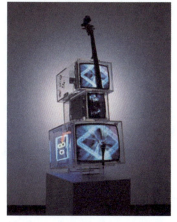

图 2-16　白南准《电视大提琴》　　　　图 2-17　白南准《电视钟》

《电视大提琴》是一件以电视屏幕作为琴身的装置艺术作品。在这个作品中,白南准将多个电视屏幕以大提琴的轮廓罗列在一起,再配以大提琴的琴头,组合成一把有视像的大提琴。通过这种方式,白南准将传统的乐器与现代的科技相结合,表达了对文化的反思和科技的探究。同时,这个作品还揭示了电视对社会生活的影响,反映了人们对娱乐和文化的追求与电视媒体的垄断之间的矛盾。《电视钟》是一件环境艺术作品,由24台彩色电视屏幕组成。这个作品的每个屏幕都呈现着不同的时间,有的时间快有的时间慢,有的甚至显示着错误的时间。通过这种方式,白南准表达了对时间的理解,以及对当代社会的文化、政治和科技的批判和反思。同时,这个作品还反映了当代社会的快节奏和信息过剩的问题,引发人们对时间和生命的思考。《橡皮玩具小丑》(1963—1973)由多个电视屏幕组成,每个屏幕上都播放了以个体和集体形象为主体的录像,并通过不同的布局方式与另一主题对应。通过这个作品,白南准尝试着将传统雕塑与电子媒介相结合,创造更加广泛和自由的艺术表达方式。

　　综上所述,白南准在艺术史上的地位和影响十分重要。首先,他是新媒体艺术的先驱和代表人物。白南准的艺术作品将传统的艺术形式与现代的科技相结合,突破了传统的艺术观念和形式,成为新媒体艺术的先驱和代表人物之一。他的作品被广泛展出和收藏,为新媒体艺术的推广和发展做出了重要的贡献。其次,他是文化反思和科技探究的代表。白南准的作品反映了韩国文化的独特性和亚洲文化的多样性,同时也反映了当代社会的文化、政治和科技问题,引发了人们对当代社会的思考和反思。他的作品强调了文化反思和科技探究的重要性,为当代艺术的发展提供了重要的思路和启示。最后,他是艺术史上的重要代表人物。白南准的艺术作品和影响使他成为艺术史上重要的代表人物之一。他的作品不仅对韩国艺术史产生了重要影响,也对世界艺术史产生了深远的影响。他的艺术作品成为新媒体艺术的代表之一,为当代艺术家提供了重要的思路和启示,影响了当代艺术的创作和发展。

2. 计算机图形和互动媒介时期

　　在计算机图形和互动媒介时期,计算机技术和数字图像处理技术的飞速发展为艺术家们提供了新的工具和媒介来创作艺术作品。此时期的媒介艺术主要是以模拟和数字影像为主,艺术家将创作和互动的意识融入作品中,探索视觉和听觉表现方式的新领域。

　　John Whitney(图2-18)是美国的当代艺术家,1950年出生于美国康涅狄格州纽黑文市。他毕业于耶鲁大学,获得美术学士学位,并在耶鲁大学举办了第一个艺术展览。后来,他在美国加州大学伯克利分校获得了硕士学位,并在那里开始了他的职业生涯。他的早期作品主要涉及摄影和绘画,之后逐渐转向声音、录像和装置艺术。他的

图2-18　John Whitney

作品被广泛展出和收藏，被认为是当代艺术中的重要代表之一。他最著名的作品是与科学家本·拉普斯基（Ben Laposky）一起用一台示波器创作的《瀑布》（*Waterfall*）。此外，他还在其他领域进行了广泛的实验，包括声音、摄影、录像和装置艺术等。他的作品（图 2-19）被许多重要的美术馆和博物馆收藏，包括纽约现代艺术博物馆（Museum of Modern Art）、洛杉矶艺术博物馆（Los Angeles County Museum of Art）和荷兰海牙的毛里茨豪斯博物馆（Mauritshuis）。他的作品为媒介艺术探索了创作媒介和计算机生成能力的潜力。

图 2-19　示波器作品

《瀑布》（*Waterfall*）是由一个示波器、一个麦克风和一个扬声器组成，将瀑布的声音通过示波器记录并放大，使观众可以听到瀑布的水流声。在作品中，示波器记录了瀑布的声音，并将其放大到足以让观众听到每一个水滴的声音。这种细腻的表现方式，使得观众可以感受到自然界的美丽和神秘，同时也能够探究科技对于自然界的再现和表现方式的影响。这件作品的创作思想源于艺术家对当代社会和技术的探究。20 世纪 70 年代，科技的发展还处于初级阶段，人们对于科技的影响和未来充满了疑虑和担忧。John Whitney 通过这件作品，试图探讨科技与自然之间的关系，以及科技对于当代社会的影响。他通过将自然界的瀑布与科技设备相结合，将科技自然化、人性化，从而引起人们对于科技与自然之间的互动关系的思考。

Permutations 是 John Whitney 于 1987 年创作的装置艺术作品。这件作品由多个立方体组成，每个立方体都由不同的多面体组成，如正方体、四面体、八面体等。观众可以通过改变立方体的排列方式来创造出不同的形态，而这些形态又可以被重组和再次排列。作品

的创作思想源于 John Whitney 对于数学和形态的探究。他认为形态是一种存在于自然和社会中的普遍现象，他通过这个作品试图让观众思考形态的变化和多样性对于人们的生活和社会的影响，以及人们如何应对和适应这些变化。此外，John Whitney 还试图通过这个作品探究人类的感知和认知方式。

John Whitney 的作品在艺术市场上有着较高的价值和知名度。他的作品被众多美术馆、博物馆和文化机构收藏，成为当代艺术的重要代表之一。例如，他的《瀑布》在 2010 年纽约苏富比拍卖行以超过 1600 万美元的价格售出，成为当时全球最贵的数字艺术品之一。这种市场认可度和影响力也反映了 John Whitney 在艺术史上的重要地位和影响力。

2.2　21 世纪媒介技术与艺术发展概述

2.2.1　网络艺术和虚拟现实时期

在当今这个网络化时代，网络艺术和虚拟现实已经成为媒介艺术发展的新趋势与重要方向。艺术家在这个时期通过数码互联网、虚拟游戏环境和可穿戴技术等新型数字媒介进行创作。在数字媒介和艺术的高度互动下，艺术家将大量探索馆藏的信息和数据融合到艺术创作中。艺术家的关注点和审美取向也更加多元化，探索较多的是身份认同和社会议题。同时，艺术家采用更多基于技术的手段和装置来实现创意，创作的概念、技术和媒介形式更加跨学科，涵盖了音频、视频、图形和可穿戴装备等领域。

约翰·巴尔代萨里（John Baldessari）出生于 1960 年，是一位加拿大的数字艺术家和摄影师。他的作品通过最新的技术和媒体形式来探索虚拟现实和增强现实的概念，探讨了人类感知和科技之间的交互关系。巴尔代萨里的作品被广泛展出，包括在加拿大多伦多艺术博物馆、纽约现代艺术博物馆和法国巴黎的卢浮宫等世界著名博物馆。他的作品也被许多企业和个人所收藏，包括谷歌、微软和卡内基音乐厅。他的代表作品包括《虚构风景》（*Virtual Landscape*）和《数字城市》（*Digital City*）等。《虚构风景》是一个由计算机程序控制的全息图，它可以在空间中呈现出动态的虚拟现实场景。《数字城市》是一个使用数字技术制作的虚拟城市，它包含数千个由计算机程序控制的光源和阴影组成的动态元素。约翰·巴尔代萨里作为数字艺术领域中具有重要影响力的艺术家，引领了数字艺术的发展潮流。

纳达夫·坎德（Nadav Kander）出生于 1961 年，是一位以色列的数字艺术家和摄影师。他的作品使用高端的摄影技术和数字后期制作来探索现代社会中的人性与社会问题。他的作品经常被展出在国际上的博物馆和画廊中，包括美国纽约的现代艺术博物馆、英国泰特美术馆和法国巴黎的卢浮宫等。他的作品也被许多企业和个人所收藏，包括卡地亚、奥迪和三星等。坎德最著名的系列作品是《长江》（*Yangtze, The Long River*）（图 2-20）。这个系列作品是他于 2006 年前往中国拍摄的，旨在展示人类对环境的破坏和变化。这个系列作品

获得了 2009 年的环保摄影奖,并被评为第七届露西奖年度国际摄影师奖。他的创作思想深受社会和环境问题的困扰。他认为艺术是一种社会力量,应该通过视觉表达来探索和解决这些问题。他的作品常常探讨人类与自然的关系、社会不平等、文化和身份认同等问题。

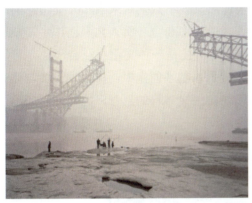

图 2-20 《长江》系列

拉斐尔·洛扎诺·亨默（Rafael Lozano-Hemmer）是一位来自墨西哥的电子艺术家和装置艺术家。他于 1967 年出生于蒙特雷,在蒙特利尔学习物理化学,并在蒙特利尔康考迪亚大学获得了艺术学士学位。他的作品通过电子科学技术的手段来探索建筑、科技和人类感知之间的复杂关系。洛扎诺·亨默的作品被世界各地的博物馆和艺术机构广泛收藏,包括加拿大、欧洲、日本和美国。他曾获得多个奖项和荣誉,包括美国 Prix Ars Electronica 的银奖、日本 Media Art Festival 的特别奖,以及加拿大 Conseil des arts et des lettres du Quebec 的 Prix Claude-Guénette。他的作品可以被描述为"交互艺术",因为他使用技术手段来探索人类与艺术作品之间的关系。他的代表作品包括《身体电影——建筑关系 6》（2001）（图 2-21）；《蜘蛛网》（2003—2006）,这是一个由 6 台计算机驱动的巨大蜘蛛网,可以根据观众的动作和交互而改变；《潘多拉盒子》（2007）,这是一个由 16 个电机控制的盒子,可以在观众触碰时发出灯光和声音；以及《明日之光》（2011）（图 2-22）,这是一个由 15 个投影仪投射的 3D 影像,可以在观众交互时呈现出不同的效果,引领了当代艺术的潮流。

图 2-21 《身体电影——建筑关系 6》　　图 2-22 《明日之光》

戴帆是一位生活和工作于北京和纽约的全球知名艺术家。戴帆的艺术作品关注科技、社会、人类身份和探索未来等方面的问题，他以独特的方式将科技与艺术相融合，创造出令人惊叹的作品。他的代表作品包括《一亿个机器人》（One Hundred Million Robots）（图 2-23）、《太空机器》、《未来之眼》等，这些作品反映了戴帆对未来和人类出路的思考与探索。他将机器人、外星人、宇宙太空、非人类的思考和符号引入艺术创作中，塑造了《一亿个机器人》等一系列鲜明的艺术形象。他认为科技是一种文化和社会现象，可以成为艺术的对象和材料。他将机器人和非人类的元素引入艺术创作中，探讨了人类与非人之间的关系和界限。戴帆的艺术作品具有强烈的超现实主义和科幻色彩，他的作品超越了现实世界的限制，进入一个更为广阔和神秘的世界。

图 2-23 《一亿个机器人》①

雨果·格雷特（Hugo Graf）是一位奥地利的虚拟现实艺术家和设计师。他是虚拟现实领域的先驱者之一，致力于将虚拟现实技术应用于艺术创作中。他的作品主要探讨人类与科技之间的关系，以及虚拟现实作为一种艺术表达方式的潜力。格雷特的作品《星之彩》（Star Color）是一个使用虚拟现实技术制作的沉浸式体验，让观众仿佛置身于宇宙中，可以感受到不同星系和星球的颜色和氛围。他的另一部作品《时间旅行》（Time Travel），是一个使用虚拟现实技术制作的互动体验作品，让观众可以穿越时空，探索不同的历史时期和文化。格雷特的创作思想深受科技和文化的影响，他认为虚拟现实是一种强大的工具，可以改变人们与世界互动的方式。他认为艺术家应该探索虚拟现实的潜力，并尝试将其应用于艺术创作中。

毛思懿是一位当代女画家，祖籍北京，现居于北京。她成长于艺术世家，先后学习国画、素描、水彩、油画等中西方绘画技法，同时辅修钢琴、舞蹈、体操等艺术特长。她曾在法国巴黎留学艺术专业长达 6 年，毕业于法国巴黎八大造型艺术系。毛思懿最初踏入 VR 绘画的大门完全是好奇心与兴趣驱使。2018 年，她机缘巧合接触到 VR 绘画这一全新的艺

① https://www.163.com/dy/article/G8J7CGQI05526SKG.html

术创作形式，随后便开始自学钻研。作为一个从三岁就开始学习绘画，有着丰富理论与实践基础的青年画家，她在 VR 世界里感受到了不一样的创作感受。2022 年端午节期间，毛思懿发布了《VR 绘端午》作品（图 2-24），她用 28 天时间创作了 6 个端午相关人物。视频在全网播放量超过 2000 万，折射出 VR 绘画与传统文化碰撞所迸发出的巨大艺术价值。毛思懿的作品以"新意象"为核心理念，表达出她对自然、生命、时间、空间、意识等主题的独特思考。她的作品主要探讨人类与自然之间的关系，以及人类意识的潜意识和无意识层面。她的作品风格独特，以超现实的意象和色彩表现出一种梦幻般的氛围。

图 2-24 《VR 绘端午》截图①

奥拉夫·弗莱特（Olaf Fleitze）是一位德国出生的艺术家，他生活在荷兰并以其将虚拟现实技术应用于艺术而闻名。他被认为是虚拟现实领域的先驱者之一，在将虚拟现实技术引入艺术领域中扮演了重要的角色。弗莱特的代表作品《海底王国》（*Underwater Kingdom*）使用虚拟现实技术让观众仿佛置身于海底世界中，可以观察到各种海洋生物的行为和生态。他的另一部作品《飞翔的鸟》（*Flying Bird*）也通过虚拟现实技术让观众仿佛翱翔于天际，并观察到鸟类的飞翔和生活方式。弗莱特认为虚拟现实可以让人们更好地了解自然和世界，同时也可以帮助人们更好地理解自己。

总的来说，不同的媒介艺术时期通过不同的表现形式和作品来反映当时的社会、文化和艺术发展。这些经典案例展现了媒介艺术的创新和前卫性，同时突出了媒介艺术的多样性和交叉性。作为一个新的艺术门类，媒介艺术通过媒介和技术的创新不断拓展艺术家的想象力和创造力，也塑造和补充了艺术史和技术史书写的新视角。

2.2.2　社交文化与网络社交媒体时期

网络社交媒体诞生的时间可以追溯到 1993 年 6 月博客（Blog）的出现，这可以被视为网络社交媒体的起点。随着时间的推移，各种社交媒体平台如雨后春笋般涌现，并成为人们生活中不可或缺的一部分。其中一些代表性事件如下。

1999 年 2 月：腾讯 QQ，中国的即时通信工具诞生了。

2001 年 1 月：维基（Wiki）诞生，它是一种基于超文本技术的网页创建工具。

2004 年 2 月：脸书（Facebook）上线，它是全球最大的社交网络平台之一。

2006 年 3 月：推特（Twitter）诞生，它是一种微型博客社交网络平台。

① https://www.xiaohongshu.com/explore/6299c34c000000002103411c

2009 年 8 月：新浪微博诞生，它是中国最大的微博服务提供商之一。

2011 年 1 月：腾讯微信（WeChat）诞生，它是一款用于移动设备的高人气社交应用程序。

随着科技的飞速发展，媒体艺术已经从传统的形式转变为数字化的社交文化。网络社交媒体的诞生和发展，不仅改变了人们交流和互动的方式，而且为艺术家提供了新的创作平台和表达手段。

网络社交媒体不仅是一个社交场所，也是一种新的艺术媒介。艺术家们可以通过社交媒体发布自己的作品，与观众进行互动，甚至可以在社交媒体上创作作品。例如，艺术家马拉齐·雷克（Marcel Leck）通过社交媒体平台发布了自己的作品，并邀请观众参与一同创作。他的作品《我的一周》（My Week）通过日常生活的照片和视频，展现了他在一周内的生活，引发了观众的共鸣和关注。

社交媒体的互动性也为艺术家提供了更多的创作可能性。例如，艺术家乔纳森·哈里斯（Jonathan Harris）通过社交媒体平台收集了全球各地老年人的照片和故事，并将其制作成艺术作品《一百万个故事》（One Million Stories），向观众展示了人类生活和历史的一隅。

社交媒体的普及也为艺术家提供了更多的受众。例如，艺术家崔景哲在社交媒体上发布了自己的作品《自拍》（Selfie），这件作品通过一张张自拍照片展现了现代人在社交媒体上的自我呈现。这件作品在社交媒体上引发了广泛的关注和讨论，成为一件全球性的艺术作品。

网络社交媒体为艺术家提供了一个全新的创作平台和表达手段，它不仅改变了艺术家的创作方式，也改变了观众的欣赏方式。社交媒体的互动性和普及性也为艺术家提供了更多的创作可能性和受众，让艺术更加贴近人们的生活。

2.2.3 数字影像艺术与移动 App 应用时期

随着数字技术的不断发展和移动设备的广泛应用，数字影像艺术和移动 App 应用已经成为媒介艺术的新载体。这种新的艺术载体不仅为艺术家提供了一个全新的创作平台，也为观众提供了一种全新的欣赏体验。

1. 数字图像艺术与移动 App 的应用

移动终端的 App 应用已经深刻地影响了人们的生活，其中最为广泛的当属数字图像艺术的创作。这些 App 为艺术家和大众用户提供了丰富多样的创作工具和手段，使得艺术创作更加便捷、自由和开放。

例如 Adobe Photoshop Express，这是一款免费的图像编辑 App，也是一款较为专业的数字图像创作软件。它为用户提供了一系列基本的图像编辑工具，如调整亮度、对比度、色彩、裁剪、滤镜等。这些工具使得艺术家们可以轻松地制作出高质量的数字图像，并将其分享到社交媒体或其他平台上。同时，这款 App 的便捷性也使得艺术创作更加灵活，艺术家们可以在任何时间、任何地点进行创作。

"美图秀秀"是国内流行的一款计算机图像处理 App，以其丰富的功能和易于操作的

特点深受广大用户的喜爱，已经成为数字图像处理领域中的一个重要工具。它为艺术家提供了一系列专业的工具和功能，如磨皮、美白、调色、滤镜等，可以帮助艺术家对图片进行精细调整和美化。美图秀秀的滤镜效果极为出色，用户可以根据不同的风格和需求进行选择，从而创造出独特的效果。

MediBangpaint 是一款免费的绘画和绘图 App，它提供大量免费优质的画笔、笔刷和素材，使得艺术家可以更加方便地创作出丰富多彩的数字图像。该 App 还支持社交媒体分享和评论，使得艺术家可以与其他艺术家互动和交流。这种社交功能，使得艺术创作不再是一个人的事情，而是可以通过互动和交流，互相启发和激励，促进艺术创作的创新和发展。

因此，移动终端的 App 应用在数字图像艺术的创作与创新中发挥了举足轻重的作用，为媒介艺术的发展带来了许多不可替代的作用和价值。这些 App 为艺术家提供了一个更加便捷、自由和创新的创作平台，同时也为普通大众提供了一种全新的艺术创作体验，使得艺术更加贴近人们的生活。在未来，我们可以期待移动终端 App 在艺术创作领域发挥出更大的潜力，带来更多的创新和惊喜。

2. 数字短视频技术与移动 App 的应用

我国短视频发展可以大致分为三个阶段：2013—2015 年，以秒拍、小咖秀和美拍为起点，短视频平台逐渐进入公众视野；2015—2017 年，各大互联网巨头围绕短视频领域展开争夺，电视、报纸等传统媒体也加入这场大潮；2017 年至今，短视频垂直细分模式全面开启。因此，人们把 2017 年视为"短视频元年"。

自媒体时代，移动终端 App 已经成为数字短视频艺术创作的重要工具，它们为用户带来了多重体验。首先，它提供了一个方便易用的平台，用户可以随时随地制作自己的短视频，大大提高了创作效率。其次，App 还提供了多种创意工具，如滤镜、特效、字幕等，让用户能够充分发挥自己的创造力，实现更多的创意可能性。此外，通过 App，用户可以轻松分享自己的作品，与朋友或全球观众分享，增强了作品的传播力和影响力。最后，移动终端 App 还提供了丰富的内容，让用户能够获取到全球的短视频艺术作品，拓宽了自己的视野，丰富了艺术创作灵感。

国内有很多上手快、功能强大的视频剪辑 App，这些 App 都有各自的特点和功能，用户可以根据自己的需求选择适合自己的 App 进行视频剪辑。例如剪映，它是一款功能强大的视频剪辑软件，它的优点是支持 4K 超清视频编辑，提供多种滤镜和特效，同时还有字幕、旁白和音乐等功能。此外，它还支持视频抠像和绿幕背景功能，可以让用户制作出更加专业的视频效果。快剪辑是国内一款比较流行的视频剪辑软件，它的优点是操作简单，功能齐全，支持多种视频格式和滤镜，配乐和字幕也非常丰富。此外，它还支持视频美颜和人脸识别功能，可以让用户轻松制作出高质量的视频。微视是腾讯公司推出的一款视频剪辑软件，它的优点是界面美观，操作简单，支持多种视频格式和滤镜，同时还提供了丰富的模板和素材，让用户可以快速制作出高质量的视频。此外，它还支持视频变速和画中画功能，可以满足用户的多种需求。InShot 是一款功能丰富的视频剪辑软件，它的优点是支

持多种视频格式,提供多种滤镜和特效,同时还支持视频剪辑、压缩、合并和旋转等功能。此外,它还支持视频降噪和音频提取功能,可以让用户制作出更加清晰和专业的视频。

国外也有不少优质视频剪辑 App。例如 Lasso,它是 Facebook 在 2018 年年底发布的一款功能强大的短视频 App,提供了多种视频编辑工具,如剪辑、滤镜、特效、字幕等,同时还支持视频剪辑、压缩、转换等操作,使得艺术家可以根据自己的创意进行自由的创作。Lasso 在算法和模式上与 TikTok 并没有很大差别。虽然与 TikTok 相比普及率还相差甚远,但依旧在年轻用户中占据了一席之地。再例如 Instagram 中的 Reels 功能,可以为用户提供 15s 以内的视频制作,并且由于 Instagram 拥有强大的用户基数,数以亿计的用户在上面分享制作短视频,因此,Reels 的出现保证了大家随时随地分享的体验。Triller 由母公司 Proxima Media 在 2015 年发布,目前全球下载量达到了 2.5 亿,该软件提供了 100 多种滤镜和编辑工具,并且通过 AI 编辑技术,可以针对不同长度的音乐立即制作多个视频。

在自媒体时代,移动设备和 App 的普及促使在艺术创作领域数字短视频的流行,这无疑是一场艺术革命。数字短视频以其短小精悍、生动形象的特点,迅速成为自媒体时代最受欢迎的艺术形式之一。首先,数字短视频的出现使得艺术创作门槛大幅度降低。任何人都可以通过手机拍摄、编辑和发布短视频,成为艺术的创作者。不再需要专业的摄影设备或复杂的后期制作软件,只需要一个 App,就可以轻松完成视频的制作。数字短视频的普及,使得更多的人能够表达自己的艺术想法,参与到艺术创作中。其次,数字短视频的传播方式使得艺术作品能够迅速扩散。通过社交媒体平台,如抖音、快手等,艺术作品可以迅速传遍全球。观众可以通过点赞、转发等方式,让艺术作品得到更多的关注和传播。这种快速传播的方式,使得艺术作品能够更好地与观众互动,产生更大的影响力。此外,数字短视频的形式也使得艺术作品的表现形式更加多样化。除了传统的视频艺术形式外,还可以结合音乐、文字、动画等多种表现形式,创造出更加丰富和生动的艺术作品。数字短视频的多样性,使得艺术创作更加自由和无限。最后,数字短视频的艺术革命也带来了艺术审美的变化。随着数字短视频的普及,观众对于艺术作品的要求也发生了变化。观众更加强调艺术作品的视觉效果、情感表达和故事性,对于艺术作品的快速消费品属性也有了更高的要求。这种变化,也进一步推动了数字短视频的艺术创新和发展。

综上所述,数字短视频作为自媒体时代的媒介艺术形式,以其低门槛、快传播、多样性和审美变革的特点,带来了艺术创作和接受的革命性变化。这场艺术革命不仅丰富了艺术形式,也扩大了艺术受众,进一步推动了媒介技术与艺术的发展和创新。

2.2.4 指令艺术与人工智能时期

在人工智能时代,人们只要通过输入相应的指令就能够得到想要的答案,而通过这种交互的方式,每个人都能够创作"指令式艺术",每个人都有机会成为"指令艺术家"。如今,各种生成式人工智能工具的爆炸式流行开启了令人惊叹的艺术创作模式。在精准指令的指挥下,AI 辅助用户探索全新的创造可能性,模糊了"原创"与"复制"之间的边界,甚至实现了"每个人都是艺术家"的预言。人们在感受创作便捷性的同时,也体验了

创作后的成就感，这种新型的艺术创作样式让人欲罢不能。

1.AI 写作

AI 写作是一种利用人工智能技术进行文本创作的手段。它可以根据给定的输入和算法，生成符合语法和语义规则的文本内容。与自媒体人撰写文案相比，AI 写作具有以下优势。首先是速度和效率更高，AI 写作可以快速地生成大量的文本内容，几秒钟内就可以输出数千字的文章。其次是准确性和客观性更强，AI 写作可以通过自然语言处理技术，准确地把握语意和情感，避免主观性表述，使文本内容更加客观。最后是创造性和独特性更好，AI 写作可以生成独特的、有创意的文本内容，避免抄袭和重复。当然，AI 写作也存在一些缺点。例如，数据隐私和安全问题。使用 AI 写作可能需要上传大量个人数据，存在数据泄露和被滥用的风险。再如，可读性和可理解性问题。经常使用 AI 写作的人能够发现在当前的技术条件下，一些 AI 写作生成的文本内容在可读性和可理解性等方面表现较差，需要人工修改和调整。再如，缺乏人类情感和判断。虽然 AI 写作可以生成客观的文本内容，但是它缺乏人类情感和判断，难以表达复杂的情感和意义。

百度的"文心一言"（图 2-25）是一个基于自然语言处理技术的 AI 写作平台，可以生成各种类型的文本内容，包括文章、小说、新闻、邮件等。用户只需要输入相应的指令和关键词，就可以快速地生成符合要求的文本内容。例如，输入"庆祝国庆节"的指令，文心一言可以生成庆祝国庆节的文章、诗歌、祝福语等。同时，文心一言还可以根据用户的需求，生成独特的、有创意的文本内容，例如，生成名字、故事情节等。

图 2-25 "文心一言"首页

AI 写作为自媒体人的艺术创作带来了诸多变化和价值。它提高了创作效率，节省了时间成本，使自媒体人可以更快地完成文章撰写，这也为自媒体人的及时表达提供了最佳的途径。AI 在写作中应用又为用户增强了创意性，通过算法和大数据生成独特、有创意的文本内容，为自媒体人提供了更多的创意点和灵感。AI 写作降低了写作成本，减少了对人力和时间的依赖，使得更多的内容得以生产和发布。与此同时，AI 写作平台提供了

个性化服务，根据自媒体人的需求和特点生成符合个性化需求的文本内容，提高了内容的质量和针对性。由此可见，AI 写作平台为自媒体人提高了创作效率和创意性，降低了成本和错误率，提供了个性化服务，有着非常广泛的应用价值和市场前景。

2. AI 绘画

AI 绘画是指利用人工智能技术进行绘画创作的过程。AI 绘画主要包含两部分：一个是对图像的分析与判断，即"学习"；另一个是对图像的处理和还原，即"输出"。人工智能通过对数以万计的图像及绘画作品不断进行学习。与手工绘画相比，AI 绘画在创作方式和创作工具上存在一些差异。手工绘画需要艺术家使用画笔、颜料等工具在画布或纸上进行创作，而 AI 绘画则是通过计算机程序使用人工智能算法进行创作。

AI 绘画相比手工绘画具有一些独特的特点和优势。首先，AI 绘画可以快速生成大量高质量的艺术品，可以创作出传统手工绘画难以实现的复杂度和精细度。其次，AI 绘画可以轻松地实现复制和修改，可以在原有作品的基础上进行无限可能的创新。此外，AI 绘画可以为不会绘画的人提供艺术创作的可能性，使得更多人能够体验到艺术创作的乐趣。

然而，AI 绘画也存在一些缺点和挑战。例如，AI 绘画缺乏手工绘画的情感和个性，其作品往往缺乏艺术家的独特风格和情感表达。同时，AI 绘画无法完全取代手工绘画，在一些领域和情况下，手工绘画仍然具有不可替代的优势。此外，AI 绘画存在一些道德和法律问题，如版权纠纷等。

一些知名平台提供了 AI 绘画功能，如 Midjourney（图 2-26）、DALL-E、Stable Diffusion 等。这些平台通过使用人工智能算法和自然语言处理技术，使得用户可以通过输入文字或选择关键词来生成符合要求的艺术作品。例如，用户可以输入"星空""水彩""抽象"等关键词来生成相应的艺术作品。这些平台的使用体验非常直观和便捷，但也存在一些技术和法律问题需要解决和改进。

图 2-26　Midjourney 首页

3. AI 编辑视频

AI 编辑视频是一种借助人工智能技术自动化编辑视频内容的技术，包括画面剪辑、

配乐、字幕等。它的出现为视频制作领域带来了巨大的变革，使得视频制作成本大幅降低，同时也为自媒体人提供了新的创作思路。

AI 编辑视频的优点在于能够节省大量时间和精力，帮助自媒体人更加专注于内容的创作，同时提高制作效率和制作质量。然而，它也存在一些缺点，例如在内容创作方面需要自媒体人深入思考和精细把握，而不能仅依赖视觉效果来吸引用户的关注。

在自媒体时代，AI 编辑视频的主要功能和作用是帮助自媒体人创作出更好的视觉内容，提高用户的黏性。通过智能化的推荐和技术支持，AI 编辑视频可以帮助自媒体人快速找到符合要求的素材，并在视频剪辑和配音方面提供更加准确和高效的技术支持。这样，自媒体人就可以更加专注于内容创作，而不必担心视频制作方面的问题。

Synthesia 是世界排名第一的 AI 视频创作平台，超过 50 000 个团队使用它来大规模制作专业视频，帮助节省了 80% 的预算。在 15min 内即可制作专业视频，支持 120 多种语言输入文本，不需要设备或视频编辑技能。适合企业或者团队批量化生产，尤其适合营销广告视频以及解说、播报类视频制作，极大地提升了效率，而且数字虚拟人的配合大大提高了真实感。

Fliki 平台能够很好地将文本转语音与视频相结合，控制节奏和发音，在制作准备发布视频时节省了大量的时间。

Lumen5 平台能够在几分钟内将博客文章转换为视频，使用 AI 和机器学习帮助将博客文章、白皮书和其他书面内容转换为视频。

Artflow 平台则能够创建角色、场景和声音，并编写自己的对话，让故事栩栩如生。使用 AI 生成的资产创建自己独特的动画故事。

腾讯智影（图 2-27）是中国自主研发的 AI 视频编辑平台，它能够提供丰富视频模板和特效，用户可以通过简单操作轻松生成个性化视频内容。支持多种视频风格和场景，如电影预告片、MV 音乐视频等。它的优势在于强大的人工智能算法和用户友好的界面设计，使得用户能够快速上手并创作出令人印象深刻的视频作品。

图 2-27　腾讯智影首页

百度脑图利用深度学习算法和图像处理技术，自动识别和分析视频内容，并生成高质量视频。具备智能剪辑、场景识别和音频处理等功能，用户可以根据自己需求对视频进行个性化编辑和制作。优势在于强大的人工智能算法和高效的视频生成速度，使得用户能够快速生成符合自己需求的视频作品。

再如抖音、快手、火山小视频等App中也自带AI视频制作的功能，为庞大用户群体提供短视频的人工智能制作的通道。其优势在于强大的社交功能和用户互动性，使得用户能够与其他用户进行视频分享和互动交流。

对于用户而言，AI编辑视频是一种辅助工具，可以帮助自媒体人更加高效地创作出好的视觉内容，但需要注意的是，不要过度依赖它。尽管AI编辑视频可以提高制作效率和制作质量，但在内容上要做出更深入的思考和创新还是需要自媒体人的经验与创意。同时，需要指出的是，AI编辑视频仍然存在一些技术和法律问题需要解决和改进。因此，自媒体人需要认真考虑它的实际应用价值和风险，并合理利用它的优点和避免其缺点，才能真正发挥它的作用，创作出更好的作品。

第 3 章　自媒体创作流程

　　掌握自媒体的创作流程对于创作者来说非常重要。首先，掌握流程可以帮助创作者更好地规划内容，提高创作效率，避免遗漏环节。其次，掌握流程可以帮助创作者更好地了解读者的需求，从而增加读者的忠诚度和信任感，提高内容的传播效果。此外，掌握流程还可以帮助创作者更好地遵守平台规则，增加平台的推荐和曝光，从而提高内容的质量和效果。

3.1 自媒体创作思维

观看视频

培根的警句"思维决定认知,认知决定行为,行为决定结果"深刻地揭示了思维模式对于人们的行为和人生结果的影响。在当今的自媒体时代,信息的传播方式、人们的阅读习惯,以及内容的创作方式都与以往任何时代都不同,这使得人们更加需要灵活的思维和独特的方式来吸引读者的注意。

自媒体的创作并非简单的文字堆砌,它需要深度的思考和精细的策略规划。首先,创作者需要转换思维,从用户的角度去思考他们需要什么样的信息,他们对什么样的内容感兴趣。其次,创作者需要找到最合适的创作路径,利用手中的资源,创新地整合"思维决定认知,认知决定行为,行为决定结果"这一逻辑链条。自媒体时代因其具有与以往任何一个时代都不同的特点,所以自媒体的创作必须打破传统的思维定式,学会转换思维,以用户需求为导向,创新内容形式,以最合适的方式将自己的创作呈现给网友。

与此同时,自媒体的创作也需要有所规划地经营。创作者不仅要了解读者的需求,还需要学会如何引导读者的兴趣,通过逐步增强的内容吸引力,赢得更多的读者。此外,创作者还需要时刻关注市场的变化,以便及时调整自己的创作策略,适应市场的需求。

总的来说,自媒体的创作不仅是一种艺术创作,更是一种思维和策略的结合。只有当我们真正理解并运用有效的思维,才能在自媒体的大潮中立于不败之地,最终脱颖而出。

3.1.1 用户思维

在自媒体时代,用户思维已经成为自媒体创作者必须理解和善于利用的核心思想。用户思维是指在创作过程中,以用户需求和体验为出发点,将用户需求与体验融入内容创作和传播的每一个环节。它是由美国认知心理学家唐纳德·诺曼在《设计心理学》中提出的,强调产品设计需要符合用户的需求和体验。

用户思维的核心思想是"以用户为中心",即从用户的需求和体验出发,去考虑创作的内容、形式、传播等各方面。它包括了解用户需求(即创作者需要深入了解用户的需求和兴趣,从而创作出符合用户需求的内容)、以用户为中心(即创作者需要以用户的需求和体验为出发点,将用户需求与体验融入内容创作和传播的每一个环节),以及不断优化(即创作者需要不断优化自己的创作,以提升用户的体验和满足用户的需求)三个组成部分。

用户思维包含三个法则,它们是做产品和服务的重要理论。这三个法则分别是"服务好长尾人群""兜售参与感""用户体验至上"。三个法则都要求从客户的角度出发,设身处地地为客户群体着想。

近些年,基于用户思维不断完善商业模式而获得成果的案例不胜枚举。例如,小米

科技有限责任公司，它是近年来成功的互联网思维的代表之一。小米（图3-1）始终坚持"为发烧而生"的设计理念，以高性价比的产品和服务深受用户喜爱。小米的成功得益于其基于用户思维的商业模式，包括以下几个环节。

图3-1 小米产品全家福

（1）精准定位：小米定位于"互联网公司"，而非传统的手机或电子产品公司。这种定位能够更好地利用互联网的特点，与用户进行直接交流和互动，获取用户的反馈和需求，并及时响应和改进产品。

（2）用户参与：小米在产品设计和研发过程中，采用了"群众路线"的方法，让用户参与其中，与开发团队一起完成产品的设计和优化。这种模式不仅能够更好地满足用户的需求，还能够增加用户的参与感和忠诚度。

（3）高性价比：小米的产品以高性价比著称，能够提供高品质、高性能的产品，同时价格也比同类产品更加优惠。这种模式能够更好地满足用户对于价值和性价比的需求，增加用户购买和使用小米产品的意愿。

（4）互联网营销：小米采用了互联网营销的方式，通过社交媒体、自媒体、电商平台等多种渠道，与用户进行直接交流和推广。这种模式能够更好地触达目标用户，提高销售转化率，降低营销成本。

正是因为小米在产品定位、设计、定价和营销等环节充分考虑了用户的需求和反馈，才能够在竞争激烈的市场中脱颖而出，成为一家备受关注的互联网公司。

3.1.2 目标思维

目标思维是一种在实际操作过程中以目标为出发点，通过目标来规划和实施每个步骤，最终达成目标的思维方式。它由美国管理学家彼得·德鲁克在《卓有成效的管理者》一书中提出。

目标思维的核心思想是"以目标为导向"，即通过设定目标来引导和规划每个步骤，最终实现目标。这种思维模式包括设定目标（即在创作之前，自媒体人需要明确自己的目标，包括目标受众、内容形式和传播范围等，以便于针对需求和兴趣进行创作）、制订计划（即根据目标，自媒体人需要制订相应的计划，包括内容策划、时间安排和传播策略

等，以确保创作的有序进行），以及实施计划（即按照计划，自媒体人需要积极行动，不断调整和优化自己的创作，以保证内容的质量和吸引力）三方面。

目标思维对自媒体人的艺术创作具有指导性的意义和作用。通过明确目标并实现目标，自媒体人可以提升自己的创作水平和品牌影响力。同时，以目标思维为核心，自媒体人可以更好地规划和管理自己的时间和资源，提高创作的效率和质量。

对于自媒体人来说，要利用目标思维这一重要思维模式，首先，需要明确自己的目标，包括目标受众、内容形式和传播范围等。其次，需要制订相应的计划，包括内容策划、时间安排和传播策略等。最后，需要按照计划积极行动，不断调整和优化自己的创作，从而提升创作水平和品牌影响力，获得更大的成功。

图3-2 阿里巴巴集团

阿里巴巴集团（图3-2），位于中国杭州，是中国最大的电商公司之一。它以提供全球中小企业高效的贸易解决方案为己任，通过其强大的B2B平台，为中小企业开启了通往全球市场的大门，简化贸易交流，降低交易成本，从而带动了全球的经济发展。阿里巴巴的成功不仅源于其坚定的信念，更源于合理地运用了目标思维。这种思维模式让阿里巴巴始终聚焦于为全球中小企业提供更好的贸易服务，从而实现了企业的成功。

目标思维体现在阿里巴巴集团运营的各方面。从平台的搭建到服务的优化，从产品的创新到市场的拓展，阿里巴巴始终以目标为导向，以实现中小企业的需求为出发点。通过这种方式，阿里巴巴能够准确地把握市场动态，迅速反应，提供满足中小企业需求的服务。此外，阿里巴巴还通过合理的资源分配来实现目标思维。在资源分配上，阿里巴巴始终坚持优先满足中小企业的需求，从而确保其产品的质量和服务的水平。这种资源配置策略使得阿里巴巴能够在竞争激烈的市场中保持领先地位，也为其未来的发展奠定了坚实的基础。

因此，合理地运用目标思维是阿里巴巴成功的关键之一。这种思维模式不仅让阿里巴巴集团准确地把握市场需求，还为其创新和发展提供了源源不断的动力。在未来，随着目标思维的不断深入应用，阿里巴巴集团将在全球电商市场中继续展现其强大的实力和影响力。

再如，腾讯是中国最大的互联网公司之一，致力于为用户提供丰富的在线生活体验。通过其社交、游戏、音乐、视频等多个业务板块，腾讯为用户提供了全方位的一站式在线生活服务。这一战略的成功，得益于腾讯始终坚持以用户为中心的目标，不断推出符合用户需求的产品和服务。腾讯通过数据的分析和挖掘，更好地了解用户需求，推出更符合用户喜好的产品和服务。它将技术和人文关怀相结合，让用户在使用产品的同时，也能感受到温暖和人性化。

腾讯的成功不仅是对自身技术和产品的肯定，更是对用户需求的肯定。它的努力、执

着,以及对用户的承诺,都让它在全球互联网企业中脱颖而出,成为用户喜爱的品牌之一。它的影响力不仅体现在中国的商业领域,更在全球互联网中发挥了重要的作用,为全球的互联网发展提供了强大的支持,也为中国在全球互联网中的地位增添了光彩。

3.1.3 流程思维

流程思维是指一种以流程为导向的思考方式,强调在解决问题时,按照一定的步骤和流程进行思考和分析,从而将问题分解成一系列的步骤,以便更好地理解和解决问题。流程思维(图3-3)最早是由美国管理学家迈克尔·哈默(Michael Hammer)在20世纪90年代提出的,它被广泛应用于各种领域,包括自媒体创作。

图 3-3 流程思维

在自媒体创作中,流程思维可以帮助作者更好地组织和规划自己的思路,让内容更有条理、更易于理解,提高文章的质量和可读性。以文案型自媒体创作为例,根据流程思维可以将创作过程拆解为以下5个流程,包括确定主题和目标受众(在开始创作之前,首先要确定自己的主题和目标受众,可以通过分析自己的兴趣、专业领域和读者群体来确定主题和目标受众,从而更好地定位自己的内容)、制定大纲和提纲(在确定主题和目标受众后,可以制定一个大纲和提纲,将整个文章结构组织起来,大纲可以包括每个章节的主要内容、重点和例子,提纲则更加详细,可以列出每个章节下的段落和句子)、遵循固定的流程(在写作过程中,可以按照一定的固定流程来进行,例如,先写标题、引言、主体部分、结论等,这样的固定流程可以帮助作者更好地组织文章结构和思路,提高写作效率)、注重段落结构(在写作过程中,可以注重段落结构,将每个段落的内容分成主题句、解释句和例子三部分,这样可以让文章更加条理清晰,读者更容易理解)以及编辑和修改(在完成初稿后,可以进行编辑和修改,检查语法、拼写、标点等错误,并确保文章通顺、条理清晰、逻辑严密)。

3.1.4 矩阵思维

矩阵思维是一种逻辑思维方式,它以矩阵作为基本单位,将问题进行分析、归纳、整理,并加以解决。这种思维方式最初由法国数学家莱昂·富尔凯在19世纪提出,后来被广泛应用于各种领域,包括管理、营销、数据分析等。

矩阵思维的核心思想是通过建立矩阵模型,将复杂的问题简化为简单的矩阵运算。它强调将问题分解为多个组成部分,并将它们之间的关系用矩阵表示,进而分析它们之间的联系和影响,从而找到问题的本质和解决方法。

下面以纪录片《大国重器》为例,探究矩阵思维在媒介传播中的具体应用。纪录片《大国重器》是一部展示中国式现代化建设成就的纪录片,它展示了中国在经济、科技、

文化等方面的重大成就。在媒介传播中,该纪录片在以下几方面运用了矩阵思维。

产品矩阵:纪录片《大国重器》在播出时,不仅推出了常规的电视版本,还推出了网络版本、手机版本等不同的产品形式,以满足不同观众的需求。

平台矩阵:纪录片《大国重器》不仅在电视平台上播出,还同时在各大视频网站、社交媒体平台上推广和传播,扩大了受众范围。

内容矩阵:纪录片《大国重器》(图 3-4)在内容上不仅展示了中国的重大成就,还通过多个子主题展现了中国的文化、历史、科技、经济等多方面,形成了内容矩阵,使观众更加全面地了解中国的发展。

融媒体产品多样化打造现象级传播

融媒体产品 "重器英雄榜"

形成传播矩阵
与借势同期播出的记录电影《厉害了,我的国》形成传播矩阵,共同为辉煌中国搭建多元传播平台,点赞新时代

新媒体全景式呈现
微信、微博、客户端持续推出产品,用200字左右的小推文,对每个重器最独特的特点、实力、地位等概括出形象生动而又充满力量的"画像"

网络再传播、再发酵
把节目片段作为网络产品再传播,引发观众民族自豪感和自信心

图 3-4 纪录片《大国重器》的矩阵传播

营销矩阵:纪录片《大国重器》在推广和传播过程中,采用了多种营销手段,如电视广告、网络广告、社交媒体推广、公共宣传等,形成了营销矩阵,提高了纪录片的知名度和影响力。

通过以上几方面的应用,纪录片《大国重器》成功地运用矩阵思维进行了媒体传播,取得了良好的效果。这也表明,在媒体传播中,运用矩阵思维可以更好地满足不同受众的需求,扩大受众范围,提高传播效果,增强品牌的竞争力。

那么,对于自媒体时代的创作者来说,矩阵思维同样可以在分析问题(矩阵思维可以帮助自媒体人将复杂的问题分解为多个组成部分,并分析它们之间的联系和影响,从而找到问题的本质和解决方法)、规划策略(矩阵思维可以帮助自媒体人制定有效的策略,包括内容策划、传播策略、受众分析等,从而更好地满足读者的需求和兴趣)和评估效果(矩阵思维可以帮助自媒体人评估自己的创作效果,包括内容传播、读者反馈、品牌影响力等,从而不断优化和改进自己的创作)等几方面指导创作。

矩阵思维在自媒体领域中指的是自媒体平台的多元布局操作,以及自媒体形式的多元参与创作。例如,字节跳动公司就特别善于矩阵思维营销。为了满足不同的粉丝,字节跳动公司先后打造了今日头条、头条号、西瓜视频、悟空问答、抖音、火山小视频、多闪等产品矩阵(图 3-5),目的就是为了获取更多的流量,提高品牌度,黏住更多的顾客,只有这样才能降低外围竞争对手的挑战风险。

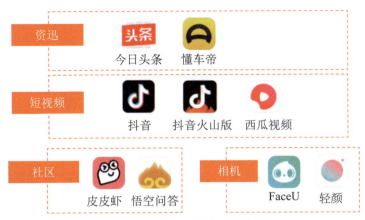

图 3-5 字节跳动产品矩阵

3.1.5 长期思维

在当今快速发展的自媒体时代，长期思维成为一种重要的思维方式。长期思维，顾名思义，是一种注重长远的思考方式。它要求人们在思考问题时，不仅关注眼前的利益，更要从长远的角度来考虑，考虑事情的未来发展方向和长期影响。长期思维是由美国的学者保罗·斯托茨提出的。他在研究企业家思维时发现，成功的企业家不仅关注眼前的利益，更注重长期的发展。通过对成功企业家的研究，斯托茨提出了长期思维的概念，认为这种思维方式是成功企业家的必备素质。

长期思维的具体内容主要包括以下几方面。

长远视角：看待问题时，不仅关注眼前的利益，更要从长远的角度来考虑，考虑事情的未来发展方向和长期影响。

持续学习：不断学习新知识，提升自己的能力和素质，以适应不断变化的环境。

坚守价值观：坚持自己的价值观和原则，不为了短期利益而放弃自己的信仰和价值观。

团队合作：注重团队合作，尊重他人的意见和想法，共同实现长期目标。

长期思维的核心是注重长远发展，不追求短期的利益，而是注重长期的价值和影响。这种思维模式在自媒体时代具有非常重要的功能和价值。首先，长期思维可以帮助自媒体人更好地规划自己的发展道路，不仅关注眼前的利益，更注重长期的发展和价值。其次，长期思维可以帮助自媒体人更好地应对行业的变化和挑战。随着自媒体行业的不断发展和变化，只有具备长期思维，不断学习、创新和进步，才能保持竞争力。最后，长期思维可以帮助自媒体人树立自己的品牌形象，赢得受众的信任和认可。

下面通过一个具体的案例来分析长期思维在自媒体时代的应用。例如，一个自媒体人想要写一篇文章来吸引更多的读者。如果只是考虑眼前的利益，他可能会选择一些热点话题或者标题来吸引读者。但是，如果运用长期思维，他就会更注重文章的质量和价值，更注重建立自己的品牌形象和信誉。他会在文章中加入更多的思考和见解，提供更多的价值和知识，吸引读者的关注和信任。

通过这个例子可以看出，长期思维可以帮助自媒体人更好地把握自己的发展方向和价

值观，提供更有价值和意义的内容，赢得更多的读者和粉丝，从而实现长期的发展和成功。

3.2 自媒体作品的题材选择

新颖的题材选择是自媒体作品被广泛接受的基础，选择合适的题材进行创作不仅可以提升作品的艺术价值，还可以展示自媒体人的独特思想，同时还可以传递精深的内涵价值。因此，选择合适的题材对于优秀的自媒体作品而言是使其"赢在起跑线"的重要环节。具体来看，现有自媒体作品创作在题材选择方面主要有才艺展示、情景短剧、技能分享、特效融合、访谈对话、商品测评、拍摄Vlog、提供攻略8大类。

3.2.1 才艺展示

自媒体作品中以"才艺展示"为题材的作品，通常是一个或多个有才艺的人展示自己的技能、才华的视频或文字作品。这些作品可以是唱歌、跳舞、说唱、魔术、杂技、绘画、书法、写作等技能的展示，也可以是结合多种才艺的表演，例如，歌曲创作、舞蹈编排等。这类作品的特点是具有娱乐性和教育性。创作者在创作以"才艺展示"为题材的作品时，需要注意展示出自己的独特才华和特点，同时使其不仅具有观赏价值，还具有一定的艺术和文化价值。

作为自媒体人，米雷是一位来自山西运城的博主和动画从业者，她以其积极向上、创新不止的精神而闻名。身为运城文旅形象代言人，她不仅代表着家乡的荣誉，也积极传播着运城的文化与旅游资源。她的抖音粉丝已经超过600万，这足以证明她的影响力和受欢迎程度。

在她的创作中，米雷以一种独特的方式展示了自己的家乡。在她制作的"带你认识我的家乡第二话——永乐宫"宣传视频（图3-6）中，将动画绘画与国宝壁画中的人物完美衔接，创造了一种流畅的视频"变装"。通过这种创新方式，米雷成功地将壁画中的虚拟世界与现实世界相互交融，带给观众一种全新的视觉体验。

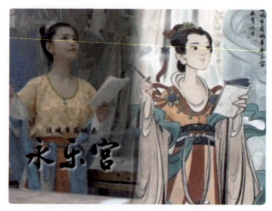

图3-6 "带你认识我的家乡第二话——永乐宫"宣传视频截图

在视频中，米雷化身成为壁画精灵，自由地穿梭于壁画和现实两个世界之间。她一会儿是团扇玉女，展现出柔美而优雅的风姿；一会儿又是天猷副元帅，展现出威武而雄壮的气概。这种快速变换的角色扮演，让观众们在惊叹不已的同时，也更加深入地了解了壁画中的故事和人物。

米雷的努力不仅为她的家乡带来了更多的关注和喜爱，也为动画行业注入了新的活力和创意。她的创新和勇气，不仅改变了人们对于自己家乡的认知，也展示了一个自媒体人可以通过自己的努力和才华，为家乡和行业带来积极的影响。

侯乐天是一位备受瞩目的钢琴表演艺术家，同时也是中国音乐喜剧的创始人。他的艺术生涯始于2010年，当时他创作并首演了《音乐喜剧》，这部作品深受维克特·博尔格的影响，为钢琴表演领域开创了新的形式，成为中国第一位成功将音乐与喜剧完美结合的钢琴家。

在《音乐喜剧》中，侯乐天以一种全新的方式改变了人们对于音乐会的看法。传统音乐会中有着一系列的规矩，例如，需要将手机关闭或调至无声状态，乐章之间请勿鼓掌，演出进行中请保持肃静，等等，但是《音乐喜剧》却相反，观众可以非常随意地放声大笑。这类作品的目的就是让人们感到快乐，并且让人们知道古典音乐其实非常有趣。

《音乐喜剧》是一种全新的产物，是一种前所未见的艺术形式，是古典与现代的桥梁。这部作品的创意带有现代以及后现代的意味，它解构了经典，建构了自我。在《音乐喜剧》中，可以看到钢琴、相声、戏剧、声乐、杂耍、口技等五花八门的艺术样式，这些不同的艺术门类被打破隔阂，找到共通之处，抽离出艺术本体的特性。

侯乐天也非常活跃于自媒体平台，他将自己的作品片段呈现于网友，让更多的人了解古典音乐原来可以这么有趣。他的抖音和B站等账号拥有大量的粉丝，他的作品不仅让人们感到欢乐，也让人们更深入地了解古典音乐。侯乐天的成功不仅是他个人的成功，更是中国艺术界的成功，他为中国的音乐喜剧领域开创了新的局面，为中国的艺术事业注入了新的活力。

3.2.2 情景短剧

情景短剧是一种在自媒体平台上流行的短视频类型，它是一种由演员表演的短小故事情节，通过情景模拟、角色扮演等方式，将生活中的某些场景或情节进行再现，并通常以视频或直播的形式呈现给观众，旨在通过幽默、温馨、感人的表现手法，吸引观众的关注和情感共鸣。这类作品的特点是紧凑、趣味性强，具有丰富的情境和人物角色，以情节取胜，细节处理到位，让观众有代入感。故事情节通常是围绕一些日常生活中的场景展开，例如，购物、上班、聚会等，通过人物之间的互动和对话来展现情节的发展。同时，这些作品也可以加入一些幽默、搞笑的元素，使得整个故事更有趣味性和吸引力。

情景短剧的构成要素通常包括以下几方面。

情节：情景短剧的故事情节通常比较简单，但具有鲜明的戏剧性，让观众在短暂的时间内能够体验到故事情节的起伏和高潮。

角色：情景短剧中的角色通常都是现实生活中的人物，演员通过服装、语言、动作等

手段来塑造角色的性格、情感等特征。

场景：情景短剧的场景通常是生活中的某些场景，如家庭、办公室、商场等，通过布置、道具等手段来营造出现实生活中的氛围和感觉。

表演手法：情景短剧的表演手法通常比较生活化、自然，通过演员的真情实感来打动观众，有时候也会采用幽默、讽刺等手法来强化剧情的效果。

自媒体人衣戈猜想，本名唐浩，是在 B 站上获得个人认证的知名科普 UP 主。他的名字在网络平台上独树一帜，以其独特的创意和深入浅出的讲解风格，吸引了大量的粉丝。2022 年 7 月 25 日，他发布了一部名为《回村三天，二舅治好了我的精神内耗》（图 3-7）的视频作品，这部视频在短短的 4 天时间内，播放量就超过了 3000 万次，稳居站内排行榜的第一名，并在整个网络引发了广泛而热烈的讨论。衣戈猜想的创作风格以及视频内容，显然在网络平台上取得了巨大的成功。

图 3-7 《回村三天，二舅治好了我的精神内耗》截图

2023 年 1 月，B 站正式评选衣戈猜想为 2022 年度百大 UP 主，这是对他辛勤工作和影响力的极高认可。他的视频作品以记叙的方式，讲述了二舅平凡而又伟大的一生。从小时候的成绩优异，到发高烧导致失去一条腿，尽管经历了人生的大起大落，但二舅并没有被困境击垮，反而选择了勇敢面对，做起了木工手艺，并将这份手艺视为自己的一生所爱。二舅的火爆并非偶然，他是这个忙碌社会的一剂镇静药剂，也是在这个茫茫世界中找不到方向的人们的一盏引路灯。他的故事，治愈了大众的精神内耗，使人们在压力与困扰之中，找到了前行的力量。

衣戈猜想的描述方式充满了文学性，他以细腻的笔触描绘出二舅的人生故事，让网友们感同身受。这种真实与共情，契合了太多人的情绪与情感需求。衣戈猜想是一位难得一见的有技巧、有方法、有想法的 UP 主，他的作品不仅是自媒体时代需要的宝贵精神食粮，更是一种具有高艺术性与文化价值的创作。他的作品让人们思考，让人们感动，让人们找到了与生活的连接和共鸣。

他的视频不仅传递了信息，更传递了情感。衣戈猜想能够将复杂的知识和情感以一种深入浅出的方式传达给观众，他的作品具有深厚的文化底蕴和人文关怀。这使得他的视频不仅是一种娱乐，更是一种启发和教育。

衣戈猜想以其独特的人格魅力和深厚的文化底蕴，吸引了大量的粉丝。他的影响力不仅体现在网络上，更体现在他对社会的贡献上。他的作品引发了人们的思考，给人们带来了正能量，这是自媒体时代所需要的。他的成功也说明了，在信息爆炸的时代，深度和真实的内容仍然是人们所追求的。

3.2.3 技能分享

自媒体作品中"技能分享"类作品，通常以创作者分享他们的技能、技巧、经验、知识作为主要内容。这些技能涵盖了生活的各方面，包括职业技能、兴趣爱好等。这类作品的特点在于其实用性和普及性，网友可以通过观看这些作品，学习到各种实用的技能和知识，从而提高自己的生活质量和职业素养。

这类作品的创作形式多种多样，可以通过视频、文字、图片等多种形式进行展示。创作者们通常会根据自己的特长和兴趣，选择适合自己的方式进行展示。这些作品不仅具有教育意义，还能够带来娱乐和乐趣，满足观众的不同需求。

观众可以在这些作品中学习到各种实用技能和知识，例如，如何烹饪一道美味的菜肴、如何修剪花草、如何维修家电等。同时，这些作品还可以让观众了解到不同职业的工作内容和技巧，从而更好地理解职业人士的日常工作和生活。

自媒体人老原儿，本名宁原，1986年出生于河南，曾在原央视《科技博览》《原来如此》栏目担任内容策划和模型师等职位。2020年4月，他开始运营自媒体账号"模型师老原儿"（图3-8），通过自己的努力和创意，在全网积累了上千万的粉丝。老原儿通过戴上大眼珠特效眼镜，配上两根粗粗的眉毛，以及利用自制的可爱模型，将科学原理转化为清晰易懂的知识，吸引了大量的观众。他的努力和热情使得他的自媒体事业蒸蒸日上，如今全网粉丝已经上千万。

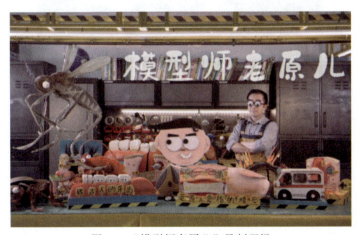

图 3-8 "模型师老原儿"录制现场

在宁原从事模型科普之前，这一领域几乎无人触及。他曾经表示："之前我没有主动和别人介绍过自己，现在可以真正介绍我的职业是模型科普。"他的目标是利用好奇心点亮大家看世界的新视角。

宁原在短视频创作中表现出色，他的视频小而精，能够在两三分钟的时间内把一个事情说得有趣。他不仅注重视频的技术指标，如拍摄清晰度、运镜丰富度和剪辑节奏感，还注重模型的制作和故事的表达。为了确保视频的创意性，他不断推翻方案，力求最佳。未来，宁原希望通过举办展览等活动形式，让更多人了解科普、走近科普。他的热情和执着为科普事业注入了新的活力，也让网友对未来的科普形式充满期待。

3.2.4　特效融合

自媒体作品中的"特效融合"类作品，通常是指将真实场景与特效相结合的作品。这种融合是将后期制作技术运用于作品创作中，将真实场景和虚拟的元素融为一体，从而创造出一种令人惊叹的视觉效果。这类作品的特点是视觉效果独特、充满创意。通过特效的处理，真实场景变得更加生动、有趣，同时也可以创造出全新的场景和故事情节。观众在观看这类作品时，仿佛进入了一个奇幻的世界中，让人感到震撼和惊叹。

在后期制作过程中，特效融合的技术手段非常多样化，包括数字合成、3D建模、光影效果等。创作者们可以通过这些技术手段将真实场景和虚拟的元素完美地结合在一起，呈现出令人难以置信的视觉效果。

在广东广州，有一位备受瞩目的网络红人名叫黑脸V（图3-9）。他是抖音平台上最早开始涉足技术流的用户之一，以其黑色休闲衣服和黑色面罩的独特造型而广为人知。黑脸V的短视频独具一格，通过后期剪辑实现了众多源于生活却又让人意想不到的视觉效果。这些创意全部是他的原创，并且保持着定期更新的习惯，吸引了大量忠实粉丝的关注。

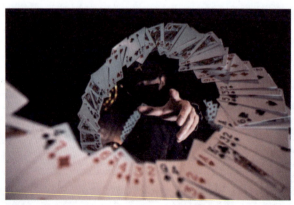

图3-9　黑脸V作品截图

2017年年底，黑脸V在抖音发布了他的第一条视频。这条视频凭借其酷炫的特技和高超的技术，发布后迅速获得了数十万个点赞以及众多网友的评论。网友们纷纷表示，这条视频突破了对短视频的认知，原来短视频还能够如此有技术感。也正是这条视频，黑脸V成功开启了创意网红之路。看到第一条试水视频的反响不错，黑脸V开始坚定地保持日更视频。有一次，其他地方都下雪了，唯独他所在的城市没有下雪，于是他决定自己创造一场雪。他还将笔记本电脑变身榨汁机，发明了用杯子剥鸡蛋的方法，让天气随心情变化，还能让植物瞬间生长。对于黑脸V来说，这些似乎都是信手拈来的创意。

作为抖音上为数不多的技术流玩家，黑脸 V 的短视频作品总是给人带来强烈的视觉震撼与反差冲击感。在他的视频中，许多在现实中无法实现的事情都能够轻松实现，很多超自然的现象也能够在他的作品中完美呈现。当然，这都归功于他善于并经常使用视频后期合成技术。尽管这种技术并不是特别难，很多学过相关特效软件的人都能够实现。但黑脸 V 的成功却主要源于他能够坚持定期更新，这一点让他拥有了一群忠实的粉丝，期待他的每一次更新。

同时，黑脸 V 一直保持着创新精神，自我发掘创意，不随波逐流盗用他人的创意，这是他最难能可贵的品质。随着互联网技术的发展和短视频时代的迅速崛起，黑脸 V 站在了时代的最前沿，成为抖音平台最早的一批探索者。他一直坚信"创意来源于生活"，自媒体人应该谦逊地从生活中汲取灵感。

在黑脸 V 的影响下，涌现出许多模仿者，但最引人注目的是自媒体人慧慧周。慧慧周在短短三年间吸引了 1400 万粉丝，一跃成为抖音技术流赛道的前三名。最先打动网友的是慧慧周团队创作的"控雨特效"，这个特效被平台作为素材，以 #"控雨"有术# 的话题在全网播放量达到了惊人的 199.4 万亿次，展现了她的特效技能。在控雨视频成功之后，慧慧周开始大量创作各种更为炫酷、震撼的特效视频，给观众带来无尽的想象空间。例如，索尔式雷电操控、黑天鹅式光翼、瞬间操控树叶静止等效果，无数想象中的画面都呈现在网友的眼前，让人流连忘返。2020 年 3 月，慧慧周发布了一条引发全网关注的短视频，视频中一位母亲用一双残破的翅膀拥抱着孩子（图 3-10）。其实早在两年前，那对翅膀就已经制作出来，但当时在视频中仅是特效的展示。而在这个视频中，翅膀传达出的是"女子本弱，为母则强"的价值观，引发了所有女性的共鸣。网友们关注的不仅是慧慧周，更是她用母爱这个价值观成功引起了大家的关注。因此，慧慧周开始在视频创作中加入引发网友讨论的现象级社会问题和价值观念，用共情连接更多人的情感，这也是她升级并成功转型的关键。

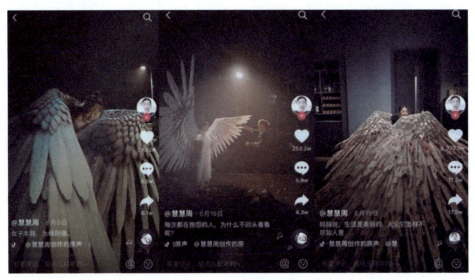

图 3-10　慧慧周的作品

总的来说，"特效融合"类自媒体作品是一种充满创意和想象力的作品。通过这种作品，观众们能够感受到技术和艺术的完美结合，也让人们对于自媒体作品有了更深刻的认识和体验。

3.2.5　访谈对话

自媒体作品中的"访谈对话"类作品，通常是由两个人或多人进行的一场深度对话，以聊天的形式探讨某个特定话题或主题。这种形式的作品具有真实、自然、互动性强的特点，通过嘉宾和主持人的对话和交流，让观众深入了解不同领域的知识和经验，同时也能展现出对话者的思想价值观。

在创作以"访谈对话"为题材的作品时，首先需要注意选择合适的话题和主题。话题和主题的选择需要符合观众的需求和兴趣，同时也要具备一定的文化和社会价值。例如，可以选择当前社会热点话题，如环保、教育、健康等，这些话题与人们的日常生活息息相关，能够引起观众的共鸣和关注。同时，也可以选择一些有深度的主题，如哲学、文学、艺术等，通过对话的方式向观众展示这些领域的思想和价值。

除了话题和主题的选择，还需要注意对话的进行方式和内容安排。对话应该尽可能轻松自然，让观众感受到嘉宾和主持人的真诚和互动。同时，对话的内容也应该有逻辑、有条理，避免出现重复和冗余。可以在对话中穿插一些趣味性的元素，如幽默的调侃、有趣的故事等，增加观众的观看体验。

另外，主持人和嘉宾的选择也是创作"访谈对话"类作品的关键。主持人需要具备灵活应变、善于沟通的能力，能够引导嘉宾进行深入的对话，同时也能为观众提供专业的解读和点评。而嘉宾则需要具备一定的话题相关专业知识和个人魅力，能够在对话中展现出自己的个性和思想。

在自媒体世界中，访谈类短视频是一种吸引观众的强大手段。以《不倦人生》为例，这个由某男士护肤品牌推出的短视频不仅成功地吸引了观众的关注，还以独特的方式传达了品牌理念和产品优势。《不倦人生》的背景与品牌主题紧密相连，以"不倦人生"为概念，强调现代都市生活的快节奏和人们不断追求更好的生活品质的信念。品牌通过主推产品——熬夜精华乳，主打对抗初老，为加班熬夜的肌肤补充能量，完美契合了现代都市人的生活需求。该视频从"熬夜"这个话题出发，不仅与读者达成情感共鸣，还凸显了某高端男士专属的品牌定位。通过#十万个熬夜的理由#的话题，融入了某熬夜精华乳的5重醒肤功效，让人们在熬夜过后依然保持能量满格，体现出人生之路不倦，肌肤也不疲倦的精神。

为了扩大影响力，该视频还采用了多种传播方式。其中包括在新世相头条文章中征集"印象最深刻的一次熬夜经历"，以吸引观众的关注和参与。此外，还制作了《不倦人生》系列短片、单人视频以及直播等，通过多种渠道进行传播，成功吸引了大量的观众。

总的来说，《不倦人生》是一个成功的自媒体访谈类短视频案例。它以独特的话题和品牌理念为引导，通过深入挖掘用户需求和多种传播方式，成功地吸引了广泛的关注和传播，为品牌在自媒体领域打下了坚实的基础。不仅如此，该视频还传递了一种积极向上、

不断追求更好的生活品质的精神,对观众产生了深远的影响。这为自媒体人提供了一个极具价值的参考案例,展示了如何通过访谈类短视频在竞争激烈的市场中脱颖而出,达到品牌传播和用户互动的目标。

总之,创作以"访谈对话"为题材的作品,需要从话题选择、对话进行方式、内容安排、主持人和嘉宾的选择等多方面进行考虑和安排。只有充分考虑到这些因素,才能创作出高质量的"访谈对话"类作品,为观众带来深度、有趣、有价值的观看体验。

3.2.6 商品测评

自媒体作品中的"商品测评"类题材,通常涉及对特定商品的深入使用和体验,旨在向观众提供全面、客观、实用的评价。此类作品不仅局限于单纯的产品介绍,更包含对商品性能、优缺点、性价比等多方面的综合评价和分析。通过细致的体验和测试,作者能够向观众展示商品的真正性能,以及它在日常使用中的表现。

这类作品的特点在于其实用性和客观性。实用性体现在作者提供的评价是基于实际使用和体验得出的,观众可以根据这些信息做出更明智的购买决策。而客观性则体现在作者对商品的优缺点、性能和性价比进行公正的评价和分析,不隐藏任何真实情况。

此外,自媒体作品中的"商品测评"类题材还可以为商家带来更多的销售和品牌曝光。通过展示商品在实际使用中的表现,作者能够向观众展示商品的价值,从而激发他们的购买欲望。同时,作者的公正评价也能提升商家的信誉,进一步增加品牌曝光度。

高知型测评类博主"老爸评测"(图3-11)是由魏文锋创立的。魏文锋是一位经验丰富的且富有创新精神的博主,他的创作领域主要集中在环保和健康领域。为了让更多人知道"毒书皮"的危害,他不仅将其制作成一部纪录片,还在自媒体平台发布了一系列推文,迅速在社交网络上引发热议,并得到了央视、人民日报等众多主流媒体的转发和报道。在这一过程中,魏文锋深刻地感受到了互联网的强大影响力。他发现,通过互联网,他可以将自己的观点和信息传递给更多的人,产生更广泛的影响。同时,他也从网友的表扬和鼓励中得到了巨大的鼓舞,这让他更加坚定地走上了成为一名高知型测评类博主的道路。

图3-11 "老爸评测"作品截图

魏文锋曾经说过："几乎是一夜之间，我发现原来自己还可以发挥更大的价值，做一些很有社会意义的事。"正是在这种自我发现的时刻，"老爸评测"应运而生。他不仅关注商品的实用性和价值，更是将商品的环保性和健康性作为重要的考量因素。通过他的评测和推荐，网友们可以了解到更多关于环保和健康的知识，同时也可以购买到更加健康和环保的商品。

魏文锋通过自己的努力和创意，成功地创立了高知型测评类博主"老爸评测"。他的努力和成就，不仅得到了广大网友的认可和赞扬，也为更多的消费者提供了更加健康和环保的购物建议。

总的来说，自媒体作品中的"商品测评"类题材是一种非常有价值的类型。它不仅能帮助观众更好地了解商品，做出明智的购买决策，还能为商家带来销售和品牌曝光，从而进一步推动市场的发展。

3.2.7 拍摄 Vlog

自媒体作品中的"拍摄 Vlog"类题材，通常涉及使用摄像设备记录个人或团队的生活、旅行、活动、工作等内容，并将其制作成视频日志发布在社交媒体上与观众分享。2012 年，国外网站第一次出现 Vlog 形式，发展至今，Vlog 已经成为抖音、B 站、微博等自媒体平台上最常见的视频标签。这类作品已经成为全世界青年人记录生活，表达个性的主要方式，其最主要的特点就在于其真实、生动和个性化。因为拍摄者和制作团队通常是亲身经历并记录自己的生活点滴，通过他们的镜头，观众能够感受到拍摄者的生活态度和经历。

通过拍摄和制作 Vlog，观众不仅能够了解拍摄者的个人生活，还能够更加深入地了解他们的思想、情感和价值观。这是因为 Vlog 的拍摄者通常会将自己的真实情感和个性融入他们的作品中，使得作品更具吸引力和感染力。

同时，拍摄 Vlog 也可以帮助拍摄者更好地记录自己的生活，回顾自己的成长历程。通过回顾过去的点滴，拍摄者可以深刻地认识到自己的成长与变化，并且通过社交媒体平台上的分享，让更多的人了解和关注他们的生活。

在自媒体短视频领域，"燃烧的陀螺仪"已经成为一位极具影响力的网红。他的视频内容丰富多彩，充满创意，吸引了大量粉丝的关注。作为一名副机长，他热爱自己的工作，对生活充满热情，这种积极向上的态度也传递给了无数观众。

"燃烧的陀螺仪"原名宋金泽，于 2020 年 4 月 28 日荣获"全国向上向善好青年"称号，这一荣誉充分展现了他的优秀品质和所取得的成绩。在自媒体短视频领域，他以独特创意和剪辑技术赢得了众多粉丝的喜爱和认可。

他于 2018 年 2 月 13 日发布了第一条记录生活的视频，在接下来的两年多时间里，他制作了超过 1000 个作品。在视频中，他运用镜头的力量记录生活的点滴，展现人生的丰富多彩。他用镜头记录下自己的生活，分享给观众，让人们感受到生活的美好和温暖。除了记录自己的生活和工作，"燃烧的陀螺仪"还通过视频向观众传递温暖和正能量。他在

视频中分享自己的经历和感悟,鼓励人们积极面对生活,勇敢追求自己的梦想。他通过自己的所行所言,引导观众树立正确的价值观,努力向善,成为更好的自己。

其中,他创作的以猫为主题的Vlog,为了在当时有限播出时间里呈现出丰富的内容,采用快速剪辑的方式进行了视频制作,就引领了后来风靡抖音的"快剪Vlog潮流"。这种创新的剪辑技巧使得视频内容更加紧凑、流畅,给观众带来了全新的视觉体验。在创作的过程中,"燃烧的陀螺仪"记录下日常的瞬间(图3-12),打造了#幸福生活中的仪式感#等热门话题,引发广泛热议与回应。"燃烧的陀螺仪"还创作了其他各种类型的视频,包括生活日常、工作经历、人生感悟等。他的作品不仅内容丰富多样,还充满趣味性和思考性,让观众在欣赏的同时也能从中获得启示。

图3-12 "燃烧的陀螺仪"的作品截图

总的来说,"燃烧的陀螺仪"是一位充满活力和创意的自媒体人,他用镜头记录生活,用视频传递温暖和正能量。他的影响力已经远远超越了自媒体短视频的领域,成为无数人的榜样和引领者。他的创新精神和积极态度激励着更多人去追求自己的梦想,为社会传递着积极向上的能量。

"天才小熊猫"原名张建伟,是各大网站最强的时尚博主,仅靠7条做工粗糙的视频动画就增粉580万。他的作品与绝大部分的动画不一样,它的主题全是来自真实生活中发生的,因此他的动画也就做成了Vlog的风格,既真实又生动。例如,作品《千万不要随便锯桌子腿》(图3-13),这个短视频以"不要随便锯桌子腿"为主题,通过生活化的场景展示了锯桌子腿可能带来的不便和麻烦。虽然这个主题看似微小,但其实它以小见大,让观众明白在生活中,我们应该更加细心,尊重和爱护我们所使用的东西。该作品的基调轻松幽默,以实际生活的场景为背景,绘画风格朴素自然,让人感觉亲切和真实。这种朴素的绘画风格和自然的场景设置,让观众更容易产生共鸣,也更容易接受和记住视频所传达的信息。他的作品虽然以动画的形式呈现,但是带有十分明显的Vlog风格,以第一人称的方式,让观众身临其境,感受到锯桌子腿带来的困扰。这个短视频的价值不仅在于娱乐,更在于它所传达的生活理念和价值观。它让观众明白,生活中的小事,虽然看似微不足道,但其实都有其重要性,都需要人们去认真对待。

图 3-13 《千万不要随便锯桌子腿》视频截图

总的来说，自媒体作品中的"拍摄 Vlog"类题材是一种网友喜闻乐见的类型。它不仅能够帮助拍摄者记录自己的生活和成长，也能够让观众感受到拍摄者的真实情感和个性。同时，通过社交媒体平台上的分享，拍摄者能够让更多的人了解和关注他们的生活，从而建立更加紧密的社交联系。

3.2.8 提供攻略

自媒体作品中的"提供攻略"类题材，通常是指针对某个目的地、景点、活动等，提供详细的旅游攻略和实用贴士作为内容。这类作品的特点是实用性强，目的明确，为观众提供关于目的地旅游的全面攻略和实用贴士，帮助他们更好地计划、准备和享受旅行。同时，这些作品也可以为旅游行业带来更多的业务和曝光。

提供攻略类自媒体作品的主题非常广泛，可以包括旅游目的地、景点、活动等。创作者们会针对不同的主题，提供详细的旅游攻略和实用贴士，例如，目的地的交通、住宿、餐饮、娱乐等方面的信息，以及一些特别的提示和注意事项。

同时，提供攻略类自媒体作品也可以为旅游行业带来更多的业务和曝光。通过创作者们的详细介绍和推荐，观众可能会对某个目的地产生兴趣，进而选择前往该地旅游，从而带动了旅游业务的发展。

自媒体人雷探长，中国网红博主、文旅创作达人。2021 年 11 月 16 日，榆林市文旅局为文旅创作达人陈雷（冒险雷探长）颁发"陕西省榆林市文化旅游推广大使"荣誉证书。他独自一人游走 70 多个国家，拍摄并制作热播纪录片《冒险雷探长》，被观众誉为"游走世界探险的一位传奇侦探"。雷探长作品的主要情节丰富而引人入胜，构建了一个完整而复杂的世界观，将历史、文化、冒险和神秘元素巧妙地融合在一起。例如，在《冒险雷探长之丝路奇遇》中，不仅展示了他对历史文化的深度理解，还通过与蒙古国草原姐妹的重逢，展现了深厚的人情世故。在配乐上表现也十分出色，他精心挑选的背景音乐与视频内容紧密相连，为观众带来了强大的情感共鸣。特别是《冒险雷探长之丝路奇遇》中，背景音乐完美地描绘出草原的广袤和深远，令人仿佛置身于其中。视频剪辑流畅而富有节奏感，使观众在观看的过程中不会感到无聊或单调，反而能一直保持紧张和期待的心情。在运用特效方面，虽然丰富但也不过于花哨，主要用来强调关键场景和情感节点，例如，在

《冒险雷探长之丝路奇遇》中，特效光线和色彩的变化，生动地展现了草原的壮丽和神秘。整体而言，雷探长在作品中传递的价值观积极向上，既包括对历史文化的尊重和理解，也包括对人性、生活和人情的深度洞察。他强调的是对未知的探索精神和对生活的热爱，这也是他的作品能够吸引观众，产生共鸣的关键。

随着自媒体的不断发展，自媒体创作的题材将会更加多元化、个性化、互动化、创新化和垂直化。创作者们需要不断创新和追求质量，才能满足观众不断变化的需求和兴趣。他们可以通过不同的角度、不同的表现方式、不同的主题，为观众提供更加丰富、有趣、实用的内容，从而吸引更多的观众和粉丝，提高自身的影响力和竞争力。

3.3 自媒体作品的内容设计

观看视频

自媒体的内容表达，是一种独特的"叙事"。这种叙事并非单纯地让自媒体作品的创作者无节制地展示自我，或者所谓的"真实自我"。相反，它是一种有意识的行为，一种对个人身份的精心塑造，一种对世界看法的深入探索。这种叙事输出的是一种具有审美价值的"我"，这个"我"的形象是需要经过深思熟虑的经营、创作和结构的设计。

自媒体作品的内容设计，绝非单纯的文字表述，而是由多个维度共同构成。首先，自媒体形象设计，这是作品的外在表现形式，是留给观众的第一印象。无论是视觉设计还是主题设定，都是作者对于作品整体风格的精心策划。其次，文案撰写，这是作品的内在骨架，是支撑整个作品的基础。每一篇文案都是作者思考的结晶，是作者思想、情感和观点的流露。最后，视听化设计，这是作品的表现手段，是文字与图像、音频、视频等多媒体元素的融合。它能够以最直接的方式触动观众的情感，使作品更加生动、形象，更具吸引力。

因此，自媒体作品的内容设计是一项极为复杂的工作。它不仅需要创作者深入理解自身的内心世界，还需要他们熟悉观众的需求和期待。只有当这些元素都被恰到好处地融合在一起，才能创作出真正成功的自媒体作品。

3.3.1 自媒体的形象设计

自媒体的形象设计是一种独特的艺术形式，它以视觉、听觉等多种媒介为手段，通过精心策划和设计，塑造出一种具有审美价值、富有创意、紧扣主题的形象。这种形象设计在自媒体作品中扮演着重要的角色，它不仅能够提高作品的美感，还能够吸引更多的观众，提升作品的影响力和传播效果。

自媒体的形象设计具有以下特征。

1. 具有视觉冲击力

自媒体作品需要在一瞬间抓住观众的眼球，因此形象设计必须具有强烈的视觉冲击

力，能够让观众印象深刻。

2. 富有创意

自媒体作品需要具有独特性和创意性，因此形象设计需要在创意上下功夫，从独特角度出发，打造出富有创意的形象。

3. 紧扣主题

自媒体作品需要紧扣主题，因此形象设计需要与主题相符，能够让观众一眼看出作品的主题和风格。

4. 符合审美

自媒体作品需要具有审美价值，因此形象设计需要符合大众审美，能够让观众感到舒适、愉悦。

形象设计对于自媒体作品的传播而言具有很多价值与意义。首先，一个好的形象设计能够提高作品的美感，提高观众的观赏体验。其次，形象设计能够先于作品吸引观众，提高作品的传播效果。与此同时，优质的形象设计可以提高作品认知度。最后，恰当的形象设计又能够增强作品可信度，让观众更加信任作品的真实性和客观性。

以自媒体人"李子柒"（图3-14）为例，她的形象设计具有独特性和创意性，能够吸引观众的注意力并引起他们的共鸣。她的视频内容紧扣主题，以中国传统美食和文化为主线，塑造出一个具有审美价值的形象。在视觉设计方面，她使用了精美的美食画面、优美的背景音乐和精致的剪辑，让观众感到舒适和愉悦。同时，她通过社交媒体和视频网站等渠道传播自己的作品，吸引了更多的观众。

图3-14 "李子柒"作品截图

综上所述，自媒体的形象设计是一种重要的艺术形式，它能够提高作品的美感，吸引更多的观众，提高作品的传播效果和可信度。自媒体人需要从主题、风格、创意、视觉设计等方面利用形象设计，让自媒体作品更加出色。同时，以自媒体人"李子柒"为例，我们可以看到一个成功的自媒体人需要具备独特性和创意性，紧扣主题，注重视觉设计和传播渠道的选择，才能赢得观众的喜爱和信任。

3.3.2 自媒体的文案设计

自媒体的文案设计是一种重要的艺术形式,它旨在展示自媒体人的品牌形象,并提升文章的可读性和吸引力。自媒体的文案设计包括标题、副标题、段落分割、正文文本、字体、字号、颜色、排版等多方面,通过这些元素的有序组合和设计,自媒体人可以塑造出自己的独特品牌形象,吸引读者的注意力,并增加文章的阅读体验和分享率。

自媒体的文案设计应该具有强烈的视觉冲击力、紧扣主题、条理清晰、重点突出、易读易懂,具有强烈的情感共鸣等特点。文案设计对于自媒体作品的传播具有至关重要的意义。好的文案设计能够吸引更多的读者和粉丝,提高文章的阅读体验和分享率,从而进一步扩大自媒体的影响力和知名度。

自媒体人应该从以下几方面提升文案设计能力:文字加工能力(文案设计中最重要的部分是文字加工,自媒体人应该不断提升自己的文字加工能力,做到言简意赅、生动有趣)、排版能力(排版是文案设计的重要组成部分,自媒体人应该学习排版技巧,让文章更加美观、易读)、视觉设计能力(视觉设计是文案设计的重要组成部分,自媒体人应该学习视觉设计技巧,让文章更加生动、形象)和用户心理分析(文案设计应该针对用户的心理需求,自媒体人应该学习用户心理分析技巧,了解用户的需求和兴趣点,从而设计出更具有吸引力的文案)。

以自媒体人"papi酱"为例,她的文案设计具有独特性和创意性,能够吸引读者的注意力并引起他们的共鸣。她的文章标题和正文文本都采用了幽默、风趣的语言风格,让读者在轻松愉快的氛围中阅读文章。同时,她的排版和视觉设计也非常出色,让文章更加美观、易读。这些优秀的文案设计使得"papi酱"的文章阅读量和分享率都非常高,从而也进一步扩大了她的影响力和知名度。

再例如自媒体人"罗湖新青年"陈维榕(图3-15),他是一位自媒体文案创作者。他的创作方式主要是将日常生活中的点滴细节用画笔记录下来,并将其与搞笑的漫画和诙谐的文案相结合,形成具有独特风格的作品。他的作品特点是非常生活化,注重细节描写,同时搭配表情丰富的漫画人物进行调侃,使整个作品别有一番趣味。他的作品能够引起读者的共鸣,让读者感受到生活的美好和积极向上的价值观念。他的创作不仅表达了他对生活的热爱和乐

图3-15 "罗湖新青年"陈维榕的作品截图

观的态度,也传递了深圳青年的积极形象和创新创业的精神。通过他的作品,读者可以感受到这种城市血液中融入的价值观念,从而激发自己的创新创业精神。

总之,自媒体的文案设计是自媒体运营中至关重要的一环。好的文案设计能够增加作品的可读性,让读者更容易理解和接受作品的内容。通过合理的排版、清晰的字体、合适的色彩等设计手段,可以提高读者的阅读体验,增加读者的阅读兴趣。

3.3.3 自媒体的视听设计

自媒体作品主要依赖于视觉和听觉的设计来吸引网友的关注,通过传达情感和传播价值来实现其影响力。优质的视听设计能够通过独特的视觉形象和声音效果吸引观众的注意力,使自媒体作品在海量的信息中脱颖而出。同时,视觉和听觉设计又是传递信息与情感的重要手段。通过精心设计的视觉元素和声音效果,可以有效地传达自媒体作品的主题、情感和价值观,为自媒体作品创造特定的氛围,让观众沉浸其中,获得更好的情感体验和观影感受,让观众产生共鸣,触发他们在社交媒体上的分享和讨论。所以,视听设计可以被视作自媒体品牌形象建设的重要一环。统一的设计风格和声音形象有助于形成自媒体品牌的识别度和影响力,提高观众对品牌的认知度和忠诚度。

1. 视觉设计

在自媒体时代,视觉设计已经成为一个非常重要的元素,尤其是在短视频的创作中。短视频是自媒体主要的视觉表现形式之一,它依赖于人们的视觉感官进行审美体验。因此,在拍摄短视频时,创作者需要注重视觉设计,统筹规划多种元素,如景别、构图、颜色、光影等,以达到更好的视觉效果和情感表达。

首先,在景别的安排上,创作者需要考虑画面中主体与背景之间的关系,通过合理的景别安排突出画面的重点,让观众能够更加聚焦于主体。同时,景别的运用也可以帮助观众更好地理解画面所表达的情感和意义。其次,在构图的设计上,创作者需要将画面中的各个元素进行合理的布局,注重对称、平衡、比例等因素。通过精心的构图安排,可以让画面更加美观、和谐,让观众感到舒适和愉悦。此外,在颜色的选择和运用上,创作者需要考虑画面的情感氛围和主题,选择合适的颜色搭配,以增强画面的视觉冲击力和情感表达力。同时,颜色的运用还可以帮助观众更好地理解画面的内容和情感。最后,在光影的处理上,创作者需要注重画面的明暗和色彩变化,通过合理的光线运用和阴影效果,突出画面的立体感和层次感,让观众更加沉浸于画面所表达的情境之中。

1) 景别

景别是指摄像机与被拍摄物体之间的距离不同,所拍摄出的画面范围也不同。景别通常分为远景、全景、中景、近景和特写 5 种类型。

(1) 远景:远景是指拍摄距离较远,画面范围广泛,通常用于展示环境或背景。远景可以提供影片的背景信息,营造出氛围和情绪,是一种非常重要的景别。远景镜头通常用于展示大自然的美妙和壮观,例如,山川、河流、田野和城市轮廓。

在电影《乱世佳人》中,远景被巧妙地运用来展示庄园、战争景象和南方大地的美丽风景。例如,电影的开头场景(图 3-16)展示了一片广阔的田野,阳光明媚,天空湛蓝,田野上金色的稻谷随风摇曳。这个远景镜头向观众展示了影片的故事发生在一个充满生机和希望的环境中。

图 3-16 《乱世佳人》片头远景

远景的另一个重要作用是来展示人物与环境的关系，强调人物在广阔的空间中的地位和感受。在《我和我的祖国》中，这种技巧被用来展示主人公对这个国家和民族的热爱和情感。例如，影片中有一个场景展示了一位年轻女人在长城上奔跑，这个远景镜头强调了她在这个古老伟大建筑中的微小但强大的身影，同时也展示了她的自由和活力。

综上所述，远景是一种强有力的电影技巧，可以用来展示场景的宏大和壮丽，营造影片的氛围和情感，并强调人物与环境的关系。

（2）全景：全景是指拍摄距离适中，画面范围较大，能够完整地展现出被拍摄物体的全貌。全景通常用于展示场景的布局和环境，强调整体效果。

在电影《八佰》中，全景被巧妙地运用来营造影片的氛围和情感，同时展示人物和环境之间的关系。首先，全景镜头通常用于展示场景的布局和环境，强调整体效果。在《八佰》中，有很多场面的表现都借助了全景镜头（图 3-17），如战场上的布局、士兵们的行动以及建筑物和自然环境的展现等。这些镜头让观众能够全面地了解场景中的所有元素，增强了画面的视觉冲击力和表现力。

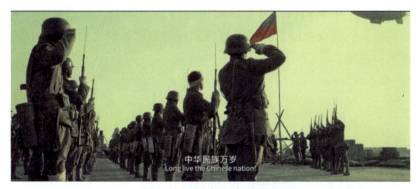

图 3-17 《八佰》全景镜头

其次，全景镜头还能够展示人物与环境之间的关系。在《八佰》中，全景镜头常常让观众看到人物在特定环境中的行动和表现，如士兵们在不同地形中的战斗、人们在不同场所中的逃生等。这些镜头既表现了人物的情感和行动，同时也展示了人物与环境之间的互动关系，进一步加深了观众对故事情节的理解和感知。

此外，全景镜头还能够保留部分与拍摄对象相关联的背景和环境，从而更好地表现场景的真实感和背景信息。在《八佰》中，全景镜头（图3-18）常常展现出战场的背景和环境，让观众更加身临其境地感受到影片的故事氛围和情感。

图3-18 《八佰》全景镜头

因此，全景镜头在电影中具有重要的作用，它能够展示场景的全貌和环境，强调整体效果，展示人物与环境之间的关系，保留背景和环境信息，增强场景的真实感和视觉效果。全景镜头的运用让影片更加生动、真实、感人。

（3）中景：中景是表现成年人膝盖以上部分或场景局部的画面。它是一种描述性镜头，所谓的描述就是指画面十分重视具体的动作与情节，被摄主体成为画面构成的中心，而环境成为一种背景。

在电影《战狼2》中，中景被巧妙地运用来表现人物的情感和动作，同时展示角色之间的联系和交流。首先，中景镜头通常用于展示人物的情感和表情。在《战狼2》中，很多情感的表现都借助了中景镜头（图3-19），如主人公面对敌人时的斗志、人物之间的情绪互动等。这些镜头让观众能够更加清晰地看到人物的情感表达和交流，从而更加深入地理解故事的情感和内涵。

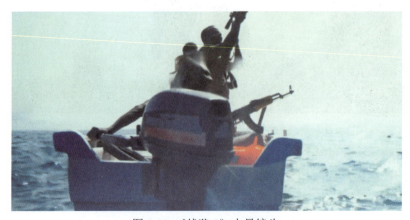

图3-19 《战狼2》中景镜头

其次,中景镜头还可以展示人物的动作和行为。在《战狼2》中,中景镜头常常展现人物在特定环境中的行动和行为,如主人公的战斗技巧和行动等。这些镜头让观众能够更加清晰地看到人物行为和动作的细节,从而更加深入地理解故事情节的发展和角色之间的关系。

此外,中景镜头还能够突出被拍摄物体的某一部分特征和细节。在《战狼2》中,中景镜头常常展现出人物的武器和装备等细节,让观众更加深入地了解角色的个性。

综上所述,中景镜头在电影中具有重要的作用,它能够突出被拍摄物体的某一部分特征和细节,展示人物的情感、行为和动作,同时强调故事的重点和情节。

(4)近景:近景是一种电影镜头技巧,旨在通过近距离拍摄成年人胸口以上部分或个体局部来展现人物的精神面貌和物体的主要特征。在电影《流浪地球》中,近景被巧妙地运用来表现人物的表情和心理状态,同时突出物体的特征和细节。

首先,近景镜头通常用于展示人物的表情和心理状态。在《流浪地球》中,很多情感的表现都借助了近景镜头(图3-20),如主人公们在面对危机时的决心等。

图3-20 《流浪地球》近景镜头展现动物面对灾难时的无助

其次,近景镜头还可以展示物体的特征和细节。在《流浪地球》中,近景镜头常常展现出关键道具的细节,如太空船、装备等。这些镜头在强调了细节和重点的同时,也增强了视觉的感染力。

此外,近景还将人物或被摄主体推向观众眼前,产生一种交流感和亲近感。在《流浪地球》中,近景镜头常常展现出主人公们面对极端环境时的真实情感和内心世界,让观众更加深入地了解角色的背景。

郭熙"近取其神""近取其质"的审美理论已经早在1000多年的北宋就已经提出了,这也是最早的人们对于近景内涵的认知,它与人们现代影视审美的准则不谋而合。

(5)特写:特写是指拍摄距离非常近,画面范围非常小,只拍摄被拍摄物体的某一局部。特写可以突出被拍摄物体的某一细节,让观众更加深入地了解物体。

在电影《闪闪的红星》中,特写被巧妙地运用来突出人物的情绪,同时强调物体的特征和细节。首先,特写镜头通常用于展示人物的情绪。在《闪闪的红星》中,很多情感的表现都借助了特写镜头,如主人公战斗的决心与革命的勇气等。其次,特写镜头还可以展

图3-21 《闪闪的红星》的特写镜头

示物体的特征和细节。在《闪闪的红星》中,特写镜头(图3-21)常常展现出关键道具的细节,如红旗、武器等。这些特写将被摄对象细部放大、强调,让观众更加深入地了解物体的本质和内涵。在《闪闪的红星》中,特写镜头常常展现出主人公们面对革命斗争时的真实情感和内心世界,让观众更加真切地感受影片的情绪。

在自媒体短视频的创作中,景别的运用非常重要。不同的景别可以产生不同的视觉效果和情感体验,能够引导观众的视线和情感,增强影片的张力和表现力。因此,在创作时,需要根据影片的主题和情感需求,选择合适的景别进行拍摄,以达到最佳的视觉效果和情感表达。同时,景别的组合也非常重要,不同的景别可以相互补充,形成有机的画面语言,让影片更加丰富、生动、有趣。

2)构图

在自媒体的短视频领域中,构图是指通过精细安排的画面元素,包括主体、背景、线条、对称性、平衡感、比例等,以展现拍摄对象的形态、色彩、明暗等特征,从而达到特定的艺术效果和表现目的。短视频的构图可以直接影响观众的视觉感受和情感共鸣,从而影响视频的传播效果和观看体验。

构图可以分为多种类型,每种类型都有其不同的含义和功能。以下是一些常见的构图类型及其具体的影片案例。

(1)静态构图:静态构图是指画面中主体和背景相对静止,没有明显的镜头运动。这种构图类型通常用于呈现静态场景或物体,如风景、人物肖像等。例如,在电影《肖申克的救赎》中,主角在海边散步的场景就是通过静态构图来呈现宁静、自由的感觉(图3-22)。

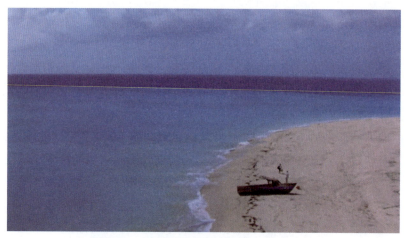

图3-22 《肖申克的救赎》中静态构图镜头

(2)动态构图:动态构图是指画面中的主体或背景有明显的运动或镜头变化,如运

动镜头、跟镜头等。这种构图类型通常用于呈现动态场景或运动中的物体,如赛车、飞行等。例如,在电影《速度与激情》中,各种紧张刺激的赛车场景就是通过动态构图来呈现强烈的动感和紧张感(图3-23)。

图3-23 《速度与激情》中动态构图镜头

(3)对比构图:对比构图是指通过对比不同的元素、色彩、明暗等来呈现拍摄对象的特点。例如,在电影《绿皮书》中,主人翁与周围环境的对比构图呈现出他的孤独与隔离感(图3-24)。

图3-24 《绿皮书》中对比构图镜头

(4)框架构图:框架构图是指利用前景物体或背景物体来框住主体,以突出主体或营造特定的氛围。例如,在电影《致命魔术》中,利用复杂的框架构图来营造出神秘的氛围和悬疑感(图3-25)。

图3-25 《致命魔术》中框架构图镜头

总之，短视频中的构图可以通过不同的画面布局、拍摄角度和镜头运动等手段来塑造视频的视觉形象和情感表达，是提高视频艺术性和表现力的重要手段。

3）颜色

在短视频创作中，颜色是一个重要的元素，它能够通过视觉传达视频的氛围、情感和主题。颜色可以分为冷色和暖色两种类型，它们具有不同的含义和功能。

（1）暖色包括红色、橙色、黄色等，它们通常与热情、活力、兴奋等联系在一起，能够引起观众的注意和兴奋感。在短视频中，暖色可以用来表达强烈的情感，例如，在电影《泰坦尼克号》中，男主角和女主角在船头相拥而立的场景，运用了大量的暖色，营造出了浪漫、温馨的氛围，让观众感受到了爱情的力量（图3-26）。

图3-26 《泰坦尼克号》中暖色调镜头

（2）冷色包括蓝色、绿色、紫色等，它们通常与冷静、沉着、神秘等联系在一起，能够引起观众的冷静和思考感。在短视频中，冷色可以用来营造出一种冷静、理性或者神秘的氛围，例如，在电影《盗梦空间》中，运用了大量的冷色，营造出了冷静、理性的氛围，让观众感受到了梦境与现实之间的微妙关系（图3-27）。

图3-27 《盗梦空间》中冷色调镜头

在短视频创作中，颜色的运用需要根据视频的氛围、情感和主题进行精心设计，不同的颜色类型具有不同的含义和功能，合适的颜色运用能够让视频更具吸引力和感染力。

4）光影

在短视频创作中,光影是一种非常重要的元素,它能够通过塑造影像的外观和氛围来传达视频的情感和主题。光影是由光线和阴影组成的,它们可以创造出强大的情绪和视觉效果。在短视频中,光影可以分为以下几种类型。

(1)直射光:直射光是从太阳或强烈灯光射出的直接光线。这种光线可以突出画面的细节和色彩,营造出清晰明亮的效果。例如,在电影《阿凡达》中,许多场景都使用了直射光来突出主角们所处的环境和状态(图 3-28)。

图 3-28 《阿凡达》中直射光镜头

(2)阴影:阴影是光线的相反面,它是由物体或阻挡光线产生的。阴影可以突出画面的轮廓和立体感,营造出神秘和深沉的效果。例如,在电影《教父》中,许多场景都运用了阴影来传达人物之间的紧张和神秘感(图 3-29)。

图 3-29 《教父》中阴影镜头

(3)散射光:散射光是指光线经过空气、云层等散射后形成的柔和光线。这种光线可以营造出柔和、温暖的效果,让画面更加柔和温馨。例如,在电影《我的父亲母亲》中,

大量场景都使用了散射光来营造出油画般浪漫与柔和的氛围（图3-30）。

图3-30 《我的父亲母亲》中散射光镜头

（4）反射光：反射光是指光线从光滑表面反射出的光线。这种光线可以突出物体的轮廓和质感，营造出闪耀和华丽的效果。例如，在电影《大鱼》中，下图场景都使用了反射光来突出影片的华丽和神秘感（图3-31）。

图3-31 《大鱼》中反射光镜头

总之，在短视频创作中，光影的运用非常重要，不同的光影类型能够营造出不同的氛围和情感，合适地运用光影能够让视频更加生动、有趣和吸引人。

2. 听觉设计

在自媒体的短视频创作中，听觉设计也是一个非常重要的元素。听觉设计是指通过声音的运用来创造和增强视频的氛围、情感和表现力。在自媒体的短视频中，听觉设计包括人声、音乐和音效三方面。

1）人声

人声是自媒体短视频中非常重要的听觉元素之一。它包括人物的口述对话、画外音式的旁白以及内心独白三种形式。人声能够通过语言的表达来传递信息、表达情感和塑造人物形象。例如，在电影《肖申克的救赎》中，主角安迪的口述对话和内心独白贯穿整个影片，让观众更深入地了解他的内心世界和成长历程。

2)音乐

音乐是自媒体短视频中另一种重要的听觉元素。它能够通过旋律、节奏和声音等来抒发情绪、营造氛围和衬托环境。例如,在电影《阿凡达》中,导演詹姆斯·卡梅隆运用了大量的原住民音乐和乐器,营造出了神秘、奇幻的氛围,让观众更加沉浸在纳美人的神奇世界中。

3)音效

音效也是自媒体短视频中非常有特点的听觉元素。它包括动作声音、物体声音、摩擦声音、自然声音、拟声声音等多种不同的声音。例如,在电影《功夫》中,导演周星驰运用了大量的拟声声音,如"弹簧腿""大喇叭""铁头功"等,让观众在听到这些声音时能够立即联想到对应的功夫招式。

综上所述,在自媒体的短视频创作中,听觉设计的作用确实是非常重要的。通过合理运用人声、音乐和音效等听觉元素,能够增强视频的表现力,并引起观众的情感共鸣,从而提高视频的观看体验。

3.4 自媒体创作的情感设计

观看视频

在自媒体情境下,影像作品将情感能量赋予用户,形成一条逻辑清晰的情感链条。威尔伯·L·施拉姆认为传播过程通常由信息源、传播者、受传者、信息、媒介与反馈6个要素构成。对应来看,影像作为传播的主要信息,通过自媒体情境之媒介,借助主播或UP主等为代表的传播者,将情感作为信息源传播给自媒体用户,用户间、用户与传播者间的互动形成传播的反馈。下面以自媒体作品中十分受欢迎的一类作品——乡土影像为例,梳理自媒体影像作品的情感设计路径。

3.4.1 自媒体创作的情感路径

乡土影像作品遵循着乡土记忆的唤起、乡土特色的互动、乡土情怀的共鸣、现代化的期待的逻辑完成了情感传播的设计路径。

1. 乡土记忆的唤起——信息源的原真性与地域性

乡土影像在进行情感传播时需要借助于信息内容来表达,而该信息内容的源头即为乡土文化的原真性与地域性。原真性是指原始性与真实性,它强调乡土影像应呈现出自然风光与人文景象的原始与真实。地域性则是由生活方式和价值意义的差异性所导致,它强调乡土影像应实现地域性的"显性"与"隐形"。"显性"是指乡土影像的故事完全基于乡村,"隐形"是指乡土影像的叙事要能够连接城市与乡村。在自媒体情境中,用户的记忆就在互动中被逐渐唤起,回忆在彼此的思想碰撞中获得了不同强度的情感能量。例如,抖

音视频账号"乡村记录"(图3-32)一直关注着贵州大山深处传统古村落里的留守儿童。他用短视频记录了极富特色的贵州地貌、古建筑群落,以及生活艰苦的留守儿童形象。这些影像具有鲜明的原真性与地域性,在自媒体情境中具有很高的辨识度。另外,"乡村记录"很好地诠释了乡土影像是一种互动式影像。在短视频创作的过程中,他本人常与留守儿童真实互动,深入地参与到关爱留守儿童的善举中。同时,通过短视频影像影响了大量的用户,带领众粉丝,尤其是带着同样一份乡土记忆的用户群体一同为乡村振兴出力。在国家大力整治"空心村""留守村"现象的实践中,乡土影像确实能够起到十分重要的作用。故而,情感能量的传播源自乡土文化,弥漫至自媒体情境,最终又回馈至乡土。

图3-32 "乡村记录"的作品截图

2. 乡土特色的互动——传播者的责任感与引导性

自媒体情境下,情感传播的效果对于传播者的依赖度很高。有别于大众传播,每一位自媒体用户都能够成为信息的传播者。因此,传播者的社会责任意识就显得尤为重要。乡土影像的传播者是一群较为特殊的群体。他们大多生长于落后的乡村,迷恋过城市的繁荣,但却始终没有放弃对故土的热爱,用朴实无华的影像生动地诉说着他们的乡村生活。例如,"三农"领域创作者"乡村食叔"(图3-33),他将自己的视频号定义为"地道的西北农村美食汉子"。在他的视频中,用户始终能够看到西北农村汉子对美食的热爱,对家乡的热爱,对生活的热爱。这种正向的引导实则与涂尔干所说的"道德情操"[①]类似,即传播者引起用户的集体行动(包括自媒体情境下互动仪式链中的各种行为,如点赞、评论、留言等),呈现出一种"价值性"的特征[②]。再如"三农"自媒体人"乡村永嫂"(图3-34),通过记录家中的大嫂、弟媳和婆婆三位农村妇女的幸福生活,呈现了河南农村的风土人情。其组合式传播者的视角更加多元,能够吸引更多的粉丝。由于主要人物的

① 兰德尔·柯林斯. 互动仪式链 [M]. 林聚任,等译. 北京:商务印书馆,2009.
② 蒋晓丽,何飞. 互动仪式理论视域下网络话题事件的情感传播研究 [J]. 湘潭大学学报(哲学社会科学版),2016,40(02):120-123+153.

数量多,因此影像中的叙事就更为重要,对于传播者的表演能力要求较高。传播者的一颦一笑之间,都肩负着社会的正义与价值,情感能量就在这样的氛围中蓄力待传。

图 3-33 "乡村食叔"的作品截图

图 3-34 "乡村永嫂"的作品截图

3. 乡土情怀的共鸣——信息的视听性与剪辑性

乡土影像的根本信息即为影像的视听内容。相较于文字、图片等其他类型的内容,视听内容更容易引发受传者的情感共鸣。爱森斯坦认为,剪辑就是影像的整体,即思想。因此,剪辑对于影像情感能量的积累与传播都具有重要的意义。有些乡土影像强调故事的讲述,常用叙事性剪辑。例如,入选"乡村守护人"计划的视频账号"石村小月"(图 3-35),用带有故事性的短视频展现了他们夫妻二人从城市回到农村的生活变化,把家乡的人、物和事都用二人之间平淡的爱情故事表现出来。视频账号"妞妞外甥在农村"

是一位因公受伤的农村青年,在休养期间跟着他的小姨"妞妞"初试自媒体,现已拥有340多万粉丝。他主要聚焦于普通农村家庭的琐事,用一个个鲜活的小故事讲述乡土中的人情味儿。有些乡土影像强调情感的表达,常用表现性剪辑。例如,拥有2300多万粉丝的乡村守护人"康仔农人"(图3-36),他是广西壮族自治区合浦县石康镇的村民,曾经做过养殖业,也进城打过工,但是日子一直十分艰苦。后来回到家乡故土,开启了自己的种植金花茶之路。回到故乡,一路通过自媒体将自己对乡村生活的理解,对乡村美食的热爱以影像的方式呈现出来。"田间的泥土味,屋顶的炊烟,柴火味的饭蔬,都是对故乡的留恋",这是康仔对于乡土最为真实的情感表达。他的乡土影像曾在央视财经频道播出,其拍摄的专业性、剪辑的流畅性、镜头的审美性,都使得这个系列的乡土影像充满了力量,引起人们的共鸣,推动着情感能量的有力传播。

图3-35 "石村小月"的作品截图

图3-36 "康仔农人"的作品截图

4. 乡土现代化的期待——传播者期待性与距离性

尧斯的"美学距离"强调了影像的创作与观者的期待之间应当存在一定的张力,即不一定完全满足审美期待。G.格林更将"美学距离"描绘为一条抛物线,只有适当的距离才能产生最大化的作用,太近或太远都不利于作用的发挥。自媒体时代,传播者与受传者间的互动始于影像创作之初,在影像制作的过程中,传播者必须充分考虑到受传者的存在与隐含期待。两者之间应呈现一种平等的状态,尤其在自媒体情境中,互动的平等性高于其他任何一种媒介。近几年,对于乡土影像的关注度大幅提升,原因之一就是其"美学距离"刚好处于较佳位置。城市的网络用户既对乡村的传统生活充满了好奇,同时又对乡村振兴后的美好生活充满想象。差异性是受传者审美的主要期待。乡村的现代化无疑是差异性期待中最为亮眼的一部分。例如,视频账号"山村小飞(生活日记)"用直播记录了他与86岁外公、85岁外婆同舟共济、相濡以沫的农村山中的平淡生活。老人们的乐观、家人们的团结,都让每一次直播烹饪乡村美食时洋溢出幸福的味道。从直播影像中,用户发觉农村山中的生活一样丰富多彩、有滋有味,青山绿水、景色独好,这就是中国式现代化乡村的微观体现。再例如主播"蚂蚁",她是一名出生在福建一个小乡村的建筑师。她在家里老房子的土地上自建了一套717m^2的别墅,并用短视频影像记录下了一段段发生在这里的故事。这是对乡村振兴过程中中国式现代化的亲身说法。面对这样的差异性冲击,受传者的内心被极大地满足,从而生发出大量的情感能量,随后通过互动将能量传播出去。

3.4.2　自媒体创作的身份认同路径

自媒体影像作品产生的情感共鸣能够引发用户的身份认同。传统的身份认同包括个体对自我身份的确认、对所归属群体的认知以及对所伴随的情感体验及行为模式进行整合的心路历程。而自媒体情境下乡土影像不仅能够为用户们提供互动的环境与共同关注的焦点,还能在情感能量产生的过程中呈现符号储备,并通过互动让用户们收获虚拟身份认同。

1. 第一重认同——自我身份认同

哈布瓦赫认为"记忆是身份认知的核心"[①]。记忆由回忆构成,回忆是明确"我是谁"的信息源头,即记忆能够识别自我认同。乡土影像能够激起用户的回忆,进而完成其原始自我身份的认同。随着影像的持续输入,用户的自我状态由于情感要素的介入而变化,自我身份逐步发展,用户也随之完成了对自我发展的认同。在自媒体的虚拟情境中,用户在真实世界中拥有的自我认知将被打破。游走于乡土影像的互动中,用户将呈现出网络化生存的状态,与现实生活中的自己差异性较大,甚至有可能派生出一个全新的自我。因此,由角色异化所产生的价值冲突与人性二重化的现象常在自媒体情境中发生。为了能够客观地认知原始自我身份,较好地接纳自我发展的阶段式身份,除了用户自身的调节与思

① 莫里斯·哈布瓦赫.论集体记忆[M].毕然,等译.上海:上海人民出版社,2002.

考外，更需要所处环境的及时反馈、与其他用户的多维互动，即需要用户实现社会身份的认同。

2. 第二重认同——社会身份认同

根据哈姆斯（Harms）等人对社会存在感的维度划分，用户在乡土影像互动仪式链中积累了情感能量，在自媒体的虚拟情境中激发出"行为依赖感、共同存在感、参与关注感、情绪蔓延感、理解交流感"①，进而构成"主动的我、有归属的我、有价值的我、积极的我、有自信的我"②，逐步实现了从行为到属性，从情绪到价值，再到认知多层面的社会身份认同。

首先，用户借助于自媒体情境，在乡土影像的直播间或视频账号中欣赏影像、分享感受，并对此自媒体情境产生了一种强烈的依赖感，继而建立了认同自我行为的情感。这种认同自我行为的情感能够成为再次进入此情境的原动力，激发用户主动寻求参与互动仪式。随后，用户在自媒体的虚拟情境中彼此产生了存在意识，即建立了共同存在感，对于自身所处情境建立了时空关系的认知。当时空关系能够标记或以他人形成对照时，用户就实现了认同自我属性的情感。这种认同自我属性的情感能够将自己主动归属于此自媒体情境，继而肯定此次互动的可行性。进而用户会关注乡土影像的传播者，与其他用户彼此感知关注程度，即形成参与关注度。较高的参与关注度能够促使用户参与到互动之中或被其他用户所关注，进而产生认同自我价值的情感。在乡土影像的互动仪式中，用户之间的互动热情与效果都属于情绪蔓延。情绪蔓延感能够帮助用户认同自我情绪。当然，当积极的情绪产生时，会有效地激发情感能量，进而促进交互仪式的有效运行。但是，当消极的情绪产生时，则会降低情感能量，使用户逐渐失去对此自媒体情境的依赖感，继而离开此互动仪式。最后，当互动仪式链正式形成时，传播者与用户、用户与用户之间的互动以符号储备的方式传递，彼此建立了良好的理解交流感。理解交流感提升了用户认同自我对仪式的认知与理解，把自己看作是此自媒体情境的主人翁，建立自信的情绪，主动成为乡土影像互动仪式链的"道德"守护者。

3. 第三重认同——虚拟身份认同

自媒体时代的影像信息传播速度极快。正如卡斯特描绘的"流动空间"，用户群体会在流动的虚拟空间中以极高的频率聚集与离散。因此，用户的身份认同也同样存在着冲突与分化，继而转变为对虚拟身份的认同。

传统社会中，由于时空的相对稳定性，人们在互动中获得的社会身份认同相对稳定，且整合度高。人们在社会中的地位与状态相对稳定，有时，甚至需要通过大量的努力才能改变原有的社会身份认同。但在自媒体的虚拟情境下，用户处于信息洪流中，时间与空间

① HARMS C, A BIOCCA F. Internal consistency and reliability of the networked minds social presence measure[M]. Valencia: Universidad Politecnica de Valencia, 2004.
② 郑海昊，刘韬. 数字时代工科生线上自主学习能力发展研究：基于社会存在感理论 [J]. 高等工程教育研究，2023，198（01）：92-97.

瞬息万变，呈现出液态的流动状态。这就使得原本通过稳定时空状态获得社会身份认同的基础条件崩塌了。在"流动的空间"中，用户可以在极短的时间内变更个人信息、调整属性状态，主动地构建全新的虚拟世界的数字分身。用户作为虚拟主体在不同的自媒体情境中可以使用多个身份表达思想，甚至在同一情境下都可以通过近乎表演的方式呈现出动态的变化，且变化的次数没有上限。基于虚拟主体的以上特点，对其产生的社会认同也难以统一，分化与冲突随之而来。故而，从反馈的角度而言，用户主体通过每个虚拟身份获得的情感能量都会有差异，参与互动仪式的动力也呈现出分散化的状态。唯有在虚拟身份获得高度认同的情况下，情感能量才会蓄力促使用户再次进入互动仪式，进而构成互动仪式链。在未来元宇宙世界中，虚拟身份的分化与冲突问题或可逐步得到解决。

自媒体时代，影像所激发的共鸣链接了城乡思想分化引发的情感冲突，填平了城乡文化差异构筑的认知鸿沟。自媒体情境下的影像从双维度积累了影像带给人们的情感能量，并通过剪辑叙述乡村故事、表现乡土情怀，实现了有效的情感传播，带动用户对三重身份的认同。在传播乡土文化的实践中，在振兴乡村的创新中，每一位身处自媒体情境的传播者都有表现自我、表达自我的机会。如何更好地呈现乡土文化的传承、讲好扶贫故事、传播积极向上的正能量，是每一位赓续中国式现代化的自媒体人的责任。

第 4 章　自媒体艺术创作点拨——数字图像艺术

在自媒体的时代洪流中，数字图像艺术创作犹如一艘勇往直前的航船，崭露头角，成为一种主流的创作方式。随着 CG 技术的波澜壮阔不断发展壮大，数字图像犹似一道璀璨的风景线，横亘在计算机处理、存储和展示的领域，扮演着重要信息的使者。

数字图像艺术创作，如同一位巧夺天工的艺术家，以其独特的视觉语言，描绘出现实与想象的边界，生动、直观地传达着信息和情感。在自媒体的舞台上，人们追求个性的意愿更加强烈，数字图像艺术创作也在这股潮流中获得更多的创意灵感和创新力量，以视觉的方式释放出作者的心灵火花。同时，自媒体时代下的数字图像艺术创作，犹如一颗闪耀的新星，在技术的浩瀚海洋中熠熠生辉。CG 技术等先进手段的运用，为创作者们提供了更为丰富和立体的创作空间，让想象力和创意在数字图像作品中翩翩起舞。

因此，介绍数字图像的基本概念与创作方法，对于自媒体时代的数字图像艺术创作而言，就像点亮了一盏明灯，能够照亮创作者的前行道路。让我们一同在技术的海洋中探寻艺术的奥秘，让数字图像艺术创作在自媒体的时代绽放出更加绚烂的光芒。

4.1 数字图像艺术的发展与特点

观看视频

4.1.1 数字图像和数字图像艺术的定义

1. 数字图像的定义

数字图像,也被称为数码图像或数位图像,是一种以数字形式表示的图像。它由一系列的像素点组成,每个像素点包含位置坐标和灰度值或颜色值。数字图像可以是黑白图像或彩色图像,其中每个像素点包含一个表示灰度值或颜色值的数字。数字图像可以通过多种方式获得,最常见的包括数码相机、扫描仪、医学影像设备、游戏机等。数字图像的处理和编辑可以通过计算机软件进行,如 Adobe Photoshop、GIMP 等。数字图像具有许多应用,包括摄影、影视制作、医学影像、安全监控等。数字图像可以方便地进行存储、传输和共享,这使得它在现代社会中成为一个非常重要的信息形式。

杰娜 - 皮埃尔·伊瓦拉尔(Jena-Pierre Yvaral)是一位独特的且富有创新精神的艺术家,他的创作领域是计算机美术。伊瓦拉尔 1954 年出生于巴黎,1972—1977 年在法国高等美术学院学习,不过他并不满足于传统的艺术教育,而是积极探索新的艺术形式。他对计算机的复杂性和潜力产生了浓厚兴趣,开始尝试用计算机作为创作工具。他将早期的视觉研究融入艺术创造的熔炉之中,把科学打造成一种独特的艺术形式——一种基于画面的计算机数学程序,其灵动、精巧的运用,如同舞动的蝴蝶翅膀,在数字的海洋中留下波澜壮阔的痕迹。

伊瓦拉尔的 *Synthetized Mona Lisa*(1989)作品系列(图 4-1),以一种数学分析为基础的视觉映射出他深邃而独特的艺术思想。每幅绘画都基于一种精妙的数学分析,背后蕴含着无尽的智慧与探索。这些作品的核心,是一种精准而优雅的几何结构,它不仅赋予原作新的生命,更让不同的画面在同一种韵律中相互交织,衍生出一种神秘而引人入胜的美。在创作的过程中,伊瓦拉尔运用了一种特别的技术。他先将达·芬奇的 *Mona Lisa* 的

图 4-1 Jena-Pierre Yvaral 的计算机绘画 *Synthetized Mona Lisa*(1989)

图像打碎为可度量的成分，然后运用复杂的计算机算法进行重组。这样得到的图像虽然在外观上与原作相似，但内在却是一种全新的创造。这种技术使得具象和抽象不再对立，而是形成一种奇特的融合效果。

伊瓦拉尔的 *Synthetized Mona Lisa* 系列作品在艺术界引起了广泛的关注。他成功地将高科技与艺术相结合，为艺术带来了全新的可能。他的作品不仅挑战了观众对艺术的认知，也打破了传统艺术的界限。而他的创作方式对后来的艺术家也产生了深远的影响。他展示了一种新的艺术创作方式，即利用计算机进行创作。他的作品也反映了一种趋势，即艺术与科技的融合。在这个趋势下，艺术家们开始利用科技进行创作，使得艺术作品具有了更强的技术性和抽象性。

2. 数字图像艺术的定义

数字图像艺术，是一朵在艺术与高科技的融合中盛开的花朵，它以数字化的方式和概念，创造出独具数字时代印记的图像艺术。在它的世界里，计算机技术及科技概念成为创作的画笔，用来描绘出那些充满数字时代价值观的图像艺术作品。与此同时，数字图像艺术也并非孤立存在，它将传统的图像艺术作品带入数字世界，以数字化的手法或工具进行再展现。这种传统与现代的交融，不仅让古老的图像艺术在数字技术的洗礼下焕发出新的光彩，也使得数字图像艺术更具有包容性和创新性。

本杰明·弗朗西斯·拉波斯基（Ben F. Laposky）是一位美国数学家和艺术家，他以利用示波器进行创作而闻名。他创作了一系列被称为"示波图设计"的抽象艺术作品，这些作品通过在示波器上展示信号来传达一种美感和艺术性（图4-2）。拉波斯基将科学和艺术相结合，被誉为电子艺术的先驱之一。他曾在1953年于美国艾奥瓦州的桑福德博物馆举办了名为"电子抽象"的画展，展示了他的一系列示波图设计作品，引起了广泛的关注。拉波斯基的创作风格独特，具有强烈的技术感和现代感，对后来的艺术家和设计师产生了深远的影响。

图4-2　Ben F. Laposky 示波器作品

赫伯特·W·弗兰卡（Herbert W. Franke）是国际知名艺术家、美国莱昂纳多杂志荣

誉编辑、计算机图形学研究的先驱（作品如图 4-3 所示）。他于 20 世纪 50 年代开始了艺术与科学研究相结合的创作。他撰写的 *Computer Graphics - Computer Art*（《计算机图像—计算机艺术》）一书是关于这个新兴学科的最早著作。

图 4-3　Herbert W. Franke，1956 年，*Light Forms*

因此，数字图像艺术可以看作计算机技术与传统艺术形式的完美结合，是科技与艺术的结晶。它不仅传递着数字时代的价值观，也承载着传统艺术的灵魂。在数字图像艺术的世界里，科技与艺术相互碰撞，相互融合，共同创造出独一无二的艺术作品。

4.1.2　数字图像艺术的发展

1. 手绘图像——图像艺术的缘起

手绘图像，这种源于艺术家手工绘制的形式，无疑承载了独特的手感和表现力。其表现形式多种多样，从油彩（图 4-4）、素描（图 4-5）、水彩（图 4-6）到国画（图 4-7），每一类都展现出其独特的风貌和情感表达。手绘图像具有物质性和手工性，它们不是数字图像的虚拟展现，而是现实世界中真实存在的物品。

图 4-4　莫奈的睡莲油画

图 4-5　素描莲花

图 4-6　水彩莲花 ①　　　　图 4-7　张大千荷花国画

　　手绘图像，这道艺术的独特印记，不仅在艺术史和人类文化传承中占据重要地位，更是人类历史、文明和艺术发展历程的生动见证。它们承载着深厚的艺术价值和历史价值，每一幅手绘图像都是艺术家心血的结晶，呈现出他们独特的思想和创新。这些手绘图像犹如一颗颗璀璨的明珠，闪耀着艺术家的创新思维和无限创造力。例如，中国画中的山水画，以其独特的水墨笔触和意境，描绘出自然与人的和谐共生；油画则以其丰富的色彩和细腻的笔触，描绘出真实世界的景象，或是表达作者内心的情感。这些手绘图像独具魅力，为后世的艺术家提供了无尽的灵感源泉。

2. 摄影图像——图像艺术的首次跃迁

　　1839 年，法国科学院在一篇公报中向世界宣布了达盖尔摄影法（图 4-8），这项伟大的发明在摄影史上翻开了新的一页。同年 8 月 19 日，法国科学院和研究院在联合会议上正式公布了达盖尔的这项创新，这一天被公认为摄影术的诞生日。达盖尔摄影法的诞生，标志着数字图像艺术的第一次跨越，为后来的摄影技术的发展奠定了基础。

图 4-8　达盖尔摄影法

① https://www.shuicaimi.com/article/80258.html

作为数字图像艺术的一次重大跨越，摄影图像具有其独特的特点和重要的地位。它以记录真实世界、制造逼真画面和捕捉精彩瞬间为特点，使得艺术和文化得到了更广泛的传播效果。摄影技术的出现，使得高雅艺术得以普及，为更多的人带来了美的享受。它为学校教育提供了便利，提高了大众的品位，拓宽了公众的视野，同时也扩大了艺术的社会影响。

同时，摄影术的发明也扩大了艺术的社会影响，它通过图像的方式，将艺术带入到更广泛的观众群体中。人们可以通过照片来了解艺术作品，无须亲自前往博物馆或画廊，使得艺术更加便捷地传播给大众。摄影术的发明，释放出了巨大的传播潜能，成为一种社会隐喻，揭示了艺术传播从精英走向大众的时代潮流。

在20世纪初期的中国，摄影技术开始逐渐传入。通过摄影技术的帮助，当时的艺术家们能够更好地记录下真实的世界，将生活中的细节和情感表达出来。摄影技术的发展，也为当时的艺术家们提供了更多的创作手段和灵感来源。同时，摄影图像的传播，也为社会和文化交流提供了更加直观和真实的方式。

总之，摄影术的发明，推动了数字图像艺术的发展，也为艺术传播带来了革命性的改变。它让更多的人能够接触到艺术，享受到艺术带来的乐趣，同时也扩大了艺术的社会影响，推动了艺术文化的平等。

3. 数字图像——图像艺术的第二次跃迁

图像艺术的第二次跃迁——数字图像的诞生，是自摄影术发明以来最伟大的图像艺术革命。它不仅带来了图像制作和传播的巨大变革，更在艺术领域中开辟了全新的创作方式和表现形式。

1）数字图像的诞生

数字图像的诞生要追溯到20世纪50年代。当时，计算机技术的初步发展为数字图像的诞生奠定了技术基础。随着计算机图形学和图像处理技术的不断发展，数字图像逐渐从实验室走向了大众。到了20世纪90年代，随着个人计算机的普及和图像处理软件的发展，数字图像艺术开始真正走向繁荣。

数字图像在艺术领域的最初应用是在计算机艺术中。早期的一批计算机艺术家中，如Alvy Ray Smith 和 Bret Victor，开始探索使用计算机来生成和处理图像。他们通过编写程序，利用计算机的算法来生成独特的、不可预测的图像。这些早期尝试为数字图像艺术的发展奠定了基础。

2）数字图像的特点

数字图像具有高质量、可编辑、可复制、易于传输等特点。它不仅可以精确地再现现实，还可以通过图像处理软件进行任意的修改和创意。这些特点为艺术家提供了前所未有的自由和表现力。

数字图像在摄影创作中有着广泛的应用。数字摄影技术的发展使得摄影师可以随时随地拍摄出高质量的图像。同时，图像处理软件的使用，使得摄影师可以通过调整色彩、对比度、亮度等参数来改变图像的视觉效果，实现更加丰富的艺术表达。

3）数字图像的应用场景

数字图像在艺术领域中有着丰富的应用场景。它不仅可以用于绘画、设计、广告等传统领域，还可以用于虚拟现实、交互媒体、数字游戏等新媒体艺术中。数字图像的发展不仅推动了艺术形式的创新，更在很大程度上改变了人们的视觉体验和艺术鉴赏方式。

例如，数字图像在虚拟现实中的应用。虚拟现实技术通过创建逼真的虚拟环境，使得用户可以沉浸其中。数字图像在这个过程中起到了关键作用，通过生成和渲染虚拟场景，为用户提供逼真的视觉体验。

4）数字图像的社会与艺术价值

数字图像的发展不仅带来了艺术形式的创新，更是在社会生活中起到了重要作用。它为艺术家提供了新的创作工具和表现形式，同时也为公众提供了更加丰富和多元的视觉体验。数字图像的艺术价值不仅体现在其技术实现的创新，更体现在其对传统艺术观念的挑战和拓展。

例如，数字图像在社交媒体中的应用。社交媒体平台上的数字图像已经成为人们分享和交流的重要方式。从朋友圈的日常照片到微博的热点话题，数字图像在社交媒体中扮演着重要的角色。这种广泛的传播和应用，不仅提高了公众的审美水平，也在一定程度上影响了社会文化的发展方向。

图 4-9　敦煌壁画

在中国，艺术作品的数字化已经取得了令人瞩目的成就。以敦煌壁画（图 4-9）和彩塑为例，由于地处荒漠地区，常年遭受风沙侵蚀，加上多种病害的威胁，这些艺术作品已经变得非常脆弱。为了保护和传承这些优秀的传统文化，敦煌研究院与浙江大学联合采用了数字技术，对敦煌壁画进行了大规模的复制与修复。在这个过程中，艺术家和计算机图像专家进行了紧密的合作，他们一起对抗时间与自然的侵蚀，将那些变色、褪色、脱落、部分损坏的壁画修复得完好如初。这些壁画的修复不仅使得人们能够更好地欣赏和传承中华优秀的传统文化，更向世界展示了中华民族的深厚文化底蕴和卓越艺术才华。除了壁画的修复，数字技术还被应用于绘画、雕塑、建筑等各个艺术领域。通过数字化技术，这些艺术品能够被精确地复制、存储、传播和展示，使得更多的人能够欣赏到这些艺术珍品。同时，数字技术也为艺术创新提供了新的可能性，让艺术家能够打破时间和空间的限制，创作出更为精彩的作品。

总之，数字化技术在中国艺术作品保护和传承方面发挥了至关重要的作用。在未来的发展中，我们期待看到更多的艺术作品得以修复、传承和创新，成为中华民族的文化瑰宝，也为世界文化交流做出更大的贡献。

4. 网络图像——图像艺术的第三次跃迁

在人类文明的发展历程中，网络技术的出现无疑掀起了一场革命。随着数字技术的不

断发展，网络传播技术也日益成熟。这两者相互促进，相互融合，为艺术领域带来了一次全新的变革。网络图像，作为这次变革的产物，已经开辟了一个全新的艺术传播阶段。

网络图像的诞生，得益于数字技术的迅猛发展和网络传播技术的不断成熟。大量经过数字化处理的艺术作品，通过计算机互联网络和手机移动网络的双飞翼，得以广泛传播和共享。网络图像不仅突破了传统艺术传播的时空限制，还为艺术家提供了一个更加宽广的展示平台。

以 NFT（Non-Fungible Token，非同质化通证）为代表的网络图像艺术品，是网络图像应用的一个重要案例。NFT 可以将数字艺术品唯一化，确认其所有权。这种技术为艺术家提供了一种新颖的艺术呈现途径，使得他们的艺术作品能够通过数字市场进行交易和展示。NFT 的出现，不仅为数字艺术品的价值提供了认可，也使得数字艺术品市场更加活跃和繁荣。

中央美术学院的徐冰教授，是一位艺术家和设计师。他的创作领域不仅限于现实世界的文字探索，还延伸到了元宇宙的深处。他的"元宇宙森林计划"灵感源于 2005 年接受联合国教科文组织的委托，前往非洲考察时所遇到的 100 幅当地小朋友画的儿童画。在每幅画上，徐冰加入了他自己设计的一种新书写形式——"英文方块字"。这种文字形式看起来像中文，但实际上是英文的字母书写。它不仅具有中文书法的艺术性，还兼具英文的可阅读性，创造出一种新的文字语言概念。徐冰的"元宇宙森林计划"不仅是一个艺术创作，更是一个公益项目。每当收藏家购买其中的一幅作品时，就会有 200 棵树被种下（图 4-10）。这些树的种植不仅是对环境的保护和恢复，也是对收藏家的一种回应和感谢。作品的全部收益将会捐赠给联合国教科文组织，用于现实世界的植树造林。他的创作不仅丰富了人们的视觉世界，也引导人们思考人类与环境、文化与交流的关系。

图 4-10　徐冰的作品

在未来，随着数字技术和网络传播技术的进一步发展，网络图像艺术有望继续跃升。它将融合更多的科技元素，创新更多的艺术形式，满足人们对于艺术的需求和期待。在这个过程中，我们也需要不断探索网络图像的艺术价值和教育意义，使其能够在社会文化和经济发展中发挥更大的作用。

4.1.3 数字图像艺术的特点

随着数字信息技术的不断进步和发展，数字图像艺术已经极大地改变了传统图像艺术的表现形式和传播途径。数字图像艺术不同于传统图像语言的限制性，它强调了传播性、合成性和技术独创性。

1. 传播性

数字图像艺术的传播性是一个重要的特征。数字图像可以通过互联网和其他数字媒体被广泛传播，这使得艺术作品能够与更广泛的观众进行交流和分享。这种传播性不仅使得数字图像艺术得到更广泛的认可和欣赏，而且还使得数字图像艺术家能够与更广泛的观众互动和交流，从而促进艺术的创作和发展。例如，Pinterest 是一个数字图像社交媒体平台（图 4-11），用户可以在上面分享和收藏数字图像作品，这些作品可以被广泛传播和欣赏。

图 4-11　Pinterest 官网首页

2. 合成性

合成性是数字图像艺术的另一个重要特征。数字图像艺术作品通常是由多个图像组合而成的。这种合成性不仅使得数字图像艺术作品具有更丰富的视觉效果和更强的表现力，而且使得数字图像艺术作品能够更好地表达艺术家的创意和思想。例如，数字艺术家可以使用 Photoshop 等图像处理软件进行合成和编辑，创造出具象化的幻想世界，如《哈利·波特》系列电影中的场景（图 4-12）。

3. 技术独创性

技术独创性是数字图像艺术的第三个重要特征。数字图像艺术的创作需要艺术家

具备良好的技术知识和技能，以便能够使用不同的工具和技术来创作独特的艺术作品。这种技术独创性不仅要求艺术家能够熟练掌握数字图像处理软件和工具，而且要求艺术家能够不断探索新的技术和方法来创作艺术作品，从而表达自己的创意和风格。例如，数字艺术家可以使用3D建模软件来创建虚拟现实艺术作品，如虚拟现实游戏或虚拟展览。

图4-12 《哈利·波特》电影中的场景

综上所述，数字图像艺术强调了传播性、合成性和技术独创性。这些特征使得数字图像艺术作品能够更好地表达艺术家的创意和思想，同时也使得数字图像艺术作品具有更丰富的视觉效果和更强的表现力。这些特征也使得数字图像艺术作品能够更好地与观众互动和交流，从而促进艺术的创作和发展。

在自媒体的艺术创作中，数字图像的确有助于提高作者的专业度和可信度，通过使用专业、高质量的图像，可以更好地展示自媒体创作者的专业度和创作实力，从而增加用户对创作者的可信度和好感度，建立个人品牌和获得更多粉丝的支持。因此，自媒体作者需要注意数字图像的设计和使用，并将其作为作品创作的重要部分来对待。

4.2 数字图像艺术的创作

观看视频

在数字图像艺术创作的过程中，自媒体创作者不仅需要具备扎实的艺术基础和认知，还需要熟练掌握数字图像处理技术和工具，以便更好地表达自己的创意和思想。同时，创作者也需要不断探索和创新，不断突破传统限制，以展现出更加独特的艺术风格。

此外，数字图像艺术创作也需要创作者具备良好的文化素养和审美品位。创作者需要深入了解传统文化和艺术，并将其与现代数字技术相结合，创造出具有独特魅力和内涵的艺术作品。同时，创作者还需要关注社会和时代的变迁，将时代的特征和元素融入自己的艺术作品中，以表达出对当代社会的思考和反思。

进行数字图像艺术的创作需要具备以下基础知识和技能，包括创意实践能力、审美感知能力和艺术体验能力。

4.2.1 创意实践能力

在自媒体时代，随着社交媒体的普及和图像技术的不断进步，图像处理软件成为每个人手中不可或缺的工具。从 Photoshop 到 Illustrator，这些软件不仅提供了方便的图像调整、合成和修饰功能，更激发了人们的创意潜能，让每个人都可以成为图像设计师。借助这些软件，人们可以轻松地调整图像的亮度、对比度、色彩等基本属性，实现更加个性化的设计效果。同时，这些软件还支持将多个图像进行合成，创造出丰富多变的画面效果，满足了人们对视觉效果的需求。

长久以来，Photoshop 都是专业人士的首选。一方面，说明该软件的功能十分专业，能够匹配专业用户更为细致与全面的需求；另一方面，也说明该软件不易上手，很多业余的爱好者时常因为专业性的问题而止步于此，对该软件望而生畏。自媒体时代来临，手机端的 App 大量应运而生，首先打动用户的就是 "P 图" 功能。随着人工智能技术的深入发展，这些 App 中又加载了大量的 AI 功能，使得专业用户和业余爱好者都转向了简单易用、功能强大、效果惊艳的 "傻瓜" 数字图像应用。因此，真正使用 Photoshop 处理图像的人越来越少。

2023 版 Photoshop 的宣传语为 "从 Photoshop 开始，惊艳随之而来，从社交媒体帖子到修饰相片，从设计横幅到精美网站，从日常影像编辑到重新创造——无论什么创作，Photoshop 都可以让它变得更好"。从这些描述中，可以看到一个专业级的图像软件也在自媒体时代进行了调整，对所有潜在用户都更加友好了。在其官网上展示的案例也是以社交媒体和自媒体人的创作实践为例。例如，陶瓷艺术家 Chinzalée Sonami，她在个人工作室、线上商店，以及全世界各地的小店贩售自己的彩色陶艺作品。她使用 Photoshop 设计海报、传单、手册、广告等来宣传业务（图 4-13～图 4-21）。

图 4-13　拍照成图

图 4-14　抠图

图 4-15　填充

图 4-16　抠图填充后的效果

图 4-17　选择笔触

图 4-18　撰写

图 4-19　选择颜料颜色　　　图 4-20　填充颜色　　　图 4-21　合成图片

再例如，Nice Day Chinese Takeout 使用 Photoshop 为自家纽约热门外卖餐厅制作出让人垂涎三尺的社交媒体帖文和吸引目光的图片（图 4-22 ～图 4-27）。

图 4-22　拍照　　　　　　　图 4-23　抠出背景

图 4-24　调整饱和度　　　　图 4-25　调整色相

图 4-26　加文字和背景　　　图 4-27　合成并发布

4.2.2 审美感知能力

在自媒体时代，图像成为信息传播的重要形式，而色彩在图像创作中的地位日益突出。合理的色彩搭配能够吸引用户的眼球，提高作品的视觉冲击力。因此，掌握色彩的基本原理和搭配技巧，是自媒体创作者必备的技能。

1. 色彩的基本元素

1）色相

"色相"（图 4-28）是指颜色的基本特征，是色彩的最基本元素之一。它表示颜色的种类，如红色、蓝色、黄色等。不同种类的颜色具有不同的色相，而同一色相的不同深浅、明暗、纯度等变化则被称为色彩的变调。

图 4-28 色相环

根据色相的特性，可以将颜色分为三类：暖色、冷色和中性色。暖色包括红色、橙色和黄色等颜色，通常会给人以温暖、活力和刺激的感觉；冷色包括蓝色、紫色和绿色等颜色，通常会给人以冷静、深沉和神秘的感觉；中性色则包括黑色、白色和灰色等颜色，它们不会给人以特定的情感倾向，通常被用来平衡和协调其他颜色的效果。

2）饱和度

颜色中的"饱和度"是指颜色的纯度或鲜艳程度。饱和度高的颜色通常显得鲜艳、醒目，而饱和度低的颜色则显得柔和、淡雅（图 4-29）。

图 4-29 饱和度由高到低

根据饱和度的特性,可以将颜色分为高饱和度、中饱和度和低饱和度三类。高饱和度(图 4-30)的颜色包括红色、蓝色、黄色等,它们的纯度较高,视觉效果强烈;中饱和度的颜色包括紫色、绿色、橙色等,它们的纯度适中,给人一种平衡的感觉;低饱和度(图 4-31)的颜色包括灰色、褐色、米色等,它们的纯度较低,通常被用来营造出柔和、淡雅的氛围。

图 4-30 高饱和度的德国表现主义画家奥古斯特·马克(August Macke)作品

图 4-31 低饱和度的莫兰迪作品

3)明度

颜色中的"明度"是指颜色的亮度或暗度。明度高的颜色看起来明亮、鲜艳,而明度低的颜色则显得沉暗、柔和(图 4-32 和图 4-33)。

图 4-32　同一物体明度不同时产生的变化

图 4-33　不同色度的明暗度

根据明度的特性，可以将颜色分为高明度、中明度和低明度三类。高明度的颜色包括白色、浅黄色等，它们看起来非常明亮、醒目，通常会被用来表达明亮、清新和活泼的感觉；中明度的颜色包括灰色、浅蓝色等，它们给人一种平和、舒适的感觉；低明度的颜色包括黑色、深蓝色等，它们看起来沉稳、神秘。

2. 色彩的搭配技巧

1）近似色搭配

近似色是指色环上距离 60°以内的颜色。找到颜色之间的这种关系，可以在调色板中相邻的颜色之间进行混合。使用相近的颜色进行搭配，可以产生柔和、和谐的效果。例如，浅蓝色和深蓝色、淡黄色和米色等。例如，在网页设计中，使用相近的颜色进行搭配可以让整个页面看起来更加统一和舒适。例如，可以用深蓝色作为主色调，搭配浅蓝色、黑色和白色，营造出一种专业、稳重的感觉。在平面设计中，使用相近的颜色进行搭配可以创造出一种柔和、温馨的氛围。例如，可以用淡黄色作为主色调，搭配米色、淡橙色和淡绿色，营造出一种温暖、舒适的感觉。而在社交媒体中，使用相近的颜色进行搭配可以突出品牌的形象，增强用户的认知和记忆。例如，某健身品牌的官方账号可以使用深绿色作为主色调，搭配浅绿色、白色和黑色，突出健康、自然的品牌形象。

2）对比色搭配

对比色是指色相环上相距 120°～180°的两种颜色。对比色是人的视觉感官所产生

的一种生理现象,是视网膜对色彩的平衡作用。使用互补色进行搭配,可以产生强烈的对比效果,让人眼前一亮。例如,红色和绿色、黄色和紫色等。例如,在标志设计中,使用对比色搭配可以突出品牌的形象和特点。例如,某时尚品牌的标志可以使用红色和绿色进行搭配,突出时尚和活力。在广告设计中,使用对比色搭配可以吸引消费者的注意力,提高广告的视觉冲击力。例如,某水果饮料的广告可以使用黄色和紫色进行搭配,突出饮料的新鲜和美味。

3)三色搭配

三色搭配的基本原理是由三种基本色(红、黄、蓝)组成,这三种颜色是色彩基础,被称为"三原色"。通过将这三种颜色进行不同的组合和搭配,可以产生出各种丰富的色彩和视觉效果。

在三色搭配中,每一种颜色都有其独特的性格和情感倾向。红色代表热情、力量和活力,黄色表示阳光、快乐和积极,蓝色则象征冷静、平和和理性。通过合理搭配这三种颜色,可以创造出各种不同的情感效果和视觉冲击力。

例如,在平面广告设计中,可以使用红色、黄色和蓝色进行搭配,突出广告的时尚、活力和视觉冲击力(图4-34)。在网页设计中,可以用红色作为主色调,搭配黄色和蓝色,营造出活泼、醒目的效果。在包装设计中,使用红色、黄色和蓝色进行搭配,可以突出产品的特点和品牌形象。除了实际应用案例,还可以通过一些艺术作品来理解三色搭配的魅力。例如,红色、黄色和蓝色的抽象画作,通过色彩的组合和变化,创造出独特的艺术效果和视觉冲击力。这种艺术的表达方式,充分展现了三色搭配的创造力和表现力。

图4-34 红黄蓝调的作品

3. 色彩在艺术作品中的应用与体验

色彩是艺术作品中不可或缺的元素,它在艺术创作中起着重要的作用。关于色彩在艺术创作中的应用与体验,主要集中于探讨色彩如何塑造艺术作品的形象、表达情感、营造氛围和传达信息。在艺术作品中,色彩的应用可以分为两种主要方式:客观色彩和主观色彩。客观色彩是指作品中所反映的物体的真实颜色,而主观色彩则是艺术家根据自己的情感和想法所创造的颜色。

例如,梵高的《星夜》(图4-35)中,使用了大量的蓝色和紫色,表现出夜晚的冷静和神秘;而莫奈的《睡莲》(图4-36)则使用了大量的绿色和蓝色,营造出一种平静、舒适的氛围。日落时分的橙色和红色,可以表现出时间的短暂和美好;而夜幕降临的黑色和深蓝色,则让人感受到静谧和安宁。再例如,在电影《盗梦空间》中,运用了色彩的对比和变化,表现出梦境的奇幻和迷离;而在《阿甘正传》中,通过色彩的还原和淡化,表达出时间的流逝和人生的无常。

图 4-35 梵高的《星夜》

图 4-36 莫奈的《睡莲》

1）视觉体验

视觉体验是艺术作品中至关重要的一环，它直接影响观众的视觉感受和情感体验。色彩作为视觉元素之一，具有极其重要的地位。观众在接触艺术作品时，首先感受到的就是色彩。

例如，蒙德里安的《红黄蓝》（图 4-37）是一幅极具代表性的作品，它通过运用红、黄、蓝三种颜色，创造出了一种独特的美感。蒙德里安巧妙地将这三种颜色组合在一起，形成简单的几何形状，营造出一种平衡、和谐、统一的感觉。这种简洁而富有表现力的形式，让观众产生了一种强烈的精神体验。

图 4-37 蒙德里安的《红黄蓝》

在《红黄蓝》中，红色的热情、黄色的光明、蓝色的冷静，形成了一种独特的关系。这三种颜色通过艺术家巧妙的搭配和组合，产生了一种视觉上的平衡和和谐。观众在看到这幅作品时，会感受到一种内心的平静和舒适。这种感受是直接由色彩所引起的，进而引发观众对作品的美感和精神体验。

2）情感体验

色彩不仅可以影响观众的视觉感受，还可以对人的情感产生影响。在不同的艺术作品中，艺术家通过运用不同的颜色来表达不同的情感和情绪。

例如，在梵高的《星夜》中，他运用了浓重的蓝色和绿色，创造了一种平静和安宁的氛围。观众在看到这幅作品时，会感受到一种内心的平静和舒适。蓝色和绿色所表达的宁静和安详，让观众在欣赏作品时感到一种深深的情感体验。

此外，色彩还可以表达情感上的冲突和矛盾。在梵高的《向日葵》（图4-38）中，他运用了明亮的黄色和暗沉的棕色，表现出希望和绝望、生命和死亡之间的挣扎和冲突。这种强烈而深沉的情感体验，是通过颜色的运用和组合而产生的。

图4-38 梵高《向日葵》

3）文化体验

文化体验是指观众在欣赏艺术作品时，由于不同的文化背景和文化习惯，而对作品产生不同的理解和感受。色彩作为艺术作品中的重要元素，也可以反映文化差异和文化多样性。

例如，在西方文化中，黑色通常代表死亡和哀悼，是一种消极和悲伤的颜色。而在中国文化中，黑色则代表北方和神秘，具有一种神秘和超自然的氛围。这种文化差异使得艺术家可以通过运用不同的颜色来表达不同的文化含义，让观众体验到不同的文化氛围。

此外，色彩还可以表达文化象征和传统。例如，在中国文化中，红色是一种极其重要的颜色，它代表幸福和吉祥，被广泛地运用在节日和婚礼等场合。在西方文化中，红色则更多地与爱情和激情相关联。这些文化差异使得艺术家在运用色彩时，需要考虑观众的文

化背景和文化习惯，以更好地传达作品的信息和情感。

总而言之，在自媒体时代，色彩在图像创作中的地位至关重要。合理的色彩搭配能够提高作品的视觉冲击力和吸引力，产生不同的情感效果，与观众产生共鸣。自媒体创作者应当掌握色彩的基本原理和搭配技巧，根据主题和风格进行合理的色彩设计，使作品更加吸引人。同时，也要注重色彩在艺术作品中的应用与体验，从经典的作品中汲取灵感，提高自己的审美感知能力。

4.2.3 艺术体验能力

在自媒体时代，艺术表达的方式变得更为多元和丰富。其中，构图设计成为艺术表达的重要手段，也是创作者展现艺术体验能力的重要途径。构图是指将画面内的元素有目的地、有机地组合在一起，形成一个具有视觉吸引力和层次感的画面。构图的概念最早由法国画家莱昂·富尔凯于1910年在他的《技术与科学》一书中提到："构图是通过对主题的分析，然后通过巧妙的布局和安排，将画面的元素组合在一起，以表达作者的思想和情感。"构图应用在许多领域，特别是图像创作领域。在艺术创作中，构图是创作一幅作品的重要步骤，它可以帮助艺术家更好地表达自己的创意和想法。理解和掌握构图的基本原理和方法，对于自媒体时代的创作者来说，是至关重要的。

1. 构图分类

1）框架式构图

框架式构图是一种极具艺术性与策略性的构图方式，其在各种类型的绘画作品中都有广泛的应用。这种构图方式通过在画面中引入一个或多个框架或边框，来将观众的视线引向画面的核心内容，同时也可以将画面中的各个元素有效地组织起来，产生一种有序的感觉。

在风景画中，框架式构图的运用尤为常见。风景画家的目的往往是表达自然景观的壮丽与美丽，而框架式构图可以通过强调景观与画面的边缘，使得画面中的元素更加有层次感，让观众感受到更加强烈的空间感与立体感。例如，梵高的经典作品《星夜》就巧妙地运用了框架式构图，将星空和大地组织在一起，营造出一种宏伟壮观的氛围。画面的下方是稳固的大地，上方是翻滚的星空，中间是平静的夜空。这种构图方式使得画面中的元素形成了有序的对比，同时星空与大地的框架边缘形成了鲜明的对比，进一步强调了画面的主题。

除了在风景画中的运用，框架式构图也在其他类型的绘画中有着广泛的应用。例如，在人物画中，框架式构图可以通过突出人物的身体轮廓，使得人物形象更加鲜明。此外，在抽象画中，框架式构图也可以通过边框或线条的运用，来强调画面的主题与情感表达。

2）对角线构图

对角线构图是一种极具动态和张力的构图方式，它通过将画面中的元素沿着对角线布置，来增强画面的动感和张力。这种构图方式在各种类型的绘画作品中都有广泛的应用。

在人物画中，对角线构图往往被用来突出人物的身体动态和姿势。例如，在毕加索的著名作品《亚维农的少女》（图 4-39）中，人物的形象和线条与画面的对角线相呼应，营造出一种强烈的动感和张力。通过对角线构图，画家可以强调人物的姿势和动作，使得观众感受到更多的动态和能量。

图 4-39　毕加索《亚维农的少女》

除了在人物画中的运用，对角线构图也在其他类型的绘画中有着广泛的应用。例如，在风景画中，对角线构图可以通过引导观众的视线，来营造出一种动态和张力的感觉（图 4-40）。在抽象画中，对角线构图也可以通过线条和色彩的运用，来表达画面的情感和张力。

图 4-40　《布达佩斯大酒店》电影截图

3）三角形构图

三角形构图是一种极具艺术性和策略性的构图方式，它通过将画面中的元素构成一个三角形，来增强画面的稳定感和平衡感。这种构图方式在各种类型的绘画作品中都有广泛的应用。

在宗教画和历史画中，三角形构图往往被用来突出人物的地位和关系。例如，在达·芬奇的著名作品《最后的晚餐》（图4-41）中，十二门徒和耶稣组成一个稳定的三角形，使得画面呈现出一种平衡和稳定的感觉，突出了画面的主题和情感表达。

图4-41 达·芬奇《最后的晚餐》

除了在宗教画和历史画中的运用，三角形构图也在摄影摄像中有着广泛的应用。例如，在镜头中，人物之间存在虚拟的线条，通过人物之间的位置关系，形成一个三角形的稳定结构（图4-42）。

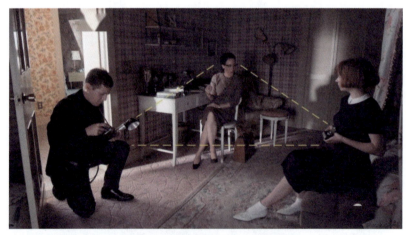

图4-42 国外教学视频中的截图

4）对称构图

对称构图是一种极具平衡感和稳定感的构图方式，它通过将画面中的元素按照中轴线对称分布，来增强画面的平衡感和稳定性。这种构图方式在各种类型的绘画作品中都有广泛的应用。

在宗教画和历史画中，对称构图往往被用来突出人物的地位和关系，同时也可以营造出一种庄严肃穆的氛围。例如，在米开朗基罗的著名作品《西斯廷教堂天顶画》（图4-43）中，人物和场景按照中轴线对称分布，营造出一种稳定和平衡的感觉。这种构图方式突出了画面的对称美，同时也强调了人物之间的平等和稳定。

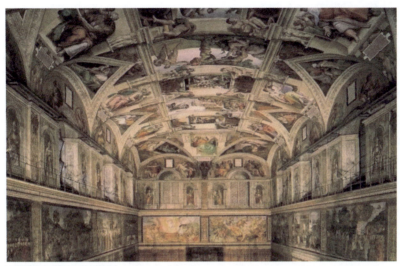

图 4-43　米开朗基罗《西斯廷教堂天顶画》

对称构图可以通过构建对称的树木、建筑和山水，来营造出一种平衡和稳定的感觉。在照片中，对称构图也可以通过色彩、线条和形状的运用，来表达画面的平衡（图 4-44）。

图 4-44　对称构图照片

5）聚集式构图

通过将画面中的元素聚集在一起，可以增强画面的紧张感和紧迫感。这种构图方式在恐怖片和悬疑片中有着广泛的应用，可以营造出一种紧张和恐怖的氛围。例如，在悬疑片中，将关键证据或线索聚集在一起，可以增加观众的紧张感和期待感。

在电影《疑影》（*The Shadow*）中，影片的场景设在一座古老的博物馆，主人公通过探索博物馆的秘密来解决一个悬疑案件。在影片中，关键线索被聚集在博物馆的各个角落，如神秘的符号、古老的文物等。这些线索散布在画面中，形成了一个复杂的而引人入胜的谜团。观众在观看的过程中，需要跟随主人公的步伐，将这些线索串联起来，解出这个谜团。这种将元素聚集在一起的构图方式，使得观众在观看影片时更加紧张、兴奋和期待。

此外，在悬疑片中，聚集元素还可以用于营造紧张的气氛。例如，在电影《亡命天

涯》（The Fugitive）中，联邦调查局追捕逃犯特纳，两人在小镇上的医院展开了激烈的追逐。在这段场景中，医生和护士被聚集在医院的大厅，形成了一个拥挤的空间。这种聚集方式使得观众感到特纳和联邦调查局的追逐战更加紧张和刺激，增加了影片的观赏性。

6）散点式构图

通过将画面中的元素分散在画面中，可以营造出一种柔和、轻松或自由的氛围。这种构图方式在花卉静物和人物写生中有着广泛的应用，可以突出画面的柔和感和自由感。

2. 构图的要素

构图是影像创作中非常重要的一个环节，它不仅涉及视觉画面的基本要素，还包括对这些要素的细致处理和表现。下面是对于每个要素的进一步解释和具体案例的分析。

1）主体

主体是绘画中的主角，是画面中的重点和中心。在构图中，要明确主体，并将其突出表现。例如，在电影《教父》中，科西莫·科里昂是整个故事的主体，他的形象、动作和语言都成为画面的重点和中心。摄影师通过运用特写、近景和中景等镜头，将他的形象和性格特征更加突出地表现出来（图4-45）。

图4-45 《教父》中的镜头

2）陪体

陪体是画面中的辅助元素，可以衬托主体，使主体更加突出。陪体的选择要符合主体的特点，不能过于抢眼或过于单调。在电影《星球大战》中，除了主角卢克·天行者外，机器人R2-D2和C-3PO也是重要的陪体。它们的外形和性格与主角相互呼应，使画面更加丰富和有趣（图4-46）。

图4-46 电影《星球大战》的镜头

3）前景

前景是画面中最靠近观众的区域，它可以增强画面的层次感和立体感。前景的选择要与主体和陪体相呼应，不能过于突兀。在电影《肖申克的救赎》中，镜头经常会在前景中

加入一些物品或人物，例如围墙、铁栅栏、小鸟等，这些元素加强了画面的层次感和立体感，让观众更加深入地感受到场景的氛围。

4）背景

背景是画面中远离观众的区域，它可以交代环境特点，增强画面的氛围感。背景的处理要简洁明了，不能过于烦琐。在电影《阿甘正传》中，背景经常被用来表现阿甘的生活环境和历史背景，简洁明了的背景处理让观众更加清晰地了解到故事背景和人物生活环境。

5）空间感

空间感是画面中主体与陪体、前景与背景之间的距离感和立体感。在构图中，要通过近大远小、近实远虚等手法，增强空间感。在电影《银翼杀手》中，摄影师通过运用倾斜、拉伸和旋转等手法，营造出一种独特的空间感，让观众感到仿佛身临其境。

6）线条

线条是画面中的基本元素之一，它可以表现出物体的形状、轮廓和质感。在构图中，要善于运用线条，突出表现主体的特点和情感。在电影《公民凯恩》中，摄影师通过运用光线和阴影来营造出主体的轮廓和线条，增强了主体的形象和情感表现力。

7）比例

比例是画面中各个元素之间的相对大小和关系。在构图中，要注重比例关系的处理，使画面更加协调和美观。在电影《泰坦尼克号》中，导演通过精心处理人物和环境的大小比例关系，让观众更加深刻地感受到船只的巨大和人们的渺小。

8）明暗

明暗是画面中的光线和阴影。在构图中，要通过明暗关系的处理，增强画面的层次感和立体感。在电影《黑暗骑士》中，摄影师通过运用阴影和光线，营造出一种神秘和紧张的氛围，同时也加强了画面的层次感和立体感。

3. 构图的艺术审美体现

1）通过布局平衡体现艺术审美

在构图的艺术审美体现中，布局平衡是至关重要的。它通过将画面中的各个元素有序地组织起来，形成一种和谐、稳定的关系，展现了艺术家的审美品位和风格。布局平衡可以通过多种方式实现，如对称、均衡、对比等。在电影《教父》中，导演弗朗西斯·福特·科波拉运用了对称布局，将主角维托·唐·柯里昂放置在画面的中心位置，呈现出一种稳重、庄严的氛围。这种布局让观众在视觉上感受到一种平静与舒适，同时也体现了电影所追求的审美效果。这种对称布局的应用，不仅在视觉上达到了平衡感，更重要的是传达了一种权力的氛围，深入揭示了电影主题。

2）通过层次感体现艺术审美

除了布局平衡，层次感也是构图艺术审美的重要体现。通过运用前景、中景、背景

等层次关系，画面可以更具深度和空间感。在电影《星际穿越》中，导演克里斯托弗·诺兰运用不同的层次感，将宇宙、地球、飞船等场景有机地串联起来，让观众仿佛置身于太空之中（图4-47）。这种层次感的运用展示了电影所追求的审美取向，让观众感受到宇宙的浩瀚和无限。通过精细的镜头运用和光影调节，导演成功地营造出一种沉浸式的观影体验，让观众仿佛亲身置身于宇宙的浩渺与科技的奇妙之中。

图4-47 《星际穿越》中的镜头

3）通过线条走势体现艺术审美

线条走势在构图中的艺术审美也至关重要。线条可以表现物体的轮廓、方向和动态，它的走势和流畅性对整个画面的美感产生影响。在电影《红高粱》中，女主角九儿骑着毛驴穿过高粱地，在她的面前出现一条分岔路，代表着从此刻起，九儿的命运将发生重大的改变，她也同过去的一切做了告别（图4-48）。这种线条的运用不仅在视觉上营造出一种优美的感觉，更深入揭示了电影中爱情与命运交织的主题。

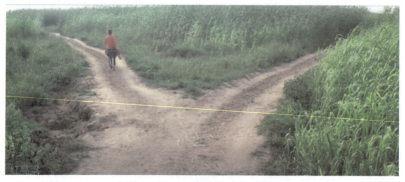

图4-48 《红高粱》中的镜头

总之，在自媒体时代，构图设计成为艺术表达的重要手段。通过理解和掌握构图的基本原理和方法，根据主题和风格进行合理的构图设计，可以让作品更加有层次感和吸引力，传达出作品的内在意义。同时，构图设计也成为每个人展示自我风格和创意的重要方式。让我们一起在自媒体时代，用构图设计来表达自己的艺术创意吧！

4.3 雅俗共赏：经典数字图像艺术案例分析

4.3.1 艺术的复制与再生产

1. 理查德·汉密尔顿

理查德·汉密尔顿（Richard Hamilton）是一位英国艺术家，他以其在视觉艺术领域的创新和影响力而闻名，被称为"波普艺术之父"。他的作品涵盖了绘画、雕塑、摄影、影像和数字艺术等多种媒介，他的创作风格前卫且具有实验性，对数字图像的创作产生了深远的影响。

汉密尔顿在 20 世纪 50 年代开始活跃于伦敦的独立艺术运动，成为波普艺术的倡导者之一。他的作品打破了传统艺术的界限，将艺术与日常生活、商业和科技相结合，展现出对流行文化、广告和消费主义的关注和批判。他的代表作品包括《什么使今天的家如此不同，如此吸引人？》（1956）（图 4-49）、《内疚》（1959）、《我爱纽约》（1964）、《微小的机器》（1968）、《涂污》（1968）、《字的力量》（1968）等。这些作品在当时的艺术界引起了轰动，展示了数字技术对艺术创作的无限可能性。他的数字艺术作品为后来的数字艺术家提供了一种新的创作方式和观念，激发了他们进一步探索数字艺术的潜力。

图 4-49 《什么使今天的家如此不同，如此吸引人？》

2. 安迪·沃霍尔

安迪·沃霍尔（Andy Warhol）（图 4-50）是 20 世纪艺术界最具影响力的人物之一，他是波普艺术的倡导者和领袖，以其独特的手法和观念改变了现代艺术的面貌。他的艺术创作领域广泛，包括绘画、印刷、摄影、雕塑以及环境艺术设计等，他的代表作品包括 *Campbell'S Soup Cans*、*Marilyn Diptych*（图 4-51～图 4-54）等。他的作品对数字图像创作产生了深远的影响。

图4-50　安迪·沃霍尔（Andy Warhol）

图4-51　安迪·沃霍尔（Andy Warhol）代表作品《玛丽莲梦露》

图4-52　安迪·沃霍尔（Andy Warhol）代表作品《金宝汤罐头》

图4-53　安迪·沃霍尔（Andy Warhol）代表作品《彩色蒙娜丽莎》

图4-54　安迪·沃霍尔（Andy Warhol）代表作品《花》

沃霍尔的艺术思想和技术对后来的数字艺术、计算机图形设计和多媒体艺术等产生了极大的启示。他善于运用各种复制技法，包括凸版印刷、橡皮或木料拓印、金箔技术、照片投影等，这为后来的数字图像制作提供了新的思路和方法。他以一种独特的方式将日常物品和名人形象转化为艺术品，打破了高雅艺术与流行文化之间的界限，展现了艺术的无限可能性和多样性。

安迪•沃霍尔的创作对整个当代艺术界也产生了深远的影响。他的艺术风格简约、重复、直接，这种风格在许多当代艺术形式中都有所体现，如流行艺术、街头艺术和数字艺术等。他的创作理念和手法也被许多艺术家所借鉴和发扬，对当代艺术的发展产生了重要的推动作用。

安迪•沃霍尔的作品对自媒体时代的创作产生了重要的影响。在自媒体时代，每个人都可以成为内容的创作者，而沃霍尔的创作思想和技术为这种创作提供了新的启示。他的作品强调了艺术的复制和再生产，以及流行文化对艺术的影响，而这种思想在自媒体时代得到了进一步的体现。

在自媒体时代，人们可以通过各种工具和技能进行创作，例如，使用各种图像处理软件、视频编辑软件等。这些工具和技能的出现，使得每个人都可以成为数字图像的创作者，而沃霍尔的复制技法为这种创作提供了新的思路和方法。人们可以通过复制和再生产来表达自己的观点和情感，从而在自媒体时代中获得更多的表达方式和机会。例如，在社交媒体平台上，人们可以通过反复使用某种图像或视频元素来表达自己的观点和情感，这种重复的使用使得作品更加突出和易于记忆。

4.3.2 艺术的极致与逼真

1. 查克•克劳斯

美国超级写实主义画家查克•克劳斯（Chuck Close，1940— ），生于华盛顿，曾就学于华盛顿大学、耶鲁大学、维也纳造型艺术学院。他的作品的最大特点即采用极大的尺度复制人物照片。他的作品以其巨大的尺度和精细的细节而闻名。他的创作过程通常是从拍摄人物照片开始，然后以极大的精度复制这些照片到画布上，从而创造出一种令人难以置信的真实感。用他自己的话来说"你选择创作何种事物的方式影响这种事物的外观以及事物的意义，应使形象脱离所在的语境"，旨在挑战观众对于现实的观点——真的像假的一样。他的代表作有《约翰像》、《自画像》、《苏珊像》、《菲尔》（图4-55）等。

图4-55 查克•克劳斯《菲尔》

他的作品中，人物的形象都非常逼真，远看时几乎可以忽略掉细节，但近看却会发现这些细节被放大，呈现出一种抽象的形态。他的绘画风格不仅打破了传统绘画技术，同时

也挑战了观众对于现实的认识。克劳斯的作品不仅在视觉上具有冲击力,同时也引发了人们对于现实与虚构、真实与虚构之间的界限的思考。他的作品也反映了他对于技术的热爱和追求,他不断尝试新的绘画技术和材料,以创造出更加逼真的效果。

除了他的人物画作,克劳斯还涉足其他领域,如装置艺术和公共艺术等。他的作品不仅在艺术界受到高度赞誉,同时也对整个社会产生了深远的影响。

在自媒体时代,克劳斯的作品对于艺术创作也有着重要的启示。首先,他的作品强调了技术和细节的重要性,这对于自媒体时代的创作者来说是非常重要的一点。在社交媒体平台上,图片和视频是主要的内容形式,而这些内容的质量和细节是吸引观众的关键。其次,克劳斯的作品也提醒人们要保持创新和多样性。在自媒体时代,竞争异常激烈,只有不断创新和尝试新的方式才能脱颖而出。克劳斯的作品风格独特,且不断尝试新的技术和形式,这是他成为一位杰出艺术家的原因之一。最后,克劳斯的作品也提醒人们要保持对观众的关注和尊重。在自媒体时代,观众更加活跃,创作者需要关注观众的需求和反馈,以创造更加有价值和吸引人的内容。

2. 约翰·德·安德烈

约翰·德·安德烈(John De Andrea)是一位美国雕塑家,1941年出生于纽约州布法罗市。他以创作大型雕塑作品而闻名,使用各种材料,如青铜、花岗岩、不锈钢和铝进行创作。他的作品以写实和逼真的风格为主,同时也包含抽象和概念性的元素。德·安德烈的创作风格深受20世纪意大利文艺复兴和19世纪法国学院派的影响,同时他也受到当代艺术的影响,包括超写实主义和概念艺术。他的作品不仅追求逼真的外观,更注重表达深层次的主题和概念。

他的代表作品包括《农民》(1970)、《大力神》(1982)、《拥抱》(1983)、《美洲狮》(1984)、《瓶》(1986)、《赫拉克利》(1988)、《荷马》(1993)等。其中,《农民》是一件具有代表性的作品,它以一个年轻的农民为主题,以青铜和大理石为材料,塑造了一个充满力量和活力的形象。

约翰·德·安德烈的作品不仅在艺术界受到高度赞誉,也在公共场所和商业领域得到广泛应用。他的作品被多个重要博物馆和艺术机构收藏,如大都会艺术博物馆、现代艺术博物馆、惠特尼美国艺术博物馆、伦敦皇家艺术学院等。

4.3.3 艺术的质感与技术性

1. 爱德华·史泰钦

爱德华·史泰钦(Edward Steichen,1879—1973),一位真正的摄影艺术大师,他的才华和贡献为美国乃至全球摄影界树立了新的标杆。16岁时,他就踏入了摄影的世界,从此开始了一段长达78年的卓越摄影生涯。在他人生的94个春秋中,他以摄影作品为媒介,向人们展示了一部20世纪摄影艺术的发展史。

史泰钦的摄影作品以其纯粹、真实的风格而闻名,他对细节的捕捉和光影的处理无人

能及。他的代表作《桑德伯格》（图 4-56）就是一个绝佳的例子。在这幅作品中，他通过多次曝光的方法，将人物的多个情绪神态细致地刻画在一个画面中，打破了单幅作品对于空间和时间的局限性。他以一种独特的手法，将影调重新组合，形成一种韵律感，使画面充满了动态和生命力。爱德华·史泰钦的作品具有很高的艺术质感和技术性。他以纯粹、真实的风格著称，善于捕捉细节和处理光影，通过多次曝光的方法，将人物的多个情绪神态细致地刻画在一个画面中，打破了单幅作品对于空间和时间的局限性。

图 4-56　爱德华·史泰钦《桑德伯格》

在 1955 年 1 月 24 日至 5 月 8 日期间，史泰钦举办了一场影响深远的摄影展——"人类大家庭"展。这次展览展示了他对于人类情感主题的独特理解和关注。展览从全球 68 个国家收集了 503 幅摄影作品，无论是著名摄影家的作品，还是名不见经传的摄影家的作品，都在他的精心挑选下得以展示。这场被誉为"有史以来最伟大的摄影展"的展览，无疑证明了史泰钦的眼光和影响力。

在技术方面，史泰钦熟练掌握了摄影技术，善于运用各种摄影手法和技巧，以达到特殊的效果。他的作品在光影处理、构图和色彩运用等方面都达到了极高的水平。他将人物的情感、精神风貌以及事物的内在美通过摄影作品展现出来，让观众在感受到技术的同时，也能感受到艺术的魅力。史泰钦的作品不仅在技术层面达到了登峰造极的地步，更在艺术层面上引领了摄影艺术的创新和发展。他的一生充满了奉献和成就，不仅在美国，更在全球范围内对摄影艺术产生了深远影响。他的作品和理念将继续启发后人，为摄影艺术的发展注入无尽的动力。

2. 爱德华·韦斯顿

爱德华·韦斯顿（Edward Weston）是一位著名的美国摄影师，他生于 1886 年，卒于 1958 年。他以其创新的摄影风格和技巧而闻名于世，对于 20 世纪的摄影发展产生了深远的影响。

韦斯顿的作品以其独特的形式感和强烈的表现力而引人注目。他擅长于拍摄人像、自然和工业题材，以其独特的技术手法和艺术视角，将平凡的主题表现得充满诗意和艺术感。

他的代表作包括《青椒》（图 4-57）等，这些作品都展现了他对于形式和线条的敏锐感知，以及对于光影的精湛处理。他通过精确的构图和独特的光影处理，将主题升华，让人们看到的是一种超越物质的美感。

除此之外，韦斯顿还致力于推广摄影艺术，他创办了

图 4-57　爱德华·韦斯顿《青椒》

摄影组织"光圈俱乐部",并在加利福尼亚州开设了自己的摄影工作室。他的教学和创作经验对于许多后来的摄影师产生了深远的影响,成为摄影界中的一位重要人物。

4.4 小试牛刀:个人艺术创作

4.4.1 数字图像艺术创作流程

数字图像艺术创作的具体操作步骤和技巧如下。

(1)创作者需要先确定艺术作品的主题和风格,并构思出基本的设计方案。这可以通过参考其他自媒体作品、研究市场需求、了解观众喜好等方式来确定。

(2)素材收集和整理。创作者需要收集与设计方案相关的素材,包括图片、文字、音频和视频等。素材可以从多种渠道获得,如免费图库、摄友分享、自身拍摄等。随后需要对素材进行筛选和整理,以便于后续使用。

(3)工具选择和软件熟悉。创作者需要根据设计方案选择合适的工具和软件,如Photoshop、Illustrator、After Effects等来处理和合成素材。熟悉软件的操作和功能,以便于在创作过程中高效地使用它们。

(4)设计制作。创作者需要根据设计方案将不同的素材合成在一起,并进行色彩、光影、字体等方面的设计调整,以完成艺术作品。这需要艺术家具备一定的设计知识和技能,如色彩搭配、构图原则、排版技巧等。

(5)作品完善。创作者需要对艺术作品进行反复修改和完善,以确保作品达到最佳效果。这可以通过多次修改、反复审核、收集观众反馈等方式来实现。

(6)发布分享。创作者可以将作品上传至互联网或其他数字媒体上,与更广泛的观众分享和交流。可以通过社交媒体、数字美术馆、网站等方式来发布作品,并与观众互动、交流、收集反馈。

在创作过程中,创作者需要注重作品的传播性、合成性和技术独创性,以确保作品达到最佳效果。同时,创作者还需要不断探索和尝试新的技术和方法,以创作出更加独特和有表现力的艺术作品。这需要创作者关注领域内的最新动态、参加相关培训和学习、与其他艺术家交流分享等。

4.4.2 主题创作

下面以制作拼贴肖像为例,一同体验基于 Adobe Photoshop 的创意实践。将肖像与图形元素结合可以产生非凡的效果。这个案例是为播客制作封面,以实现用图像设计吸引新听众的关注。在下面的实践中,读者将了解如何在 iPad 上的 Adobe Photoshop 中使用颜色、图像、图形和画笔创建适合用户的数字平台的独特作品。

步骤1:从图像开始。添加肖像,单击图像图标,单击"库"(Library)→"发现"

（Discover）→"拼贴肖像"（Collage Portrait）命令，然后选择要展示的肖像。使用处理手柄调整大小或旋转图像，然后轻点以放置（图 4-58）。

图 4-58　添加图像

步骤 2：隐藏背景。单击并按住套索工具以选择主题选项。一旦选择了肖像，单击底部菜单中的蒙版图标以隐藏背景（图 4-59）。

图 4-59　抠出背景

步骤 3：装饰肖像。选择要添加到作品的形状和图像。此处选择了具有相似强调颜色和对比度的弹出窗口的图像。对于这个项目，选择具有沙漠主题的元素（图 4-60）。

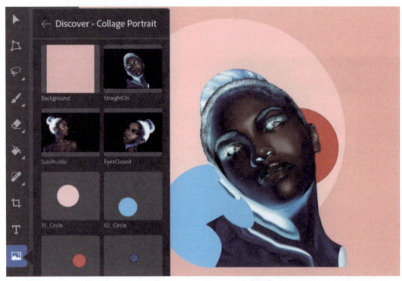

图 4-60　添加视觉元素

步骤 4：创建作品。在添加资源库时对其进行缩放和旋转。或者单击现有图层并使用变换工具选项。单击并拖动图层向上或向下，将对象移动到其他对象的前面或后面。然后添加一个新图层（图 4-61）。

图 4-61　添加图层

步骤 5：使用画笔。选择新图层，单击画笔工具，选择颜色。要选择不同的画笔，请再次单击画笔工具以查看更多选项。然后在装饰脚本中绘制一条消息。重新排列该图层，使其在设计组合的后面，但位于背景颜色上方（图 4-62）。

◆第 4 章 自媒体艺术创作点拨——数字图像艺术

图 4-62 绘制背景

步骤 6：要调整脚本大小，单击变换工具，拖动一个角处理手柄，然后单击"完成"按钮。单击右侧的图层操作图标，选择"复制图层"命令，然后使用"选择"工具将新图层向下拖动。重复这些步骤以填充背景。完成排列（图 4-63）。

图 4-63 复制粘贴

通过添加其他元素来完善设计。使用主图像的其他颜色和不同的画笔大小和技术（例如点），添加更多笔触。导出用于数字平台（图 4-64）。

127

图 4-64　成品

将设计用于播客封面艺术或将其分享到社交媒体渠道。要做到这一点，单击顶部的"分享"（Share）图标，选择"发布和导出"（Publish and Export），选择格式，然后单击"导出"选择导出位置（图 4-65）。

图 4-65　发布作品

5.1 数字音频艺术的发展与特点

马歇尔·麦克卢汉（Marshall McLuhan，1911—1980）是 20 世纪原创媒介理论家，他的研究和思考涉及媒介在社会和政治方面的应用，对电子时代和赛博空间有着重要的预见性。麦克卢汉在他的理论中提出了"媒介即信息"的概念，认为媒介本身就在传递着某种信息。而人类从"原始社会"到"现代社会"，都是先有"口语"，然后才有"文字"。口语和文字的诞生顺序，与人类社会的发展顺序惊人的一致。这就意味着，人类自从有了"语言"以来，一直是以"听觉"为主，"视觉"为辅。他的理论还指出，口语是一种"瞬间的、一纵即逝的、单向的传播方式"，而基于文字的印刷媒介则具有"视觉性、固态性和方向性"。虽然麦克卢汉的理论主要关注的是口语和文字，但是他对于"口语时代"和"文字时代"的描述，也暗示了听觉在人类传播历史中的重要性。

自媒体时代下，数字音频艺术的重要性日益凸显。首先，数字音频艺术提供了广阔的创作空间，使得艺术家们能够探索和实验各种新的艺术形式和表达方式。其次，数字音频艺术的应用领域广泛，涉及播客、短视频、游戏、广告等多个领域，对社会文化和经济发展产生着深远影响，为人类文化和社会发展注入更多活力。

5.1.1 数字音频艺术的发展

声音，这古老而永恒的传播媒介，始终牵动着人类生活的脉搏，它以其独特的流动性，揭示了一个无疆界、无束缚的世界。这种媒介的边界模糊，如同虚无缥缈的云雾，无法用肉眼清晰地捕捉。它不仅传递给人们的耳朵，更渗透进人们的整个身心，让人们感受到一种超越物质世界的存在。

与视觉不同的是，视觉需要眼睛指向正确的方向，而声音却让人们全身心地投入其中，仿佛把人们置身于宇宙的中心，感受它的浩渺与深邃。在视觉文化占据主导地位的数字媒体时代，听觉媒介似乎被压制在阴影之下，然而，它依然倔强地以自己的方式存在，独特而鲜活。声音的魅力在于其神秘而深刻的本质，它能够激发人们的情感，启迪人们的思想，引领人们探索未知的世界。

在视觉文化的冲击下，声音媒介面临着挑战与压力，但它依然以其独特的魅力存在于人们的生活中。让人们倾听声音的力量，感受它的深度与广度，重新认识这个古老而永恒的传播媒介。

1. 影视多声道历史

多声道的发展不仅依赖于技术的进步，同时也在美学实践、电影工业发展和市场需求等方面受到了深刻的影响。数字环绕声出现于 20 世纪 90 年代，这无疑是一个具有标志性的技术转折点。数字环绕声这个新系统不仅是一种技术的革新，更是一种艺术的表现。数

字环绕声的出现,让声音不再是简单的传播工具,而是一种能够让观众沉浸在电影世界中的艺术元素。它改变了人们对电影声音的认识,也改变了人们对电影艺术的看法。数字环绕声的成功推广,更是在电影工业中掀起了一股热潮。它不仅让电影的声音更加真实、清晰,也让电影的情节更加生动、感人。这股热潮不仅推动了电影工业的发展,也提高了观众的欣赏水平,更进一步促进了电影艺术的创新和发展。

1)多声道技术的渊源

关于多声道的渊源,它的构想甚至早于电影的诞生。早在1879年,贝尔便在实验中尝试利用两部电话来传递两路不同的声音信号。他的这一创举,无疑开启了声音多轨录制的历史篇章。然而,尽管贝尔的尝试显示出多声道的可能性,但其他声音实践的先驱们,仍然在继续深入研究两路音频传输的效果。

与此同时,电影却在这个过程中,以一种意想不到的方式异军突起。电影,这一视觉与声音的独特结合,终于在1927年的《爵士歌王》(图5-1)中找到了自己的声音。这一刻,电影不再是单一的视觉艺术,而是一种全新的、以声音和视觉共同作为媒介的艺术形式。直至1928年,贝尔实验室才首次尝试用两条声轨把一场交响乐录制在唱片上。这个设计并非简单地用两条声轨录制来自两个不同话筒的声音,而是精致而巧妙地将一个话筒拾取的信号分离成两轨,其中高频部分给予一轨,低频部分给予另一轨。这样的设计,不仅丰富了声音的层次感,更极大地提升了声音的质量。

图5-1 《爵士歌王》剧照

2)立体声的出现

1932年,贝尔实验室再次创造了历史,他们录制了另一个两轨录音作品,这次他们采用了两个独立声轨,从而打造出了第一个真正被大众认同的"立体声"录音作品。这一突破性的创新,让人们体验到了前所未有的声音深度和宽度,让声音不再是单一的维度,而是一种三维的全息体验。这就是多声道声音的魅力,它以它独特的方式,开启了电影声音的新篇章,赋予了电影声音更丰富的内涵和更强大的表现力。

1933年,贝尔实验室在华盛顿进行了一次震撼世界的实验。这次实验具有历史性的

意义，他们成功地将一个交响乐作品的信号传递给了三个独立的通道：前右、前中和前左。这一选择的背后，充满了故事性。当时的贝尔实验室的工程师们有着极高的追求，他们坚信前置扬声器声道的数量与听觉效果成正比。他们的这一信念，源自对美学的深刻理解。在他们看来，声音应该是多维的，不仅要有深度，还要有高度和宽度。他们希望通过多声道的运用，打造出一个没有"中空"现象的"完整"立体声场（图5-2）。所谓"中空"现象，就是只用双声道的左前和右前复制出中间的虚拟声像时所出现的问题。于是，他们开始了这项艰巨的实验。通过左、中、右三个独立声道的运用，他们试图打造出一个更加真实、更加饱满的立体声场。他们精心安排了每一个音轨，仔细调整了每一个音符，力求将音乐家的演奏真实地再现给听众。

图5-2 传统电影院的配音效果

实验的结果令人惊喜。这三个独立声道的运用，产生了一种极其逼真的现场感。当交响乐队中的各种乐器演奏时，听众们能够清晰地听到它们是从恰当的位置发出的，宛如乐器就在身边演奏。当一个人穿过舞台并说话时，听众们可以清晰地听到他的声音从舞台左侧或右侧传来，仿佛他就站在我们面前。这种逼真的立体声音效，让听众们身临其境，宛如亲临现场。

这次实验的成功，不仅让贝尔实验室的工程师们感到欣慰（图5-3），也为后来的立体声技术发展奠定了基础。他们的尝试和探索，让人们今天能够在电影院或者家中感受到来自四面八方的立体声音效，这是一种无与伦比的体验。它改变了人们欣赏音乐的方式，让人们更加深入地理解和感受音乐的美妙。

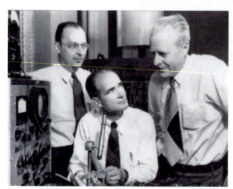

图5-3 贝尔实验室

3）多声道在电影中的应用

1940年，经过近十年的单声道影院统治，华纳兄弟公司的Vitasound成为首个标准化

的多声道系统。Vitasound 系统体现了贝克所说的"立体声模式",这种模式利用环绕扬声器,极大地增强了电影的视觉效果。在这种模式下,所有对白都被尽可能地贴近画面,而环绕音箱只播放电影中大声级的部分。这些大声级的音乐和效果声,如野兽的咆哮、爆炸声等,扩散到整个影院里,让观众仿佛身临其境,感受电影中的各种情感与气氛。

Vitasound 系统的出现,彻底改变了电影的声音播放方式。它不仅让电影的声音更具真实感和层次感,也使得电影的艺术表现力得到了极大的提升。从此,电影不再仅仅是视觉的艺术,而成为视听结合的综合艺术形式。华纳兄弟公司和 Vitasound 的贡献,对于电影的历史和未来发展,都有着深远的影响。

在电影历史的漫长画卷中,沃尔特·迪士尼公司制作的《幻想曲》(Fantasia,1940)(图 5-4)是一部具有划时代意义的作品。这部电影的问世,恰逢 Vitasound 系统初试啼声之后不久。一个名为 Fantasound 的多声道系统,将单一声道的信号发送给不同的扬声器,这种配置与半个世纪后的数字环绕声系统 5.1 声道的配置如出一辙。

图 5-4 沃尔特·迪士尼公司制作的电影《幻想曲》

这个创新的系统充满了潜力,它仿佛让电影的声音有了生命,让观众沉浸在音乐和画面的奇妙世界中。虽然由于技术的复杂性和高昂的费用,Fantasound 系统最终未能成功。但是,《幻想曲》作为第一部真正的多声道电影,它的失败并未阻止电影多声道技术的发展;相反,这部电影成为后来多声道技术发展的里程碑,为后来的电影声音技术提供了宝贵的经验和教训。它的存在,展示了电影声音的未来发展方向,揭示了电影与音乐、艺术结合所能带来的创新和突破。

随后,多声道技术就进入到不断的探索与实验的阶段。电影院、电影制作、观众在这个进化的过程中,不断或主动或被动地与多声道技术相互影响(图 5-5)。直到 20 世纪末,数字技术的发展日新月异,在音频领域出现了三种具有里程碑意义的数字声音系统。它们分别是 Dolby SR-D、Digital Theater Systems(DTS)以及 Sony Dynamic Digital Sound(SDDS)。这些系统的出现,不仅改变了人们对于电影声音的认知,也极大地提升了观众的视听体验。

首先,Dolby SR-D(后改名为 Dolby Digital)(图 5-6)是一个划时代的技术,它首次将多声道音频引入了商业电影院。Dolby SR-D 通过将音频信号编码为 6 个独立的通道,再将这些通道混合为一个双轨磁带,从而实现了前所未有的音频清晰度和分离度。这个系统在电影《侏罗纪公园》中的首次应用,让观众体验到了逼真的音效,仿佛身临其境。Dolby SR-D 的出现,奠定了现代电影多声道音频的基础。

图 5-5 磁性录音带

图 5-6 Dolby SR-D 示意图

其次，Digital Theater Systems（DTS）是一个由 James Cameron 发明的音频技术。与 Dolby SR-D 类似，DTS 同样采用多声道音频，但它的编码方式更为复杂，使用了 4 个独立的通道，每个通道都具备更高的采样率，从而提供了更为清晰和动态的音效。在电影《阿凡达》中，DTS 的运用让人们对于电影音效的理解和欣赏达到了新的高度。

最后，Sony Dynamic Digital Sound（SDDS）是 Sony 公司研发的一种音频系统。SDDS 使用了 5.1 个独立通道的音频编码，并将这些通道混合在一个双轨光盘上。与 Dolby SR-D 和 DTS 相比，SDDS 的音频质量更为出色，尤其是在低频表现上。在电影《阿甘正传》中，SDDS 首次亮相，让人们对于其出色的音效赞不绝口。

这三种系统各有优劣，但在当时，它们都以其出色的音效和极高的技术含量，改变了电影产业的发展。如今，虽然这三种技术已经被更为先进的音频系统所取代，但它们在电影音效史上所留下的贡献和影响，依然深深地影响着今天的电影制作和观赏体验。

2. 数字环绕声的渊源

1）数字音频的历史

（1）音频模转数的起源。

音频的模拟向数字化转换可以追溯到 20 世纪 50 年代。当时，一种名为脉冲编码调制（Pulse Code Modulation，PCM）的技术开始被广泛应用。PCM 通过将连续的模拟信号转换为一系列的二进制数字，实现了音频的数字化。第一个应用 PCM 技术的商品化产品是日本夏普公司的 RP380 型 8 轨磁带录音机，它被认为是音频数字化的里程碑。

（2）音频模转数的过程。

音频从模拟信号到数字信号的转换是一个复杂而精细的过程，它需要经过采样、量化和编码三个关键步骤。每个步骤都对音频的最终质量和效果产生了重要影响。

首先，采样是第一步，也是最基础的一步。它是指将连续的模拟音频信号在时间上进行离散化的过程。想象一下，如果将一条连续的曲线变成一系列的离散点，那么这些点就是采样。采样率是指每秒钟采样的次数，通常以赫兹（Hz）为单位。例如，44.1kHz 的采

样率意味着每秒采样 44 100 次。这个采样率是音乐 CD 的标准，也被广泛应用于其他数字音频设备。

采样之后，需要进行量化。量化是指将采样的离散信号进行幅度上的离散化。简单来说，就是将每个采样的信号幅度转换为对应的数字代码，从而实现模拟信号的数字化表示。量化的等级通常用比特率来表示，如 16 位或 24 位。位数越高，表示每个采样点的量化等级就越多，音频的质量也就越高。例如，24 位量化比 16 位量化能提供更高的音频质量，因为它的量化等级更多，能更好地还原音频信号的细节。

最后一步是编码，即将量化的离散信号进行二进制编码。在这个过程中，每个量化的信号幅度被转换为对应的二进制代码，从而将模拟音频信号转换为数字信号。编码后的数字信号可以被计算机和其他数字设备进行处理和存储。这一步的目的是将音频信号转换为计算机可以识别和处理的格式。

值得注意的是，音频转换的质量不仅取决于采样的频率和量化的比特率，还受到许多其他因素的影响，如设备性能、转换算法等。例如，从模拟信号转换为数字信号时，可能会产生一些失真，因为这种转换并不能完美地还原原始的模拟信号。这种失真可能会影响音频的音质和清晰度。

为了更好地理解这个过程，可以看一个具体的例子。例如，用手机录制一段音频时，手机会先通过麦克风接收来自环境的模拟音频信号。然后，这个信号会经过一个 ADC（Analog to Digital Converter，模数转换器）进行采样，将连续的模拟信号转换为离散的数字信号。接着，这个数字信号会经过量化，将其幅度转换为对应的数字代码。最后，通过编码将这些数字代码转换为二进制格式，从而完成音频的数字化转换。

在这个过程中，采样率和量化等级的选择对最终的音频质量有重要影响。如果采样率太低或量化等级太低，可能会导致音频中出现明显的失真。相反，如果采样率太高或量化等级太高，虽然可以提高音频质量，但也会增加数据量和处理复杂度。因此，在实际应用中，需要根据具体需求和资源限制来选择合适的采样率和量化等级。

总的来说，音频从模拟信号到数字信号的转换是一个复杂而关键的过程，它涉及采样、量化和编码等多个步骤。通过理解这个过程，可以更好地理解数字音频技术的原理和挑战，并为提高音频质量和效果提供更好的解决方案。

2）*数字环绕声的发展*

全景声是在 2012 年 4 月 24 日发布的，由杜比实验室研发，是一种全新的影院音频平台。它突破了传统意义上 5.1、7.1 声道的概念，能够结合影片内容，呈现出动态的声音效果。不同于以往一路音频信号控制影院中一侧音箱发出相同的声音，全景声能使一侧的多个音箱逐个发出不同声响，更真实地营造出由远及近的音效，配合顶棚加设音箱，实现声场包围，展现更多声音细节，提升观众的观影感受。

全景声的出现标志着电影行业进入了一个全新的时代。这一技术革新不仅提升了观影的乐趣，也让人们对电影艺术的未来充满了期待。同时，全景声技术也在不断发展和

完善。2016年10月，杜比实验室还发表了白皮书《适用于条形音箱应用的杜比全景声（Dolby Atmos）》，标志着全景声技术正式走进千家万户。

在全景声出现之前，电影院大多采用5.1或7.1声道的模式来布置扬声器。在5.1声道放映厅，正前方是负责左、中、右三个声道的扬声器，而在观众席的左右两侧则分别有一组扬声器阵列，它们会向后延续，被称为左环绕声道和右环绕声道。

然而，新的杜比环绕声标准不仅改变了音箱的数量，它在声音处理方式、设计理念上也进行了全面的革新。新的系统共有128个音轨，如果需要完美实现这128个音轨上不同位置的声音，那么总共需要64个音箱。这一革新使得声音的呈现更加细腻、更加真实，仿佛把观众带入电影的世界中。

与传统环绕声相比，全景声中的声音与"位置"对应，而非与"音箱"对应。这种创新的声音理念使得声音效果更接近于真实的环境，让观众感觉仿佛身临其境，全方位地感受到电影的每一个细节。

想象一下，在一个惊心动魄的追逐场景中，你可能会感受到车辆从左边疾驰而来，然后快速向右漂移。在传统的环绕声中，这样的效果可能会受到一定的削弱。然而在全景声中，这样的体验将会被提升到全新的高度，让你感觉仿佛置身于电影的世界中，能够精确感受到每一个声音的位置和移动轨迹。

总的来说，环绕式全景声是一种全新的观影体验，它以更加细致、真实的方式重新定义了电影的声音呈现。这一技术革新不仅大大提升了观影的乐趣，也让人们对电影艺术的未来充满了期待。随着技术的不断发展，有理由相信，未来的电影将带给人们更加沉浸式的视听体验，引领人们进入一个更加精彩、更加逼真的视听新世界。

5.1.2 数字音频新形态——播客

播客，一种数字音频新形态，正风靡全球。它不仅带给人们丰富多元的内容，也提供了一个全新的社交平台。播客的内容丰富多样，涵盖了新闻时事、生活娱乐、教育科技、音乐诗歌等各个领域。它不仅满足了人们的娱乐需求，也满足了人们对知识获取和情感交流的需求。播客具有独特的听觉艺术，它以声音为媒介，让听众在想象的空间中体验和感受，具有独特的魅力。播客的发展迅速，用户数量持续增长，覆盖的领域也不断扩大。播客的制作门槛较低，使得更多人可以参与其中，创作出更多元、更个性化的内容。同时，播客平台也提供了更多的互动和社交功能，使得用户之间可以建立联系和分享感受。

1. 播客的定义

"播客"是一种基于互联网的发布文件并允许用户订阅以自动接收新文件的方法，或用此方法来制作的电台节目。"播客"是数字技术蓬勃发展的产物，代表着广播技术的崭新阶段。其英文名称Podcasting，是由广播"broadcasting"和苹果公司推出的数码音乐播放器"ipod"两个词汇相结合而成。2004年2月，本·汉默斯利（Ben Hammersley）在他一篇发表于《卫报》（*The Guardian*）的名为《听觉革命》（*Audible*

Revolution）的文章中，对于业余广播的繁荣现象进行了深入的探讨，他把这个现象称为语音播客（Audio Blogging）、播客（Podcasting）或者非正规媒体（Guerilla Media）。在他的文章中，本·汉默斯利详细阐述了这种新兴媒体形式的特点和潜力，使人们开始认识到播客的独特性和重要性。它迅速在2004年下半年开始流行，并广泛应用于发布音频文件。自此，Podcasting这一命名便一直被广泛沿用，成为一种具有独特魅力的数字广播技术的代名词。播客的出现使得用户可以自行制作和发布广播节目，并通过网络传播到全球。

2. 播客的发展

1）国内的发展进程

国内播客的发展历程，是一个充满创新和变革的历程。在这个历程中，播客不仅成为人们获取信息和娱乐的重要方式，也成为推动社会进步和发展的重要力量。

（1）起步阶段（2005年）。

在这个阶段，国内播客网站如雨后春笋般纷纷涌现，其中最为知名的当属土豆网、六间房、榕树下等。这些网站不仅数量众多，而且各具特色，为用户提供了一个多元化、富有创意的播客平台。

土豆网是一个以年轻人为主要用户群体的视频分享网站。在土豆网上，用户可以找到各种类型的原创视频，包括独立电影、音乐录像、生活记录等。该网站的播客频道也同样丰富多样，涵盖了时尚、音乐、电影等多个领域。用户可以在这里上传和分享自己的原创视频作品，与其他热爱创作的人士交流互动。

六间房是一个以直播为主要特色的播客平台。在这里，用户可以观看到各种类型的直播内容，包括才艺表演、实时访谈、游戏比赛等。六间房的播客频道为许多主播提供了一个展示才华的舞台，让他们能够通过直播分享自己的故事和想法。

榕树下是一个以文学创作为主的播客平台。该网站的播客频道汇集了许多优秀的原创文学作品，包括小说、散文、诗歌等。用户可以在这里上传和分享自己的文学作品，与其他热爱文学创作的人士交流互动。榕树下的播客频道也培养了一批优秀的文学新人，如韩松落、安妮宝贝等。

这些播客网站纷纷推出自己的播客频道，不仅为许多热衷于创作的人士提供了一个展示才华的舞台，也让更多的人能够通过播客分享自己的故事和想法。例如，一位名叫"蚊子"的独立音乐人在土豆网上上传了自己的原创歌曲，受到了许多用户的关注和喜爱。这个机会让她的音乐作品得到了更广泛的传播和认可。此外，一位名叫"阿杰"的年轻导演在六间房上直播了自己的电影制作过程，吸引了众多观众的关注。这个直播让他的电影制作得到了更多人的了解和支持，也为他日后的电影事业打下了良好的基础。

因此，这个阶段的国内播客网站不仅为用户提供了一个多元化的展示平台，也为许多人的事业发展提供了重要的支持。这些播客网站的成功也表明了国内播客市场的巨大潜力和活力。

（2）移动时代（2006年）。

2006年，苹果公司推出了Podcast，这一具有里程碑意义的软件，使得播客在移动设备上得以实现。Podcast的推出，标志着播客正式进入了移动时代，人们可以在地铁、公交车上，甚至在步行的过程中，享受那些精心制作的播客节目。这个时代的到来，不仅极大地拓宽了人们获取信息的方式，也使得音频传播变得更加便捷和高效。

在Podcast的推动下，2006年也是国内原创播客节目大量涌现的一年。其中，最为著名的当属《反波波》和《冬吴相对论》。这两档节目以其独特的视角和精良的制作，吸引了大量听众的关注和喜爱。《反波波》以另类的观点和犀利的评论，对时事热点进行深入剖析，吸引了大量年轻用户的关注。而《冬吴相对论》则以对话的方式，深入浅出地解读经济、管理等领域的知识，为听众提供了丰富的学习资源。

这些播客节目的出现，不仅丰富了人们的精神生活，也提高了公众对于社会热点问题的关注度。同时，播客的普及也促进了更多优质原创内容的涌现。这一时期，不仅播客的数量有了显著增长，节目的质量和多样性也有了显著提升。播客作为一种新兴的信息传播方式，正在逐渐改变着人们的生活方式和信息获取方式。

（3）走向市场（2007年）。

2007年，随着播客概念逐渐深入人心，大型电视媒体公司开始进军播客领域，这标志着播客走向了更为广阔的市场。凤凰网推出了《凤凰播报》，这是一档以全球热点事件、历史文化、社会万象为主题的深度报道播客节目。通过深入挖掘和独特视角的解读，让听众了解到事件背后的深层次含义和潜在影响。《凤凰播报》凭借其专业性和深度，迅速获得了广泛关注和赞誉。

与此同时，央视也推出了《社会记录》这一播客节目，以有纪录片品质的影像和主持人叙述来完成故事，记录的影像呈现着故事的鲜活与真实，描述的语言为故事打开不一样的读解空间，真实地呈现了中国社会各个层面的故事和人物。节目以客观、真实的视角，让听众了解到中国社会的历史、文化和现状，引发了广泛的社会讨论和关注。

这些大型电视媒体公司的加入，让播客不再只是独立制作人的专利，而是逐渐走进了更多人的视线。这些具有影响力的播客节目，不仅拓宽了播客的题材和形式，也提高了节目的制作水平和听众多样性。同时，也为更多有才华的独立制作人提供了展示的平台，推动了播客行业的繁荣发展。

（4）视频播客的普及（2008年）。

2008年，随着3G技术的普及和智能手机的流行，国内播客进入了一个全新的阶段。用户不再局限于通过计算机观看播客内容，而是可以更加方便地在手机上观看视频播客。这一技术的普及，使得播客内容的传播范围更加广泛，吸引了更多观众的关注。

在这一时期，最为引人注目的播客节目当属《老友记》。这档播客节目以回忆过去的主题为核心，吸引了大量网友的关注和热议。通过分享过去的一些经典故事或者物品，让听众在回忆中找到共鸣，感受到时光的流转和友情的珍贵。

例如，在某一期节目中，主持人拿出了一个古老的随身听，回忆起自己高中时代用它

来听音乐、录下朋友间的话语。随着随身听的复古风重新流行，这期节目也引发了广大网友的共鸣。许多听众通过邮件、留言等方式与主持人分享了自己的回忆，包括他们自己的随身听故事。这些共鸣和互动让《老友记》在短时间内获得了广泛的关注和喜爱。

总的来说，国内播客的发展历程是一个不断创新和变革的历程。在这个时代里，每一个人都可以成为创作者，每一个人都可以拥有自己的声音。播客让人们的生活变得更加丰富多彩，也让人们的视野变得更加宽广。

2）国外发展进程

国外播客的发展历程可以追溯到20世纪90年代初，随着互联网的普及和录音设备的降价，越来越多的个人和组织开始尝试制作自己的音频播客节目。根据时间顺序，将国外播客发展历程进行以下划分。

（1）早期播客时代（1995—2005）。

在早期播客时代，即1995—2005年，播客逐渐成为互联网上的一种新兴媒体形式。在这个时期，最早的播客节目之一是由美国西北大学的三位学生使用数字录音设备录制的，名为"网播"（The Connection）的音频播客节目。随着互联网的普及和录音设备的价格逐渐下降，越来越多的个人和组织开始尝试制作自己的播客节目，包括音频和视频内容。

早期播客时代的发展为播客这种媒体形式奠定了基础，为后来的播客繁荣和多样化打下了坚实的基础。随着技术的不断进步和市场的不断扩大，播客节目在内容、形式和传播渠道等方面不断创新和发展，吸引了越来越多的听众和参与者的关注和参与。

（2）播客繁荣期（2005—2008）。

在播客繁荣期，即2005—2008年，播客节目数量大幅增长，质量也得到了显著提升。例如"福布斯最前线"，这是一档以商业和科技为主题的播客节目，由福布斯杂志制作。节目通过访谈、报道和评论等方式，向听众传递了商业和科技领域的最新动态和热门话题。该节目在传统媒体和新媒体平台上也广受欢迎，成为商业人士和科技爱好者的必听节目之一。

这个时期的播客繁荣发展，为播客这种媒体形式提供了更多的内容选择和传播渠道。同时，随着互联网技术的不断进步和移动设备的更新换代，越来越多的听众可以通过互联网和移动设备收听播客节目，进一步推动了播客的快速发展。

（3）独立播客黄金期（2008—2015）。

独立播客黄金期（2008—2015）是播客发展的一个重要阶段，随着互联网技术的不断发展和普及，独立播客逐渐崭露头角，成为播客市场的一股重要力量。

以"寿司之王"为例，这是一档以美食和文化为主题的播客节目，由伊恩·霍姆主持。节目通过探索不同国家和文化的美食文化，以及与厨师和美食爱好者的对话，深入探讨了食物对人类文化和生活的影响。该节目不仅在内容上具有深度和广度，还在形式上具有亲和力和互动性，吸引了大量年轻观众。

独立播客黄金期的发展为独立制作人提供了更多的机会和支持,推动了播客内容的多样化和创新。这些播客制作公司在节目制作、推广和营销等方面提供更多的资源和支持,使得更多的独立制作人能够创作出优秀的播客节目,进一步丰富了播客的内容和形式。

(4) 播客复兴期(2015年至今)。

自2015年以来,播客市场经历了一次复兴。这一时期,移动互联网的普及和智能设备的更新换代,为播客的发展提供了新的机遇。在这个时期,出现了许多标志性的播客作品,在音频品质、内容创新和传播渠道等方面都有了显著的提升。其中,"耳朵"是一档以音乐为主题的播客节目,它不仅播放经典歌曲,还邀请了许多知名音乐人进行访谈,让听众更深入地了解音乐背后的故事。

这些新播客节目的出现,不仅丰富了播客的内容,也为播客的传播提供了更多的渠道。听众可以通过各种智能设备随时随地收听播客节目,与节目制作团队和其他听众分享自己的观点和感受。这种便捷性和互动性,使得越来越多的听众选择收听播客节目,推动了播客市场的复兴和发展。

总之,在播客复兴期,出现了许多优秀的播客作品,它们在音频品质、内容创新和传播渠道等方面都有了显著的提升。这些播客节目的出现,不仅丰富了播客的内容,也为播客的发展提供了新的机遇。

3. 播客类型

播客,这个词语从字面上看,是"广播"和"博客"的结合,但实际上,它已经超越了这两个词汇的原始含义。在数字时代,播客已经发展成为一个涵盖各种音频内容的集合体,其种类丰富,包括访谈、喜剧、音乐、文化、科技等各个领域。

1)访谈类播客

访谈类播客是一种极具吸引力的播客形式,它让听众有机会深入了解嘉宾的内心世界和人生经历。这种播客形式的特点在于,主持人通过与嘉宾的对话,分享他们的思考、见解和生活经历,让听众感受到不同的人生体验和思考方式。

以"深夜对话"这档深度访谈播客为例,它以深夜的宁静为背景,每期邀请一位嘉宾,通过深度对话,探讨他们的内心世界和人生经历。在一期节目中,主持人邀请了一位退役军人,讲述了他在军队中的经历以及退役后的生活。在对话中,嘉宾谈到了他在军队中的磨练和成长,以及退役后如何适应平民生活的挑战。听众可以通过这档节目深入了解军人的内心世界和退役后的生活状态,感受到他们所经历的不同人生阶段和心路历程。

除了"深夜对话",还有许多其他优秀的访谈类播客。例如,"名人访谈"这档节目邀请了各领域的名人,通过对话的形式分享他们的成功经验和心路历程。听众可以通过这些名人的故事和思考方式,汲取不同的人生智慧和启示。

访谈类播客让听众有机会深入了解他人的内心和人生经历,这种播客形式具有很强的互动性和参与感。听众可以通过留言和提问等方式与嘉宾和主持人进行交流,让访谈更加深入和互动。总之,访谈类播客是一种极具吸引力和启示性的播客形式,让听众有机会深

入了解他人的内心和人生经历，为自己的人生提供宝贵的启示和借鉴。

2）喜剧类播客

喜剧类播客是一种广受欢迎的播客形式，它们主要以娱乐为目的，通过幽默的方式为听众带来欢笑和轻松的氛围。这类播客节目形式多样，有的以单口相声、脱口秀为主，有的则是搞笑短剧、搞笑短视频等。无论哪种形式，它们都能够让人们在忙碌的生活中找到轻松和快乐的时刻。

例如，"大圣脱口秀"的播客节目"嘻哈乐园"，就是一档以单口相声和脱口秀为主要形式的喜剧类播客。主持人大圣以诙谐的语言、夸张的表演和各种搞笑桥段为听众带来欢乐。在每一期节目中，大圣都会针对不同的主题进行幽默的解读和表演，例如，社会热点、生活琐事、人生感悟等。听众可以在聆听大圣的幽默表达中，感受到快乐和轻松，忘却生活中的烦恼和压力。

除了"嘻哈乐园"，还有许多其他优秀的喜剧类播客节目。例如，"笑笑乐翻天"是一档以搞笑短剧和短视频为主的喜剧播客，每期节目都会为听众带来一系列有趣的小短片，通过幽默的故事情节和搞笑的表演，让人们在笑声中度过轻松的时光。此外，"疯狂的声音"是一档以声音模仿和配音为主的喜剧播客，主持人的精彩模仿和配音表演，常常让听众忍俊不禁，捧腹大笑。

喜剧类播客在快节奏的生活中，为人们提供了一种轻松的解压方式。人们在繁忙的工作和学习之余，需要一些轻松和愉快的时刻来调节身心。喜剧类播客通过幽默和搞笑的内容，让人们在笑声中释放压力，缓解紧张情绪，从而更好地面对生活中的挑战。

总之，喜剧类播客是一种广受欢迎的播客形式，它们通过幽默和搞笑的方式为听众带来欢乐和轻松的氛围。这类播客节目不仅娱乐性强，还能够为人们在快节奏的生活中提供一种轻松的解压方式。听众可以在笑声中释放压力，缓解紧张情绪，更好地面对生活中的挑战。

3）音乐类播客

音乐类播客是一种让人们通过音乐来感受不同情感和艺术价值的播客形式。这类播客节目主题多样，既包括新歌推荐，也有对经典音乐的解读和赏析，让听众在音乐的海洋中遨游，感受不同的音乐情感和艺术价值。

例如，"音乐瞬间"是一档专注于古典音乐赏析的播客，它通过主持人和专家的对话，深入解析古典音乐的魅力，引导听众领略音乐的艺术性。在每一期节目中，主持人会邀请一位专家来介绍一首古典音乐作品，通过对话和讲解的形式，让听众了解这首作品的创作背景、曲风特点、音乐结构等方面的知识。听众可以在聆听的过程中，感受古典音乐的深厚内涵和艺术价值。

除了"音乐瞬间"，还有许多其他优秀的音乐类播客。例如，"新歌推荐"是一档以介绍新发专辑和单曲为主的播客，主持人和嘉宾会针对每首新歌进行赏析和评价，让听众了解最新的音乐动态。此外，"经典回顾"是一档以回顾经典音乐为主的播客，主持人和嘉宾

会针对一些经典的音乐作品进行深入的解读和赏析，让听众重新发现这些经典作品的魅力。

音乐类播客不仅让听众能够了解更多的音乐知识，同时也能够通过音乐来调节情绪和心情。不同的音乐类型和曲风能够带给人们不同的情感体验和启示。通过主持人和嘉宾的讲解和分析，听众可以更好地欣赏和感受音乐的美。

总之，音乐类播客是一种让人们通过音乐来感受不同情感体验的播客形式。这类播客节目不仅让听众了解更多的音乐知识，同时也能够通过音乐来调节情绪和心情。听众可以在音乐的海洋中遨游，感受不同的音乐情感和艺术价值，为自己的生活增添更多的色彩和意义。

4）文化类播客

文化类播客，犹如一位博学的文化导引，带领听众在文化的海洋中遨游，探索着各种文化现象、文学作品、艺术作品等的魅力。它们是广受欢迎的一类播客，能够让人们在忙碌的生活中，发现新的文化乐趣，提升自己的文化素养。

例如，"文化大家谈"这档播客节目，涵盖了各种文化话题，是一扇窥探文化世界的窗户。它邀请了各个领域的专家学者进行深度对话，探讨文化现象的内涵和影响。每一期节目都是一次文化的盛宴，让听众在专家的解读和赏析中，深入了解各种文化现象，感受文化的魅力。

又如，"文学之旅"这档播客节目，是一次穿越文学世界的旅行。它以文学为切入点，通过解读和赏析文学作品，带领听众领略文学的魅力。每一期节目都会选取一部具有代表性的文学作品，通过主持人与嘉宾的对话，听众不仅能够拓宽自己的文学视野，还能够提升自己的文学鉴赏能力。

5）科技类播客

科技类播客，它们如同一位充满智慧的导师，引领听众走进科技的世界，探索科技的最新进展和创新成果。这类播客关注科技的发展，注重解析科技创新的背后故事，让听众能够深入了解科技在各领域的应用，紧跟科技发展的步伐。

例如，"科技回响"这档播客节目，它关注科技创新，邀请科技领域的专家进行深度对话。每一期节目都会选取一项最新的科技创新进行深入剖析，让听众了解这项科技的创新之处和未来可能的应用。通过这些深度对话，听众不仅能够了解最新的科技进展，还能够深入了解科技背后的故事和未来的发展趋势。

又如，"科技前沿"这档播客节目，它关注科技的最前沿发展，邀请各领域的科技专家进行访谈，分享他们的研究成果和最新发现。每一期节目都会带来最新的科技资讯和研究成果，让听众了解科技在各领域的应用和发展趋势。通过这些访谈，听众不仅能够了解最新的科技进展，还能够深入了解科技在各领域的应用和创新。

科技类播客让听众能够深入了解科技的最新进展和创新成果，紧跟科技发展的步伐。它们通过邀请专家进行深度对话和解析，让听众了解科技在各领域的应用和发展趋势，拓宽听众的科技视野，激发对科技的热情和探索欲望。

总的来说，播客的种类繁多，每种类型的播客都有其独特的魅力和影响力。它们或深度访谈，让人们感受到他人的真实故事和内心世界；或以喜剧的形式，为人们带来欢笑和轻松；或通过音乐，让人们领略艺术的魅力；或关注文化现象，让人们对文化有更深的理解和感悟；或解析科技发展，让人们紧跟科技时代的步伐。这些播客在人们的生活中留下了深刻的印记，丰富了人们的精神世界。

4. 播客的优质平台

当今的播客世界充满了各种有趣的节目和故事，有许多优质的播客平台可供听众选择。其中一些最受欢迎的平台如下。

1）Podcast Directory

Podcast Directory 是一个免费的播客平台，成立于 2005 年，提供海量的播客节目，用户可以根据分类和搜索找到自己感兴趣的节目。这个平台的内容非常广泛，涵盖了娱乐、新闻、音乐、喜剧、体育等各种类型，适合各种兴趣爱好的听众。

在成立初期，Podcast Directory 的内容主要以英文为主，但是随着时间的推移，越来越多的中文播客节目也开始在这个平台上出现。这些中文播客节目包括很多知名主播或者专业机构开设的节目，也有许多新鲜有趣的小众节目。

Podcast Directory 的发展非常迅速，已经成为全球最大的播客平台之一。这个平台的特点是它提供了非常便捷的搜索和定制功能，用户可以根据自己的兴趣和喜好筛选和定制播客节目，打造专属的音频世界。此外，Podcast Directory 还提供了一些统计数据和分析工具，帮助播客主更好地了解听众和提升播客节目的质量。

Podcast Directory 上有许多著名的播客作品，其中一些比较出名的如下。

（1）"Serial"：这是一款由美国公共广播公司（NPR）制作的播客节目，它讲述了一个谋杀案件的调查过程，引发了全球范围内的热潮。

（2）"This American Life"：这是一款由美国公共广播公司制作的播客节目，主要关注美国社会和文化生活中的各种话题，是一个非常受欢迎的播客节目。

（3）"99% Invisible"：这是一款由美国公共广播公司制作的播客节目，主要关注设计、建筑、艺术和文化等领域的各种话题。

除了以上这些著名的播客节目，Podcast Directory 上还有很多其他优秀的中文播客节目，涵盖了各种不同的领域和主题。

2）iTunes

iTunes 是苹果公司推出的媒体播放应用程序，提供海量的播客节目，涵盖各种类型。iTunes 最早是在 2001 年发布的，当时主要是作为一个数字媒体播放器，可以播放音乐、电影、电视节目等。随着时间的推移，iTunes 逐渐发展成为一个集音乐、电影、电视节目、播客等于一体的综合性媒体平台。

iTunes 上的播客节目内容非常丰富，涵盖了各种类型，包括娱乐、新闻、音乐、喜

剧、体育等。在 iTunes 上，用户可以根据自己的兴趣搜索和浏览播客节目，还可以订阅自己喜欢的内容，方便随时收听。此外，iTunes 还提供了一些推荐功能，根据用户的收听记录和兴趣推荐合适的播客节目。

iTunes 的发展非常迅速，已经成为全球最大的播客平台之一。早在 2005 年，iTunes 就推出了播客频道，为播客主提供了一个广泛的分发渠道。随着智能手机的普及和互联网技术的发展，iTunes 的播客业务也不断增长，吸引了越来越多的用户和播客主。

3）喜马拉雅

喜马拉雅，这个广受欢迎的中文播客平台，诞生于 2012 年。它以丰富多样的内容、创新的技术和出色的用户体验，吸引了数亿用户。在这个平台上，用户可以找到各种类型的播客节目，从新闻科技到娱乐音乐，从生活时尚到教育文化，几乎无所不包，能满足各种兴趣爱好的用户。

喜马拉雅的内容特点在于其广泛性和深度。这里有知名主播和专家开设的热门播客节目，也有小众独立播客的精彩声音世界。在喜马拉雅上，可以听到来自全球各地的声音，体验不同的文化和观点。

喜马拉雅的发展历程充满了创新与突破。自成立以来，该平台不断推出新的功能和服务，以满足用户的需求。例如，它推出了 AI 推荐算法，根据用户的收听记录和兴趣，为用户推荐个性化的播客节目。此外，喜马拉雅还开设了专门的播客创作平台，让更多的创作者能够便捷地发布自己的播客节目。

在喜马拉雅上有许多著名的播客作品，如下。

（1）"中国好声音"：这是喜马拉雅上最受欢迎的播客之一，它以独特的声音和视角解读中国历史和文化。这个播客由知名历史学家和作家主持，邀请了一系列才华横溢的嘉宾，共同探讨中国的过去、现在和未来。在喜马拉雅的海洋中，每一个听众都能找到属于自己的那片海。对于喜欢文学的人来说，这里有一片属于文学的天地。

（2）"文学下午茶"：这是一档专注于文学的播客节目，主持人及其嘉宾们以轻松的对话方式，分享他们的阅读心得和喜欢的文学作品。听众可以在喝茶、品书的悠闲时光中，聆听嘉宾们对文学的热爱和理解。

（3）"杨澜访谈录"：这是知名主持人杨澜创办的一档访谈类播客节目，邀请了全球各领域的精英人物进行深度对话。在每期节目中，杨澜以她独特的提问方式和洞察力，挖掘嘉宾们的人生故事和思考，让听众更深入地了解这些成功人士的内心世界。

这些播客作品以其深度、广度和独特性吸引了众多听众。在喜马拉雅上，还有许多类似这样的播客节目，它们用声音创造了一个丰富多彩的世界，让听众在日常生活中找到一份宁静和满足。

同时，喜马拉雅还为创作者提供了广阔的舞台。许多播客主在这个平台上找到了自己的声音和受众，用他们的才华和努力赢得了人们的关注和赞赏。

总的来说，喜马拉雅是一个集音频内容、社交互动和个人创作于一体的综合性播客平

台。无论你是喜欢聆听他人故事的听众，还是希望分享自己声音的播客主，喜马拉雅都能满足你的需求。在这里，你可以找到属于你的那一片声音海洋，也可以创造属于你自己的声音世界。

4）蜻蜓 FM

蜻蜓 FM，这个广受欢迎的音频分享平台，诞生于 2011 年，如今已经成长为中文播客界的一颗璀璨明珠。它汇集了来自全球各地的声音，涵盖了各种类型的内容，无论是新闻评论、科技探索，还是音乐分享、小说朗读，乃至于生活趣事和深度访谈，都能在蜻蜓 FM 上找到相应的小天地。

蜻蜓 FM 的内容丰富多样，又经过精心挑选，力求满足不同用户的口味。在这里，可以听到知名主持人的专业解读，也可以发现草根声音的独特魅力。蜻蜓 FM 的内容不仅涵盖了各个领域，也呈现出多种形式，既有深度的访谈讨论，也有轻松的闲聊漫谈。这使得用户可以在繁忙的生活中找到一片宁静的听觉空间，也可以在陪伴中找到共享的乐趣。

蜻蜓 FM 的发展历程充满了挑战与机遇。自成立以来，蜻蜓 FM 始终坚持创新，不断推出新的功能和服务，以满足用户的需求。例如，它引入了 AI 推荐算法，根据用户的收听记录和兴趣推荐个性化的内容。此外，蜻蜓 FM 还开设了专门的播客创作平台，鼓励并支持创作者们创作出更多优质的内容。

在蜻蜓 FM 的声音海洋中，有许多著名的播客作品值得一探究竟。例如，《深夜 FM》，这是一档以情感为主题的播客节目，主持人以温情而感人的语调，分享着一个个关于生活、关于爱的故事。还有《科技相对论》，这档节目以深度访谈的形式，邀请科技领域的专家和创业者分享他们的思考和见解，让听众了解到科技的魅力和前景。

总的来说，蜻蜓 FM 是一个充满温度和故事的平台。在这里，每一个声音都有其独特的价值，每一个故事都有其独特的魅力。无论你是寻找心灵的慰藉，还是寻求知识的启迪，蜻蜓 FM 都能为你提供一片广阔的听觉世界。

这些播客平台各具特色，提供了各种各样的播客节目，满足听众的不同需求。无论你是想寻找娱乐、新闻、音乐、喜剧，还是其他类型的播客节目，都可以在这些平台上找到自己喜欢的内容。总之，播客已经成为当今的一种流行文化，用户可以从中获取各种信息和娱乐。

5.2　数字音频艺术的创作

观看视频

5.2.1　数字音频时代的媒介研究

自媒体时代，数字音频媒介的地位日益显要，扮演着信息传播、娱乐提供和社交模式变革的重要角色。借助创新的技术和多样化的平台，数字音频媒介为用户提供了丰富多彩

的内容，满足了人们对于信息获取和娱乐需求的多元化追求。这一发展趋势不仅对传统媒体行业产生了深远的影响，更在潜移默化中改变了人们的生活方式和社交模式。

尤其在影视艺术中，声音无疑是一个非常重要的组成部分，它能够赋予观众更加丰富和深刻的体验。声音包括人声、音响和音乐三个组成部分。

1. 表意——人声

人声是影视作品中人物的语言声音，它不仅能够传达信息，表达情感和思想，还能够通过语言的节奏、音调和语气等手段来塑造人物形象，展现人物性格和心理状态。

1）人声的组成要素

人声在影视艺术中扮演着重要的角色，其组成要素包括对话、独白和旁白三个组成部分。

（1）对话。对话是指两人或两人以上相互交流的声音。在影视作品中，对话是表现人物关系、推动剧情发展的重要手段。通过对话，观众可以了解人物的性格、思想、情感以及彼此之间的关系，更好地理解故事的情节发展。

（2）独白。独白是指画面中人物单独说话的声音。这种声音通常用于表现人物内心的想法和感受，让观众能够更加深入地了解人物的内心世界。通过独白，观众可以更好地理解人物的性格、情感以及行为动机等。

（3）旁白。旁白是指由画面时空以外的人所发出的声音。它通常用于介绍故事背景、描述场景环境或者对某些事件进行解释说明。旁白的作用在于提供更多的信息和背景，帮助观众更好地理解故事的情节发展。

2）人声在影视作品中的具体作用

（1）有利于人物性格、人物形象的塑造。人声作为人物表达自己思想和情感的重要手段，对于塑造人物性格和形象具有重要的影响。通过对话、独白和旁白的运用，可以表现出人物的性格特点、思想观念和情感状态，使人物形象更加丰满、立体。

（2）有利于影视作品整体艺术风格的创造。人声的运用不仅影响着人物形象的塑造，也与影视作品的整体艺术风格密切相关。不同的声音表达方式可以创造出不同的艺术风格，如现实主义、浪漫主义、喜剧等。适当的语音表达可以增强作品的艺术感染力，营造出独特的氛围和风格。

（3）有利于画面空间的创造。人声还可以帮助创造画面空间感。通过对话、独白和旁白的运用，可以营造出不同的场景氛围和空间感，如安静的室内、喧闹的街头或者辽阔的自然环境等。人声的运用可以增强画面空间的表现力和感染力，使观众更加沉浸于影视作品的情境之中。

例如，在电影《让子弹飞》中，不同人物的角色性格和心理状态通过他们独特的语言方式和语气得到了生动的展现。主角张麻子的坚定、智慧和果决的个性特点，通过他冷静而坚定的语言得以体现。而反派胡万的狡猾和阴险，则通过他阴阳怪气的语言和语气得以

展现。人声的运用使得人物形象更加丰满,观众可以通过人物的语言声音更好地理解和感受他们的内心世界。

2. 表真——音响

音响是模拟真实世界中的各种声音效果,如动作声、环境声等。它们在影视艺术中具有非常重要的写实作用,能够增强观众的沉浸感和真实感,使画面更加生动、逼真。

1)音响的组成要素

音响的组成,大致可以分为以下几种。

(1)自然音响。

自然音响,这是人们生活中如呼吸般熟悉的音符,它们随着大自然的节奏,悠然地出现在人们的耳畔。它们或是清泉潺潺,或是微风轻拂,或是动物们的欢叫和悲鸣,这些都是自然音响的典型代表。它们在影视作品中,扮演着塑造环境、烘托气氛的重要角色。

以纪录片《地球脉动》(图 5-7)为例,自然音响的魅力被发挥得淋漓尽致。在描绘热带雨林的繁华盛景时,雨声、水声、动物的声音共同构成了一首生机勃勃的交响曲。雨滴击打在树叶和花瓣上的声音,水在溪流中跳跃的声音,动物们悠扬的鸣叫声,所有这些声音都为我们描绘出了一幅生动的热带雨林画面。而在描绘极地冰川的寂静冷清时,风声、海浪声,以及偶尔出现的动物叫声,则为我们勾勒出了一幅严寒而安静的极地景象。风在冰川上空呼啸的声音,海浪拍打在冰川边缘的声音,这些自然音响就像是一首冰冷的诗,将极地的寒冷与寂静传达给了人们。

图 5-7 纪录片《地球脉动》中的镜头

自然音响,它们不仅仅是声音,更是大自然的情感表达,是生活的呼吸,是时间的脚步。在影视作品中,它们如血液般流淌在每一个场景中,为的是让观众更深入地理解这个世界,更深入地感受这个世界的生命力和美丽。

(2) 机械音响。

机械音响，这是源自人类科技创造的声音，它们源自机械设备，如汽车、火车、飞机等。这些声音特质，在影片中承担了描绘科技发展，增强影片科技感的重要任务。

以电影《拯救大兵瑞恩》（图 5-8）为例，机械音响的运用发挥了重要的作用。影片描绘的是第二次世界大战期间，美国海军陆战队的一支小队，为了拯救被敌军围困的士兵瑞恩，展开了一场惊心动魄的行动。在这部影片中，机械音响如坦克、飞机、枪械等声音的呈现，使观众仿佛置身于战争的氛围中。例如，当小队乘坐坦克出发时，坦克的引擎声、炮弹发射声，以及坦克履带的金属碰撞声，这些都构成了紧张刺激的机械音响。这些声音不仅描绘出了战争的紧张感，也增强了影片的科技感。同样，当小队在空中轰炸机的掩护下，穿越敌军防线时，飞机的轰炸声、机枪的扫射声，再次为观众呈现了一场惊心动魄的空袭场景。这些机械音响，让观众感受到现代科技的强大力量的同时，也深深感受到战争的残酷。

图 5-8　电影《拯救大兵瑞恩》镜头

(3) 枪炮音响。

枪炮音响，是影视艺术中一种独特的表现形式，常常在战争片或动作片中出现。这种音响效果以其独特的震撼力和紧张感，为观众带来极具冲击力的听觉体验，同时也能够表现出人物或事物的力量感，为影片增添了更多的紧张和刺激。

以电影《建国大业》为例（图 5-9），枪炮音响的运用对于塑造影片的氛围和情感起到了至关重要的作用。影片以中国近代史为背景，通过展现国家生死存亡之际的民族抗争和英雄事迹，呈现了一部壮丽的史诗。在影片的战争场面中，枪炮音响如机关枪的嗒嗒声、手榴弹的爆炸声、步枪的射击声等，将观众带入了战火纷飞的年代，让人感受到了战争的残酷和无情。

当英勇的中国军队在抵御外敌入侵的战斗中，枪炮音响的震撼力让人感受到士兵们的坚定和勇敢。例如，在影片中的一场守卫长城的战斗中，中国军队凭借着简陋的武器和坚定的信念，与装备精良的敌军展开了一场殊死搏斗。枪炮音响在此刻达到了高潮，机关枪声、爆炸声、士兵们的呐喊声交织在一起，构成了一幅惊心动魄的战争画卷。观众仿佛置

身于战场之中,感受到了士兵们视死如归的民族精神。

图 5-9 电影《建国大业》镜头

此外,在影片的非战争场景中,枪炮音响也时常出现,作为情感渲染和气氛烘托的重要手段。例如,在影片中描写抗美援朝战争的时候,通过回忆的方式展现了志愿军的英勇事迹。在这个场景中,枪炮音响的出现不仅勾起了人们对那段历史的回忆,同时也为影片增添了一种凝重和悲壮的氛围。

(4) 社会环境音响。

社会环境音响,是电影中一种重要的音响元素,它包括人群声、收音机声音、汽车声等,用于描绘出社会生活的各种场景,让观众感受到真实的氛围。这些声音不仅能够传达出具体场所的特点,还能够反映出人物所处的社会环境,为故事情节的发展提供有力的支撑。

以电影《当幸福来敲门》为例,社会环境音响的运用非常巧妙。影片讲述了一个落魄的股票经纪人克里斯·加德纳在艰难困苦中奋斗,最终成功的故事。影片中的社会环境音响为故事情节的展开提供了重要的烘托和铺垫。

在影片的开头,我们看到了一个繁华的街头的场景,这里的社会环境音响包括喧闹的人群声和车辆的喇叭声。这些声音传达出了这个城市的繁华和忙碌,同时也为克里斯·加德纳的出场提供了一个典型的社会环境。在这个喧嚣的环境中,他的孤独和无助显得更加明显,从而为后续的故事情节埋下了伏笔(图5-10)。

图 5-10 电影《当幸福来敲门》镜头

当克里斯·加德纳去图书馆时，社会环境音响转变为安静的氛围。图书馆的安静环境音响，如翻书声、打字机声等，与克里斯·加德纳内心的焦虑形成了鲜明的对比。这种社会环境音响的运用，让观众更加深入地理解他的内心世界，同时也为他在困境中坚持努力的精神提供了有力的烘托。

影片的结尾部分，当克里斯·加德纳成功成为一名股票经纪人后，社会环境音响也随之转变为更加繁华和忙碌的场景。人群的喧闹声、车辆的喇叭声再次响起，这些声音传达出了这个城市的繁华和活力，同时也象征着克里斯·加德纳的成功和蜕变。这种社会环境音响的运用，不仅为故事情节的转折提供了有力的烘托，同时也为观众提供了一种身临其境的感受，让人更加深入地理解了故事的主题。

总之，社会环境音响为故事情节的发展提供了有力的支撑和烘托。这些声音不仅描绘出了具体的社会场景，还反映了人物所处的社会环境和内心世界，让观众更加深入地理解了故事的主题和情感。

（5）特殊音响。

特殊音响，是电影艺术中一种引人注目的元素，常常通过电子合成技术得到，为观众带来独特的听觉体验。这些音响不仅丰富了影片的音效，还为影片的情节和场景增添了浓厚的科幻色彩。

以电影《星球大战》为例，特殊音响的运用无疑为影片的成功发挥了重要作用。在这个广受欢迎的科幻系列中，特殊音响得到了充分的运用和发挥。当观众听到激光剑的声音（图5-11），他们会感受到能量汇聚的瞬间和能量释放的震撼；当异形生物发出怪异的声音，观众会感受到对这些外星生物的惊异和恐惧。这些特殊音响不仅增强了影片的感染力，还为影片的情节和场景营造了浓厚的氛围。

图5-11 电影《星球大战》镜头

在《星球大战》中，特殊音响还具有深化人物形象和推动故事发展的作用。例如，达斯·维达的呼吸声和机械嗓音，传达出了这个角色的冷酷和强大；而R2-D2和C-3PO的电子声音，则表现了这两个机器人角色的特殊个性和情感。这些特殊音响不仅为观众提供了更丰富的听觉体验，还为影片的故事和角色塑造了鲜明的形象。

特殊音响的运用，不仅增强了影片的视觉效果，还为观众带来了前所未有的听觉体

验。这些特殊音响不仅营造了独特的氛围，还深化了观众对故事和角色的理解。正是这些特殊音响的独特魅力，使得《星球大战》系列成为电影历史上的经典之作。

2）音响在影视作品中的具体作用

音响在影视作品中的作用，主要有以下几方面。

（1）增强真实感。

音响在影视作品中的作用是巨大的，它能够增强影片的真实感，让观众仿佛置身于影片的场景之中。恰当的音响设计不仅能够描绘出外部环境，还能够揭示人物的内心世界，让观众更能够感同身受。

例如，在电影《雨中曲》中，雨的潺潺声、雷的轰鸣声、车辆的驶过声，每一种声音都像是一条线索，引导人们更深入地理解人物的内心世界。当男主角唐在夜晚的雨中独自行走时，雨水的潺潺声不仅是环境的一种描绘，也是唐孤独、忧郁心情的一种表现。每一滴雨的声音都敲打在心头，让观众感受到唐的落寞与无助。同时，这也为后续唐的歌唱表演的激情与活力形成了鲜明的对比（图5-12），音响设计的运用在此处显得尤为出色。

图 5-12　电影《雨中曲》镜头

另一方面，车辆的驶过声在影片中也具有深远的含义。在唐与丽莎的对白场景中，车辆的驶过声常常出现，它象征着城市的繁忙与嘈杂，也代表着两人身处的生活环境。这些声音让观众感受到城市的节奏，同时也增加了影片的真实感。

除了环境描绘，音响也能够揭示人物的内心世界。在《雨中曲》中，不论是雨声、车辆驶过声还是其他声音元素，都不仅是环境的描绘，更是人物心情的投射。观众能够通过这些声音感受到人物的喜怒哀乐，更能够深入地理解人物的内心世界。

（2）烘托气氛。

音响在影视作品中的作用不仅是增强影片的真实感，还能够有效地烘托出影片的氛围。例如，欢快的背景音乐能够使原本平淡无奇的场景变得生动起来，让人感受到一种愉悦和欢快的情绪。在悬疑片中，紧张音效的使用则能让人感觉到情节的紧迫感，让人身临其境地感受到剧情的紧张和悬念。

以电影《看不见的客人》为例（图5-13），这部电影是一部悬疑片，剧情扣人心弦，气氛紧张。在影片中，音效的使用非常出色，每一次的响雷、雨声、车声等都恰到好处地烘托出了影片的氛围。当主角在房间里等待神秘客人的到来时，敲门声的音效处理让观众也跟着紧张起来，不知道接下来会发生什么。这种紧张感不仅增强了观众的期待感，也使得影片更加生动有力。

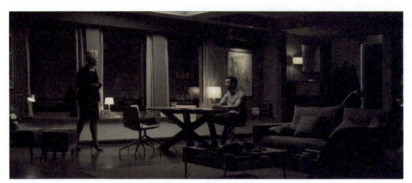

图5-13　电影《看不见的客人》镜头

（3）传达情感。

音响不仅有助于营造环境氛围，更能够深刻地传达人物的情感。巧妙运用音响艺术，可以让观众更加投入于影片的情节和情感之中。

以电影《沙丘》为例（图5-14），这部由传奇导演大卫·林奇执导的科幻巨作，荣获第94届奥斯卡金像奖最佳音效奖，生动地展现了音响在传达人物情感上的重要作用。影片讲述了一个未来世界的科幻故事，主人公保罗·亚崔迪在踏上神秘星球沙丘的旅程中，经历了种种挑战和奇遇，最终揭示了隐藏在故事背后的阴谋和真相。

图5-14　电影《沙丘》镜头

在《沙丘》中，音响的运用非常出色，为人物情感的传达起到了关键作用。当保罗初次抵达沙丘星球时，他被星球上奇异的景象所震撼，此时背景音乐逐渐变得低沉而悠扬，营造出一种神秘而紧张的氛围。这种音效处理准确地传达了保罗内心的疑惑和不安，同时也激发了观众的好奇心和紧张感。

在主人公与敌人激战的过程中，音效的处理更是传神。当保罗挥舞光剑与敌人交战时，激昂的电子音乐伴随着刀光剑影的声音，让人感受到他激战中的紧张和决心。而当战

斗结束时，背景音乐逐渐消退，取而代之的是柔和的旋律，传达出保罗在战斗后内心的疲惫和忧虑。

影片中还有许多其他例子，如保罗在面对复杂的社会政治局面时，背景音乐会变得低沉而紧张，传达出他内心的矛盾和焦虑。而在他与恋人艾尔吉迪斯相遇时，柔美的音乐和两人对话的声音交织在一起，传达出两人之间的爱意和情感。

通过精心设计的音乐和声音效果，《沙丘》成功地传达了主角们的情感，引起了观众的情感共鸣。影片中的每一个场景都有独特的音响设计，让观众在欣赏科幻世界的同时，也能够感受到人物情感的细腻变化。这种情感传达对于整个故事的情感共鸣起到了至关重要的作用，使得观众能够更加投入地体验影片所呈现的奇幻世界。

（4）推动剧情。

音响在影视作品中的功能是多方面的，它还能够深入地推动剧情的发展。在某些情节紧张、悬念重重的影片中，音响的推动作用更是至关重要。

《大鱼》是一部充满奇幻色彩的电影，讲述了一个儿子听父亲讲述他的一生，以及他们所经历的奇遇和成长的故事。影片的音响设计丰富而细腻，巧妙地推动了剧情的发展，增强了观众的观影体验。

在影片的追逐场景中，不断加强的车轮声、心跳声以及急促的呼吸声等音响效果，将观众的情绪引向了高潮。例如，在儿子带父亲离开医院被追逐的戏中（图5-15），车轮声从轻到重，心跳声也越来越快，让观众感受到了追逐的紧张和急促。这种音响设计不仅增强了影片的张力，还推动了剧情的发展，让观众更加期待结局的到来。

除了追逐场景，影片在其他情节中也运用了丰富的音响效果来推动剧情。例如，在父亲讲述他与马戏团女孩的故事时，悠扬的琴声和歌声缓缓响起，让观众感受到了浪漫和梦幻的氛围。当故事发展到女孩被捕，父亲去营救时，紧张的枪声和呼喊声又让观众感到一阵紧张和担忧。这些音响效果不仅为故事增添了情感色彩，还推动了故事情节的发展，让观众更加期待下一个情节的到来。

图 5-15　电影《大鱼》镜头

影片的结尾也是一个典型的例子。在父亲的生命即将走到尽头时，他与儿子进行了一次深情的对话。此时，背景音乐轻柔而温暖，伴随着父子之间的交流，音乐逐渐加强，达到了高潮。这种音响设计不仅表达了父子之间的深情，还推动了剧情的发展，让观众感受到了成长的痛苦和收获，以及亲情的伟大和温暖。

总的来说，音响是影视作品中的重要元素，它不仅能增强作品的真实感和感染力，也能扩展观众的视听体验，让观众在观影的过程中，感受到更多的魅力和乐趣。

3. 表情——音乐

音乐是影视作品中表达情感的重要手段之一。音乐可以通过不同的旋律、节奏和音调等手段来表达情感，与画面共同构建影片的氛围和主题，能够为影片或者电视剧增添情感色彩和艺术价值。

1）音乐的组成要素

音乐的组成包括器乐和声乐两部分。器乐部分指的是各种乐器演奏出来的音乐，如钢琴、小提琴、吉他、古筝等。声乐部分则是指人声演唱出来的音乐，如歌唱家或者演员演唱歌曲或者咏叹调等。

音乐的分类也有多种方式。有声源音乐和无声源音乐是两种主要的分类方式。有声源音乐也称画内音乐、客观音乐，指的是音乐来自画面内的声源，如画面中人在歌唱或者演奏钢琴等。这种音乐形式能够让观众更加真实地感受到场景中的氛围和情感。无声源音乐也称画外音乐、主观音乐，指的是音乐来自画面叙述的场景以外，是一种外加的音乐形式。这种音乐形式可以用来表达特定的情感或者强调某个场景，能够让观众更加深入地理解和感受影片或者电视剧的情感内涵。

2）音乐在影视作品中的具体作用

音乐在影视作品中的作用可谓是千变万化，它既可以用来抒发感情，也可以参与叙事，同时还能展现环境，甚至创造节奏。下面将详细分析说明音乐在影视作品中的各种作用。

（1）抒发情感。

音乐在影视艺术中具有独特的魅力，抒情是其最突出的功能。音乐可以通过旋律、和声等手段，将情感深入人心，引发观众的共鸣。这种无形的艺术形式，能够超越画面和语言的限制，直达人的内心深处，触动人的情感。

以电影《卡萨布兰卡》为例，这部经典之作中音乐的运用无疑是最为出色的。音乐为这部电影注入了丰富的情感色彩，让观众在观看的过程中感受到了角色们的喜怒哀乐。

在悲剧性的场景中，音乐起到了强化角色悲伤和痛苦的作用。例如，当里克看着伊尔莎离开酒吧时，背景音乐悠长而悲凉，如同一首催人泪下的挽歌。音乐在里克的痛苦和无奈中找到了共鸣，让观众也能感受到这种深层次的情感。音符中充满了哀伤和无尽的思念，如同里克对伊尔莎的眷恋一样无尽无休。

而在浪漫的场景中，音乐又传达出了温馨和甜蜜的情感。当里克和伊尔莎在夜空下共

舞时，背景音乐柔和而欢快，寓意着两人之间的爱情和甜蜜。音乐在这个场景中营造出了一种浪漫的氛围，让观众感受到爱的美好和生命的活力。音符中充满了喜悦和欢愉，如同里克和伊尔莎之间的感情一样热烈而纯粹。

（2）参与叙事。

音乐在影视艺术中不仅可以抒发情感，还可以参与叙事，推动剧情的发展。音乐能够通过节奏和旋律的变化，表现出时间和人物的变化，预示情节的转折和高潮。在一些电影中，音乐甚至成为叙事的线索，引导观众理解故事的情节和发展。

以电影《冰雪奇缘》为例，音乐在该电影中扮演着重要的角色，不仅为观众带来了美妙的听觉享受，还推动了故事情节的发展。在电影中，随着艾莎公主逐渐揭开自己的神秘力量，音乐也呈现出不同的节奏和旋律，引导观众进入情节的高潮（图5-16）。

图5-16 电影《冰雪奇缘》镜头

随着情节的发展，当艾莎和安娜公主最终见面时，背景音乐 *For the First Time in Forever* 再次发生变化。这次的音乐更加柔和，旋律更加优美，表达了两个姐妹之间的深情厚谊。这种音乐的使用，不仅让观众感受到了人物情感的细腻变化，也推动了故事情节的发展。

在电影的高潮部分，当艾莎和安娜共同克服困难，最终找到真爱时，背景音乐 *Let It Go* 达到了高潮。这首歌曲的旋律自由奔放，节奏明快有力，表达了女性自我解放和追求自由的主题。同时，这首歌曲也成为艾莎公主自我释放和个性展示的标志，进一步推动了故事情节的发展。

（3）展现环境。

在影视作品中，音乐是一种极具表现力和感染力的艺术元素。借助不同的音乐元素，音乐能够精准地展示出作品所描绘的地方色彩和时代氛围，进一步加深观众对作品主题和情感的理解和感受。

首先，通过使用具有地方特色的乐器和曲调，音乐能够生动地展现出场景的地域特色。以电影《红高粱》为例，这部作品描绘了中国北方农村的生活和情感故事。为了展现

出浓郁的北方乡村气息，电影的配乐大量使用了唢呐、二胡和笙等具有地方特色的民族乐器。这些乐器的音色和演奏方式都具有独特的北方特色，营造出了浓郁的乡村氛围和粗犷的民族风情。例如，在电影的主旋律《九儿》中，唢呐的悲怆音色和激昂的演奏方式完美地表现了北方人民的坚韧和豪放，让观众在音乐中感受到了北方乡村的独特气息和人物的情感变化。

其次，音乐可以通过运用具有时代特征的流行歌曲或音乐风格，展现出场景的时代氛围。在《红高粱》中，电影的时代背景是20世纪初的中国农村。为了准确地呈现出那个时代的氛围，电影的配乐采用了简洁、质朴的民谣风格。这些民谣的旋律简单、节奏明快，具有强烈的民间特色和时代感。例如，在电影中出现的民谣《酒神曲》（图5-17）、《妹妹你大胆地往前走》等插曲中，表现出了当时农村人民的朴素和直率，同时也与电影中的高粱酒文化形成了巧妙的呼应。通过这些具有时代特征的音乐元素，观众能够更加深入地理解电影所描绘的时代背景和人物情感。

图 5-17　电影《红高粱》唱《酒神曲》镜头

（4）创造节奏。

音乐在影视作品中还可以创造节奏。影视艺术的节奏不仅是视觉的节奏，也是听觉的节奏。音乐的节奏和旋律能够与画面节奏相互呼应，创造出独特的视听效果。

以电影《少年派的奇幻漂流》为例，音乐在这部电影中的运用可谓是浑然天成。影片中的音乐既描绘了主人公派的内心世界，也塑造了整部电影的节奏和氛围。在紧张的追逐场景中，音乐起到了加强画面紧张感的作用。例如，当少年派在森林中追逐动物时，背景音乐充满了紧张和悬疑，旋律节奏急促而激烈，与画面中的追逐场景相得益彰。这种音乐的使用让观众更加投入到场景中，感受到更加紧张刺激的氛围，同时也加深了观众对少年派勇敢和机智的印象。

而在平静的场景中，音乐则创造了宁静和舒适的氛围。例如，在电影中的一段海上日出的场景中，柔和的钢琴音乐缓缓流淌，旋律轻柔而优美，与海上的宁静氛围相互呼应。这时的音乐让观众感受到了安宁和平静，也展现了少年派面对自然美景时的内心平和。通过音乐的巧妙运用，观众能够更加深入地理解少年派的内心世界和成长历程。

总的来说，音乐在《少年派的奇幻漂流》中发挥了画龙点睛的作用，既描绘了主人公派的内心世界，也塑造了整部电影的节奏和氛围。音乐的节奏和旋律能够与画面节奏相互

呼应,创造出独特的视听效果。这种音乐的运用让观众更加深入地理解了电影的主题和情感,也增强了电影的艺术感染力。

总之,人声、音响和音乐在影视艺术中各自扮演着独特的角色,共同构建了影视作品的情感、情节和主题。它们的运用不仅能够丰富作品的表现力和感染力,还能够引导观众进入影片的情境中,产生更加深刻的情感共鸣。例如,在电影《霸王别姬》(图 5-18)中,人声、音响和音乐的完美结合使得故事情节更加生动,观众可以深刻感受到主人公程蝶衣的悲惨命运和复杂情感。同时,声音效果的运用也增强了影片的真实感和沉浸感,使观众能够更加深入地理解和感受影片的主题和情感。

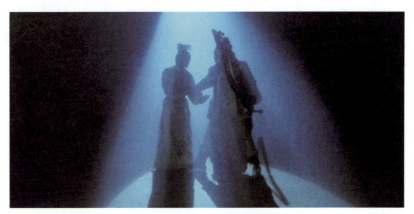

图 5-18 电影《霸王别姬》镜头

5.2.2 数字音频创作

1. 数字音频创作流程

在数字音频艺术的创作实践中,本书将以播客制作为例,详细探索其创作流程和具体步骤。

1)确定播客的主题和内容

这一步相当于构建一座建筑的蓝图,需要精心策划,明确每期节目的主题、嘉宾及内容安排等。例如,可以选择录制旅行、音乐、科技等各类主题的播客,让听众在不同的领域中寻找灵感和享受听感。

2)录制播客

这一步需要使用录音设备,如数字音频工作站、录音笔等,来记录嘉宾的访谈内容。在录制过程中,要时刻关注音频质量,确保访谈内容的逻辑和连贯性。例如,可以录制单人或多人的访谈节目,捕捉不同人物的故事和思想,为听众呈现丰富多样的播客内容。

3)后期制作

这一步是将录制的音频素材进行剪辑、混音等后期处理,将其加工成优质的播客节目。可以使用数字音频工作站,如 Adobe Audition、Apple Logic 等进行后期制作。例如,可以通

过剪辑去除不需要的杂音和部分,通过混音使音频信号更加流畅,为听众带来更好的听感。

4)添加音效和音乐

为了使播客更具吸引力,可以在节目中添加特定的音效和音乐来增强效果。选择适合节目的音乐和音效,能够增加听者的听觉体验,使播客更具感染力和吸引力。例如,可以在节目开头和结尾添加特定的音效和音乐,为整个播客打造独特的风格。

5)发布播客

在这一步,将制作完成的播客上传到各大播客平台,如国外的Apple Podcasts、Google Podcasts、Spotify等,以及国内的小宇宙、蜻蜓FM、喜马拉雅、汽水二、荔枝播客等。同时,还可以在自己的网站或社交媒体上发布播客链接,让更多的人能够听到自己的作品。

6)推广播客

这是提高播客曝光率和吸引力的关键步骤。可以使用各种推广手段,如社交媒体、口碑传播等,来宣传播客。例如,可以在社交媒体上发布播客的宣传内容,邀请听众分享和推荐给朋友,以此扩大播客的影响力。

7)收集反馈

这一步包括及时收集听众的反馈意见,并根据反馈对播客进行改进和创新。例如,可以在社交媒体上设置专门的账号来收集听众的反馈,或者在节目中邀请听众留下电话号码和意见。通过收集和分析反馈,可以了解听众的需求和喜好,为未来的播客创作提供宝贵的参考。

通过这7步详细的创作过程,可以看到数字音频艺术的魅力所在。从确定主题、录制播客、后期制作、添加音效和音乐,到发布播客、推广和收集反馈,每一步都凝聚了创作者的辛勤付出和创意灵感。让我们共同期待更多的数字音频艺术作品在这7步的创作之旅中诞生,为人们的生活带来更多的惊喜和感动。

2. 数字音频创作软件

数字音频制作软件的发展现状在不断地发展和进步。随着计算机技术的不断提升,数字音频制作软件的功能越来越强大,同时也越来越易于使用。

1)Adobe Audition

Adobe Audition是Adobe公司开发的一款专业音频编辑软件,它为音频制作提供了广泛的工具和功能。这款软件能够提供混音、降噪、音轨同步等多种处理方式,使得用户可以轻松地对音频进行编辑和制作。它不仅适用于Windows操作系统,也适用于Mac操作系统,因此无论使用的是哪种计算机,都可以轻松地使用这款软件。

通过Adobe Audition,用户可以录制高质量的音频,并在软件内进行编辑和制作。它提供了多种录音模式,包括单声道、立体声、多声道等,可以满足不同录音需求。除此之

外，它还支持多种音频格式，包括 WAV、MP3、AIFF 等，可以方便地导入和导出音频文件。

在音频编辑方面，Adobe Audition 提供了丰富的编辑功能，如剪切、复制、粘贴、删除等。它还支持音频效果器，用户可以轻松地为音频添加各种效果，如变声、回声、混响等。此外，它还提供了多种音频分析工具，如频谱分析仪、相位计等，可以帮助用户更好地了解音频信号的特征。

除了基本的编辑功能，Adobe Audition 还提供了多种高级功能，如自动噪声降低、自动增益调整、变声器等。这些高级功能可以帮助用户更加精细地处理音频信号，提高音频制作的质量和效率。

总之，Adobe Audition 是一款功能强大、易于使用的专业音频编辑软件。无论是专业的音频制作人员，还是业余的音频爱好者，都可以使用这款软件来录制、编辑和制作高质量的音频作品。

2）Apple Logic Pro

Apple Logic Pro 是苹果公司推出的一款专业音频创作软件，它的功能非常强大，集音乐制作、音频混音和后期处理于一体。它为用户提供了一个非常完善的音乐制作环境，使得用户可以在一个平台上完成从创作到后期制作的全过程。

在音乐制作方面，Apple Logic Pro 提供了多种虚拟乐器和效果器，包括经典的软件乐器、采样器、合成器、特效等，以及超过 1000 个高质量的预置音色和 2500 万个免版税的 Loop 和乐曲。这些工具和资源可以让用户轻松地创建各种类型的音乐作品，包括流行音乐、爵士乐、古典音乐、电子音乐等。

除了虚拟乐器和效果器，Apple Logic Pro 还提供了多种音频库，包括音频采样器、鼓采样器、循环乐段等。这些音频库为用户提供了丰富的音频资源和创意灵感，使得用户可以轻松地创建各种音效和节奏。

在音频混音方面，Apple Logic Pro 提供了多种混音工具和功能，包括自动混音、时间拉伸、音高调整等。用户可以通过这些工具对音频信号进行精细的调整和处理，使得音频质量更加出色，同时还可以对音频信号进行自动化操作，以便更好地控制音频信号的变化。

在后期处理方面，Apple Logic Pro 提供了多种后期处理工具和功能，包括母带处理、动态处理、均衡等。用户可以通过这些工具对音频信号进行进一步的处理和优化，使得音频作品更加完美。

此外，Apple Logic Pro 还支持外部硬件设备接入，用户可以通过连接各种乐器、效果器、录音设备等来扩展软件的功能和性能。

3）Audacity

Audacity 是一款自由开源的跨平台音频编辑软件，可以在 Windows、Mac 和 Linux 操作系统上运行。这个软件提供了一整套录音、剪辑、混音、降噪等功能，使得用户可以轻松地处理音频。它适合初学者和小型项目，也适用于专业的音频制作人员。

Audacity 具有强大的录音功能，可以从麦克风、录音设备或其他来源录制音频。它支

持多种采样率，包括常见的 44.1kHz 和 48kHz，可以满足不同录音需求。此外，它还提供了实时预览功能，使用户可以在录制前听到效果。

在音频编辑方面，Audacity 提供了多种剪辑功能，包括剪切、复制、粘贴、删除等基本操作。这些功能使得用户可以对录制的音频进行精确的编辑和修改。此外，Audacity 还支持多种音频效果，包括变声、回声、混响等，可以让用户对音频进行各种处理和优化。

在混音方面，Audacity 支持多轨道混音，可以将多个音频轨道混合在一起。它提供了多种混音工具和功能，如音量控制、平衡调节、自动化混音等，使得用户可以轻松地创建专业的混音效果。

降噪功能是 Audacity 的一个特色，它可以有效地降低录音中的背景噪声和其他干扰。用户只需选择一段噪声样本，然后 Audacity 将自动分析并降低音频中的噪声。这个功能对于提高音频质量非常有帮助。

此外，Audacity 还支持多种音频格式，包括 WAV、MP3、OGG 等，可以方便地导入和导出音频文件。它还提供了丰富的插件支持，用户可以安装各种插件来扩展 Audacity 的功能。GarageBand 是苹果公司开发的一款音乐创作软件，内置了大量的乐器、效果器和循环，方便用户进行音乐制作。它适用于 Mac 和 iOS 操作系统，还支持外部硬件设备接入。

4）FL Studio

FL Studio 是一款备受喜爱的音乐制作软件，广泛应用于电子音乐、舞曲等领域。它以时间分步创作方式为基础，让用户能够通过拖曳、拼接等直观的操作，自由地创建节奏和旋律。这个软件提供了丰富的虚拟乐器、效果器和采样库，为用户的音乐创作提供了极大的可能性。

在音乐创作方面，FL Studio 提供了多种虚拟乐器，包括钢琴、吉他、鼓等，用户可以通过这些乐器进行合成、采样和编曲。此外，软件还内置了超过 30 种效果器，包括混响、压缩、失真等，用户可以通过这些效果器对音频进行精细的处理和优化。

除了虚拟乐器和效果器，FL Studio 还提供了丰富的采样库，用户可以从中获取各种声音和节奏。这些采样库包括各种电子音效、打击乐器、旋律等，可以让用户轻松地构建具有独特魅力的电子音乐和舞曲。

在创作过程中，FL Studio 的时间分步创作方式使得用户可以更加便捷地创建节奏和旋律。用户可以通过拖曳、拼接等方式自由组合音频片段，形成具有个性的音乐作品。此外，软件还支持自动贝斯和鼓机同步，使得编曲过程更加高效。

除了基本的音乐创作功能，FL Studio 还提供了一些高级功能，如音频修复、自动化混音等。这些功能可以帮助用户更加精细地处理音频信号，提高音频制作的质量和效率。

5）Aipai

Aipai 是一款深受中国音频创作爱好者喜爱的 App，它不仅提供了丰富的音效、节奏和旋律，还让用户能够通过简单操作就能创作出自己的音乐作品。这款 App 适用于 iOS 和 Android 操作系统，因此无论使用的是苹果设备还是安卓设备，都可以轻松下载并使用

Aipai 进行音频创作。

对于初学者来说，Aipai 提供了友好的用户界面和易于掌握的操作方式，使得他们可以快速上手并开始创作。即使没有音乐基础的人，也可以通过 Aipai 的简单引导迅速了解如何使用 App 进行音乐创作。

Aipai 的音效库非常丰富，包含各种类型的音效，从传统的乐器声音到现代电子音效，应有尽有。用户可以根据自己的创作需求选择合适的音效，并自由组合搭配，以创作出独特的音效和节奏。

在旋律方面，Aipai 提供了一些简单的旋律模式，用户可以根据自己的喜好选择适合的旋律，并将其与音效结合，以创作出令人满意的音乐作品。此外，Aipai 还支持用户自己录制声音，并将其与音效和旋律结合，进一步丰富音乐作品的内容。

对于移动创作的需求，Aipai 提供了便捷的离线创作功能。即使在没有网络连接的情况下，用户也可以使用 Aipai 进行音乐创作。这使得用户可以在任何时间、任何地点进行创作，非常适合那些喜欢在旅途中或者户外进行音乐创作的创作者。

3. 数字音频创作实例

剪映虽然是一款视频剪辑，但在数字音频剪辑和制作中也可以使用剪映来进行简单的制作。下面使用剪映来实践录制播客的基本操作。

（1）录音。首先，在剪映专业版中打开"录音"功能，选择要使用的麦克风和音频输入设备，并调整录音音量（图5-19）。然后，单击"开始录音"按钮，开始录制播客内容的录音（图5-20）。

图 5-19　打开录音功能

图 5-20　设置录音效果

（2）剪辑。在录音完成后，可以使用剪映专业版的剪辑功能（图 5-21），对录音进行剪辑和调整。可以选择要剪辑的录音部分，通过拖动录音边缘或使用剪辑工具进行剪辑。可以使用剪映专业版提供的各种调音、变速和音效工具对录音进行进一步编辑和调整。

图 5-21　录音至音轨

（3）添加音频和音效。在完成录音剪辑后，可以使用剪映专业版的音频和音效功能，添加背景音乐和音效，使播客内容更加生动。可以通过拖动音乐或音效到时间线上，或者使用鼠标拖动到录音上，以实现音频效果。

（4）输出成音频。在完成播客内容的编辑后，可以使用剪映专业版的导出功能，将播客内容输出成音频文件。在导出与分享区，选择导出音频的格式、分辨率和帧率等参数，并单击"导出"按钮，即可将播客内容保存为音频文件。

当然，在获得主音频时，有两种途径。一种是使用剪映中的 AI 功能，通过文字获取 AI 智能朗读音频，可以通过以下步骤实现。

（1）添加字幕。在剪映专业版中，可以使用"字幕"功能，添加播客内容的字幕。可以通过手动输入或使用剪映专业版提供的字幕模板，创建和调整字幕（图 5-22）。

图 5-22 文本转语音过程

（2）智能朗读。在完成字幕创建后，可以使用剪映专业版的"智能朗读"功能，将字幕转换成语音朗读。可以选择不同的语音演员和朗读速度，实现不同的语音效果（图 5-23～图 5-25）。

图 5-23 智能朗读

图 5-24 文本朗读中

图 5-25 生成音轨

（3）导出音频。在完成智能朗读后，可以使用剪映专业版的导出功能，将播客内容输出成音频文件。在导出与分享区，选择导出音频的格式、分辨率和帧率等参数，并单击"导出"按钮，即可将播客内容保存为音频文件。

第二种是结合手机端剪映 App 当作提词器，边看手机边用计算机端剪映专业版进行录音来获得主音频，可以通过以下步骤实现。

（1）打开剪映 App——在剪映 App 首页中，单击"展开"按钮（图 5-26），再单击"提词器"按钮（图 5-27）。

（2）在"提词器"页面中单击"新建台词"按钮（图 5-28）——在对话框内输入已经准备好的台词（图 5-29），然后单击"去拍摄"按钮。

◆第 5 章　自媒体艺术创作点拨——数字音频艺术

图 5-26　单击"展开"按钮

图 5-27　单击"提词器"按钮

图 5-28　新建台词

图 5-29　输入文案

（3）单击"摄像"按钮（图 5-30），倒数三个数后即可实现提词器的功能（图 5-31）。

图 5-30　单击"摄像"按钮　　　　图 5-31　倒数后录制

5.3　雅俗共赏：优秀数字音频艺术案例分析

5.3.1　听觉美学的呈现

1. 听觉美学的定义

听觉美学是由古希腊哲学家柏拉图最早提出的。在他的《国家篇》中，柏拉图将审美感官（视觉和听觉）和非审美感官（味觉、嗅觉和触觉）区分开，认为听觉具有特殊的审美性质，可以使人产生愉悦和快感。他进一步指出，音乐作为听觉美学的主要体现形式，具有和谐、有节奏和情感化的特点，能够培养人的高尚情操和审美情趣。

自柏拉图之后，听觉美学得到了不断发展和完善。现代音乐学、音响艺术学和环境声学等学科的发展，进一步丰富了听觉美学的理论和实践。同时，随着数字技术和人工智能的进步，声音设计和音频工程等领域的兴起，也为听觉美学提供了更多的实践机会和发展空间。

2. 听觉美学的特征

听觉美学是美学的一个分支，专注于研究人类通过听觉感知声音的美感。它主要关注声音的音质、音色和节奏等元素，以及它们如何激发人们的审美体验和情感反应。这些元

素不仅传达着美的信息，而且能够影响人们的情绪、心理和生理反应。

1）声音是听觉美学的审美对象

听觉美学，这门研究人类通过听觉感知声音的美感的科学，其显著的特点是以声音为审美对象。无论是自然环境中的天籁之音、人造音乐还是其他声音艺术，听觉美学都致力于探究其内在的美学规律和感知机制。

在自然环境中，风吹过树叶的声音、泉水流淌的声音，以及鸟鸣声等自然声音，都能够在听觉美学中得到深入的研究。这些自然声音以其独特的音质和音色，传递着大自然的韵律和节奏，引发人们内心的审美体验和情感反应。

在人造音乐中，各种形式和风格的音乐作品都是听觉美学的重要研究对象。例如，古典音乐以其优美的旋律和严谨的结构，让人们感受到高雅与尊贵；流行音乐以其朗朗上口的曲调和歌词，贴近大众的生活和情感；爵士乐则以其独特的即兴演奏和复杂的节奏，展现出音乐的自由与活力。

在电影中，听觉美学也发挥着重要的作用。电影中的声音元素，包括音乐、对白、环境音等，都是听觉美学的关注对象。电影《肖申克的救赎》中，当主人公安迪在雨中挥舞着双臂，放声呼喊时，那声音传递出了他对自由的渴望和对生活的热情。这一幕不仅让观众感受到了安迪内心的情感，也进一步增强了画面的感染力和情感共鸣。

在《泰坦尼克号》中，当杰克和露丝在船头迎风而立，背景音乐轻吟唱着 *My Heart Will Go On* 时，那曲调悠扬、感人至深的歌曲传递出了两人之间的深情厚意。这首歌也成为电影的经典元素之一，让观众在听觉美学中感受到了电影的情感主题和价值观念。

总之，听觉美学以声音为审美对象，探究其内在的美学规律和感知机制。在电影中，听觉美学不仅丰富了画面的情感表达，还通过各种声音元素，引导观众进入电影的情境，感受电影所传达的情感主题和价值观念。

2）听觉美学中的声音具有时间性

听觉美学中的声音具有独特的时间性。它强调的是声音在时间进程中的变化和流动，声音的开始、发展、转折和结束都体现了时间的节奏和韵律。人们感知声音的美感，也是在这个时间进程中逐步形成的。

例如，在音乐创作中，旋律的婉转起伏，节拍的明快变换，以及乐章的起承转合，都是时间流动的生动体现。一首悠扬的乐曲，随着时间的推移，会带领人们进入不同的情感世界，或是宁静祥和，或是激昂热烈，或是悲伤幽怨。这种时间的流动性，使得音乐成为一种极具渲染力和感染力的艺术形式。

在电影中，声音的时间性同样具有重要的作用。一部优秀的电影，其声音的设计和运用往往是非常精心和巧妙的。通过声音的起始和转折，电影可以制造出紧张和悬疑的氛围，也可以通过声音的结束来达成某种情感的升华。

例如，在电影《盗梦空间》中，有一种声音被巧妙地运用，那就是钟声。在梦境中，时间会被扭曲，而钟声的出现则提醒着时间的流逝和梦境的转变。这种声音的设

计，不仅在时间上形成了良好的节奏感，同时也对电影的情节和氛围起到了重要的烘托作用。

因此，在听觉美学中，声音的时间性是一个重要的研究方向。通过对声音在时间中的变化和流动的研究，人们可以更深入地理解声音的美感和情感表达，也可以更好地设计和运用声音，使得声音成为一种更具表现力的艺术元素。

3）听觉美学中的声音具有情感性

声音的情感性是听觉美学的另一重要特点。它指的是声音具有激发人们情感和情绪反应的能力，例如快乐、悲伤、愤怒等。听觉美学关注声音如何通过情感表达美感，探究不同情感与声音之间的联系。

高亢的音乐能够激发人们的兴奋和热情，例如，在电影《疯狂的麦克斯》中，激烈的重金属音乐与画面中狂野的飞车场面相得益彰，让观众感受到狂野与激荡。而低沉的音乐则可能引发悲伤和忧郁的情绪，例如，在电影《肖申克的救赎》中，低沉的大提琴音乐伴随着主人公安迪的苦难，传递出一种悲伤和无助的情感。

同时，声音的情感性还可以通过音调和音色的变化来表达不同的情感。例如，在电影《泰坦尼克号》中，当船撞上冰山时，突然提高的音调传递出了紧张和惊恐的情绪。而在电影《霸王别姬》中，悠扬的京剧唱腔则表达了主人公的内心情感和命运转折。

4）听觉美学中的声音具有抽象性

在听觉美学中，声音的抽象性是一项重要的特性。声音本身并不具有直观的实体形象，而是通过人们的想象和联想来感知和理解声音的美感。音乐中的旋律和节奏无法直接被看见或触摸，只能通过听觉来感知它们，并在脑海中形成相应的形象和情感反应。

这种抽象性为听觉美学的研究提供了广阔的空间和挑战。在解读和欣赏声音艺术时，我们需要运用想象力和联想力来理解声音所传达的意义和美感。不同的个体在听同一首音乐时，可能会产生不同的感受和理解，这是因为每个人的想象和联想都是独特的。

例如，在电影《沉默的羔羊》中，恐怖的配乐和特殊的音效营造出令人不安的氛围，使观众感受到主角所面临的恐惧和绝望。在电影《肖申克的救赎》中，风琴音乐在描绘主人公希望和自由的时候起到了重要的作用，这种抽象性的声音元素使观众能够感受到主人公内心的追求和信念。

5）听觉美学中的声音具有多元性

听觉美学多元性，展现出其丰富多彩的一面。它不仅涵盖了音乐、自然声音和人类语言等不同类型的声音，而且这些声音在不同的语境和文化中，还具有各具特色的意义和美感。这种多元性为听觉美学的研究提供了广阔的视野和丰富的内容，同时也使得它具有广泛的研究和应用价值。

例如，电影作为声音艺术的一种形式，其中的声音元素就具有多元性的特点。在电影中，音乐可以塑造氛围，将观众带入影片的特定情境；自然声音可以让观众感受到影片中

场景的真实环境；而人声则可以传达角色的情感和内心世界。这些声音元素的多元性，使得电影具有更加丰富的表现力和感染力。

同样的一段音乐，可能会在不同的文化背景下引发不同的理解和情感反应。例如，在电影《霸王别姬》中，京剧的独特音乐和唱腔，使得观众能够更好地理解主人公所处的时代背景和文化特色。例如，在电影《爱乐之城》中，一段轻快且充满活力的爵士乐被用来表达主角们的青春热情和对梦想的追求。这段音乐不仅在电影中扮演了重要的角色，同时也吸引了广大观众的喜爱（图5-32）。而在电影《寻梦环游记》中，一段充满墨西哥风情的音乐被用来塑造影片的异域风情，让观众感受到了浓厚的文化气息（图5-33）。

图 5-32　电影《爱乐之城》镜头

图 5-33　电影《寻梦环游记》镜头

因此，多元性是听觉美学的一个重要特点。通过对不同类型声音的研究和理解，可以更好地发掘和运用声音的美感，创造出更加具有个性和独特魅力的作品。同时，听觉美学的多元性也为跨文化交流和理解提供了重要的途径和工具。

5.3.2　数字环绕立体声增强影视作品的听觉美学感受

数字环绕立体声是一种以数字技术为基础，通过多个声道和音箱的组合，创造出一种三维空间的音频体验。在影视制作中，数字环绕立体声已经成为一种重要的技术手段，能够为观众提供更为逼真的听觉体验。数字环绕立体声技术通过模拟人的双耳听音效应，将声音精准地定位在影片的特定位置，使观众感受到声音的空间分布和运动轨迹，增强了影片的真实感和沉浸感。

1. 优化音效提升听觉感受

数字环绕立体声技术能够通过调整声音的频率、响度和音色，优化音效的表现。在影视作品中，音效是传递情感、营造氛围的重要手段。数字环绕立体声能够增强音效的立体感和动态范围，使得音效更加真实、生动。例如，在电影《荒野猎人》中（图5-34），数字环绕立体声技术将自然环境的声音演绎得淋漓尽致。观众仿佛置身于苍茫的荒野之中，晨曦的鸟鸣、午后的微风、夜晚的虫鸣，以及荒野动物的嚎叫，都通过数字环绕立体声技术的处理，呈现出更加逼真的音效。这种技术增强了自然音效的表现力，让观众感受到那种原始、狂野的气息，更加真实地体验了片中主人公的生存挣扎和顽强生命力。

图 5-34　电影《荒野猎人》镜头

2. 营造空间感增强听觉范围

数字环绕立体声不仅优化了音效的表现,更在营造空间感上发挥了巨大的作用。正如贝尔蒙特实验所揭示的,声音的物理属性通过人的感知系统转化为美的体验。这种技术打造出一种虚拟的听音空间,使观众仿佛身临其境,感受到声音的方向、距离和深度。它增强了影片的沉浸感和空间感,让观众有如身临其境,深入体验影片中的情感世界和故事情节。

以电影《盗梦空间》为例,数字环绕立体声技术成功地营造了一种迷幻的梦境空间。影片中的声音设计师巧妙地利用数字环绕立体声技术,将声音在各个方向上精准地定位,创造出一种立体而富有层次感的听觉体验。观众仿佛置身于梦境之中,感受到那种混沌和不确定性,与角色一同经历着梦境的探索和挑战。

3. 情感表达强化听觉情绪

数字环绕立体声不仅优化了音效的呈现,更在情感表达上发挥着强大的作用。正如在电影《勇敢的心》中,数字环绕立体声技术强化了影片中的情感表达,成为强化听觉情绪的重要工具。

在这部史诗般的战争片中,声音设计师巧妙地利用数字环绕立体声技术,通过对声音精准的定位和动态范围的调整,将观众与片中的人物紧密相连。当英勇的威廉·华莱士在战场上振臂高呼,为自由而战时,环绕声将他的呼声扩散至每个角落,让观众感受到他的决心和激情。这种声音的传递让观众仿佛置身于激战的现场,与华莱士一同经历着战斗的洗礼。

此外,在影片的关键时刻,如华莱士与心爱的人在草原上相遇、他们在战火中分别,以及最终华莱士在决战中英勇牺牲,数字环绕立体声都以细腻的声音刻画和精准的情感表达,让观众深刻体验到了人物的内心世界和情感纠葛。

这部电影的成功,在很大程度上归功于数字环绕立体声技术的运用。它通过强化听觉情绪,让观众更加深入地理解角色的情感,增强了影片的感染力和代入感。这也使得《勇

敢的心》(图 5-35)不仅是一部视觉上的震撼之作,更是一部声音上的瑰宝,让观众在感受强烈的视听冲击的同时,领略到了电影艺术的无穷魅力。

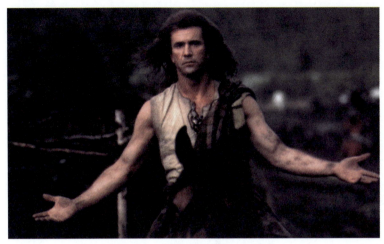

图 5-35 电影《勇敢的心》镜头

数字环绕立体声技术通过模拟人的双耳听音效应,将声音精准地定位在影片的特定位置,增强了影片的真实感和沉浸感。通过具体案例的分析可以看到,数字环绕立体声在影视作品中的运用,不仅提高了作品的听觉美学感受,也加深了观众对作品的理解和感受。随着技术的不断发展,我们期待未来能有更多优秀的影视作品借助数字环绕立体声的技术,为我们带来更加丰富、沉浸式的视听享受。

5.4 小试牛刀:个人艺术创作

下面以"展现民族文化的电影"为主题创作一档播客节目,详细探讨数字音频作品的创作过程。

5.4.1 创作第一步——确定播客主题和内容

1. 节目名称

《光影民族志:探寻电影中的民族文化》

2. 节目形式

本节目以单人播客形式呈现,主持人在每期节目中深入探讨一部展现民族文化的电影,从电影背景、民族文化元素、影片分析等多个角度进行解读。

3. 节目时长

每期节目时长为 45 ~ 60 分钟。

4. 节目概述

《光影民族志：探寻电影中的民族文化》是一档旨在挖掘电影与民族文化之间深远联系的播客节目。在每期节目中，主持人将从一部展现民族文化的电影入手，带领听众走进电影的世界，品味电影中所蕴含的民族文化的魅力，解读电影中的民族元素，以及这些元素如何反映和塑造人们对民族文化的认知和理解。节目将不仅限于电影的表面现象，更将深入探讨其文化内核，从而揭示电影作为民族文化传承载体的独特价值。

5. 节目流程

（1）引言（3分钟）：主持人简要介绍节目的主题和目的，阐述电影与民族文化之间的紧密联系，并预告本期节目的主要内容。

（2）背景介绍（5分钟）：介绍电影和民族文化的相关背景知识，为听众提供一个宏观的认知框架。

（3）电影推荐（10分钟）：精选一部展现民族文化的优秀电影，进行深度评析，介绍电影的背景、故事情节、主要人物以及获得的荣誉等。

（4）文化解读（15分钟）：详细解读电影中所呈现的不同民族文化元素，包括服饰、饮食、习俗、信仰等。

（5）影片亮点剖析（15分钟）：剖析电影中的亮点，包括故事情节、角色刻画、拍摄手法等方面，突出电影的艺术价值。

（6）文化融合（10分钟）：探讨电影与民族文化的融合，分享电影带给观众的文化启示和思考。

（7）结语（5分钟）：总结本期节目的主要内容，强调电影作为民族文化传承的重要载体，以及弘扬民族文化的重要意义。

6. 案例分析

以电影《大闹天宫》为例，主持人可以首先介绍该电影的背景，如其是中国动画的代表作之一，讲述了孙悟空大闹天宫的故事。接下来，主持人可以详细解读该电影中所呈现的民族文化元素，如孙悟空的形象、性格、服饰等，以及天宫、神佛等元素的设定和表现方式。同时，可以剖析该电影中的故事情节、角色刻画、动画特效等方面的亮点。最后，主持人可以探讨该电影对民族文化的融合和创新，如现代动画技术和传统文化的结合等。

在每期节目中，主持人可以根据不同的电影和主题，灵活调整节目内容和顺序，以充分展现电影与民族文化之间的丰富联系和独特价值。同时，主持人还可以邀请相关领域的专家或电影人进行访谈和对话，以深化节目的内容和观点。

5.4.2 创作第二步——录制播客

1. 选择软件

选择一个适合的录音软件，例如 Zoom、Cast、Audio Hijack 等，当然，也可以直接

使用剪映中的音频功能。这些软件可以帮助录制高质量的音频，并具有一些其他功能，例如，消除噪声、变声等。

2. 设置录音设备

确保录音设备设置正确，包括麦克风、音频接口等。一般来说，一个高品质的麦克风是必要的，它可以在录制时捕捉到录音人的声音并减少噪声。另外，确保设备连接稳定，避免在录制过程中出现中断。

3. 准备录制内容

在录制前，请准备好播客内容，包括要讲述的话题、要分享的观点等。这可以帮助录制人在录制时更加流畅，并减少录制过程中出现的停顿和犹豫。

4. 进行录制

打开录音软件，调整好麦克风和音频设置，然后开始录制。在录制过程中，请保持流畅的话语，避免出现长时间的停顿或噪声。如果出现了错误或停顿，请在录制的后期制作中进行编辑。

5.4.3 创作第三步——后期制作

创作的过程中，可以使用手机端的剪映 App 进行后期剪辑制作。

1. 导入文件

在手机相册中选择需要剪辑的音频文件，单击"添加"按钮，将音频文件导入剪映 App。

2. 剪辑素材

在底部功能栏中，单击"剪辑"按钮，进入剪辑界面。在剪辑界面中，可以看到有很多功能，包括分割、变速、音量等。可以根据需要进行剪辑操作，例如，将音频分割成多个片段，对某个片段进行加速或减速处理，或者调整整个音频的音量。

3. 添加音效

剪辑完成后，单击底部功能栏中的"音效"按钮，进入音效选择界面。

在音效界面中，有很多种类的音效供用户选择，可以根据需要选择合适的音效来覆盖录制过程中的杂音或者环境音。

4. 添加音乐

单击底部功能栏中的"音乐"按钮，进入音乐选择界面。

在音乐界面中，有很多类型的音乐可供选择，可以根据播客的主题选择适合的音乐作为背景音乐。

5. 添加特效

单击底部功能栏中的"滤镜"按钮，进入滤镜选择界面。

在滤镜界面中，可以选择适合的音效，例如，如果是夜晚的环境音，可以选择"深夜"滤镜来增强夜晚的氛围。

6. 导出音频

完成以上所有步骤后，单击右上角的"导出"按钮，进入导出界面。

在导出界面中，可以选择导出的格式和导出的路径，例如，选择 MP3 格式或者 WAV 格式，以及选择存储在手机本地或者云端。

通过以上的步骤，就完整地感受了数字音频作品的创作过程。

第 6 章 自媒体艺术创作点拨——数字短视频艺术

6.1 数字短视频艺术的发展与特点

2016 年被称为"短视频元年"。根据数据显示，2022 年中国的短视频用户规模已经达到了 9.64 亿人。这个数字是非常惊人的，说明短视频已经成为中国互联网用户最喜爱的娱乐方式之一。5G 网络的出现与普及对于短视频的发展有着巨大的推动作用。5G 网络的高速、低延迟以及大容量，让短视频的传输速度更快，画面质量更高，内容更加丰富。本章就来了解自媒体时代数字短视频艺术的发展与特点。

6.1.1 数字短视频艺术的发展

自媒体时代短视频的发展历程可以划分为初始阶段、发展阶段、成熟阶段、创新阶段和未来阶段。每个阶段都有其独有的特征和挑战。随着技术的不断进步和用户需求的不断变化，短视频平台需要不断创新和优化，以适应市场变化和提高用户满意度。

1. 初始阶段：网红经济起步

数字短视频的发展初始阶段，在 2011—2016 年。这个阶段是网红经济开始起步的阶段，也是短视频作为一种新的内容形式被广大用户所接受的阶段。在此时，短视频的内容创作主要围绕网红经济展开。

一批网红通过在短视频平台展示自己的生活、才艺、技能等吸引粉丝关注，这种方式成为网红们获取流量的主要手段。这些网红达人成为平台的代言人，他们的影响力逐渐扩大，为平台吸引了大量的流量。

这个阶段，是短视频平台和网红共同成长、互相促进的阶段。短视频平台通过扶持原创内容，打造出了许多知名的网红，而这些网红又为平台带来了更多的用户和流量，形成了良性的循环。因此，在这个阶段，网红经济成为推动数字短视频发展的重要力量。

同时，这个阶段的短视频内容形式和制作方式也为后来的短视频发展奠定了基础，为更多的自媒体人提供了创作灵感和参考。南宁的"食尚南宁"就是一个很好的例子。他们以介绍南宁美食、生活文化为主题，用短视频记录南宁特色小吃的制作过程、美食背后的故事等，吸引了大量粉丝关注，也为南宁的旅游和文化输出做出了贡献。

总的来说，初始阶段的数字短视频发展以网红经济的崛起为重要标志，这一阶段的探索和积累，为后来的短视频爆发打下了坚实的基础。

2. 发展阶段：内容类型多样化

数字短视频的发展进入了一个全新的阶段，内容类型的多样化成为这个阶段最显著的特征。在这个阶段，短视频平台不再只是网红达人的天下，而是涌现出了更多不同类型的创作者，包括生活、美食、旅游、音乐、搞笑等各个领域的内容创作者。这些创作者通过短视频向观众展示了丰富多样的内容，让平台的用户能够观看到更加多元化的内容。他们

的创作吸引了不同领域的粉丝关注，进一步扩大了平台的用户规模。

在生活领域，一些创作者通过分享自己的日常生活、旅行经历等，吸引了大量粉丝的关注。例如，在抖音平台上，生活类创作者"房琪 kiki"就用她的独特视角和温暖的叙述方式，分享了自己的旅行故事和日常生活，让人们感受到了生活的美好。她的短视频让许多观众感受到了共鸣，因此她很快就在平台上获得了极高的关注度。

在美食领域，一些创作者通过展示自己的烹饪技巧和美食探索，吸引了美食爱好者的关注。例如，在快手平台上，美食类创作者"文怡"就用她的精湛烹饪技巧和美食探索吸引了大量美食爱好者的关注。她的短视频不仅展示了美食的制作过程，还分享了美食背后的故事和文化，让人们更好地了解了美食的魅力。

在音乐领域，一些创作者通过演唱和音乐创作，吸引了大量音乐爱好者的关注。例如，在 B 站平台上，音乐类创作者"李常超"就用他独特的嗓音和深情的演唱吸引了大量音乐爱好者的关注。他的短视频不仅有个人演唱，还有音乐创作过程和歌曲背后的温暖故事，让人们更深入地了解了他的音乐世界。

这些多样化的内容类型不仅吸引了更多不同类型的用户参与，还促进了平台的内容创新与竞争。各个内容创作者都在努力打造自己的特色和风格，以吸引更多用户的关注和喜爱。这种竞争和创新的氛围也促进了整个短视频行业的快速发展和壮大。

因此，这个阶段的内容类型多样化是数字短视频发展的重要里程碑，为后来的短视频发展奠定了坚实的基础，也让更多的自媒体人有了展示自己才华的平台和机会。

3. 成熟阶段：UGC 和 PGC 并行

在数字短视频发展的成熟阶段，平台方逐渐意识到仅依靠网红达人的创作已经难以满足用户对于内容的需求。因此，平台开始鼓励更多的普通用户参与内容创作，也就是用户生成内容（User Generated Content，UGC）。同时，平台也开始引入专业的机构生产内容，也就是专业机构生成内容（Professional Generated Content，PGC）。

UGC 的引入使得短视频平台的内容更加丰富多样，满足了用户对于个性化、新鲜感的需求。在这个阶段，许多普通用户开始在平台上展示自己的才艺、技能、生活等，他们的创作得到了广泛的关注和认可。这些用户不仅丰富了平台的内容供应，也通过自己的创作实现了自我表达和社交互动。

PGC 的引入则提高了平台内容的质量和专业度，满足了用户对于高品质内容的需求。在这个阶段，许多专业的传媒机构、影视公司、艺人等开始在短视频平台上进行内容创作，他们以更加专业的方式生产出了高质量的短视频作品。这些作品不仅在平台上获得了极高的点击量和评价，也在社会上产生了广泛的影响力。

UGC 和 PGC 的并行发展成为这一阶段短视频发展的主要特征。平台通过鼓励和支持 UGC，增加了内容的供应量和多样性，提高了用户的参与度和黏性；通过引入 PGC，提高了内容的质量和专业度，提升了平台的影响力和品牌价值。

以抖音为例，这个阶段的抖音开始大力推动 UGC 和 PGC 的发展。在 UGC 方面，抖

音推出了许多创新的挑战、话题活动和特效，鼓励用户参与创作和分享。这些活动不仅激发了用户的创意和热情，也促进了用户之间的互动和交流。在 PGC 方面，抖音与许多专业的传媒机构、影视公司合作，推出了许多高质量的短视频作品。这些作品涵盖了电影、电视剧、综艺节目等多个领域，满足了用户对于高品质内容的需求。

同时，抖音也积极扶持优秀的 UGC 创作者转型为 PGC 创作者，为他们提供更多的资源和机会。例如，抖音与多家唱片公司合作，推出了"抖音音乐人计划"，为优秀的音乐人提供了展示才华和推广音乐的机会。这些举措促进了 UGC 和 PGC 的融合和发展，也进一步提升了抖音作为短视频平台的竞争力和影响力。

总的来说，成熟阶段的数字短视频发展，以 UGC 和 PGC 的并行发展为主要特征。这种发展模式不仅可以增加平台的内容供应，提高内容的质量和专业度，也可以促进用户的参与和互动，提升平台的品牌价值和社会影响力。同时，这种发展模式也为更多的自媒体人提供了展示才华和实现梦想的舞台。

4. 创新阶段：互动社交和商业模式创新

随着数字短视频行业的不断发展，用户规模和内容创作不断增长，短视频平台开始进入创新阶段。在这个阶段，平台不仅局限于提供简单的视频浏览和创作功能，而是开设了更多的互动功能，如主题挑战、音乐推荐、评论互动等，以增强用户参与和社交互动。

互动功能的开设不仅增加了用户参与和互动的积极性，也促进了内容创作和分享的热情。例如，主题挑战可以激发用户的创意和想象力，让他们围绕特定的主题进行创作和分享，增加了用户参与和互动的乐趣。音乐推荐功能则可以让用户更好地发现和欣赏优秀的音乐作品，同时也为音乐人提供了更好的推广和展示平台。

除了互动功能的创新，短视频平台还引入了更多新颖的商业模式。例如，短视频电商、内容付费、品牌合作等。这些商业模式的创新为平台带来了更多的流量和收益，同时也提高了用户的满意度。

短视频电商可以让用户在观看短视频的同时购买商品，实现了边看边买的便捷体验。例如，一些美妆博主可以通过短视频分享自己的化妆技巧和产品使用心得，并在视频中直接链接到相关产品的购买页面，方便用户进行购买。这种模式不仅可以增加平台的收益，也可以提高用户的购物体验。

内容付费可以让用户根据自己的需求和兴趣购买特定的内容，实现了个性化需求的满足。例如，一些专业的体育赛事直播、音乐会直播等可以通过内容付费模式让用户获得更好的观看体验。这种模式可以为平台带来稳定的收入来源，同时也为用户提供了更加优质的内容服务。

品牌合作可以让平台与品牌合作推广产品和服务，实现互利共赢的局面。例如，一些短视频平台可以与服装品牌合作推出联名款服装，或者与旅游机构合作推广旅游产品等。这种模式可以为平台带来更多的流量和收益，也可以提高品牌的曝光度和知名度。

以抖音为例，这个阶段的抖音不仅开设了更多的互动功能，如挑战、话题、音乐推荐等，还引入了短视频电商、内容付费等商业模式。抖音的电商功能可以让用户在观看短视频的同时直接购买商品，如服装、美妆、家居用品等。抖音的内容付费功能则可以让用户购买专业的教育课程、技能培训等内容，满足用户自我提升的需求。抖音还积极与品牌合作推广产品和服务。例如，与某国际服装品牌合作推出联名款服装，与某国际汽车厂商合作推广新款汽车等。这些合作不仅可以增加抖音的收益，也可以提高品牌的曝光度和知名度。

总的来说，创新阶段的数字短视频发展，以互动社交和商业模式创新为主要特征。这些创新不仅增加了平台的流量和收益，也提高了用户的参与度和满意度。同时，这些创新也促进了数字短视频行业的持续发展和创新。

5. 未来阶段：AI 和 VR/AR 技术的应用

随着人工智能和虚拟现实（VR/AR）技术的飞速发展，未来的数字短视频行业将迎来更加智能化和科技化的阶段。在这个阶段，短视频的生产和消费方式将发生深刻变革，为用户带来更加优质、个性化的体验。

首先，人工智能技术的应用将为短视频行业带来更多的智能化创新。通过利用 AI 算法对用户行为数据进行分析，平台能够更加精准地推荐符合用户兴趣和需求的内容。例如，一些自媒体创作者可以利用 AI 技术对大量素材进行智能分析和筛选，从而快速、准确地创作出符合用户口味的短视频作品。

同时，AI 技术也可以提高短视频的生产效率和质量。例如，一些智能剪辑工具可以根据用户的喜好和观看习惯，自动选取最佳的剪辑片段，并完成剪辑、调色、配乐等后期工作。这些技术的运用不仅可以降低创作门槛，让更多人参与到短视频创作中，也可以提高作品的质量和水平。

其次，VR/AR 技术的应用也将为短视频行业带来更多的创新体验。通过将 VR/AR 技术与短视频结合，用户可以沉浸式地体验到虚拟世界中的精彩内容。例如，一些自媒体创作者可以利用 VR/AR 技术制作出三维立体的短视频作品，让用户仿佛身临其境地感受到场景的氛围和魅力。

此外，VR/AR 技术也可以增强用户的互动和参与感。例如，一些互动式短视频可以让用户通过手势、语音等方式与视频中的元素进行互动，实现更加多样化的观看体验。这些技术的运用不仅可以提高用户的观看乐趣，也可以为短视频行业开拓更加广阔的市场空间。

展望未来，随着人工智能和虚拟现实技术的不断进步，短视频行业将迎来更加智能化、科技化的时代。用户将会享受到更加智能化、个性化的内容推荐，同时也能享受到更加沉浸式、互动式的观看体验。在这个时代，自媒体创作者将有更多的机会和挑战，需要不断探索和创新，以满足用户的多元化需求。

6.1.2 数字短视频艺术的特点

自媒体时代短视频在艺术特点上具有短小精悍、视觉冲击力强、内容丰富多样、易懂、制作简便低成本、社交性强、创意独特吸引力强等特点。这些特点使得短视频成为自媒体时代最重要的内容形式之一，也改变了人们的娱乐生活方式。

1. 短小精悍，易于传播

在自媒体时代，短视频因其短小精悍和易于传播的特点，已经成为自媒体人进行内容创作的重要形式。

首先，短视频的短小精悍特点体现在以下几方面：时长短，内容精练，视觉冲击力强。例如，一些新闻类自媒体会制作一些时长仅有几秒钟的短视频，快速报道新闻事件的核心信息，让观众迅速了解事件的最新进展。一些生活类自媒体会制作一些短视频，展示一道美食的制作过程或者一个有趣的小技巧，内容紧凑且引人入胜。同时，一些知识类自媒体会制作一些短视频，通过实验、演示等方式展示一些有趣的现象或技巧，以吸引观众的兴趣。

其次，短视频的易于传播特点体现在以下几方面：适合社交媒体传播，适合移动设备观看，便于分享和传播。观众可以在短时间内快速观看和理解内容，然后将其分享到自己的社交媒体上，实现更广泛的传播。观众可以在地铁、公交车上等碎片时间通过手机观看短视频，非常方便。同时，短视频的时长短和内容有趣的特点，使其非常便于分享和传播。观众可以通过各种社交媒体分享自己喜欢的内容，吸引更多的人观看和传播。

2. 视效丰富，冲击力强

短视频通过精心编排图像、音效、特效等元素，形成一种富有艺术感染力的独特表达方式。这些元素相互交织，创造出强烈的视觉冲击力，如同波澜壮阔的视觉盛宴，使观众在短时间内感受到感官的震撼。这种冲击力不仅激发了观众的兴趣，还让他们产生了共鸣，仿佛置身于视频中的世界，与角色共度喜怒哀乐。

以一个具体的案例来说，假设某个电影预告片正在使用短视频形式进行宣传。在短短的几分钟内，通过精心选取的电影画面、紧张刺激的音效和特效，营造出一种紧张、悬疑的氛围。观众仿佛可以感受到电影中那些惊心动魄的瞬间，产生强烈的视觉冲击力。这种短小精悍的预告片吸引了大量观众的关注，激发了他们对电影的期待，同时也形成了口碑传播，进一步扩大了电影的影响力。正是由于短视频的强大表现力和传播力，使得它在现代营销策略中扮演着越来越重要的角色。

除了电影宣传，短视频还在许多其他领域大放异彩。例如，一些教育机构利用短视频的形式，将复杂的知识点简化为易懂的画面和音效，帮助学生更快地理解和记忆。一些社交媒体平台也积极推广短视频功能，鼓励用户创作和分享生活中的点滴，使得用户间的交流更加丰富多彩。短视频已经成为现代社会中一种广受欢迎的内容形式，以其独特的魅力吸引着越来越多的观众和参与者。

3. 内容丰富，题材多样

短视频作为一种快速、便捷的内容形式，涵盖了丰富的内容题材，几乎覆盖了人们生活的各方面。无论是生活中的趣事分享、娱乐八卦、教育知识，还是时尚潮流、美食推荐等，短视频都能呈现出精彩的内容，满足不同观众的需求。这种多样化的内容题材使得短视频具有广泛的受众群体，无论是年龄、性别、职业还是兴趣爱好，都能在短视频中找到自己感兴趣的内容。

生活类短视频可以展示生活中的点滴趣事、旅行攻略或是家居装修技巧等，让观众在轻松的氛围中感受到生活的美好和多样性；娱乐类短视频则涵盖了电影、音乐、综艺节目以及搞笑短片等，为观众带来欢乐和轻松的时光；教育类短视频则涉及各个领域的知识普及、技能培训或是儿童教育等，满足人们学习和提升自己的需求；时尚类短视频可以让观众及时了解到最新的时尚潮流和穿搭技巧，为自己的穿着搭配提供灵感；美食类短视频则让观众通过画面和音效感受到食物的美妙滋味，激发人们对美食的探索和享受。

值得一提的是，短视频不仅在娱乐和教育领域广受欢迎，也在商业领域得到了广泛应用。品牌宣传、产品推广、营销策略等都可以借助短视频进行传播，使得商业信息更加生动有趣地传递给目标受众。短视频的广泛应用和巨大商业价值使得它成为现代营销策略中不可或缺的一部分。

4. 动态表达，轻松易懂

短视频通过动态画面来表达内容，这种形式相较于文字和图片，更符合人们的观看习惯和注意力模式。现代社会人们的时间越来越碎片化，而短视频恰好适应了这种生活方式，让人们在短暂的时间内快速获取信息。相比之下，文字和图片虽然也可以传递信息，但动态画面能够更加生动、形象地展现内容，从而更好地吸引观众的注意力。

动态画面的表达方式能够让观众快速理解核心信息，减轻认知负荷。例如，在讲解某个复杂原理或操作过程时，通过短视频展示动态画面，可以更加清晰地传达信息，让观众一目了然。相比之下，文字描述可能需要较长时间才能理解，而静态图片则缺乏生动性和直观性。

短视频在各个领域都有广泛的应用。例如，在教育领域，教师可以利用短视频进行知识点讲解，让学生更快地理解难点；在医疗领域，医生可以利用短视频进行手术操作演示，提高手术技能；在商业领域，品牌可以利用短视频进行产品宣传和推广，吸引更多潜在客户。这些案例都表明，短视频能够适应不同领域的需求，为人们提供更加便捷、高效的信息传递方式。

总之，短视频通过动态画面来表达内容，更符合人们的观看习惯和注意力模式。这种表达方式能够让观众快速理解核心信息，减轻认知负荷。随着短视频技术的不断发展，其应用领域也将越来越广泛，为人们的生活和工作带来更多的便利和价值。

5. 制作简便，成本低

相较于传统视频制作，短视频制作在设备和制作流程上都有所简化。这意味着个人或

团队即可完成短视频的制作，无须投入大量的资金和资源。这种简化的制作方式使得短视频创作的门槛更低，让更多的人和企业有机会尝试在自媒体平台上进行内容创作和传播。

个人或团队可以通过一些基本的拍摄设备，如智能手机、数码相机等，进行短视频的拍摄。然后通过简单的后期制作软件，如 iMovie、Vue 等，进行剪辑、调色、配乐等操作，即可完成一部短视频的制作。这种简化的制作流程使得短视频创作更加便捷，个人和团队可以更加专注于创意和内容本身。

成本相对较低也是短视频制作的一大优势。个人或团队无须投入大量的资金，即可尝试在自媒体平台上进行短视频创作。这使得更多的个人和企业在自媒体平台上乐于尝试短视频创作，并通过自媒体平台进行品牌宣传、产品推广等营销活动。

例如，一些个人或团队通过自媒体平台发布生活、旅游、美食等方面的短视频，吸引了大量的粉丝和观众。这些短视频不仅展现了创作者的个人魅力和创意能力，也为企业或产品带来了品牌曝光和营销效果。

总之，短视频制作的简化和低成本使得更多的个人和企业在自媒体平台上乐于尝试短视频创作。这种创作方式不仅拓宽了内容创作的领域，也为个人和企业提供了更多的宣传和营销渠道。随着短视频技术的不断发展，短视频制作也将更加普及和便捷，为更多的人和企业带来更多的机遇和发展空间。

6. 社交性强，互动度高

短视频与社交媒体的深度融合，使得短视频具有了强烈的社交属性。观众可以通过点赞、评论、分享等功能积极参与短视频的互动，这不仅增强了观众与视频之间的联系，也使得观众之间的交流更加便捷和高效。

点赞功能可以让观众表达对短视频的喜爱和支持，评论功能可以让观众与视频创作者或其他观众进行交流和互动，分享功能则可以让观众将喜欢的短视频分享给自己的社交媒体好友。这些互动功能的存在，使得观众不再只是被动地观看视频，而是可以积极地参与到视频的传播和分享中，增强了视频的传播效果和观众的参与感。

例如，在一些短视频平台上，观众可以通过点赞和评论来支持自己喜欢的视频创作者，也可以通过分享功能将有趣的短视频分享给自己的社交媒体好友。这些互动行为不仅可以让观众更好地参与到视频的传播中，也可以增加观众对视频的认知度和记忆深度。

此外，短视频的社交属性还可以为品牌营销带来积极的影响。品牌可以通过与短视频创作者合作，将品牌信息融入短视频中，通过点赞、评论、分享等互动功能，让品牌信息得到更广泛地传播和推广。例如，一些美食类短视频通过展示美食制作过程和口感，成功地将品牌美食产品推广给了更多的观众和消费者。

7. 情感真挚，情感化表达

短视频创作者通过真实的情感和个人化的表达方式，能够在短时间内让观众产生共鸣。这种情感化的表达方式让短视频深入人心，从而产生巨大的感染力。

以一个具体的例子来说，假设有一个短视频创作者，他在视频中分享了自己的一段经

历，表达了对失去亲人朋友的痛苦和怀念。在这个短视频中，他用真实的情感和个性化的表达方式，讲述了自己的故事，让观众在短时间内产生了共鸣。观众们感受到了他的真挚情感和痛苦，进而产生了一种共情和情感化的联系。

这种情感化的表达方式不仅可以让观众产生共鸣，还可以激发他们的积极情感和行动。例如，一些环保类短视频通过展示自然美景和生态破坏的场景，激发观众对环保的关注和行动。观众在感受到视频中的情感化表达后，会积极参与到环保行动中来，从而产生巨大的感染力。

8. 创意独特，吸引力强

短视频创意的独特性和新颖性是吸引观众的重要因素。一个独特的创意可以迅速引起观众的注意，而一个新颖的呈现方式则可以让观众产生强烈的观看欲望。下面以几个具体的案例来说明这一点。

在一个短视频中，一个年轻人在街头用非常规的舞蹈方式跳起了街舞。他在传统的街舞动作中加入了一些喜剧元素，使得整个舞蹈充满了新颖感和趣味性。许多观众在看到这个短视频后都对这个年轻人赞赏有加，并且表示想要学习这种有趣的街舞方式。

还有一个短视频展示了一个人用一些非常规的方式来制造声音。他利用日常生活中的物品和环境来制造出各种奇特的声音，例如，用梳子刮擦黑板、用手指敲击桌面等。这个短视频的独特性和新颖性让许多观众感到惊喜和好奇，他们纷纷想要尝试制造出这些有趣的声音。

6.1.3 数字短视频艺术的未来趋势

在自媒体时代，数字短视频艺术作为新兴的艺术形式，未来的发展趋势将会更加专业化、垂直化和社交化。这种趋势将为自媒体行业带来更多的机遇和挑战，同时也会改变人们的娱乐生活和获取信息的方式。

首先，专业化将成为数字短视频艺术未来发展的重要趋势。随着技术的不断进步和市场的不断扩大，数字短视频艺术将逐渐形成自己的专业领域，出现更多的专业人才和专业的制作公司。这些专业人士将用他们的才智和技艺，不断提升数字短视频的艺术水平和制作质量，使得这一艺术形式得以在更广阔的领域得到认可和应用。

其次，垂直化也将是数字短视频艺术未来的一个重要趋势。随着市场的不断细分，数字短视频艺术也将逐渐向更具体的领域深入，形成各类垂直化的内容，诸如旅游短视频、美食短视频、科技短视频等。这种垂直化的趋势将使得数字短视频艺术更加贴近人们的日常生活，满足不同人群的个性化需求。

最后，社交化将是数字短视频艺术未来的必然趋势。在社交媒体日益发达的今天，数字短视频艺术将更加注重社交性和互动性，通过分享、点赞、评论等方式，使得观众能够更深入地参与到艺术创作中来。这种社交化的趋势将进一步扩大数字短视频艺术的影响力，同时也将为观众提供更加丰富和即时的娱乐体验。

这些发展趋势的形成将为自媒体行业带来更多的机遇和挑战。从业者需要不断提升自己的专业能力和创造力，以适应市场和观众的需求。同时，他们也需要更加注重社交性和互动性，以吸引更多的观众和参与者。这些改变将深刻影响人们的娱乐生活和获取信息的方式，使得数字短视频艺术在未来成为人们生活中更加重要的一部分。

6.2 数字短视频艺术的创作

观看视频

在自媒体时代，数字短视频艺术已经成为一种重要的表达和传播方式。掌握数字短视频艺术的创作技能可以让个人和企业更好地表达自己的观点、传播信息和打造品牌形象。数字短视频具有短小精悍、易于传播、表现力强等特点，适合在各种数字平台上分享和传播。下面就来了解数字短视频艺术的创作流程与具体步骤。

6.2.1 确定创作主题

在迈向短视频创作的旅程之前，必须首先明确创作的主题和方向。主题可以是对生活的记录、对特定事件或话题的看法，或者是一些技能或知识的分享等。明确的主题就像是指南针，能够帮助人们更好地进行创作和规划，确保人们的创作不会偏离初衷。

以一位美食博主为例，如果选择"制作健康早餐"为主题，那么就可以分享一些健康的早餐食谱，展示他的烹饪技巧，以及讲解食材的营养价值。这个主题明确，具有吸引力，而且与许多人的日常生活息息相关。它可以激发观众的兴趣，并引导他们尝试制作适合自己的健康早餐。在确定主题之后，博主需要进一步细化他的创作方向。他可能会选择不同的早餐食谱，从简单到复杂，从速食到慢食，以满足不同观众的需求。他还可以通过短视频分享一些健康的饮食习惯和生活方式，以帮助观众更好地理解健康生活的重要性。

通过明确主题和方向，美食博主可以更好地规划他的短视频内容，确保每一段视频都紧扣主题，传达出他想要表达的信息。而观众也可以通过这些视频找到他们感兴趣的内容，满足他们对健康生活的需求。因此，在开始短视频创作之前，明确主题和方向是至关重要的一步。

6.2.2 编写脚本

编写脚本是创作过程中至关重要的一步，它可以帮助创作者更加有条理和高效地进行创作，同时提高作品的质量和一致性。脚本不仅仅是简单的文字稿，它还包括场景描述、角色对话、配乐等多个元素。

以旅游博主为例，他们可能会在脚本中详细描述旅游景点的风景、历史和文化背景，同时还会设计一些有趣的互动环节或者游戏，以吸引观众的兴趣。此外，他们还会选择一些适合场景的音乐，以增强观众的视听体验。通过编写脚本，旅游博主可以更好地规划他们的视频内容，确保每个场景都紧扣主题，每个对话都符合整体的风格和氛围。这不仅可

以提高视频的质量和一致性，还可以让观众更好地理解旅游景点背后的文化和历史，从而增强他们的观看体验。

因此，编写脚本是创作高质量作品的关键步骤，它可以帮助创作者更好地组织他们的想法和素材，同时提高作品的质量和一致性。无论是在电影制作、广告创意还是旅游视频等领域，脚本都是不可或缺的创作工具。

6.2.3 拍摄与录制

在完成脚本编写之后，拍摄和录制的过程将是创作的另一个关键阶段。这个阶段需要创作者全力以赴，因为拍摄和录制不仅关系到作品的质量，也直接影响观众的观看体验。

首先，画面的稳定性是拍摄和录制的首要问题。晃动的画面会使得观众感到不适，因此，为了保持画面的稳定，摄影师可能需要使用一些工具，例如，三脚架或者稳定器。对于一些需要跟拍的运动场景，摄影师可能会使用无人机或者滑轨等设备，来保证画面的流畅和稳定。

其次，光线充足也是拍摄和录制过程中需要注意的问题。光线不足会导致画面暗淡，影响观看效果。因此，摄影师需要根据场景和主题选择合适的拍摄地点和时间。对于一些室内场景，可能需要使用一些灯光设备来补充光线。

同时，良好的音效也是录制过程中需要注意的问题。音效能够增强观众的沉浸感，因此，对于一些需要环境音的场景，需要使用录音设备来记录。

在拍摄和录制的过程中，还可以运用一些拍摄技巧和手法来增加作品的视觉冲击力和感染力。例如，镜头运动可以带来视觉上的冲击，剪辑手法可以引导观众的注意力，这些技巧都可以让作品更加生动和有趣。

以一个运动博主为例，在拍摄跑步镜头时，他可能会使用稳定器来保证画面的稳定性和美感。同时，他还会运用一些镜头运动技巧，例如跟拍、拉近等，来展示运动员的运动过程和情绪变化。这样的拍摄技巧可以使得作品更加生动有趣，也能够更好地表达主题和情感。

综上所述，拍摄和录制是创作过程中至关重要的环节，需要注意画面稳定、光线充足、音效良好等问题。同时，运用一些拍摄技巧和手法可以增加作品的视觉效果，使得作品更加生动有趣。

6.2.4 剪辑与后期制作

拍摄完成后，剪辑和后期制作将成为创作的另一个重要环节。这个阶段将决定作品最终的呈现效果，因此至关重要。

剪辑软件如剪映 App 可以用于修剪和排列镜头，将拍摄的内容进行筛选和组合，形成完整的作品。通过剪辑，创作者可以更好地把握观众的注意力，引导他们的情感和思考。同时，音效和音乐的添加也是后期制作的重要部分。合适的音效和音乐能够增强作品的氛围和情感，为作品增添更多的色彩和生命力。一些特效和滤镜也可以提高作品的视觉

效果，增强观感，让作品更加生动和有趣。

以音乐博主为例，在剪辑音乐视频时，他们可能会使用一些特效和动画，来增强歌曲的情感和表现力。例如，通过添加一些慢动作和特写镜头，可以突出歌曲中的某些细节和情感，让观众更加深入地理解和感受歌曲的内涵。同时，一些滤镜和色彩调整也可以增强作品的视觉效果，让观众更加沉浸在音乐的世界中。

6.2.5 发布与推广

完成剪辑和后期制作后，将作品发布到各大短视频平台是创作的重要一步。这一步不仅将创作者的辛勤付出公之于众，也是与观众互动和交流的重要环节。

在发布作品时，适当的推广能够增加作品的曝光度和互动，让更多的观众了解和关注。分享到社交媒体是一种常见的推广方式，通过在社交媒体平台上发布预告片或者有趣的片段，吸引更多的观众点击观看。此外，广告投放也是一种有效的推广途径，通过投放相关的广告，吸引更多的观众关注和点击。

以宠物博主为例，在发布宠物视频时，他们可能会使用一些有趣的标签和标题，来吸引更多的观众点击观看。同时，他们还可能会在社交媒体上分享视频链接，或者通过广告投放来推广视频，让更多的观众了解和关注他们的作品。

6.2.6 互动与反馈

作品发布后，积极参与互动和回应观众的反馈是创作过程中不可忽视的一环。这不仅有助于建立与观众的黏性，增加粉丝的忠诚度，还能为未来的创作提供宝贵的参考和建议。

首先，回复评论是互动的一种形式，它能够直接回应观众的需求和问题，让他们感受到关注和尊重。通过回应评论，博主可以与观众建立更紧密的联系，增加他们的忠诚度。观众的反馈和评论是极其宝贵的，它们可以帮助博主了解观众的需求和喜好，以便更好地调整和改进未来的作品。参与互动也是增加粉丝活跃度和忠诚度的重要方式。通过参与互动，观众可以感受到博主的关注和回应，从而更加积极地参与和支持博主的作品。互动可以带来更多的曝光和关注，为博主赢得更多的粉丝。

其次，观众的反馈不仅可以帮助博主改进未来的作品，还可以提供新的创作灵感。例如，一个技能分享博主可能会在回复观众评论时，了解到观众对某些产品的使用心得和建议。这些反馈可以成为博主未来技能分享视频中的重要内容，为观众提供更多有价值的信息，博主可以更好地满足观众的需求，创作出更加优秀的作品。

6.2.7 持续优化

作品发布后，持续优化和完善是提高作品质量和观众满意度的关键。通过分析数据和观察观众反馈，博主可以了解作品的表现，发现其中的优点和不足，从而进行改进和调整。

分析数据可以帮助博主了解观众的观看行为和喜好，例如，观看时长、观看次数、点

赞评论等。这些数据可以为博主提供重要的反馈，帮助其调整创作策略，优化作品内容。观察观众反馈也是了解作品表现的重要手段。博主可以通过观察评论、弹幕、私信等方式，了解观众对作品的看法和建议。这些反馈可以帮助博主发现作品中的问题，并及时进行调整和改进。

在持续优化和完善的过程中，博主需要对创作流程和作品本身进行改进和调整。例如，对于教育博主来说，他们可能会不断更新知识点和信息，以保持内容的时效性和吸引力。同时，他们也会关注观众反馈，了解观众的需求和痛点，对视频的内容和形式进行改进和调整。

6.3 雅俗共赏：经典数字短视频艺术案例分析

注：本章视频案例链接见课件资源。

6.3.1 分屏创意短视频

1. 定义与内涵

1）定义

分屏创意短视频是一种利用多屏幕分割的方式，将不同场景、人物、事物同时呈现的短视频形式。通过创意分屏的设计，可以增加短视频的内容量，丰富视觉效果，更好地展现校园文化、社会现象以及个人生活等方面的主题。

2）内涵

分屏短视频的内涵包括以下几方面。

（1）多区域展示。将一个屏幕分割成多个区域，每个区域播放不同的视频内容，使得观众能够同时看到多个角度、多个场景的影像，获得更丰富的视听体验。

（2）多元内容呈现。分屏短视频不仅可以展示多个视频内容，还可以将不同的素材、信息、特效等融合在一起，形成多样化的视觉效果，增强观众的观赏体验。

（3）互动性和参与感。分屏短视频通常具有互动性和参与感强的特点，观众可以通过切换视角、选择剧情等方式参与其中，主动探索和发现不同的内容，使观看过程更具趣味性和吸引力。

分屏短视频的意义在于，它能够提供更为丰富、多元、立体的视听体验，增强观众的参与感和互动性，同时也为创作者提供了更多的创意空间和表现手法。

2. 视频特点

1）分屏形式丰富

该类视频巧妙地融合了文字、图像、音频等多种元素，通过分屏分割的方式，将多个

场景、人物、事物并列展现或对比呈现，打造出一幅幅富有冲击力和感染力的画面。这种创新的呈现方式不仅拓展了短时间内的信息量，使观众在短时间内获取更多的信息，还更好地展现了视觉的多面性和多样性，增加了视觉上的丰富度，使观众沉浸其中，获得更加深入的体验。

2）文字配合生动

在文字的运用上，该类视频精心挑选了富有感染力和表现力的语句，通过文字与图像的有机结合，使画面更加生动形象，情感更加深入人心。同时，音频的运用也极大地增强了视频的感染力，通过音乐的节奏和旋律，使观众更加投入地感受视频所传达的情感和氛围。

这种结合文字、图像、音频等多种元素的分屏短视频，不仅具有信息传递的价值，更能够深入人心，触动观众的情感，打造出一幅幅令人难以忘怀的画面。

3. 表达价值

1）情感价值表达

分屏创意短视频，这种创新的视频形式，通过多屏幕的分割设计，打破了传统视频的单一屏幕限制，为观众带来了更为丰富和独特的视觉体验，在情感价值表达方面也具有独特的优势。

分屏短视频还可以通过不同的设计来表达各种情感价值。例如，小李是一名在外读大学的学生，长时间离家让他对家人充满了思念。一天，他决定通过分屏短视频来表达自己的情感。他选取了三个屏幕，分别展示他在大学校园里的生活、家人的日常以及他们过去的回忆。在视频中，他通过镜头语言和文字标注，将他的大学生活、家人的日常以及他们曾经的回忆等信息整合到一起。当视频中的多个屏幕同时展示时，观众仿佛能够感受到小李和家人之间的思念和陪伴，以及家人对他的支持和鼓励。这个分屏短视频不仅展现了小李的创造力和情感表达能力，也让他和家人之间的情感得到了更深刻的体现。

再例如，在表现朋友间的思念时，可以通过多个屏幕展示不同朋友之间的交流和回忆，强调友情的力量和彼此的牵挂。在表现对过去的怀念时，可以通过多个屏幕展示同一场景的不同时期，回顾过去的点滴，强调对过去的珍惜和怀念。

2）传播价值表达

（1）媒介融合。分屏设计体现了多种媒介形式的融合，它将文字、图像、音频等不同的媒介形式结合在一起，打破了单一媒介的限制，创造了更加丰富和多元的传播内容。这种融合不仅提高了信息的传播效率，还为观众提供了更加立体和沉浸式的体验。

（2）视觉修辞。分屏设计是一种有效的视觉修辞手法。它通过精心安排的画面布局、色彩搭配和视觉元素，传达特定的情感、态度和价值观。这种视觉修辞能够直接影响观众的感知、情绪和判断，从而增强传播效果。

（3）跨文化传播。分屏设计具有跨文化传播的潜力。由于它能够同时展现多个场景、

人物和事物，可以在不同的文化背景下促进理解和交流。通过分屏设计，可以跨越时空和地域的限制，连接不同文化之间的桥梁。

4. 借鉴与探索

1）分屏形式的应用

学生需要详细了解分屏创意短视频的特性、设计原则和制作流程，并熟练掌握分屏设计的应用技巧。他们需要理解，分屏设计能够打破传统视频的单一屏幕限制，通过多屏幕分割的方式，同时呈现多个场景、人物和事物，从而拓展短时间内的信息量，更好地展现视觉的多面性和多样性。

2）素材的选择与融合

学生需要学会选择适合以分屏方式呈现的素材，包括图像、视频、音频等。他们需要了解如何将这些素材有机地融合到分屏设计中，以增强作品的感染力和观赏性。这需要他们具备一定的审美和创意能力，能够准确把握不同素材之间的联系和对比，以及它们在分屏设计中的角色和作用。

5. 案例分享

1）北京舞蹈学院教育学院宣传片

该宣传片采用分屏创意的短视频形式，以诗意的表现手法展现北京舞蹈学院教育学院的师生风采和校园文化。

2）疫情之下，我怎么拥抱你

这部异地创意短片"疫情之下，我怎么拥抱你"是一部以疫情为背景，探讨人与人之间情感联系的短片。通过展现不同人物的生活片段，巧妙地呈现了疫情下人们的生活状态和内心感受。每个场景都充满了真实感和代入感，让观众能够深刻地体会到人物们的喜怒哀乐。

6.3.2 特殊叙事视角短视频

1. 定义与内涵

1）定义

特殊叙事视角短视频是指以非线性叙事方式或者特殊的视角为特点，采用创新的手法来呈现故事的短视频。这种类型的短视频通常打破了传统的线性叙事方式，采用更为复杂、多元、非线性的方式来呈现故事，让观众在观看过程中获得更加丰富、立体、多层次的体验。

2）内涵

特殊叙事视角短视频的内涵包括以下几方面。

（1）非线性叙事方式。采用倒叙、闪回、时间穿梭等非线性叙事方式，打破传统的线

性叙事结构，让观众在观看过程中产生更多的联想和思考。

（2）特殊的视角。从特殊的视角出发，如第一人称视角、动物视角、物体视角等，让观众能够更加深入地了解角色的内心世界、情感变化和故事背景。

（3）创新的手法。采用各种创新的手法，如实验性拍摄、拼贴、交叉剪辑等，来增强故事的表达效果和视觉冲击力，让观众在观看过程中产生更多的惊喜和感受。

特殊叙事视角短视频的意义在于，它能够拓宽观众的视野，增强故事的表达效果和观赏性，让观众在观看过程中获得更多的思考和感悟。同时，这种类型的短视频也能够推动影视艺术的发展，促进创作者在叙事方式和表现手法上不断创新和突破。

2. 视频特点

1）视角独特

通过第一人称视角、动物视角、物体视角等这些独特的视角能够打破传统的叙事方式，让观众在观看过程中产生更多的联想和思考。

2）叙事新颖

特殊叙事视角短视频采用非线性的叙事方式，打破了传统的线性叙事结构，让故事的呈现更加新颖、有趣。同时，这种叙事方式也增加了故事的复杂性和深度，让观众在观看过程中需要更加专注和投入，才能理解故事的整个架构和内涵。

3）独特价值挖掘

特殊叙事视角短视频不仅是故事的呈现，更是对故事背后深层意义的探索和挖掘。通过对故事细节的深入挖掘和多重解读，特殊叙事视角短视频让观众在观看过程中不仅能够了解故事情节，更能够理解故事所蕴含的深刻意义和价值。

综上所述，特殊叙事视角短视频的特点在于独特的视角、新颖的叙事方式和深度的价值挖掘，这些特点让观众在观看过程中获得不同于以往的体验，同时也为影视艺术的发展提供了更多的创新空间和可能性。

3. 表达价值

1）创新社会关注视角

特殊视角短视频能够创新社会关注的视角，打破传统的叙事方式，让观众从不同的角度看待故事和事件。例如，从弱势群体的视角讲述故事，类似濒临灭绝的动物等视角，能够引起社会对弱势群体的关注和关心，促进社会公正和平等。这种创新的社会关注视角能够增强观众对社会问题的认识和思考，从而产生更加广泛的社会影响。

2）鼓励多样化自我表达

特殊视角短视频能够鼓励观众进行多样化的自我表达。通过不同的视角和叙事方式，观众能够以自己的方式解读和呈现故事，表达自己的观点和情感。这种自我表达的方式能够激发观众的创造力和想象力，促进个人创新和社会进步。

3）促进视频剪辑合成技术的运用

特殊视角短视频更需要运用先进的视频剪辑和合成技术,从而制作出更加生动、立体的效果,便于特殊视角的呈现。这种技术运用一方面能够促进视频剪辑和合成技术的发展和创新,提高视频制作的质量和水平,同时,也能够为观众带来更加震撼、精彩的视觉体验。

4.借鉴与探索

1）提高观察力和关注力

通过制作这类短视频,学生需要观察并关注生活中的不同视角和现象。这种实践经历有助于培养他们的观察力和关注力,让他们学会发现常人忽视的细节和现象。

2）培养洞察力和创新能力

通过独特视角短视频的创作,学生需要深入挖掘生活中的故事和情感。这个过程能够锻炼他们的洞察力和创新能力,让他们更加敏锐地感知周围的世界,并提出新颖、独特的观点和表达方式。

5.案例分享

1）《灵魂无处安放》环保视频

这是一部实拍定格动画,展现了一张纸被扔在地上,它与其他本该进入垃圾箱却被随意丢弃在路边的垃圾一起自返垃圾箱的旅程。

2）口罩的一生

这是一部以口罩为第一人称,从口罩的视角反观人类抗击疫情期间的平凡却又不平凡的一天,以此展现出人们抗击疫情的信心与决心。

6.3.3 混剪短视频

1.定义与内涵

1）定义

混剪短视频是一种通过剪辑多个经典影视作品,将其中的精彩片段、镜头、对白等重新组合,形成一种新的短视频作品。这种混剪的方式可以是将不同作品的片段拼接在一起,也可以是在同一场景中同时呈现多个作品的内容,或者是将不同作品的人物、故事情节等融合在一起。

2）内涵

混剪短视频的内涵主要包括以下几方面。

（1）再创作。混剪短视频不仅是简单的剪辑拼接,更是一种再创作的过程。混剪短视频的创作者需要具备对经典影视作品的深刻理解和对观众需求的敏锐把握,通过剪辑、拼

接等手段，将经典作品中的精彩片段、对白等重新组合，形成一种新的作品，从而满足观众的快速审美需求。

（2）致敬经典。混剪短视频的创作初衷往往是向经典影视作品致敬。通过混剪的方式，让观众重新感受经典作品的魅力，从而引发对经典作品的怀念和回忆。

（3）多样化表达。混剪短视频具有多样化的表达方式。创作者可以通过不同的剪辑手法、画面组合、音效处理等手段，将经典影视作品中的精彩片段以不同的方式呈现给观众，从而营造出不同的视听效果和情感体验。

总之，混剪短视频是一种以经典影视作品为基础，通过再创作手段，呈现出的具有独特内涵和视听效果的短视频作品。

2. 视频特点

1）创意性强

混剪短视频的创作过程要求创作者发挥创意和想象力。创作者需要通过对不同作品的素材进行剪辑、拼接等操作，将不同作品的内容进行重新组合，形成一种全新的作品。这种创新的创作方式能够给观众带来新鲜感和惊喜感，让观众在观看过程中体验到不同作品之间的碰撞和融合。

2）视听效果丰富

混剪短视频能够通过剪辑、音效处理、画面组合等手段，营造出丰富的视听效果。这些精心处理的细节让观众在短时间内享受到视觉和听觉的盛宴，为观众带来一种全方位的感官体验。

3）再创性强

最后，混剪短视频具有再创作性的特点。在对经典影视作品进行深入理解的基础上，创作者通过发挥自己的创意和想象力，对作品进行重新剪辑和拼接等操作，从而形成一种新的作品。这种再创作的过程能够满足观众的审美需求，让观众在观看混剪短视频的过程中，重新感受到经典作品的魅力。

3. 表达价值

1）信息丰富却主题统一

混剪短视频通过剪辑和拼接不同经典影视作品的片段，能够在短时间内呈现给观众大量的信息。这些信息来自于不同的作品，包含各种内容与元素，但最终都围绕着一个共同的主题展开。例如，一个以"梦想"为主题的混剪短视频，可能会选取不同电影中追逐梦想的片段，通过剪辑和拼接，呈现出一个充满梦想力量的视频。混剪短视频的创作者需要在对经典影视作品深入理解的基础上，筛选出与主题相关的素材，并通过自己的创意和想象进行剪辑和拼接，使得不同的信息在主题的统一下形成有机整体，让观众能够在短时间内获取到丰富的内容冲击。

2)视听元素丰富却情感统一

混剪短视频通过运用各种视听元素,如画面、声音、色彩等,营造出丰富的视听效果。例如,一个以"爱情"为主题的混剪短视频,可能会选取不同电影中表达爱情的画面和声音,通过剪辑和音效处理,营造出一个充满浪漫和感人的情感氛围。这些视听元素既来自于不同的作品,又通过统一的情感表达整合在一起。混剪短视频的创作者需要把握好不同作品之间的情感联系,选取相应的画面和声音,以营造出统一的情感氛围。尽管视听元素丰富,但通过情感的统一,能够让观众在短时间内感受到一种整体的情感体验。

3)故事内容丰富却价值统一

混剪短视频通过将不同作品的片段进行重新组合,呈现出一个新的故事内容。例如,一个以"英雄"为主题的混剪短视频,可能会选取不同电影中的英雄形象和英雄行为,通过剪辑和拼接,呈现出一个全新的英雄故事。这个故事内容可能包含多种情节、人物和主题,但都蕴含着相同的价值观念。例如,这个英雄故事可能传达了勇敢、正义、牺牲等价值观念。混剪短视频的创作者需要在深入理解经典影视作品的基础上,筛选出与之价值相符合的素材,并通过剪辑和拼接将这些素材有机地结合在一起,使得故事内容丰富却价值统一。这样的混剪短视频不仅能够给观众带来视听上的享受,还能够传递出深刻的价值观和思想内涵。

综上所述,混剪短视频通过信息丰富却主题统一、视听元素丰富却情感统一、故事内容丰富却价值统一等方面的表达价值,为观众带来了独特的观赏体验。混剪短视频的创作者需要具备对经典影视作品的深刻理解和对观众需求的敏锐把握,通过自己的创意和想象进行再创作,使得混剪短视频能够在短时间内传递出丰富的信息,营造出统一的情感氛围,传递出深刻的价值观和思想内涵,满足观众的审美需求。

4. 借鉴与探索

通过经典作品混剪练习,可以全面提升学生的主题把握能力、审美感知能力和影像表达能力,为他们的影视学习和创作打下坚实的基础。

1)主题把握能力训练

(1)作品主题分析。学生需要学习如何分析经典作品的主题、情感和思想,并通过自己的语言进行概括和归纳。

(2)主题提炼与表达。学生需要学习如何从经典作品中提炼出主题,并将其转换为自己的语言表达出来。

(3)主题应用与创新。学生需要学习如何将提炼出的主题应用于自己的混剪作品中,并进行创新和拓展。

2)审美感知能力训练

(1)视觉审美。学生需要学习如何从画面中筛选出最符合主题和情感的画面,并对其进行情感表达的分析和评价。

（2）音效审美。学生需要学习如何从声音中筛选出最符合主题和情感的音效，并对其进行情感表达的分析和评价。

（3）综合审美。学生需要学习如何将画面和音效综合起来，形成完整的情感表达和氛围营造。

3）影像表达能力训练

（1）剪辑技巧。学生需要学习如何通过剪辑技巧，将不同素材有机地结合在一起，形成连贯的叙事和情感线。

（2）节奏把握。学生需要学习如何把握混剪作品的节奏，使得作品在节奏上更加完整和流畅。

（3）创意表达。学生需要学习如何发挥自己的创意和想象力，将经典作品进行再创作，形成具有个人特色的影像作品。

5. 案例分享

7 分钟爆燃近代史

该短片使用短短 7min 的时间，生动地展示了近代中国历史中的重要事件和人物，让人感受到了历史的脉搏和震撼力。

6.3.4 纪实性娱乐短视频

1. 定义与内涵

1）定义

纪实性娱乐短视频是一种独特的短视频形式，它以真实事件为创作基础，直接客观地记录生活，强调故事性、真实性和现场感。这种视频类型的特点是，在内容上主要展示和叙述真实的、正在发生的事件，形式上则通常使用第一人称视角进行拍摄。

2）内涵

纪实性短视频的内涵主要包括以下几方面。

（1）在内容方面，纪实性娱乐短视频将真实事件作为其创作的基础。这些事件可能涉及生活的方方面面，包括但不限于日常生活中的琐事、社会热点问题、人文关怀故事等。视频通过直接、客观的方式记录这些事件，尽可能地保持对原始事件的真实呈现，强调故事性和真实性。这些视频试图通过揭示事件的内在逻辑和情感线索，让观众感受到现场的真实感和紧张感。

（2）在形式方面，纪实性娱乐短视频通常采用第一人称视角进行拍摄。这种视角让观众有身临其境的感觉，仿佛他们自己就是事件的一部分。此外，这种视角也使得视频具有更强的现场感和真实感。视频的拍摄者可能是一位事件的参与者，也可能是一位专业的纪录片导演。他们通过巧妙的镜头选择和精准的剪辑技巧，将真实的事件呈现给观众。

总的来说，这种视频类型让观众有机会直接参与到真实的事件中，感受到生活的真实

和复杂。纪实性娱乐短视频不仅是一种娱乐方式,更是一种揭示生活、传递信息、引发思考的艺术手段。

2. 视频特点

1)真实性和现场感

纪实性娱乐短视频的首要特点是真实性和现场感。这种视频类型直接记录真实事件,没有任何虚构和加工。观众可以通过视频感受到现场的氛围和情感,仿佛身临其境。例如,一个记录演唱会现场的短视频,可以让观众感受到演唱会的气氛和艺术家的表演状态。

2)体现故事性

纪实性娱乐短视频通常具有完整的故事情节,有一个开端、发展、高潮和结尾等环节。这些情节让观众更容易产生情感共鸣,引发观众的好奇心和关注。例如,一个记录志愿者活动组织的短视频,可以展现志愿者们的工作和生活,以及他们为改善社区所做的努力,让观众感受到他们的付出和收获。

3)多角度和多机位拍摄

纪实性娱乐短视频通常采用多角度、多机位拍摄,以满足对事件不同角度的记录和展示。这种拍摄方式可以让观众更全面地了解事件,也可以让视频更具视觉冲击力和艺术感。例如,一个记录足球比赛的短视频,可以采用多个机位拍摄,捕捉比赛中的关键时刻和运动员的动态。

4)关注剪辑技巧

纪实性娱乐短视频的剪辑技巧也是其特点之一。剪辑师可以通过剪辑去除无关的信息,突出重点和情感线索,让视频更加精练有力。例如,一个记录地震灾害的短视频,可以通过剪辑技巧,突出灾民的困境和救援人员的努力,让观众更深刻地感受到灾害的残酷和人性的温暖。

5)互动性和参与感

纪实性娱乐短视频还具有互动性和参与感的特点。观众可以通过评论、投票等方式参与其中,推动短视频的发展和扩散。这种互动可以让观众感到参与感和掌控感,也可以增强观众对视频内容的认同和喜爱。例如,一个记录城市景观的短视频,可以设置问题让观众投票,选择他们最喜欢的建筑或景点,增强观众的参与感和互动性。

3. 价值表现

1)平凡生活的艺术性表达

纪实性娱乐短视频将平凡的生活场景转换为具有艺术性的视频作品。通过镜头选择、剪辑技巧和音乐配乐等手段,它能够捕捉到生活中的美好瞬间和细腻的情感表达,将普通

人的生活演绎成富有感染力的故事。这种艺术性表达让观众在欣赏视频的过程中，感受到生活的真实与美好，同时也提升了他们对日常生活的关注和感悟。例如，一个记录城市早晨街头巷尾的短视频，通过捕捉阳光透过树叶的细节，配以轻快的音乐，能够表现出城市的活力和生活的美好。这种艺术性表达让观众在快节奏的生活中，放慢脚步，欣赏身边的美好与温馨。

2）微记录的故事性表达

纪实性娱乐短视频通常以短小精悍的方式记录生活中的点滴故事。这些故事可能是一个瞬间的转变、一个微笑的展现，或者是生活中的一次寻常经历。通过故事性的表达，它能够引发观众的共鸣和情感投射，让他们在观看的过程中感受到生活的多样性和复杂性。例如，一个记录家人晚餐的短视频，通过展示家人相互分享、欢声笑语的场景，能够传达出家庭的温暖和亲情的力量。这种故事性的表达让观众在观看的过程中，感受到生活的真实与美好，同时也激发他们对家庭生活的珍视和热爱。

3）价值观的娱乐化表达

纪实性娱乐短视频在传递价值观方面具有独特的优势。通过将价值观融入故事情节和人物形象中，它能够以娱乐化的方式传递积极的社会价值观，如友善、互助、奋斗等。这种表达方式让观众在轻松愉快的氛围中接受正面价值观的引导，从而产生对生活的积极态度和行动。例如，一个记录志愿者团队在贫困地区开展公益活动的短视频，通过展示志愿者们的努力和付出，能够传达出助人为乐、奉献社会的价值观。这种娱乐化的表达方式让观众在欣赏视频的过程中，感受到奉献与付出的快乐与意义，同时也激发他们积极参与社会公益活动的热情。

这种视频类型通过真实而细腻的镜头语言，将生活转化为富有感染力和艺术性的作品，让观众在欣赏的过程中感受到生活的真善美，同时也传递积极的社会价值观，对他们的思想和行为产生积极的影响。

4. 借鉴与探索

通过对纪实性娱乐短视频的学习，可以借鉴许多有益的内容，这些内容不仅可以帮助学生更好地理解身边的世界，还可以引导学生形成正确的社会主义核心价值观。

1）观察与凝练

通过观察和凝练，可以确定短视频中需要互动的形式。例如，在与人交流时，可以学习如何敞开心扉，表达自己的想法和情感，这有助于锻炼学生的表达及表现力。同时，也可以通过观察他人的行为和语言，了解他们的性格和价值观，从而更好地与他们相处。

2）沟通技巧

在与人互动时，可以从纪实性娱乐短视频中学到很多实用的技巧。例如，可以学习如

何有效地沟通，如何解决冲突，如何建立良好的人际关系。这些技巧不仅可以帮助我们更好地与他人相处，也可以让我们更加自信和独立。

3）揭示事物本质

在与人互动后，学会观察互动后展现出的一些现象和人性。例如，可以通过反思自己的行为和语言，了解自己的优点和不足，从而不断提高自己的能力和素质。同时，也可以通过观察他人的行为和语言，了解社会的一些价值观和道德标准，从而更好地适应社会。

5.案例分享

1）跟着李子柒看水稻的一生

本作品使用延时摄影技术，全程记录了水稻从育秧、打田、插秧、生长、抽穗、扬花、灌浆，再到成熟，最后收获并端上饭桌的过程。通过这个作品，网友不仅对水稻的生长周期有了深入了解，更能够感受到每一粒稻米的来之不易，深刻理解到"粒粒皆辛苦"和"厉行节约"的深刻含义。这种视频形式非常贴合时下倡导的价值观，希望传播正确的价值观，珍惜每一粒粮食。

2）坐下！坐上爷爷的副驾！

本视频是一个街头互动采访的Vlog视频，以随机互动的形式和幽默特别的提问吸引观众。该视频以《平凡的一天》为系列主题，通过街头提问采访的方式，展现了生活中各种人的百态，进而反映了社会现象。视频的创作者从生活中的真实人物和事物中获得灵感，通过选定一位日常可见但被忽视的人或现象，观察他们的日常，并以幽默对话的方式与他们互动。这种创作方式不仅有趣，还能引导观众树立正确积极的生活态度。从互动背后，观众可以窥见中国人的善良、真诚和热心。

6.3.5 宣传类短视频

1.定义与内涵

1）定义

宣传类短视频是一种通过影像、声音和文字等媒介来传达信息、推广产品或宣传机构的短视频作品。通常由个人、专业的广告公司或制作团队根据客户需求进行策划、制作和发布。

2）内涵

宣传类短视频具有如下内涵。

（1）视听艺术。宣传类短视频继承传统电视宣传片的精髓，即通过影像、声音和文字等媒介的组合，形成一种视听艺术，具有艺术性和审美性。宣传类短视频制作需要遵循视听规律和艺术审美原则，注重画面、音效和文字的美感和节奏感，使观众在享受视听盛宴的同时，能够更好地理解和记忆宣传片所传达的信息。

（2）营销工具。宣传类短视频是自媒体时代营销宣传的一种重要工具，通过宣传片可以向受众传达企业的形象、产品或服务的特点、品牌价值等信息，促进消费者对企业的产品或服务产生兴趣，从而促进销售。

（3）创意与创新。宣传类短视频的创意性和创新性是其成功的重要因素。一个富有创意和创新的宣传片可以在众多同类产品中脱颖而出，引起受众的关注和兴趣。同时，创意性和创新性也可以增强宣传片的记忆度和传播效果。

2. 视频特点

1）简洁短小

宣传类短视频是一种短小精悍、针对性强的视频作品，旨在用最短的时间向观众传达品牌或产品的核心信息。这种视频形式简洁明了，能在最短时间内把主要信息有效地传达给观众。一般来说，它的时长为几十秒到几分钟，内容经过精心策划和设计，能够吸引观众的注意力，引起他们的情感共鸣，从而增加品牌或产品的认知度和销售量。

2）目标清晰

宣传类短视频的目标通常非常明确，例如，提高品牌知名度、促进销售、推广新产品等。为了实现这些目标，视频内容需要紧密围绕这些目标展开，以最大限度地实现宣传效果。例如，一个以提高品牌知名度为目标的宣传类短视频可能会通过展示品牌标识、口号、产品特点等元素来加深网友对品牌的印象，从而吸引更多潜在客户。

3）精准定位

在制作宣传类短视频时，精准的定位至关重要。制作者需要深入了解目标受众的兴趣、需求和心理，以此为基础设计出符合他们口味的视频内容和传达的信息。例如，针对年轻人的宣传类短视频可能会采用时尚、潮流的元素和语言，而针对家庭用户的宣传类短视频则可能会注重温馨、亲情等情感共鸣。

3. 价值表现

1）传播速度快

自媒体时代的宣传类短视频可以通过各种社交媒体平台实现快速传播。例如，在抖音平台上，一条短视频可以在短时间内被数百万甚至数千万用户观看和分享，实现信息的快速传播和扩散。例如，小米公司推出的"小米10青春版"的宣传片《青春不打烊》，通过抖音平台实现了极高的传播效果，短时间内获得了数百万的点赞和转发。

2）传播效率高

自媒体时代的宣传类短视频可以通过精准的定位和情感共鸣，实现传播效率的高效提升。例如，在微博平台上，通过使用话题标签和互动营销策略，可以使宣传片在短时间内获得更多的关注和讨论。例如，百事可乐推出的"百事可乐无糖"宣传片《我们的乐队》，通过微博平台实现了精准的定位和情感共鸣，获得了大量用户的关注和讨论，实现了高效

的传播效果。

3）传播成本低

自媒体时代的宣传类短视频可以通过各种社交媒体平台进行免费传播，相比传统的广告投放和媒体宣传方式，能够大幅降低传播成本。例如，在快手平台上，用户可以通过分享和转发宣传片来吸引更多的用户观看和传播，从而实现低成本的宣传和推广。例如，美团外卖推出的"美团外卖小哥"宣传片《外卖小哥的日常》，通过快手平台实现了低成本的宣传和推广，获得了大量用户的关注和点赞。

4）传播途径广

自媒体时代的宣传类短视频可以通过各种社交媒体平台进行传播，实现多渠道的覆盖。例如，微信、微博、抖音、快手等社交媒体平台都具有庞大的用户基础和广泛的传播渠道，可以实现宣传片的广泛传播和推广。例如，可口可乐推出的"可口可乐奥运"宣传片《奥运时刻》，通过多个社交媒体平台实现了广泛的传播和推广，获得了大量用户的关注和点赞。

4. 借鉴与探索

1）故事性的构建

宣传类短视频通常会通过一个有趣的故事来吸引观众的注意力，因此在创作短视频时，学生可以考虑如何构建一个有趣的故事，并将其呈现出来。例如，可以通过设置悬念、反转情节等方式来增加故事的趣味性。同时，学生也可以从生活中汲取灵感，将生活中的小故事进行创意转化，使其更具吸引力和共鸣力。

2）视觉效果的呈现

宣传类短视频通常会使用各种视觉效果来增强观众的观感体验，如特效、动画、配乐等。在创作短视频时，学生也可以考虑如何通过视觉效果来增强视频的吸引力。例如，可以使用特效来增加画面的立体感，使用动画来表达抽象的概念，使用配乐来营造氛围等。同时，学生也需要注意视觉效果的呈现要与视频的主题和内容相符合。

3）品牌元素的融入

在宣传类短视频中，品牌元素通常会被巧妙地融入其中，以增强观众对品牌的认知度。在创作短视频时，学生也可以考虑如何将品牌元素融入其中。例如，可以在视频中加入品牌的标志、口号、特色等元素，使其在视频中得到自然的展现。同时，学生也需要注意品牌元素的融入要与视频的主题和内容相符合。

4）价值观的引导

宣传类短视频通常会通过故事的叙述和视觉效果的呈现来引导观众接受一定的价值观。在创作短视频时，学生也可以考虑如何通过视频的呈现来引导观众接受积极的价值观。例如，可以通过故事的情节来表达助人为乐、团结友爱等价值观，也可以通过配乐的

选择来营造积极向上的氛围。同时，学生也需要注意价值观的引导要与视频的主题和内容相符合，避免过于生硬和刻意。

学生可以通过学习和借鉴这些技巧和创意，提高自己的短视频创作能力和创意水平。

5. 案例分享

1)《中国军队一分钟》

一分钟，步兵战士全副武装冲锋230米；一分钟，炮兵可快速搜索击发10多次；一分钟，边防军人徒步巡逻约90米……一分钟，领略将士血性胆气，积蓄磅礴战斗力量，感受军人使命责任。致敬！我们的英雄军队！前进！中国人民解放军！

2）北京2022冬奥申办宣传片：不虚此行

原北京冬奥申委出品、北京冬奥组委推荐、北京国际体育电影周组委会选送的北京申办冬奥宣传片《不虚此行》，在第34届米兰国际体育电影电视总决赛体育广告单元评选中入围5强，从15个国家的25部优秀作品中脱颖而出，最终荣获该单元提名奖。与这支短片一起问世的还有另外3部宣传片，分别是《紫气东来》《万事俱备》《江山代有才人出》。

3）没有"躺平"的青春，只有奔跑的岁月

通过对各种人奔跑姿态的聚焦，以"奔跑"的目的为主线串联各个场景的剪辑，体现当代人出发的目的，可以"为信仰""为理想""为热爱""为家庭""为承诺"，每一个目标与终点，无不是青年人奋斗的动力，以此展现青年人应当奋勇向前的姿态，更突出"没有'躺平'的青春，只有奔跑的岁月"这一主题。

6.3.6 微电影类短视频

1. 定义和内涵

1）定义

微电影类短视频是以电影艺术为表现手法的短视频，具有完整的故事情节，通过影像、画面、声音和文字等手段，讲述一个具有起承转合的故事情节，具有高质量的视听效果，展现了电影的艺术元素，使观众能够享受高质量的视听盛宴。微电影类短视频的剧情发展紧凑，能够满足观众对于快速、碎片化的信息需求。它融合了新媒体时代的传播特点，如社交媒体分享、互动评论等，使观众能够更方便地分享和参与。

2）内涵

（1）视听元素的配合。微电影类短视频的成功在很大程度上取决于视听元素的配合。视觉元素包括画面、色彩、光影等，而听觉元素则包括音乐、音效、对白等。这些元素需要相互配合，创造出一种能够让观众在视觉和听觉上获得最佳体验的效果。例如，选择适合剧情的音乐和影像，可以增强影片的氛围和情感，同时注意画面的稳定性和连贯性，让影片的节奏感更强。

(2) 故事情节的设定。微电影类短视频需要有一个好的故事情节,这不仅是影片的核心,也是吸引观众的重要因素。故事情节需要具有可读性和可懂性,能够引导观众产生情感共鸣。在设定情节时,需要考虑受众群体的心理需求,让故事情节更加贴近现实生活,引发观众的共鸣和思考。

(3) 起承转合的创意。微电影类短视频需要有独特的起承转合结构,让影片更具有吸引力。起承转合是指故事的开始、发展、高潮和结尾,转则是指转折、反转和出人意料的结局。只有在创意的起承转合中,才能够让微电影脱颖而出。通过巧妙的剧情设计和剧情转折,让观众产生情感共鸣,感受到影片所传达的主题和情感。

2. 视频特点

1）完整的故事情节

微电影类短视频虽然短小,但必须具备一个完整的故事情节。这意味着要有明确的开始、发展和结尾,以及在此过程中逐步展现的角色和情境。一个完整的故事情节能够让观众在短暂的时间内产生深刻且明确的情感体验。

2）鲜明的故事冲突

微电影类短视频需要有一个鲜明的故事冲突,即角色或情境之间的矛盾或对抗。这种冲突可以是人与人之间的矛盾,也可以是人与自我之间的矛盾。通过冲突的展现和解决,观众可以更好地理解人物性格和情感变化,进而产生共鸣。

3）浓烈的情感共鸣

微电影类短视频的最终目的是要触动观众的情感,引发共鸣。无论是欢笑、泪水还是思考,情感共鸣都是一个成功的微电影所必备的要素。这种共鸣可以是对影片中某个场景或人物的感悟,也可以是对生活中某些问题的思考。一个好的微电影应该能够让观众在欣赏的过程中产生共鸣,并留下深刻的印象。

3. 价值表现

1）价值观的快速输出

微电影类短视频通常在短时间内传达出强烈的价值观。以 B 站 UP 主"只穿高跟鞋的汪奶奶"的作品《百年之后,再见风华,下个盛世愿你我依如初见骄阳少年!》为例,80岁奶奶见证祖国的繁荣昌盛,表达对祖国的热爱。这种快速输出的价值观让人在短时间内产生共鸣和感动,引发深思。

2）情感的碎片化呈现

微电影类短视频通常采用碎片化的方式呈现情感,将情感融入细节中,通过画面的切换和音乐的配合,让人感受到情感的波动。例如,在田小野的《我的爸爸很平凡,什么都给不了我,却又什么都给了我》中,作者通过描述父亲的生活,展示了父爱的深沉和无言,画面与音乐的配合使得这种情感更加深入人心。

3）结尾的反转性技巧

微电影类短视频的结尾往往是整个作品的高潮，通过反转性的技巧，让人产生强烈的情感冲击。

4. 借鉴与探索

1）故事的叙述方式

（1）聚焦式叙述。微电影类短视频通常将故事的重点集中在某个人或某个事件上，通过对其的描述来展现主题。学生可以学习这种聚焦式的叙述方式，让故事的主题更加明确，情节更加紧凑。

（2）倒叙式叙述。微电影类短视频中常常使用倒叙手法，通过回忆、对话等方式回溯过去，逐步揭示故事的全貌。学生可以学习这种倒叙式的叙述方式，让故事的情节更加吸引人，增强观众的观影体验。

（3）平叙式叙述。微电影类短视频也会使用平叙式叙述，通过并行或交替的情节线来展现故事。学生可以学习这种平叙式的叙述方式，让故事的情节更加丰富，人物形象更加立体。

2）故事结构方法

（1）线性或非线性结构。微电影类短视频通常采用线性或非线性结构，根据故事的需要进行选择。学生可以学习这种灵活的结构设计方式，让故事更加具有张力和吸引力。

（2）三幕剧结构。微电影类短视频常常采用三幕剧结构，即起始、发展和高潮。学生可以学习这种经典的故事结构方法，让故事的情节更加紧凑和有序。

（3）片段式结构。微电影类短视频也会使用片段式结构，通过将故事切割成多个独立的片段，打破传统的叙事秩序。学生可以学习这种新颖的结构设计方式，让故事更加具有创新性和独特性。

3）冲突的设计

（1）内在冲突。微电影类短视频中的人物通常具有内在的矛盾和冲突，如性格、价值观等方面的矛盾。学生可以学习这种内在冲突的设计方式，让人物的形象更加丰满和立体。

（2）外部冲突。微电影类短视频中的人物通常与外界发生冲突，如与社会、家庭、环境等方面的冲突。学生可以学习这种外部冲突的设计方式，让故事的情节更加紧张和引人入胜。

（3）阶段性冲突。微电影类短视频中的冲突通常具有阶段性的特点，即随着故事的发展，冲突的规模和程度逐渐升级。学生可以学习这种阶段性冲突的设计方式，让故事的情节更加具有层次感和深度。

总之，微电影类短视频作为一种短小精悍的影视作品形式，具有独特的艺术价值和表达方式。学生可以从中学到许多有益的创作技巧，提高自己的故事创作能力。

5. 案例分享

1)《我的爸爸很平凡，什么都给不了我，却又什么都给了我》

作品中一个平凡且有些窘迫的父亲，无私地把自己拥有的一切奉献给了女儿。女儿的不懂事、不理解在父爱的关照下，慢慢变成爱的相互奔赴。

2)《百年之后，再见风华，下个盛世愿你我依如初见骄阳少年！》

作品中汪奶奶通过衣服和特定的场景展现了从少年先锋队员，她是如何一步步见证了国家的发展与强大，展现了一个普通老年人与国家共同成长的经历。

6.3.7 广告类短视频

1. 定义和内涵

1）定义

广告类短视频指品牌方或者广告公司借助各种自媒体平台，如社交媒体、短视频平台等，制作并发布以品牌宣传、产品销售、产品介绍等为目的的短视频影像作品。这些作品通常具有短小精悍、创意独特、视觉冲击力强、易于传播等特点，能够在短时间内吸引大量目标受众的关注和兴趣，进而实现品牌推广和营销的效果。

2）内涵

广告类短视频的内涵包括以下几方面。

（1）传递信息。广告类短视频的主要任务是在短时间内向观众传递产品或服务的卖点、品牌形象、价值和文化等核心信息。这些信息需要清晰、直接地传达给观众，以激发他们的购买欲望和忠诚度。

（2）创意表现。广告类短视频需要具有创意和表现力，以吸引观众的注意力，并在短暂的时间内传达出丰富的信息。通过故事性、娱乐性、知识性等表现手法，能够使广告视频更加生动、有趣，并给观众留下深刻的印象。

（3）营造情感和信任。广告视频可以通过营造情感和信任，增强品牌影响力和美誉度。通过展示产品或服务的优势、特点和使用效果，同时传递出品牌的文化和价值观，能够使观众对品牌产生信任和认可，从而促进品牌的发展和成长。

2. 视频特点

1）互动性强

自媒体平台具有强大的互动功能，观众可以通过评论、点赞、分享等方式与广告类短视频进行互动，使得品牌与观众之间的交流更加直接和密切。这种互动不仅可以增强品牌影响力和认知度，还可以提高用户忠诚度，因为用户在与品牌进行互动的同时也会对品牌产生更强的认同感。

2）个性化推荐

根据用户的兴趣和行为，自媒体平台可以个性化推荐合适的广告类短视频，实现广告的精准投放。例如，平台可以通过用户的浏览历史、搜索记录等数据，分析用户的兴趣和需求，然后推送与之相关的广告类短视频，提高广告的点击率和转化率。这种个性化推荐的广告策略可以大大提高广告的传播效果，同时提高用户对广告的接受度和满意度。

3）数据统计功能强大

广告主可以通过数据分析，了解广告类短视频的播放量、点赞量、评论量等指标，以便调整和优化广告策略。例如，如果发现某个广告类短视频的播放量偏低，广告主可以有针对性地调整广告策略，提高广告的吸引力；如果发现观众对某个广告类短视频的评论多为正面评价，那么可以进一步加大该广告的投放力度。这种数据统计的分析和调整，可以帮助广告主更加精准地把握市场需求和用户反馈，提高广告的传播效果和营销效果。

3. 价值表现

1）高效传递信息

广告类短视频能够在短时间内迅速传递产品或服务的核心信息，具有高效性。通过图像、声音、文字等多种形式，广告类短视频能够刺激消费者的感官，加深消费者对品牌或产品的印象。例如，某化妆品的广告类短视频通过精美的视觉效果和动感音乐，突出了品牌的高贵、优雅和品质。

2）塑造网络形象

广告类短视频能够通过各种形式，如代言人、广告语、视觉设计等，塑造品牌形象和企业形象，提升品牌价值和企业形象的美誉度。例如，可口可乐的广告类短视频通过选用多位代言人和明星，以及具有创意的广告语和视觉效果，塑造了品牌年轻、时尚、活力的形象。

3）汇聚品牌力量

广告类短视频能够通过社交媒体的分享和传播，汇聚品牌力量，扩大品牌影响力和知名度。例如，某服装品牌的广告类短视频通过各种运动场景的呈现和动感音乐，激发了消费者的购买欲望和品牌忠诚度，同时也能够通过社交媒体的分享和传播，扩大品牌的影响力和知名度。

4. 借鉴与探索

通过广告类短视频的学习，可以为学生提供以下一些短视频创作新思路。

1）创意为先

在创作短视频时，鼓励学生发挥创意，从不同的角度和视角思考和挖掘故事，寻找独特的表达方式和呈现方式，使短视频更加有趣、有吸引力。

2)目标明确

在创作短视频时,需要明确视频的目标受众和传播目的,从而确定视频的主题、内容、风格和表现手法,确保视频能够有效地传达信息,达到预期的传播效果。

3)短小精悍

由于短视频的时长较短,因此需要在有限的时间内尽可能地展现出创意和亮点。学生可以尝试在短时间内用丰富的视觉效果、有趣的故事情节和生动的表演来吸引观众的注意力。

4)情感共鸣

短视频可以通过情感共鸣来打动观众,引起观众的共鸣和情感认同。学生可以在视频中通过细腻的情感表达、温馨的故事情节或感人的画面来触动观众的情感。

5)利用特效

随着科技的发展,短视频特效已经越来越普及,学生可以利用特效来增强视频的视觉冲击力和观赏性。例如,使用特效来呈现产品的特点和功能,或创造出奇幻、科幻的场景和氛围。

5. 案例分享

1)创意广告《线条之美》

在极简的线条之下,是多样的美感,更是场景与生活的连接。本片的巧妙之处还在于,作为一部广告片,通过手画线条及场景转换的流畅,体现了广告商品——笔的出墨丝滑流畅。

2)Future with bright lights

该案例为日本电力公司 Kandenko 拍摄的广告片,用一支高导电性银墨笔模拟了电力点亮城市的过程。视频通过画面中逐渐成形的微型城市,透露出理科生的小浪漫。

6.4 小试牛刀:个人艺术创作

下面以"平而不凡"为主题创作一个短视频,详细探讨数字短视频作品的创作过程。

6.4.1 确定创作主题

以"平而不凡"为主题进行创作,以期挖掘出平凡的家乡中其实充满了不平凡,表达出对家乡的热爱。

6.4.2 编写脚本

接下来是剧本的撰写,一般包括时间、地点、人物、事件等内容。

根据剧本的具体内容,对剧本分解,形成分镜头脚本。分镜头脚本中一般包括镜号、

时长、景别、拍摄角度、镜头运动、镜头内容、音乐等内容，如表6-1所示。

表 6-1　分镜头脚本

镜号	时长	景别	拍摄角度	镜头运动	镜头内容	音　　乐

6.4.3　拍摄与录制

根据分镜头脚本，制订拍摄计划，包括拍摄时间、地点、人物、场景等。这个案例中只出现了一个人物，且出现在室内，因此只需要在室内布置好较为充分的灯光即可。其他场景主要是室外风景，为了能够更好地完成镜头拍摄，可以选择上午或下午在室外拍摄，避免中午阳光充足直射时拍摄。提前准备所需的拍摄设备，如摄像机、麦克风、照明设备等。确保设备准备齐全，并测试是否正常运行。

6.4.4　剪辑与后期制作

拍摄完成后，打开剪映专业版软件进行视频剪辑和音乐的添加。具体软件操作如下。

1. 了解剪映的基本功能

功能区：剪映专业版的功能区位于操作界面的左上方，包括导入素材区、素材缩略图区、特效与转场区、文本与贴纸区、音频区、颜色与滤镜区等（图6-1）。

图 6-1　剪映专业版操作界面

时间线窗口：时间线窗口位于操作界面的底部，用于显示视频的时间线。用户可以在时间线上添加、删除、调整素材，以及进行剪辑、变速、调色、添加特效和转场等操作。

预览窗口：预览窗口位于操作界面的中间，用于预览剪辑后的视频效果。用户可以在预览窗口中观看视频，并调整视频的画面比例、视频大小等参数。

素材操作区：素材操作区位于操作界面的右上方，用于对导入的素材进行操作。用户可以在素材操作区中选择、调整和编辑素材，包括调整素材的顺序、时长、大小和位置等。

通过以上介绍，我们看到，剪映专业版的基本功能非常丰富，涵盖了视频编辑的各方面。用户可以通过功能区、时间线窗口、预览窗口和素材操作区等板块，对视频进行剪辑、调色、添加特效、转场等操作，以创建出高质量的视频作品。

2. 具体的操作流程

素材导入：首先，在剪映专业版中导入拍摄的素材，包括视频、图片和音频等。可以通过单击"导入"按钮，选择要导入的素材文件（图 6-2）。导入后，可以在素材缩略图区查看每个素材的预览图像。也可以使用剪映自带素材库中的素材。

图 6-2　素材导入

视频剪辑：在剪辑区，可以对导入的素材进行剪辑操作。首先将素材添加到时间线中，选择要剪辑的素材，通过拖动素材边缘或使用剪辑工具进行剪辑（图 6-3）。

添加转场：在转场区，可以选择各种转场效果，并将其应用到视频中。可以通过添加转场效果到时间线上的指定位置处，或者使用鼠标拖动到素材之间，实现过渡效果（图 6-4）。

图 6-3 视频剪辑

图 6-4 添加转场

添加特效：在特效区，可以选择各种特效，并将其应用到视频中。可以通过添加特效到时间线上的指定位置处，或者使用鼠标拖动到素材上，实现特殊效果（图 6-5）。

第 6 章 自媒体艺术创作点拨——数字短视频艺术

图 6-5 添加特效

添加音乐与音效：在音频区，可以添加背景音乐和音效，使视频更加生动。可以通过拖动音乐或音效到时间线上，或者使用鼠标拖动到素材上，实现音频效果（图 6-6）。

图 6-6 添加音乐与音效

输出视频：在完成视频编辑后，可以输出视频。在导出与分享区，选择导出视频的格式、分辨率和帧率等参数，并单击"导出"按钮，即可将视频保存到指定位置（图6-7）。

图 6-7　输出视频

第 7 章 自媒体艺术创作点拨——数字动画艺术

观看视频

7.1 数字动画艺术的发展与特点

从《大闹天宫》到《大圣归来》，从《蒸汽船威利》（图 7-1）到《玩具总动员》，那些耳熟能详的动画作品伴随着我们走过童年，直至今日，我们依旧难以拒绝动画艺术带来的感动。动画世界中奇幻的画面、奇特的形象、充满想象的故事情节，让我们在虚拟的世界中与动画故事同频共振。随着计算机技术的发展，《侏罗纪公园》《阿凡达》等影片上映，又为我们描绘了似真似幻的星球和世界，脑海中的想象跃然荧屏之上，人们也在一众动画影片中，感受着数字动画时代的震撼。那么本节就来一起探索数字动画艺术的发展与特点。

图 7-1　动画《蒸汽船威利》海报

7.1.1 数字动画艺术的定义

数字动画，又称 CG 动画，是指通过计算机技术制作而成的动画。数字动画的制作过程中，美术师不再需要手绘，而是使用计算机软件进行制作，大大提高了制作效率和降低了制作成本。它既包括技术也包括艺术，几乎囊括当今计算机时代中所有的视觉艺术创作活动，如三维动画、影视特效、平面设计、广告设计、游戏设计、建筑设计等。

7.1.2 数字动画的种类

根据制作方式不同，数字动画可分为 4 种类型，分别是传统动画、定格动画、MG（Motion Graphic）动画、矢量动画（2D 动画和三维动画）。

1. 传统动画

传统动画，又称为手绘动画，是一种充满了艺术魅力和手工温度的动画形式。这种动画形式多用手工绘制，利用人眼的视觉暂留现象，使每一帧内容不同又相互联系的画面连续播放，从而形成动画效果。

传统动画的制作过程相当复杂，需要经过大量的手工绘制和调整。从最初的草图设计到最后的上色完成，每一个步骤都需要制作人员的精心雕琢和反复调整。正是这种烦琐的制作过程，使得传统动画能够呈现出非常细腻、自然的效果，让人仿佛置身于动画的世界之中。

《狮子王》（图 7-2）是一部经典的传统动画电影。这部电影用手绘的方式描绘了非洲大草原的壮丽景色和动物形象，展示了传统动画独特的艺术魅力。电影中的每一帧画面都充满了细节和生命力，无论是动物的表情动作，还是景色的色彩变化，都让人感到非常真实和自然。

图 7-2 《狮子王》

除了《狮子王》，还有许多其他经典的传统动画电影。例如，《小蝌蚪找妈妈》（图 7-3）、《大闹天宫》（图 7-4）、《哪吒闹海》（图 7-5）等。这些电影都以各自独特的手绘风格和艺术表现，展现了传统动画的无限魅力。

图 7-3 《小蝌蚪找妈妈》

图 7-4 《大闹天宫》

图 7-5 《哪吒闹海》

传统动画的魅力在于它能够将手工绘制的美好保留下来，并通过连续播放的方式形成生动的动画故事。这种动画形式不仅具有独特的手绘风格和艺术价值，还充满了生活的情

感和温度。正是这些特点，使得传统动画在动画产业中仍然具有重要地位，深受观众的喜爱和追捧。

2. 定格动画

定格动画，是一种具有独特魅力的动画形式。与其他类型的动画不同，定格动画是以真实物体为基础，通过逐帧拍摄和连续放映形成的。这种动画形式的画面非常质朴、真实，给人一种与现实世界近在咫尺的感觉。

定格动画的制作过程相当烦琐，需要逐帧进行调整和拍摄。但是，正是这种细致入微的制作过程，让定格动画呈现出一种非常真实、质朴的效果。这种效果往往能让观众感到亲切和自然，仿佛置身于动画的世界之中。

《阿凡提》是一部非常经典的定格动画电影（图7-6）。这部电影以木偶为角色，通过逐帧拍摄和放映，呈现出一种独特的质朴感和幽默感。阿凡提的形象被塑造得栩栩如生，他的智慧和勇气深深地吸引了观众。同时，电影中的场景和道具也都充满了生活的气息，让人感到非常真实。

图7-6 《阿凡提》

除了《阿凡提》，还有许多其他经典的定格动画电影。例如，《小羊提米》（图7-7）、《鬼妈妈》（图7-8）、《超级无敌掌门狗》（图7-9）等。这些电影都有着各自的特点和魅力，让观众流连忘返。

图7-7 《小羊提米》

图7-8 《鬼妈妈》

图 7-9 《超级无敌掌门狗》

定格动画的魅力在于它能够将现实世界中的物品和人物转化为动画形象，再通过逐帧拍摄和连续放映形成生动的动画故事。这种动画形式不仅具有独特的视觉效果，还充满了生活的气息和幽默感。正是这些特点，使得定格动画在动画产业中具有独特的地位，深受观众的喜爱和追捧。

以上这两类动画在数字时代仍然具有独特的意义，并且在后期处理时也会添加数字技术进行调整。

3. MG 动画

MG 是一种将静态图像转换为动态图像的艺术形式。它多以商业用途为主，但也可以用于艺术创作和展示。这种艺术形式起源于 1960 年，当时美国著名动画师约翰·惠特尼（John Whitney）创立了一家名为 Motion Graphics 的公司，首次使用术语"Motion Graphics"。

MG 广泛应用于电影电视片头、商业广告、MV、现场舞台屏幕、互动装置等场合。在日常地铁上，人们常常看到的宣传片就是 MG 动画的典型代表。这些宣传片通过动态的图像和文字，吸引人们的眼球，传递各种信息（图 7-10）。

图 7-10　MG 动画

MG 动画的制作过程非常复杂，需要使用各种计算机软件和技巧。其中，最常用的技巧是关键帧动画，即通过设置关键帧，然后在关键帧之间进行插值，生成中间帧。这样，就可以将静态图像转换为流畅的动态图像。

在商业广告中，MG 动画常常用来展示产品的特点和卖点。例如，某个手机广告的 MG 动画，可以通过动态的图像和文字，展示手机的各种功能和特点，如拍照、视频录制、网络连接等。这样的动画可以让观众更加直观地了解产品的功能和特点，提高购买的意愿。

在电影电视片头中，MG 动画常常用来营造氛围和传递信息。例如，《复仇者联盟》的片头动画，通过动态的图像和文字，展示了复仇者的历史和人物形象，为后面的故事情节做好了铺垫。这样的动画可以让观众更加投入和关注电影的内容。

4. 矢量动画

2D 动画和 3D 动画都是以计算机为辅助工具，进行画面形象的设计和制作。它们都属于计算机动画的范畴，即数字动画艺术。

2D 动画，顾名思义，是指以二维平面为基础制作的动画。这种动画形式通常使用手绘或计算机软件绘制平面图像，然后通过连续播放形成动画效果。2D 动画的形象设计通常较为平面化，具有简洁明了的特点，能够呈现出独特的艺术风格。例如，日本动漫《灌篮高手》《哆啦 A 梦》等都是经典的 2D 动画作品。

而三维动画，也称为 3D 动画或立体动画，则是通过计算机软件创建具有立体感的三维模型，并对其进行运动、灯光、材质等效果的模拟和渲染，最终呈现出逼真的动画效果。三维动画的形象设计更加立体化，具有高度真实感，常用于电影特效、游戏、建筑等领域。例如，《阿凡达》《冰雪奇缘》等电影中的特效都是基于三维动画技术实现的。

无论是 2D 动画还是 3D 动画，它们都是计算机动画的一种形式，通过数字技术实现画面形象的设计和制作。它们的存在和发展，不仅丰富了艺术表现形式，也为影视、游戏等行业带来了更多的创意和可能性。

7.1.3 数字动画艺术的发展

1. 起步期

动画的起步期，可以追溯到 20 世纪 80 年代至 20 世纪 90 年代初，是一个充满创新和探索的时期。在这个时期，计算机技术如同雨后春笋般不断崛起，推动着数字动画的出现和发展。计算机动画先驱肯·诺尔顿，作为贝尔实验室的一员，于 1962 年使用一种专门的计算机动画编程语言，成功制作了世界上第一部数字动画电影——《动画电影制作的计算机技术》。这部影片，无疑是动画界的一次里程碑式的创新。它向世界展示了计算机技术在动画制作方面的无限可能性，启发了无数艺术家和工程师投身于数字动画的研究和创作。肯·诺尔顿的这部作品，以其开创性的思想和技术，引领了数字动画发展的潮流。

与此同时，这个时期也是计算机游戏软件的黄金时期。随着个人计算机的普及，越来

越多的游戏制作公司和个人开始尝试制作各种富有创意的数字游戏。这些游戏,不仅提供了玩家们极高的娱乐价值,也在游戏画面和动画效果上取得了突破性的进展。例如,1983年推出的《魔法门之英雄无敌》就是其中的佼佼者,它以其精美的像素艺术和丰富的动画效果,成为当时最受欢迎的计算机游戏之一。

在这个时期,数字动画和计算机游戏的相互促进、共同发展,为日后动漫产业的发展奠定了坚实的基础。这一时期的艺术家和程序员们,通过不断的尝试和创新,积累了丰富的经验,为日后更多优秀的数字动画和游戏作品的诞生提供了可能。总的来说,20 世纪 80 年代至 20 世纪 90 年代初的这个时期,是动画发展历程中充满创新和活力的时期,为日后动画艺术和技术的蓬勃发展开启了新的篇章。

2. 发展期

进入 20 世纪 90 年代中后期,动画的发展迎来了一个新的阶段。随着互联网的普及,数字动画开始在互联网平台上大放异彩,为动画的发展提供了新的可能性。1994 年,动画电影《狮子王》成为最早在网络上发布的动画电影之一,标志着数字动画成为一种独立的艺术形式,具有独特的艺术价值和观赏魅力。

《狮子王》是一部极具代表性的动画电影,由罗杰·阿勒斯和罗伯·明可夫共同创作,改编自迪士尼乐园主题曲《狮子王》。这部电影以非洲草原为背景,讲述了小狮子辛巴在荣耀王国的成长历程,以及他与邪恶势力斗争的故事。影片采用了传统的动画技术和计算机图形技术相结合的方式,打造出了一个充满生动和真实感的世界。除了《狮子王》之外,这个时期还有许多其他具有代表性的动画电影,如《玩具总动员》(图 7-11)、《花木兰》(图 7-12)等。这些作品不仅在艺术表现上有所突破,还在商业上取得了巨大的成功,进一步推动了动画产业的发展。

图 7-11 《玩具总动员》

图 7-12 《花木兰》

同时,互联网的普及也为动画的传播提供了新的途径。动画作品可以通过网络直接传递到观众手中,无须经过传统的发行渠道。这使得动画的传播更加便捷、快速,也使得更多的艺术家和创作人有机会展示自己的作品。网络平台的出现,为动画产业注入了新的活力,推动了动画艺术的不断创新和发展。

总的来说，20世纪90年代中后期的动画发展期，是一个充满变革和创新的时期。数字动画成为一种新的艺术形式，具有独特的艺术价值和观赏魅力。随着互联网的普及，动画的传播和推广得到了更大的拓展，为动画产业的蓬勃发展提供了坚实的基础。

3. 成熟期

进入21世纪，动画产业迎来了一个崭新的阶段。数字动画技术在这段时期日益成熟，不断发展壮大，成为影视、游戏等领域不可或缺的一部分。各类动画制作软件如雨后春笋般涌现，使得创作门槛大大降低，更多的人有机会参与到动画的创作中。

2002年，华纳兄弟电影公司成为最早使用数字动画的广告制作公司之一。他们采用数字动画技术制作了一部名为《不可能的任务》的广告，片中，汤姆·克鲁斯与邦女郎的打斗场面令人瞩目。这部广告的成功，不仅展示了数字动画在广告制作方面的巨大潜力，也开启了电影广告制作的新篇章。

随着技术的进步，数字动画的艺术风格和表现力得到了极大的拓展。动画不再仅仅是模仿真实世界的工具，而是成为一种独立的艺术形式，具有自己独特的艺术语言和表现手法。例如，2009年上映的《阿凡达》就是一部典型的数字动画作品。这部电影运用先进的CGI技术，创造出了一个充满想象力的全新世界。影片中的角色设计、场景构建以及视觉效果，都展现出了数字动画技术的无穷魅力。

此外，数字动画技术也推动了电影特效的革新。例如，2000年上映的《卧虎藏龙》中的武打场面就大量运用了数字动画技术。这种技术的应用，不仅使得动作场面更加逼真，也赋予了电影更多的艺术可能性。

总的来说，21世纪的前几年是动画产业的成熟期。这个时期，数字动画技术得到了长足的发展，艺术风格和表现力得到了极大的拓展。随着各种动画制作软件的普及，更多的人能够参与到动画的创作中，使得动画作品的形式和内容都变得更加丰富多样。同时，数字动画技术的应用也在电影、广告等多个领域取得了显著的成功，进一步推动了动画产业的繁荣发展。

4. 创新期

动画的创新期，从2010年至2015年，见证了自媒体时代的来临，以及数字动画创作和传播方式的深刻变革。这是一个充满创新和变革的时期，数字动画艺术在这个时期达到了新的高度。

2012年，一部名为《冰箱歌》的数字动画短片成为最早通过自媒体平台传播的动画之一。这部短片由中国的动画人李婷和晏婷创作，它以冰箱为舞台，通过拟人化的手法，将冰箱变成了一个拥有生命和故事的个体。这部短片在自媒体平台上的广泛传播，标志着数字动画已经成为一种重要的文化娱乐形式，具有了独立的艺术价值和社会影响力。

除了《冰箱歌》，这个时期还有许多其他具有创新和实验性的数字动画作品。例如，2013年的《大世界》，这是一部由中国的独立动画制作人李智勇创作的动画短片。这部短片以独特的艺术手法和深刻的社会寓意，描绘了一个充满奇幻和现实元素的世界。这部短

片在国内外获得了广泛的赞誉和认可，展现了数字动画艺术的无限可能性和创造力。

自媒体时代的来临，为数字动画的创作和传播提供了更为广阔的平台。动画创作者可以通过各种自媒体平台，如视频分享网站、社交媒体等，直接与观众进行交流和互动。这种互动性和参与性，使得动画创作变得更加开放和多元，也使得观众能够更加深入地参与到动画的制作和传播过程中。

总的来说，2010—2015 年的动画创新期，是一个充满挑战和机遇的时期。自媒体时代的来临，使得数字动画的创作和传播方式发生了深刻的变革。在这个时期，数字动画艺术不仅在艺术形式上得到了创新和发展，也成为文化娱乐的重要形式，具有了更广泛的社会影响力和文化意义。

5. 繁荣期

自 2015 年至今，数字动画已经发展到了一个全新的阶段，迎来了动画的繁荣期。这个时期，数字动画已经成为一种全球性的文化现象，不仅在艺术领域取得了巨大的成功，还在商业营销和文化产业中发挥了重要的作用。

数字动画的繁荣期，涌现出了许多具有代表性的作品。2017 年的 Coco 便是其中的一部。这部由华特·迪士尼动画工作室出品的动画电影，以墨西哥的亡灵节为背景，讲述了一个关于家庭、记忆和传承的感人故事。影片中的角色形象设计独具匠心，色彩运用丰富多样，展现出了数字动画独特的艺术魅力。这部电影不仅获得了观众的热烈好评，还荣获了奥斯卡最佳动画长篇奖，标志着数字动画在艺术领域取得了巨大的成功。

除了电影动画，数字动画也在电视动画领域取得了重要的突破。例如，2016 年的国产电视动画《小门神》（图 7-13）就取得了不错的口碑和收视成绩。这部由光线传媒公司出品的动画电影，以中国传统神话故事为背景，讲述了门神两派的故事。影片的画面细腻、色彩饱满，展现出了中国文化的独特魅力。这部作品不仅在国内获得了成功，还在国际上赢得了广泛的赞誉，进一步提升了中国动画的国际影响力。

图 7-13 《小门神》

数字动画的繁荣，离不开艺术与商业的融合发展，并将文化的传承与创新巧妙地结合在一起。例如，2018 年的《无敌破坏王 2：大闹天宫》（图 7-14）就结合了电影营销和数

字动画的创意，通过各种新媒体平台进行广泛传播，取得了票房和口碑的双丰收。此外，数字动画还在游戏、主题公园、衍生品等文化产业领域发挥了重要的作用，形成了一个庞大的产业链。

图 7-14　《无敌破坏王 2：大闹天宫》

总的来说，数字动画的繁荣期是一个充满创新和变革的时期。数字动画不仅在艺术领域取得了巨大的成功，还成为商业营销和文化产业的重要手段。随着技术的不断进步和创意的不断涌现，数字动画的未来将更加广阔和美好。

综上所述，自媒体时代数字动画的发展历程是一个不断创新和拓展的过程，同时也与科技进步、文化需求和商业应用等因素密切相关。数字动画的发展在未来的日子里仍然充满着无限的潜力和机遇。

7.1.4　数字动画艺术的特性

数字动画艺术作为动画在数字时代的重要表现形式，不仅带有动画艺术固有的特色，还具备数字艺术的特征。具体来看，数字动画艺术主要有如下特性。

1. 动画艺术的共性

1）想象性

数字动画艺术和传统动画都是表达作者想象力的独特媒介。传统动画通过手绘的方式，将作者的想象用笔画呈现在纸上，而数字动画艺术则通过计算机软件和数字技术，用线条和曲线建立模型，填充颜色和纹理，调整光照和阴影，以表现出作者的想象。

无论是传统动画还是数字动画艺术，它们都能够在视觉上把作者的想象转化为具有可行性的艺术形式。这种转化的过程不仅需要技术手段的支持，更需要作者独特的想象力和创造力。数字动画艺术的发展，使得这种转化更加便捷和高效，同时也为作者提供了更多的表达方式和创作空间。

例如，在《玩具总动员》这部经典数字动画电影中，作者通过计算机软件和数字技术，创造出了一个充满生命力和情感的世界。影片中的角色形象设计独具匠心，线条和曲

线的运用恰到好处，色彩和纹理的填充也极具质感和立体感。在光照和阴影的处理上，作者更是通过精细的调整，使得角色和场景更加具有真实感和动态感。

又如，在《西游记之大圣归来》（图7-15）这部国产数字动画电影中，作者通过数字技术和计算机软件，创造出了一个既传统又现代的西游世界。影片中的角色形象设计和场景设计都具有独特的风格和细节，色彩和纹理的运用也极具视觉冲击力和情绪感染力。通过数字技术的处理，影片的光照和阴影效果更加精细和逼真，使得角色和场景更加具有立体感和动态感。

总之，数字动画艺术和传统动画都是表达作者想象力的独特媒介。数字动画艺术的发展，为作者提供了更多的表达方式和创作空间，使得作者的想象能够更加生动、形象地呈现在观众面前。

图7-15 《西游记之大圣归来》

2）跨时空性

传统动画，以其独特的艺术形式，能够将一个形象从这一刻转移到另一刻，呈现出一个又一个令人惊叹的画面。它用笔触、色彩和光线，以细腻的线条勾勒出人物的喜怒哀乐，用明暗的变化和色彩的转换，描绘出情节的跌宕起伏。传统动画的这种表现力，让观众能够感受到动画中人物的情感变化，共享他们的喜悦、忧伤、希望和失望。

当然，数字动画艺术在这方面走得更远。它利用计算机技术，模拟不同的场景，创造出一个又一个奇幻、科幻或是现实的世界。它不满足于仅描绘一个瞬间的画面，而是要在同一个画面上表达不同的时空，让观众能够看到一个"真实可见"的宇宙。

例如，在《阿凡达》这部数字动画电影中，观众可以看到一个充满奇异生命和壮观景象的星球。在这个星球上，有悬浮的山川、森林中生长的城堡，以及在空中飞翔的生物。这些场景都是通过计算机技术模拟出来的，它们让观众仿佛置身于一个真实的、未知的世界。这就是数字动画艺术的魅力，它能够超越传统的表现方式，创造出更为丰富、多元和立体的画面。

又如，《王者荣耀》这款网络游戏中的角色设计和场景设计，也充分利用了数字动画艺术的优势。游戏中的角色形象各异，动作流畅，表情生动，每一个细节都充满了生命力

和动态感。游戏中的场景也是丰富多样，既有古典的宫殿、园林，也有科幻的未来城市、宇宙空间。这就是数字动画艺术的魅力，它能够让观众或玩家沉浸在故事或游戏中，体验到一种前所未有的视觉享受。

3）叙事性

数字动画，作为一种独特的艺术形式，运用了影视蒙太奇的视听语言，让画面和声音相互交织，形成了一种声画一体的叙事特点。这种艺术形式不仅具有无限的创新可能性，同时也能够满足大众对动画艺术的娱乐需求。

为了满足观众的娱乐需求，绝大多数数字动画作品都采用了戏剧式的情节结构，这种结构通常包括"起—承—转—合"4部分。在"起"的部分，观众能够了解故事的背景和主要人物，进入故事的世界；在"承"的部分，故事情节开始展开，人物开始与各种矛盾和挑战做斗争；在"转"的部分，故事情节发生重大转折，主人公面临严峻的考验；在"合"的部分，故事达到高潮，所有矛盾得到解决，主人公获得胜利，同时给观众留下深刻的思考和感悟。

例如，在《狮子王》这部经典的数字动画电影中，就采用了这种戏剧式的情节结构。故事开始于辛巴的父亲被害。随后，辛巴被邪恶的土狼抓走，故事情节发生了重大转折，辛巴被迫离开了他的家人。在这个过程中，辛巴遇到了巫师猫菲力克斯和荣耀王国的守护者——非洲灰鹦鹉丁满，他们帮助辛巴成长并最终回归荣耀王国，打败了土狼。在故事的"合"的部分，辛巴最终继承了父亲的智慧和勇气，成为荣耀王国的国王。

又如，在《穿靴子的猫》（图7-16）这部优秀的数字动画短片中，也采用了这种戏剧式的情节结构。故事从一只名叫普罗特的小猫和他的好朋友——一只名叫拿破仑的橘猫开始，他们都是以偷窃为生的猫。在一次偷窃中，普罗特得到了一只巨大的猫娃娃，却因此引来了一群凶猛的猫。为了保护自己的领地，普罗特和拿破仑不得不与这些猫展开了一场激战。故事情节在此处发生了重大转折，普罗特和拿破仑最终战胜了这些猫，并在这个过程中发现了真正的友谊和爱。

图7-16 《穿靴子的猫》

数字动画通过运用影视蒙太奇的视听语言和戏剧式的情节结构，不仅能够让观众获得视觉和听觉的享受，同时也能够带给观众深刻的情感体验和思考。这种艺术形式不仅具有娱乐性，同时也具有深刻的文化价值。

4）娱乐性

娱乐性无疑是影视动画吸引大众的关键所在。从动画的发展之初，轻松搞笑的表现方式和题材就成为它的主要特征。为了让更多的人喜欢动画，它在发展中不断吸取商业电影的成功经验，并自觉地植入了多种娱乐元素。这些元素不仅丰富了动画的内涵，更让观众在观赏中获得了感官上的愉悦。

首先，动画的角色设计往往充满着生动可爱的特点。无论是外形设计还是性格塑造，动画角色总是能够赢得观众的喜爱。例如，在《狮子王》中，辛巴的可爱外形和天真无邪的性格让观众们如痴如醉；在《疯狂动物城》（图7-17）中，朱迪的坚韧和尼克的天真融合在一起，让人们忍俊不禁。

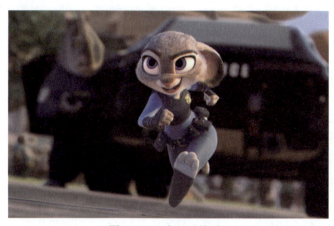

图 7-17 《疯狂动物城》

其次，动画中的对白往往幽默风趣，为观众带来欢笑。例如，《怪物史莱克》（图7-18）中的绿色怪物史莱克和他的主人驴子，他们在冒险中的各种对话一再地让观众捧腹大笑。

图 7-18 《怪物史莱克》

此外，动画的情节设计常常充满了巧合和滑稽元素，使观众在欣赏中获得轻松愉快的感受。例如，《猫和老鼠》（图7-19）中的猫和鼠总是在不经意间制造出各种笑料，巧合与幽默更是层出不穷。

图 7-19 《猫和老鼠》

同时，动画还通过轻松的音乐和欢快的舞蹈来提升娱乐性。例如，《小熊维尼》中的歌曲和舞蹈总是能够让观众感到欢快和愉悦。

这些娱乐元素的融入，使得动画不仅具有深刻的思想性，更成为一种大众娱乐形式。人们在欣赏动画的同时，也得到了身心的放松和愉悦。

5）综合性

数字动画艺术，是一种集文学、造型艺术、影视语言、音乐舞蹈以及光学技术、数字技术于一体的综合性大众媒体艺术。它不仅拥有深厚的文学内涵，同时也塑造了无数生动、立体的艺术形象。

在文学方面，数字动画通过对丰富的文学故事的视觉化展现，将观众引入一个又一个神奇的世界。例如，《海底总动员》（图 7-20）中，通过一个父子共同冒险的故事，既展示了海洋世界的美丽和神秘，又深情地描绘了父子间的深厚情感。

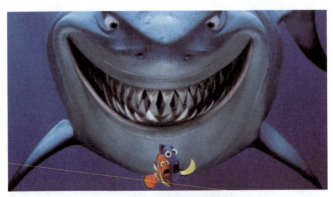

图 7-20 《海底总动员》

在造型艺术形象上，数字动画艺术打破了现实与幻想的界限，塑造出无数令人难以忘怀的角色。例如，《狮子王》中的辛巴，他的形象既融入了真实狮子的特点，又赋予了人性化的特质，让观众感到亲切和感动。

在影视语言结构上，数字动画运用了影视蒙太奇的手法，将画面和声音进行巧妙的组合，创造出富有节奏感和动态感的视觉效果。例如，《大闹天宫》中，通过丰富的画面变化和紧张的音效设计，将孙悟空与天宫诸神的斗争表现得淋漓尽致。

在音乐舞蹈方面,数字动画中的配乐和舞蹈设计也具有独特的魅力。例如,《小美人鱼》(图7-21)中的歌曲和舞蹈,将海洋的浪漫和神奇完美地呈现在观众面前。

图 7-21 《小美人鱼》

同时,数字动画艺术又建立在光学技术和数字技术平台之上,通过现代媒体传播到世界各地。这种技术手段的运用,不仅使得动画制作更加便捷高效,同时也为动画的艺术表现提供了无限的可能性。

总的来说,数字动画艺术是一种综合性的大众媒体艺术,它融合了多种艺术形式和技术的元素,以独特的方式展现出生活的丰富多彩和人类的创造力。它不仅是娱乐的一种形式,同时也是一种能够引发深思的艺术表现方式。

2. 数字动画艺术的个性

1)"奇""真"相合

动画艺术,作为一种独特的媒介,其美学特征强调假定性和夸张性。这使得动画艺术超越了对客观现实生活的简单再现与反映,而成为一种具有创新性和想象力的表现形式。观众选择观看动画,并非只是想看一种对现实生活的镜像反映,而是希望探索一个超越现实、充满奇幻与想象的世界。

数字动画艺术作为动画艺术的一种新兴形式,继承了动画艺术的虚拟性基础,并在此之上运用先进的数字技术与多样化的艺术手法,创造出绚丽奇幻的视觉效果,构建出一个令人向往的梦幻世界。例如,在数字动画《哪吒之魔童降世》中,导演通过运用极具夸张性的表现手法,塑造出了一个颠覆传统形象的哪吒,让观众在欣赏的过程中感受到一种强烈的情感冲击。

数字动画艺术不仅在视觉上营造出奇幻与虚拟的氛围,更在情感层面传达出真实的人性。动画中的角色、情节和环境虽然具有假定性和夸张性,但它们所表达的情感却是真实的,能够触动每一位观众的内心。在《疯狂动物城》中,兔子朱迪通过自身的努力,克服了种种困难,最终实现了自己的梦想。这个故事激发了观众对勇气、坚持和梦想的共鸣,使得观众能够在一个虚构的动物世界中感受到真实的人性光辉。

数字动画艺术的假定性和夸张性，为观众提供了一个走进动画虚拟世界的入口。观众在观看数字动画的过程中，能够感受到动画所营造出的真实情感，并在自己的内心深处产生共鸣。这也使得数字动画艺术成为一种能够深刻揭示人性的媒介，让观众在虚拟与奇幻中体验到生活的真谛。

2)"技""艺"相生

数字动画艺术最本质的特征在于它将"技术"与"艺术"完美结合。这种结合不仅使得数字动画艺术在视觉上呈现出绚丽奇幻的效果，更在情感上打动了观众的心灵。

数字动画艺术脱胎于传统的动画艺术，随着技术手段的不断进步而发展。失去了技术或者艺术任何一个方面，都无法实现数字动画艺术今天的成就。技术和艺术的结合，使得数字动画艺术不仅能够呈现出逼真的影像，更能够传达出深刻的情感。

例如，在《狮子王》这部经典数字动画电影中，观众不仅能够感受到逼真的狮子形象和非洲大草原的壮丽景色，更能够被其中所蕴含的亲情、友情和爱情等情感所打动。又如，《玩具总动员》这部数字动画电影，通过玩具们的故事，让观众不仅感受到技术的进步，更能够被其中所蕴含的情感所感动。这些玩具们在主人不在时，开始了一段惊险刺激的冒险之旅。在冒险过程中，观众能够看到每个玩具角色的个性和情感变化，感受到他们之间的友情和团结。

数字动画艺术中的技术不仅是为了呈现出逼真的影像，更是为了更好地表达情感和故事。艺术和技术的结合，使得数字动画艺术在情感表达和视觉效果上都达到了极高水平，从而受到了越来越多人的喜爱和推崇。

因此可以说，数字动画艺术的魅力和价值源自技术和艺术的完美结合。这种结合使得数字动画艺术不仅在技术上取得了突破，更在艺术上达到了高峰。数字动画艺术的发展，不仅需要技术的支持，更需要艺术的创新。只有这样，数字动画艺术才能够不断地发展壮大，成为一种深受人们喜爱的艺术形式。

通过对数字动画艺术的深入探索，我们不禁感叹于技术手段的日新月异，这无疑极大地丰富了艺术的表现力。随着技术的进步，动画艺术家的创作空间得以不断扩大，他们得以通过各种创新的手法，将内心深处的想象世界以视觉的形式呈现给观众。在这个过程中，数字技术的作用可谓是举足轻重。它不仅为动画艺术家提供了更多的创作可能性，也使得动画作品在视觉效果上得到了极大的提升。

然而，艺术并非仅仅是技术手段的呈现。数字动画艺术的价值，更在于它所传达的情感与内涵。艺术的独特魅力使得动画作品不仅是一种视觉呈现，更是一种触动人心的力量。动画艺术家通过创作具有深刻内涵的角色和情节，让观众在欣赏画面的同时，也能感受到作品所传达的真理与情感。

同时，艺术的独特魅力也赋予了技术更为深刻的内涵。在数字动画艺术中，技术不再仅仅是冷冰冰的工具，而是成为一种带有感性色彩的创作工具。动画艺术家通过技术的运用，将他们的想象力和创造力转化为生动的画面，让观众在技术的世界里感受到艺术的人文关怀。

7.2 数字动画艺术的创作

观看视频

数字动画艺术创作是指利用数字技术和计算机图形学等手段,创作出具有艺术性的动态视觉效果的过程。数字动画艺术创作不仅包括传统的动画制作方法,如手绘动画、定格动画等,也包括全新的创作方式,如三维建模、动作捕捉、虚拟现实等。数字动画艺术创作的特点在于它可以将艺术家的想象力和创造力通过技术手段实现出来,创造出超出现实生活的虚拟艺术形象和场景。数字动画艺术创作需要掌握多种技术和软件,如3D建模、纹理贴图、灯光渲染、后期合成等,同时也需要具备艺术修养和创新思维,以创作出具有独特魅力和价值的数字动画作品。

下面就一同进入数字动画艺术的创作中,了解创作流程与具体的步骤。

7.2.1 寻找创作灵感

创作第一步,寻找创作灵感。对于数字动画艺术的创作者来说,灵感的寻找并非无中生有,而是需要从各种艺术形式中汲取灵感,将其转化为动画创作的元素。

灵感的来源是多种多样的,可以是电影中的精彩情节、艺术作品中的色彩搭配、音乐中的节奏韵律,或者是游戏中的趣味玩法。在这个阶段,动画创作者需要保持对各种艺术形式的敏感度,敏锐地捕捉到其中的闪光点,并将其融入自己的作品中。

1. 从电影中取材

电影,这种以光影呈现故事的艺术,为数字动画艺术创作提供了丰沛的灵感来源。动画创作者可以从电影中获取情节和角色塑造的灵感,将银幕上的精彩转化为动画作品中的亮点。例如,电影《肖申克的救赎》中,主人公安迪的坚韧和智慧给人留下了深刻的印象,他的故事可以被改编成一部关于勇气和智慧的数字动画短片。动画创作者可以借鉴电影中的镜头语言、角色设定和情感表达,以更加生动的方式展现安迪的勇气和智慧,让观众在动画作品中感受到电影般的视听享受。

2. 从艺术作品中取材

艺术作品,无论是绘画、雕塑还是装置艺术,都是数字动画艺术创作的重要灵感来源。达利的超现实主义作品就是其中的佼佼者,它以奇特的形象和梦幻的氛围给动画创作者提供了无限的创意。例如,达利的名作《记忆的永恒》(图7-22),其奇异的形象和流动的构图可以在数字动画中得到生动的再现。动画创作者可以借鉴达利的艺术语言,创造出一种超现实主义的画面效果,让观众在动画中感受到达利式的梦幻与现实交融的视觉冲击。

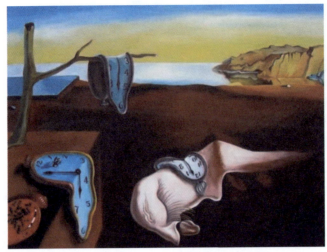

图 7-22 《记忆的永恒》

3. 从音乐中取材

音乐，这种以声音抒发情感的艺术，也为数字动画艺术创作提供了源源不断的灵感。动画创作者可以根据特定的音乐主题来创作数字动画，通过画面与音乐的完美结合，展现出一幅幅丰富多彩的艺术画卷。例如，动画短片《春》，就是根据贝多芬的《第五交响曲》而创作的。这部动画短片通过丰富的画面元素和交响乐的宏大旋律，展现了一幅春天的美好画卷。动画创作者可以借鉴音乐中的节奏、旋律和情感表达，通过画面语言将其呈现出来，让动画作品更加富有情感和艺术感染力。

4. 从游戏中取材

游戏，作为一种互动艺术形式，也为数字动画艺术创作提供了独特的灵感来源。游戏中的趣味玩法、角色设定和游戏机制都可以为数字动画创作提供灵感。例如，游戏《超级马里奥》中的闯关冒险玩法，已经被借鉴到数字动画短片中，展示了主人公的勇气和智慧。动画创作者可以借鉴游戏中的闯关设定、障碍挑战等元素，将其融入动画作品中，让观众在观看动画的同时感受到游戏的互动性和挑战性。

7.2.2 前期制作

创作第二步，前期制作。这一阶段是数字动画艺术创作的核心环节，决定了动画作品的整体风格和基调。前期制作的工作内容十分丰富，包括制定具体的动画制作方案，确定动画的主题、故事情节以及动画风格，同时精心设计角色、场景、道具等。

在这个阶段，动画创作者需要充分思考动画的受众、故事背景、情节发展、角色性格和特点等各方面。通过细致的考虑和周密的策划，确保动画作品具有足够的吸引力和内涵。

例如，对于一部面向儿童的动画作品，动画创作者需要考虑到儿童的认知能力和心理特点，选择适合儿童欣赏的主题和故事情节。在角色设计上，要注重角色的可爱、活泼、

勇敢等形象特点，让儿童观众更容易产生共鸣和喜爱。在场景设计上，要注重细节和背景的搭建，以营造出丰富的故事环境。

同时，前期制作还需要进行充分的策划和准备。动画创作者需要编写剧本，构思角色和场景的设计方案，并制订详细的制作计划和时间表。在这个过程中，动画创作者需要充分考虑如何将各种艺术元素完美地融合在一起，以实现预期的视觉效果和情感表达。

在前期制作阶段，动画创作者还需要进行初步的技术研究和实验。这包括对数字动画技术的了解和研究，以及对各种软件和工具的熟悉和测试。通过技术研究和实验，动画创作者可以更好地掌握数字动画技术的特点和优势，为后续的制作过程打下坚实的基础。

总之，前期制作是数字动画艺术创作的关键环节，需要动画创作者付出大量的心血和努力。只有在前期制作阶段充分考虑各种因素，精心策划和准备，才能确保后续的动画制作过程顺利，并最终创作出具有独特魅力和价值的数字动画作品。

7.2.3 动画制作

创作第三步，动画制作。这一阶段也是数字动画艺术创作的核心环节，是最具有技术性和挑战性的部分。在动画制作阶段，动画创作者需要将前期的设计理念和策划方案转化为最终的动画作品。

这一过程需要使用专业的动画制作软件，如 3d Max、Maya、Cinema 4D 等。这些软件提供了丰富的数字技术和工具，可以帮助动画创作者实现各种复杂的效果和场景。

在动画制作阶段，动画创作者需要根据前期制作中确定的角色、场景、情节等元素，将它们转化为具体的动画场景、角色动作等。这一过程需要精确的建模、贴图、骨骼绑定、动画调节等技术操作。通过这些技术手段，动画创作者可以将静态的设计稿转化为具有生动形象的动画场景和角色。

例如，在制作一部三维动画电影时，动画创作者需要首先构建动画场景的数字模型，包括地形、建筑、树木等。然后根据策划方案中设定的情节和角色性格，为角色添加骨骼和动作，使其具有生动的行为和表情。同时，还需要通过灯光、摄像机等手段，营造出符合故事氛围的场景效果。

除了技术手段外，动画制作还需要注重情感表达和艺术感染力。动画创作者需要根据故事情节和角色性格，设计出符合情感变化的动作和表情。同时，通过音乐、音效等元素的配合，进一步增强动画作品的感染力和情感共鸣。

总之，动画制作是数字动画艺术创作的关键环节，需要动画创作者具备较高的技术水平和艺术修养。通过精细的制作和情感的表达，动画作品才能呈现出高质量的视觉效果和情感共鸣，为观众带来独特的艺术体验。

7.2.4 音效制作

创作第四步，音效制作。音效制作是数字动画艺术创作的重要组成部分，对于提升动

画作品的情感表达和视觉效果具有至关重要的作用。

在音效制作阶段，动画创作者需要与音效制作人员紧密合作，根据不同的场景和情节，选择合适的音效和音乐。音效制作人员通过对声音的采集、编辑和合成，为动画作品创造出真实、生动的声音效果，从而增强观众的沉浸感和情感共鸣。

在音效制作过程中，动画创作者需要与音效制作人员详细沟通，描述每个场景和情节所需要的音效和音乐，以便音效制作人员能够准确地理解创作者的想法和要求。例如，在一段描述森林的场景中，动画创作者可以要求音效制作人员添加鸟鸣声、风声、流水声等自然声音，以营造出森林的氛围和自然气息。

除了自然声音外，音效制作还包括对角色声音的处理和特效声音的添加。对于角色声音，动画创作者可以与音效制作人员共同商讨，选择适合角色性格和特点的声音。例如，一个勇敢正直的角色，可以搭配沉稳有力的声音；一个机灵活泼的角色，可以搭配清脆悦耳的声音。此外，特效声音的添加也能够增强动画作品的震撼力和视觉效果，如爆炸声、枪声、魔法效果等。

在音效制作过程中，动画创作者需要充分考虑音效和音乐的搭配与融合，以确保音效和音乐能够完美地配合动画作品的整体氛围和情感。音效和音乐的搭配不仅能够增强动画作品的情感表现力，还能够让观众更加深入地理解和感受故事情节的发展。

总之，音效制作是数字动画艺术创作的重要环节。通过与音效制作人员的紧密合作，动画创作者可以创造出真实、生动的声音效果，为动画作品增添更多的情感和视觉效果，让观众更加深入地沉浸在动画的世界中。

7.2.5 后期合成

创作第五步，后期合成。后期合成是数字动画艺术创作的最后一步，也是最为关键的环节之一。在这一阶段，动画创作者需要将动画、音效、字幕等各个元素进行整合，并完成最终的输出，以呈现出完整的动画作品。

在后期合成中，动画创作者需要使用专业的后期合成软件，如 Adobe Premiere Pro、Final Cut Pro 等。这些软件提供了丰富的剪辑、调色、特效处理等工具，可以帮助动画创作者对前期制作的各个元素进行精细的剪辑和调整。

在后期合成中，动画创作者需要将动画、音效、字幕等元素进行有机整合，确保动画作品的连续性和节奏感。这需要对各个元素进行精细的剪辑和调整，使它们在时间、空间和节奏上都能够完美地配合在一起。同时，动画创作者还需要进行必要的颜色校正和特效处理，以使动画作品具有更高的质量和视觉效果。

例如，在一部动画片中，动画创作者需要根据故事情节和角色性格，选择适合的音效和音乐。在后期合成中，动画创作者需要对音效和音乐进行精细的剪辑和调整，使它们能够与动画场景和角色动作完美地配合在一起，从而营造出符合故事氛围的情感效果。

除了音效和音乐，字幕也是后期合成的重要元素之一。在动画作品中，字幕可以用来

传达重要的信息，描述场景或者表达角色的内心感受。动画创作者需要根据故事情节和角色性格，编写合适的字幕，使其能够与动画场景和角色动作完美地配合在一起，增强观众的观影体验。

在后期合成中，动画创作者还需要进行必要的颜色校正和特效处理。颜色校正可以帮助动画作品呈现出更加自然、柔和的色彩，使其更加符合故事氛围和角色性格。特效处理则可以增强动画作品的视觉效果，如动态模糊、光影变化、粒子效果等，使其更加具有吸引力和感染力。

总之，后期合成是数字动画艺术创作的最后一步。通过精细的剪辑、调整和颜色校正，以及合适的音效和音乐配合，动画创作者可以呈现出完整的动画作品，让观众更加深入地沉浸在故事情节中，体验到数字动画艺术的独特魅力。

7.2.6 发布与推广

创作第六步，发布与推广。数字动画艺术的作品在经过前期的策划、设计、制作和后期合成后，终于来到了最后一步——发布与推广。这一阶段的目标是将作者的作品展示给更多的观众，让观众能够欣赏到作品的美妙与独特之处。

发布与推广是动画作品面向公众的重要环节，它需要通过各种渠道进行发布和推广，以便更多的观众能够看到作品。这些渠道包括视频网站、社交媒体、电影院等。视频网站如优酷、爱奇艺等，是动画作品最主要的发布平台，它们拥有庞大的用户基础和流量，能够让作品被更多的观众看到。社交媒体如微博、微信等，则是动画作品进行宣传和互动的重要平台，它们能够帮助作品扩大影响力和提高知名度。而电影院则是动画电影的主要发布渠道，通过在电影院放映，能够让观众在最佳的视听环境中欣赏到作品的独特魅力。

除了发布和推广渠道的选择，动画作品的宣传也非常重要。宣传能够吸引更多的观众前来观看作品，提高作品的知名度和影响力。动画创作者需要通过各种宣传手段，如广告、宣传片、社交媒体推广等，来吸引观众的关注和兴趣。同时，创作者还需要积极地进行宣传推广，如参加各种活动、接受媒体采访、与观众互动等，让更多的观众了解作品和创作者的努力。

例如，一部成功的动画电影需要通过良好的宣传和推广来提高票房和知名度。在电影上映前，动画创作者可以制作宣传片和海报，通过广告和社交媒体等渠道进行推广。同时，还可以组织各种预热活动，如首映礼、明星见面会等，来吸引观众的关注和兴趣。在电影上映后，创作者可以参加各种电影评论和推广活动，接受媒体采访，与观众进行互动，来扩大作品的影响力和知名度。

自媒体创作者学习数字动画艺术可以带来更高效、更广泛、更有价值的创作体验，同时也能够促进数字动画艺术的未来发展。未来数字动画艺术会更加趋向于表现形式精细化、制作过程智能化、应用领域多元化的发展。

7.3 雅俗共赏：经典数字动画艺术案例分析

7.3.1 自媒体时代数字动画作品的艺术性

1. 融合创意与想象

数字动画作品通过创意和想象力创造出的全新的世界与运行规律，打破现实条件的限制，自由发挥创意。这种创意和想象力的发挥使得数字动画作品可以呈现出独特的视觉效果和故事情节，吸引观众的注意力。例如，一些动画类短视频可以通过夸张、幽默的情节和画面来营造出欢乐氛围，或者通过唯美的画面和动人的音乐来营造出浪漫的情感氛围。

2. 兼具艺术与娱乐性

数字动画作品既具有艺术性和审美性，又具有娱乐性。一方面，动画类短视频可以通过艺术手法和技巧来营造出美的视觉和情感体验，使观众能够产生共鸣和情感认同；另一方面，它也可以通过幽默、搞笑的情节和画面来吸引观众，营造欢乐氛围。这种兼具艺术与娱乐的特点，使得数字动画作品在观众中广受欢迎。

3. 跨越虚拟与真实性

数字动画作品可以通过技术手段创造出虚构的场景、角色和物品，同时也可以通过这些虚构的元素来传达真实的情感和信息。例如，一些动画类短视频可以通过生动形象的方式来表达情感、传递价值观，这种传达方式比文字或图片更加直观和生动。此外，动画类短视频也可以通过虚拟的元素来呈现现实世界中的某些现象或问题，例如，一些社会问题、环保问题等，这种呈现方式也可以激发观众的情感共鸣和行动。

7.3.2 自媒体时代数字动画作品的特点

1. 创意丰富

数字动画作品可以通过无限创意和想象力，将各种奇妙的场景和故事呈现出来，没有现实条件的限制，创意的发挥更加自由和灵活。无论是天马行空的幻想世界，还是意想不到的故事情节，动画类短视频都能够以独特的视角将其呈现出来，给观众带来别样的视觉冲击和情感体验。

2. 形象生动

数字动画作品可以通过生动逼真的形象和丰富的表情来传达信息和情感，使观众更容易理解和接受。无论是角色的动作、语言还是表情，都可以通过精细的刻画和设计来呈现出独特的个性和情感，让观众感同身受，更加深入地了解和喜欢这些角色。

3. 幽默风趣

数字动画作品可以通过幽默风趣的方式吸引观众，通过搞笑的情节和画面来营造欢乐

氛围。动画制作者可以通过夸张、滑稽的表演和设计来引发观众的笑声，让人们在短暂的休闲时光中感受到快乐和轻松。

4. 制作周期短

相比传统的动画制作，数字动画作品的制作周期相对较短，能够快速地制作和发布。这使得动画创作者能够更加灵活地应对市场需求和观众反馈，及时调整和改进作品，同时也能够更多地发布作品，与观众进行互动和交流，提升作品的影响力和受欢迎程度。

7.3.3 自媒体时代数字动画作品的价值表现

1. 独特的审美体验

动画艺术以其独特的艺术形式，赋予了观众一种与众不同的审美体验。数字动画作品，如同瞬息万变的万花筒，以短暂的时长承载着丰富的故事，以生动的形象和创意的表现方式，引领观众进入一个别样的视觉和情感的世界。无论是天马行空的幻想，还是细腻的情感描绘，动画类短视频都能够以其独特的艺术语言，传达出深刻的艺术内涵和思想，让观众在短暂的时间内获得一种独特的审美体验。

2. 丰富的表现形式

动画艺术的表现形式多种多样，如同调色板上的颜料，在手绘动画、定格动画、计算机动画等不同的表现形式中展现出丰富多彩的艺术风貌。数字动画作品可以通过这些不同的表现形式，如同一幅幅美丽的画卷，呈现出丰富多彩的画面和视觉效果。观众可以在其中领略到动画艺术的多样性和创新性，感受其无尽的创意和想象力。

3. 情感共鸣和情感表达

动画艺术有着强烈的情感共鸣和情感表达的特点，就如同心灵的琴弦，轻轻拨动观众的情感之弦。数字动画作品可以通过生动的形象、细腻的表情和感人的情节，将观众的情感引向深处，引发观众的共鸣和情感认同。它们如同一位善解人意的知己，倾听观众的心声，以情感交流的方式，达到情感宣泄和情感交流的效果。

4. 想象力和创造力的发挥

动画艺术是一种充满想象力和创造力的艺术形式，它如同一位魔法师，用无限的创意和想象力创造出各种奇妙的场景和故事。数字动画作品可以通过这些创意和想象，将观众带入一个充满奇思妙想的世界，让观众在别样的视觉冲击和情感体验中感受到艺术的魅力。同时，动画制作的过程也是一种创造性的过程，可以激发制作人员的想象力和创造力，让他们在创作中实现自我价值的提升。

5. 文化传承和推广

动画艺术作为一种文化产品，可以承载着不同的文化内涵和价值观。数字动画作品则可以通过短小精悍的故事和文化元素的呈现，如同一本生动的文化教科书，向观众推广和

传承各种文化。观众可以在欣赏动画作品的同时，了解和接受不同的文化背景和价值观，拓宽视野，增进对多元文化的认识和尊重。通过动画类短视频的传播，各种文化得以在交流中相互渗透、融合，共同构建出一个多元文化交融的世界。

7.3.4 自媒体时代数字动画创作的借鉴与探索

1. 创意和想象力的发挥

数字动画作品的创作鼓励学生发挥创意和想象力，创造各种奇妙的场景和故事。学生可以学习如何发掘创意，并将其转化为动画类短视频的元素，从而培养自己的创新思维和想象力。

2. 角色设计和表情表达

在数字动画作品创作中，角色设计和表情表达是重要的环节。学生可以学习如何设计生动有趣的角色，并通过表情来表达角色的情感和内心世界。通过这种方式，学生可以更好地理解角色的性格和情感，从而提高自己的角色塑造能力。

3. 幽默和趣味性的表现

数字动画作品通常具有幽默和趣味性的特点。学生可以学习如何运用幽默的表现手法，创造轻松愉快的氛围，吸引观众的注意力。同时，学生还可以学习如何从生活中获取灵感，将生活中的元素融入动画类短视频中，增加作品的趣味性和亲和力。

4. 短小精悍的故事叙述

数字动画作品通常时长较短，需要在有限的时间内传达出深刻的故事内涵和情感。学生可以学习如何精简故事情节，选取最具代表性的细节，通过简洁明了的方式传达主题和情感。同时，学生还可以学习如何运用悬念、反转等技巧，增加故事情节的吸引力。

5. 技术与艺术的结合

数字动画作品创作需要借助一定的技术手段来实现。学生可以学习如何使用动画制作软件和其他相关技术工具，将自己的创意和想象力转化为具体的动画画面。同时，学生还可以通过技术的学习和实践，更好地理解艺术与技术之间的关系，从而更好地发挥自己的艺术才华。

7.3.5 案例分享

1.《看，捡垃圾的动物》

以动画风趣展现各种动物接触到人类制造的有害垃圾的搞笑后果，反讽人类带来的危害，最终更通过望远镜式的视角，放入动物接触到有害垃圾的真实片段，引人深思。

2.《柏拉图》

哲学家柏拉图把世界分为理念世界和现实世界。理念世界是真实的存在且永恒不变，

而人类感官所接触到的这个现实世界，只不过是理念世界的影子。按照这种投影理论，现实世界是低维世界，理念世界是高维世界。从这个角度看哲学的意义：在低维世界里揣摩高维世界。

3.《手绘党史》

该手绘动画从 1919 年"五四运动"讲起，天安门前的 3000 多名北京学生，打着"外争国权，内惩国贼"的口号游行示威，反对帝国主义和封建主义。直至 1949 年 10 月毛主席在北京天安门广场上宣布中华人民共和国成立，从此中国人民站起来了！作为新时代的青年无法亲历当时的蹉跎岁月，创作者便借由"手绘党史"的方法，希望将历史的光辉用鲜艳的色彩印在人们心间。

7.4 小试牛刀：个人艺术创作

在本节中，将以"保护海洋"为主题体验一部动画作品的创作，详细梳理数字动画作品的创作过程。

7.4.1 剧本撰写

首先，撰写一个以"保护海洋"为主题的动画剧本。剧本内容如下。

场景：一个海底世界，包括珊瑚礁、海草、海星等海洋生物。

角色：海龟、海豚、鱼类等海洋生物，以及渔民、科学家和环保主义者等人类角色。

开场画面：镜头慢慢向下移动，逐渐展现出一个美丽的海底世界。我们看到珊瑚礁、海草、海星等海洋生物在自由自在地游动。

故事发展：

突然，一群渔船出现在画面中，开始在海底捕鱼。鱼类们惊恐地逃窜，珊瑚礁也被破坏。

渔民们把捕捞上来的鱼类和珊瑚礁放在一个大桶里，准备带回岸上出售。

科学家和环保主义者出现，看到海底世界的惨状，感到非常震惊。他们开始向渔民们宣传保护海洋的重要性，并告诉他们过度捕捞和破坏环境会对整个生态系统造成严重的影响。

渔民们开始意识到自己的行为对海洋和地球的危害，他们决定改变自己的生活方式，并采取行动来保护海洋。

结局：

渔民们联合起来，开始实施保护海洋的措施，如减少捕捞次数和规模，保护珊瑚礁和红树林等。

科学家和环保主义者也向更多的人宣传保护海洋的重要性，让更多的人加入到保护海洋的行动中。

在人们的努力下，海底世界逐渐恢复了往日的美丽和生机。海洋生物们也感到非常高兴，因为它们知道人类和海洋是相互依存的。

最后的画面是海洋生物和人类和谐共处的场景，大家一起为保护海洋和地球环境而努力。

7.4.2 改写分镜头脚本

将上述剧本改写为分镜头脚本（表 7-1）。

表 7-1 部分分镜头脚本

镜头号	镜头角度	景别	镜头内容	音乐	配音
1	平角	远景	展示美丽的海底世界	轻松愉快的海洋音乐	无
2	平角	中景	展示一群渔船在海底捕鱼的场景	紧张的音乐	渔民们的交谈声和海洋生物的惊叫声
3	平角	近景	展示渔民们把捕捞上来的鱼类和珊瑚礁放在一个大桶里	紧张的音乐	渔民们的交谈声和海洋生物的悲鸣声
4	平角	中景	展示科学家和环保主义者向渔民们宣传保护海洋的重要性	舒缓的音乐	科学家和环保主义者的讲话声和渔民们的响应声
5	平角	近景	展示渔民们意识到自己的行为对海洋和地球的危害	转折点的音乐	渔民们的自责声和决定改变的声音
6	平角	中景	展示渔民们开始实施保护海洋的措施	希望的音乐	渔民们的行动声和决心保护海洋的声音
7	平角	远景	展示科学家和环保主义者向更多的人宣传保护海洋的重要性	舒缓的音乐	科学家和环保主义者的讲话声和越来越多的人加入保护海洋行动的声音
8	平角	中景	展示海底世界逐渐恢复了往日的美丽和生机	希望的音乐	海洋生物们的欢叫声和人们一起为保护海洋和地球环境努力的声音
9	平角	远景	展示海洋生物和人类和谐共处的场景	轻松愉快的海洋音乐	无

7.4.3 拍摄前准备

首先，根据分镜头脚本的内容，制作相应的模型，包括渔船、海洋生物和地球等。

随后，准备合适的镜头。根据分镜头脚本中的景别要求，选择合适的镜头，例如，远景、中景、近景等。

准备灯光设备。根据分镜头脚本的内容，准备相应的灯光设备，包括自然光灯、阴影灯和点光源等。

准备运动控制设备。为了实现模型的运动和细节的场面调度，需要准备运动控制设备，如摄影机轨道、云台或三脚架等。

根据分镜头脚本，安排每个镜头的具体拍摄流程。例如，1号镜头中展示美丽的海底

世界。这个镜头可以通过一个缓慢的推进动作来展示海底世界的美丽景色。首先，从远景开始，慢慢地向前推进，逐渐展现出海底世界的景色。可以使用蓝色或绿色背景纸来模拟海底的色彩，并使用照明设备来增加视觉效果。可以考虑使用模型来展示海底生物，如珊瑚、海星、海藻等，调整模型的位置和角度，使其看起来更自然。

例如，可以根据分镜头脚本的景别要求，选择合适的镜头进行拍摄。使用自然光灯和阴影灯模拟自然光线，营造出美丽的海底氛围。通过摄影机轨道实现平移、升降和旋转等运动，以创造出不同的镜头效果。使用点灯突出渔船、海洋生物和细节。通过云台或三脚架实现模型的精确旋转和倾斜，以创造出更加真实的效果。

7.4.4 摆拍

在准备好相机和灯光之后，就可以开始进行摆拍了。在每帧图像中，需要根据剧本和故事需求，逐个改变模型和场景的姿态和位置。这个过程需要耐心和精确度，确保每个动作都与下一个动作完美衔接。

7.4.5 剪辑

拍摄后，将一张张图片导入剪映软件中进行剪辑。

首先，单击菜单，选择"全局设置"（图 7-23）。

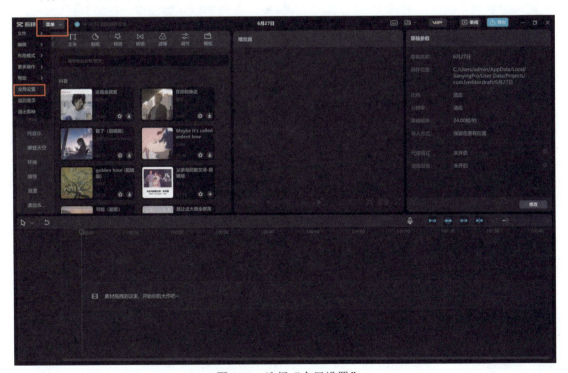

图 7-23　选择"全局设置"

在"剪辑"中调整"图片默认时长"为 2 帧，调整"默认帧率"为 24 帧/秒，再单击"保存"按钮确定（图 7-24）。

在"草稿设置"面板右下角单击"修改"按钮,将"草稿帧率"改为 24 帧/秒(图 7-25)。

图 7-24　设置剪辑参数　　　　　图 7-25　设置草稿帧率

此时,再单击"导入"按钮,将之前拍摄的照片导入软件中,再添加到时间线中。通过按空格键可以预览当前定格动画的大体情况,再根据之前数字短视频创作中关于视频剪辑的内容将该动画作品剪辑完成。剪辑的具体操作在数字短视频创作中已经介绍过,读者可以回看操作讲解。

下面一同欣赏一部相似主题的自媒体定格动画作品的截图(图 7-26)。

图 7-26　《海之泪》定格动画作品系列截图①

通过以上的步骤,我们就体验了数字定格动画的创作。期待读者们的精心创作。

① https://www.bilibili.com/video/BV1RU4y1875h/?spm_id_from=333.337.search-card.all.click

图书资源支持

感谢您一直以来对清华版图书的支持和爱护。为了配合本书的使用,本书提供配套的资源,有需求的读者请扫描下方的"书圈"微信公众号二维码,在图书专区下载,也可以拨打电话或发送电子邮件咨询。

如果您在使用本书的过程中遇到了什么问题,或者有相关图书出版计划,也请您发邮件告诉我们,以便我们更好地为您服务。

我们的联系方式:

清华大学出版社计算机与信息分社网站:https://www.shuimushuhui.com/

地　　址:北京市海淀区双清路学研大厦 A 座 714

邮　　编:100084

电　　话:010-83470236　010-83470237

客服邮箱:2301891038@qq.com

QQ:2301891038(请写明您的单位和姓名)

资源下载:关注公众号"书圈"下载配套资源。

资源下载、样书申请

书 圈

图书案例

清华计算机学堂

观看课程直播